西廂記版畫藝術

從蘇州版畫插圖到「西洋鏡」畫片

徐文琴
Hsu, Wen-Chin

著

**Woodblock Print of
Romance of the Western Chamber**
From Suzhou Book Illustrations to
"Vue d'optique" Pictures

序
PREFACE

The Romance of the Western Chamber, Xixiangji, has the iconic status in China that Romeo and Juliet has in the West. Both plays center around star-crossed lovers and feature protective parents and secret meetings facilitated by wily maids. But the most striking similarity lies in the extent to which both works have captured—and held—the public imagination over several hundred years. However, if both plays have been performed, adapted, and reimagined countless times, The Romance of the Western Chamber parts ways with its Shakespearean descendant by having also become an established resident of the visual arts.

All of the key scenes in this tense (but ultimately happy) 21-act play have made their way onto porcelain and lacquer, and into paintings, printed books, and single sheet prints. We will perhaps never completely understand why the love story between the young scholar Zhang Sheng and the beautiful Yingying, written in the late thirteenth century but set during the Tang dynasty, has sparked such creativity—but certain it is that many scenes from the drama have become so well known as to be immediately identifiable by even the least literary; the scene of Yingying burning incense is nothing short of a stock image.

The motif of the title itself, 'Xixiangji', became particularly prevalent in printed media, rising from being just the drama's title written on the spine (pls. 2-1, 2-2) of a pile of volumes to becoming graphic illustration of eight selected scenes in a large-sized print (pls. 3-16 to 3-19). As the present volume amply illustrates, the prints are extremely varied and interesting.

No one is more familiar with these printed illustrations than Professor Hsu Wen-Chin. I have had the pleasure of accompanying her on visits to European museums and manors where we studied eighteenth-century Chinese sheet prints and similar prints used as wallpaper. I have at these encounters been most impressed by her familiarity with the drama, her deep knowledge of the iconography of the prints, and her awareness of the worldwide inventory of known prints.

In this volume, Professor Hsu has brought together years of research and her own remarkable knowledge and insights. It is with the greatest pleasure, not to mention pride and vanity, that I pen these few lines at Professor Hsu's request. I am also proud that she has deigned to select a few prints from my collection as illustrations to the book.

Monaco, 27 July 2021
Christer von der Burg

　　《西廂記》在中國人心目中的偶像性地位與西方的《羅密歐與朱麗葉》一樣。這兩出戲劇都以一對命運多舛的戀人為中心展開情節，它們都有過度保護子女的父母，以及為年輕戀人的幽會秘密牽線的機靈女僕。兩者最令人驚訝的相似處，在於它們虜獲觀眾想象力及喜好的能力，數百年來經久不衰。兩出戲都曾被上演、模仿以及改編過無數次，但兩者的最大不同，在於《西廂記》曾出現在大量的各類中國視覺藝術形式中，而年代較晚的沙翁名著並沒有。

　　所有《西廂記》21折的圖案都可發現在中國瓷器、漆器、繪畫、書籍插圖以及單張版畫中。我們可能無法完全理解，這齣定稿於13世紀（但故事發生時間訂於唐朝），有關於年青書生張生和美麗的鶯鶯戀愛故事的戲劇，為何會激發如此巨大的藝術創作靈感。但可以確定的是，這個故事的許多情節如此家喻戶曉，以至於即便是沒有受過什麼教育的凡夫俗子，也能立即辨認出來；而其中「鶯鶯燒夜香」的構圖就有無數的版本，在不同故事圖畫中流傳。

　　「西廂」題材在版畫中特別流行，風格眾多，例如18世紀蘇州版畫中刻繪數冊《西廂記》書籍的圖案（圖2-1，2-2），或連環圖畫式將8個情節刻畫成一張大型版畫（圖3-16到3-19）。如此書豐富的插圖所顯示的，「西廂」題材的版畫在構圖、風格和形式上變化十分多樣而且有趣。

　　徐文琴教授是對這類戲曲題材版畫最為瞭解的人。我曾經伴隨她訪問歐洲的美術館和城堡，考察18世紀單張的中國版畫，以及被當作壁紙使用的同類型木刻版畫產品，那是一個十分令人愉快的經歷。在考察過程中，她對於中國戲曲與版畫圖像的熟悉，以及對於收藏在世界各地的中國版畫認識的程度，都給我留下了十分深刻的印象。

　　這本書綜合了徐教授多年的研究成果，以及卓越的學識和洞察力。在徐教授的邀請下，我以最大的喜悅，同時也參雜驕傲和虛榮，在此寫下一些感言。徐教授屈尊從我的藏品中挑選了一些版畫，作為此書的插圖，令我感到驕傲。

馮德保
2021年7月27日於摩納哥

自序

我對於西廂記藝術的研究經過一段很漫長的時間，其中有許多快樂的經驗，每個階段遇到的不同問題，最後也大都能得到協助，找到解決方案。因此之故，近年來完成的第二本以西廂記版畫為題材的書籍《西廂記版畫藝術——從蘇州版畫插圖到「西洋鏡」畫片》也得以順利出版。值此新書即將發行之際，感覺特別的興奮和喜悅，同時對於一路走來所接受到的幫助和支持也充滿感激之情。

《西廂記》可以說是中國古代影響力最大的一部藝文作品，它不僅在舞臺上演，演變成「人懷一篋」的案頭文學，同時對於中國的視覺藝術也有極其深遠的影響。源遠流長、成就輝煌的傳統中國木刻版畫中有種類豐富、數量眾多，以「西廂」為題材的作品，其中有許多成為其它媒材模仿的對象，使得西廂記圖像在中國美術史上具有典範作用。

我於1978-1984年在英國倫敦大學亞非學院（School of Oriental and African Studies）撰寫博士論文期間，即開始以西廂記在視覺藝術領域的呈現為主題做有系統的探討。我的研究開始於17世紀中國瓷器上「西廂」題材的圖案，因發現其與版畫插圖有密切關係，因而將注意力擴及同一題材明清版畫的製作與生產。經過數十年的研究，去年出版了《西廂記》版畫插圖的專書《文本與影像——西廂記版畫插圖研究》（臺北：國立歷史博物館出版，2020年10月）。「西廂」題材版畫除了插圖之外，尚有許多精美而有特色的獨幅版畫，如18世紀的蘇州版畫（「姑蘇版畫」）、年畫、月份牌畫、「西洋鏡」畫片等。這類版畫有許多收藏在國外，未受到人們注意或不為人所知，然而它們都具有極高的文化、藝術價值，因而決定將這方面多年的研究成果集結成專書，公之同好，希望對於社會及學術界有所貢獻。

明朝中葉至明末，蘇州是全國的文化藝術中心，吳門畫派名聲卓著，畫家眾多，影響廣遠。17世紀時吳門畫派沒落，但到了18世紀，該地生產極為精美的「姑蘇版畫」，其中包括許多受到西方美術影響而風格特異、氣勢磅礴的「洋風版畫」。姑蘇版畫都被保留在日本、歐洲等地，中國境內沒有收藏（近年有少數被購買回中國典藏），雖然經過許多的研究及探討，對於這種版畫的功能、性質、生產年代、畫稿者、購買者，以及它們是否「年畫」等，仍然存在許多爭議及不解之處，學者之間尚未有共識。為深入而比較全

面的探討這些議題，本書分成四章，以「西廂」題材的木刻版畫為主題，探討它的不同種類、內容、藝術特色和成就，以及在文化上的意義。第一章探討《西廂記》的形成及傳播，並以木刻版畫插圖為例，簡要敘述其發展及演變大概，以之作為說明西廂記對視覺藝術影響的代表。第二章討論17、18世紀蘇州「西廂」題材繪畫與版畫插圖的發展情況，並且兼論明末以來版畫（插圖）與西方交流的情形。明朝中葉至明末，蘇州是全國藝文中心，吳門畫派畫家兼具文人與職業畫家身份，多位畫家曾畫過「西廂」題材作品，也為版畫插圖畫稿，從中可以看到「吳派」的插圖風格。第三章討論17世紀末至18世紀製作於蘇州的獨幅「西廂」題材版畫，依照時間先後，分單一情節、多情節及對幅，展開論述，對於此種「洋風版畫」的生產、製作及意義做深入的探討。第四章討論不同地區，包括蘇州、天津楊柳青、山東楊家埠、高密、上海等地所製作、生產，以西廂記為題材的年畫、月份牌畫及「西洋鏡」畫片。以此探討各地年畫的製作特色，生產發展，以及民間藝人的才華和創意。

　　中國的木刻版畫插圖、姑蘇版畫及年畫都是非常受到學者重視及矚目的議題，藝術史學家及文化學者對它們的研究不少，有的在中國版畫通史書籍中介紹、討論，有的分項目，個別探討，但以西廂記為主軸，串聯不同種類版畫做綜合討論的則似乎尚未有過。對於西廂記美術的研究，目前為止集中於明朝木刻版畫插圖及瓷器圖案，獨幅版畫的研究則只有零星的個案，未有專論及有系統的梳理。因此之故，本書以獨幅版畫的探討為主，輔以繪畫和版畫插圖的源流，做有系統的討論，彌補此方面研究的不足。由於明清蘇州文化藝術的重要性和獨特性，第二章及第三章聚焦於該地的繪畫、版畫製作和生產，以充分瞭解其傳承和特色。版畫與繪畫有密切關係，但尚缺乏深入的探討及研究，本書第二章因此以專門章節討論蘇州地區以「西廂」為題材的繪畫，做為後繼版畫研究的基礎和參考。第四章擴大範圍探討包括蘇州、楊柳青、上海等不同地區生產的年畫、月份牌畫及「西洋鏡」畫片，從宏觀的角度，釐清年畫的性質，姑蘇版畫與一般年畫的差異和關係、各地年畫生產的特色等議題。

　　本書所討論的作品收藏在中國、日本、韓國、歐洲、俄羅斯等地，許多是本人近十幾年來在各地考察時新發現的圖像及資料，書中首次將它們提出做分析與討論。本書討論的項目除了中國美術之外，無可避免的也包含18世紀歐洲「中國風」美術作品，及18、19世紀中、西美術交流的議題。作者試圖以寬廣的視野來梳理和剖析近世中國的民間美術以及它們在國際貿易和文化藝術交流中扮演的角色。總而言之，本書以西廂記題材為主軸，從繪畫開

始，進入版畫的領域，將它們做有主題、系統，而又有選擇性、理論性和創新性的綜合討論和說明。

在研究西廂記版畫藝術過程中，我曾經受到許多單位及人士的贊助、支持及協助，利用這個機會在此致以感激和謝誠。在精神上給予我最大鼓勵和支持的，可以說是已故中國戲曲史學家蔣星煜先生（1920-2015）。蔣先生被認定為20世紀中國戲曲研究四大家之一，對於《西廂記》文獻與版本學有特別貢獻，曾獲頒理論著作獎及優秀成果獎。我於1988年在上海拜會他之後，他即在各種著作中介紹及評論我最新的西廂記瓷器、版畫相關論文和研究成果，甚至在他97歲高齡去世前出版的最後一本書中，也不忘提及。他的厚愛及肯定鼓勵了我出版西廂記版畫專書的信心。

2010年至2013年，我先後兩次以〈康熙至嘉慶時期蘇州版畫——18世紀洋風版畫專題研究〉及〈18世紀蘇州洋風版畫仕女圖研究——風格、脈絡與發展〉獲得國科會專題研究案補助。除此之外，也曾獲得高雄市政府補助，赴荷蘭、英國進行業務交流，同時做研究調查。這些政府贊助使我有充足的資源進行18世紀蘇州版畫（「姑蘇版畫」）的研究，並受到鼓勵繼續赴日本、中國、以及執行每年到歐洲進行實地考察和探討的計劃和行程。考察過程中，每到一處都受到當地專家和相關人員非常熱情的款待和無私的協助，他們的友善和慷慨有時甚至使我受寵若驚，參訪奧地利埃斯特哈希皇宮（Esterházy Palace）的經驗就是如此。當我第一次專程去拜訪位於奧地利和匈牙利邊界的埃斯特哈希皇宮時，皇宮美術館派了專車到維也納的旅館來接我，考察完畢再送我回去，一趟路程就要50分鐘。當天接待我的是 Florian Bayer 博士和 Angelika Futschek 博士，在他們的協助之下，我們在對外關閉的廳堂發現了西廂記題材版畫〈紅娘請宴圖〉（圖3-12）。隔年我第二次去參訪埃斯特哈希皇宮，這次他們招待我在當地住了三天，第二天 Angelika Futschek 博士帶我去拜訪屬於UNESCO（聯合國科教組織）世界文化遺產的愛根堡皇宮（Eggenburg Palace），參觀其內的「中國廳」。感謝 Paul Schuster 和 Barbara Kaiser 兩位博士的幫忙，我得以順利撰寫〈奧地利愛根堡皇宮壁飾中國繪畫研究〉一文，發表於《史物論壇》（2018年第23期，頁5-104）。在愛根堡皇宮「中國廳」發現兩幅難得的明朝末年西廂記繪畫，本書圖2-10的〈紅娘請宴圖〉是其中之一。

在姑蘇版畫的研究過程中，我特別要感謝馮德保先生（Christer von der Burg）。他是世界上數一數二的姑蘇版畫私人收藏家，同時也是一位孜孜不倦的學者，不斷的做研究，獲取新知，並且不遺餘力，在各種場合推廣人們對中國木刻版畫的瞭解與欣賞。1997年他創辦了「木版基金會」（"Muban

Foundation"，現改稱「木版教育信託基金會」"Muban Education Trust"），推廣中國木刻版畫的研究、教育和創作。2015年馮德保介紹我加入當時初成立的 "Chinese Wallpaper Study Group"（中國壁紙研究群組），使得我能夠獲得資訊和線索，在歐洲展開尋訪和調查的工作，從而收集到新的資料，開拓並且深入了我們對於姑蘇版畫的認識和理解。馮德保非常慷慨而且大方的開放他的姑蘇版畫收藏讓我做研究，而且無條件的提供許多高檔圖片作為本書出版之用，沒有他的協助，這本書的插圖一定無法如此豐富而精彩。

　　2018年6月的某一天，法國貝桑松美術及考古博物館（Musée des Beaux-Arts et d'Archeologie de Besançon）的策展人約翰・里莫（Yohan Rimaud）突然寄了一封郵件給我，他正在籌劃一個關於18世紀法國畫家法蘭索瓦・布雪（François Boucher）與洛可可時期「中國風尚」（chinoiserie）的展覽。布雪是歐洲「中國風尚」的主要領導人，他想知道布雪東方風格的作品（主要是銅版畫）到底受到何種尚不為人所知的中國圖像的影響，以及作品的題材。約翰・里莫讀過我所寫，發表在 Ars Orientalis, 2011年第40卷，討論中國瓷器上西廂記圖案的文章（"Illustrations of 'Romance of The Western Chamber' on Chinese Porcelain: Iconography, Style, and Development"），覺得很有趣，因此寄來展覽的相關資料，希望我加入他們的策展團隊，提供意見。當時我在歐洲考察姑蘇版畫已有數年之久，因此他寄來的布雪銅版畫作品中，有數幅我一眼就能辨認出是參考及模仿收藏在歐洲的姑蘇版畫而來的。約翰・里莫對於我的答案非常興奮，認為是研究布雪藝術的一個重要發現和突破。不僅如此，這個發現也大大促進了我們對於姑蘇版畫的流傳和影響的瞭解，因此在本書中我得以利用布雪的作品與西廂記版畫做比較，並進行論述，使得我們對於當時中國與西方美術文化交流的情形有更進一步的認識。這些學術上的發現與進展都要歸功於約翰・里莫的穿針引線，以及他認真的工作態度。

　　我還要感謝以下在考察、訪問中國版畫過程中曾經提供協助，或是提供資料及圖像的人士和單位：歐洲的波蘭華沙約翰三世皇宮博物館（Museum of the Palace of King Jan III in Wilanów）藝術部門主任 Joanna Paprocka Gajek 博士、文獻及檔案部門 Dział Dokumentacji Cyfryzacji，華沙美術學院講師多洛塔（Dorota Dzik-Kruszelnicka）博士，德國利克森華爾德城堡（Schloss Lichtenwalde）主管Birgit Mix，德國德勒斯頓國家藝術博物館（Staatliche Kunstsammlungen Dresden）策展人 Cordula Bischoff 博士，大英博物館中國部門策展人 Clarissa Von Spee，英國國家信託基金會（National Trust）Emile

de Bruijn 先生，英國彌爾頓宅（Milton Hall）主人 Philip Naylor-Leyland 爵士，等人。在日本則有海のみえる杜美術館青木隆幸副館長，日本秋田市立赤れんが鄉土館學藝員真井田先生，日本神戶市立美術館岡泰正先生，東京町田市立國際版畫美術館河野實先生，奈良大和文華館塚本麿充博士、瀧朝子博士、植松瑞希女士，《日中藝術研究》主編瀧本弘之，日中藝術研究會事務局長兼研究員三山陵博士等。楊柳青年畫家霍慶有先生、山東高密年畫家呂虹霞女士、山東濰坊年畫家張運祥等人，於我在2018年到楊柳青和山東等地考察年畫時給予許多幫忙和協助，感激不盡。

除此之外，提供圖片做為本書插圖的尚有：臺北國家圖書館、北京圖書館、天津大學中國木版年畫研究中心、羅浮宮美術館（Musée du Louvre）、德國寧芬堡宮殿（Schloss Nymphenburg）、蘇聯科學院民族學博物館（Peter the Great Museum of Anthology and Ethnography, Russian Academy of Sciences）等單位。無錫江南大學周亮教授、日本真理大學資料館中尾德仁先生、山東高密文物館王金孝先生、上海同濟大學博士李文墨等人，都提供了十分寶貴的圖像，以供利用，在此一并致謝。

日本中國版畫史專家瀧本弘之先生原來預定為本書寫序言，但不幸最近接種新冠肺炎疫苗後，身體不適，以致於未能執筆，甚感遺憾。希望他早日恢復健康，並祈禱全球新冠肺炎疫情早日結束。蘇州大學藝術學院教授，前蘇州大學博物館張朋川館長，閱讀完本書二校稿後，寄來如下評語：「大作拜讀。著作通過西廂記版畫不同階段的發展，縱向闡析了與社會背景的關係；橫向關照了與其它文化藝術的互連，是一部研究近代版畫藝術的力作。讀後感到獲益良多。」將張館長的肯定之詞轉載於此，作為一種鞭策與鼓勵。最後，我要感謝秀威資訊公司（新銳文創）接受並贊助出版此書，同時編輯部門的負責人員認真、用心的策劃和工作，使得書籍圖文並茂、關照了讀者群的興趣、方便和需要。

徐文琴

2021年8月23日，臺北

目次
Contents

第三章
十七、十八世紀「西廂」題材蘇州版畫

第四章
西廂記年畫、月份牌與「西洋鏡」畫片

第一章
西廂記的形成、傳播和版畫插圖概要

　　《西廂記》是一齣膾炙人口的傳統戲劇，在中國家戶喻曉，同時它的文本也被視為傑出的文學作品，所以無論在中國文學史或戲劇史上，它都是一部極為重要，備受讚譽的經典名著。戲曲雛形的歌舞、競技、雜要表演，以及說書等活動，很早就在中國出現了，到唐代（618-906），舞臺表演已經很常見。不過完全成熟的戲劇，包括唱曲、對白、獨白、舞蹈和表演，直到元代（1260-1368）才出現。[1]

　　西廂記故事的內容源自於唐朝，歷經長期的發展，與被寫成詩歌、鼓子詞、說唱等不同藝術形式的演變，最後才在13世紀後期，以當時流行的雜劇形式被撰寫、定名為《西廂記》，流傳至今。《西廂記》是一部集合前人之長所完成的改編之作，其文詞之優美、故事情節之動人、主題、宗旨的人道精神和普世性，及其所造成的影響之廣泛和持久，世界上極少有其它文藝作品能夠與之相比。

第一節　從《鶯鶯傳》到《西廂記諸宮調》

一、唐朝元稹《鶯鶯傳》

　　《西廂記》故事來源於唐代詩人元稹（779-831）的短篇小說《鶯鶯傳》（又名《會真記》）。[2]元稹是唐代著名的文人，與白居易（772-846）

[1]　科林・馬克林（Colin Mackerras），*Chinese Theatre: From Its Origins to The Present Day*, Honolulu: University of Hawaii Press, 1983，pp. 7-59.

[2]　此書有亞瑟・偉利（Arthur Waley）的英譯本，收入由西里爾・博奇（Cyril Birch）編纂的《中國文學選集》（Anthology of Chinese Literature）中。Cyril Birch ed., *Anthology of Chinese Literature*, New York: Grove Weidenfeld, 1965-1972, pp. 209-229.

齊名，被稱為「元白」。他的小說以簡潔典雅的文言文寫成，描述一位名叫張生的年輕讀書人的戀愛故事。張生曾旅居在山西省蒲縣的普救寺，其時一位崔夫人帶著兒子和17歲的女兒鶯鶯也住在那裡。在盜寇圍攻普救寺之時，張生借助友人杜確將軍的幫助解除了普救寺之難。作為回報，崔夫人邀請張生共進晚餐，席間他第一次見到了鶯鶯，並深深地被她的美貌所吸引。在鶯鶯的侍女紅娘的幫助下，張生給鶯鶯傳遞了情詩，鶯鶯也和詩回覆。

一天晚上，鶯鶯夜赴西廂與張生成其歡好。他們幽會了月餘，直到張生離開普救寺去長安。幾個月後，張生返回蒲縣，並且又住進普救寺，兩人復續前緣。最終，進京趕考的日子到來了，張生回到了京城，並且後來決意拋棄鶯鶯。幾年後，張生和鶯鶯各自婚嫁。一次，張生路過鶯鶯的住處想再次與她見面，鶯鶯始終拒絕，但托人轉交給他一封信，請他「還將舊時意，憐取眼前人」。從此兩人再也沒見過面。張生將自己的遺棄鶯鶯歸咎於後者的「妖於人」，[3] 小說的結尾並且引述了當時人稱讚張生及時糾正自己錯誤的美德，「時人多許張生為善補過者」。

元稹出生於一個貧苦的家庭，16歲時進入仕途，後任秘書省校書郎，並不斷高升至宰相。《鶯鶯傳》是元稹寫的唯一傳奇小說，也是唐代傳奇中第一篇完全不涉及神怪情節，而以真人真事，鋪陳人世男女之情的小說。如今，多數學者認為《鶯鶯傳》其實是元稹以自己真實的愛情經歷為基礎發展而來的故事，鶯鶯的原型實際的社會地位可能遠低於小說中的女主人公。元稹為了成就他在長安的事業，拋棄了愛人，轉而與一位貴族出身的小姐結婚。[4]

雖然元稹的小說具有道德教化的意味，但是通過他的描述，中國文學史上一位有勇氣而又有決斷力的鮮明女性形象誕生了。鶯鶯大膽真誠地追求愛情，並且忠於自己的所愛。她受過良好的教育，善於作詩彈琴，舉止端莊，但在大膽表現感情和矜持自己的貴族身分桎梏之間痛苦掙扎。從開始，鶯鶯就意識到了這場私通的悲劇結局，但是，她並沒有把自己的未來寄託在找一個丈夫之上，在結果出現時，也沒有自怨自艾。相反，鶯鶯獨立思考並做出

3　張生與友人說：「大凡天之所命尤物也，不妖其身，必妖於人，使崔氏子遇合富貴，乘寵嬌豔，不為雲為雨，則為蛟為螭，吾不知其所變化矣。余之德不足以勝妖孽，是用忍情」。

4　陳寅恪，〈讀《鶯鶯傳》〉，《宋元明清戲曲研究論叢》，香港：大東書局，1979，頁142-148。也有學者主張張生非元稹。對此議題討論，參考毛文芳，〈遺照與小像——明清時期鶯鶯畫像的文化意涵〉，《文與哲》，2005年第7期，頁254，注釋7。

了自己的決定。在這篇小說裡，元稹並沒有像後世的作家們一樣創造一個才子佳人大團圓的結局，相反的，他塑造了一位個性複雜、充滿矛盾的女主人公，由此，也真實地反映了她所生活的那個社會的複雜性。元稹《鶯鶯傳》寫成後，這個故事就在唐朝文人之間流傳，並有詩人為之作詩吟詠，如楊巨源《崔娘詩》、李紳（772-846）《鶯鶯歌》等，這種情形到了後代更加盛行。

二、金朝董解元《西廂記諸宮調》

西元906年，唐朝滅亡，傳統的門閥世族制度也終結了。隨後建立的宋王朝（960-1279）構築起了新的社會秩序，加強了對科舉考試的重視，因此給了年輕士子們憑藉自己的才能進入仕途的機會。此時鶯鶯的傳奇在社會各階層人士中廣為流傳。宋朝宗室趙德麟（1061-1134）在其所作《蝶戀花鼓子詞》引言中，敘述了崔張故事在宋代文人和娛樂圈中流行的情況：「至今士大夫極談幽玄，訪述奇異，無不舉此以為美談。至於倡優女子，皆能調說大略」。宋代士人對於這個故事與唐代文人有不同的看法，他們認為鶯鶯是一位受害者，而非禍水紅顏，並對她寄予了憐憫之情。北宋時期（960-1127），秦觀（1049-1101）、毛滂（約1055-1120）、趙德麟三位詞人，以及著名文學家蘇軾（1037-1101）都為鶯鶯填過詞，分別是【調笑令】、【調笑轉踏】和【蝶戀花鼓子詞】（鼓子詞是一種宋代漢族說唱藝術，由韻文和散文相雜構成，篇幅較為短小，因此大多文簡而事略，因歌唱時有鼓伴奏故稱之）。[5] 這些詞都是用來在勾欄瓦肆入樂歌唱和舞蹈配樂的。在這些詞曲中，鶯鶯被比擬為天仙下凡，張生的不忠受到了譴責。在宋代和金朝佔領北方時期（1115-1234），雜劇和南方傳奇（南戲）開始流行，鶯鶯的故事可能也被改編搬上舞臺排演。然而，這些劇目現在只留下名稱，文本已經散佚了。[6]

在金朝，一位極具才華的文人董解元（fl.1168-1208）發展和豐富了《鶯鶯傳》的內容，把它改編成當時流行的一種說書形式——「諸宮調」。

[5] 吳國欽，《〈西廂記〉藝術談》，廣東：廣東人民出版社，1983，頁7。

[6] 這些劇碼是《鶯鶯六么》、《紅娘子》、《張珙西廂記》、《崔鶯鶯西廂記》等。張庚、郭漢成，《中國戲曲通史》，臺北：丹青出版社，1998，頁180；孫崇濤，〈南戲《西廂記》考〉，《文學遺產》，2001年第3期，頁106-108。

　　諸宮調是一種只有說唱而沒有扮演與動作的表演藝術。講唱者將許多宮調的短套詞曲聯貫起來歌唱，益以散文說白，成為一種富於變化又便於敘事的優美文本。諸宮調的伴奏樂器是琵琶和箏，弦索樂器的彈撥，古時稱為搊，所以此文本又叫《西廂記諸宮調》、《西廂搊彈詞》、《弦索西廂》，或以作者之名，稱為「董西廂」。「董西廂」是現存唯一一部完整的金代諸宮調，全劇長達五萬余字，董詞善於敘述，無論景物點染，氣氛烘托還是情節發展都揮灑自如，文筆又極為優美，駢散相間，文白並用。[7] 董解元生平無可考，但一般相信他是金章宗時人（1190-1208）。他的真實姓名也已經失傳，「解元」是金元時期對士人的一種通稱。[8] 在成書於14世紀的《錄鬼簿》中，董解元位列「前輩已死名公有作品行於世者」，這或許表示他生前享有名望，受到尊敬。

　　董西廂極有可能是受到勾欄瓦肆的場上搬演啟發而作的，因此，這個文本也可能是為相似的觀眾群而寫，因為「諸宮調」是在北宋和金時期流傳甚廣的一種民間文學形式。儘管諸宮調說唱文學在元末漸漸衰落並失傳，但它用音樂說唱方式講述故事的基本形態，以及綜合歌唱和對話為一體的藝術特徵，可以看作是元雜劇的先驅。在諸宮調中對白部分用方言，而唱詞部分則用有韻律的散文寫成。這種娛樂由幾個演員演出，歌唱部分以弦樂伴奏，可由一人或多人完成。為了重塑和豐富《鶯鶯傳》，董解元運用了多種文學手法，創造出了新的情節和人物。文中使用了相間出現的詩句和散文；故事敘述從一個說話人唱開場詩開始，循序漸進地把觀眾引入到複雜的情節中。他偶爾解釋情節，但是大多數時候讓劇中人自行演唱。

　　元稹的小說僅有三千字左右，以一種簡練的、前後一致的文體寫成，而董西廂則以對比的風格形成。此外，董解元運用了寫實手法，對建築物、室內裝飾、服飾、山水等都做細緻的描寫，對於男歡女愛的場面也有大膽的處理。偶爾，元稹小說中的段落會原封不動地出現在董西廂中，但大多數是他原創的詩文。此外，他還添加了一些次要人物，改變了主角性格，大量更動故事情節的發展，並給故事一個大團圓的結局。在董西廂中，張生和鶯鶯

[7] 董解元《西廂記諸宮調》已由陳麗麗（Chen Li Li）翻譯成英文並加以介紹。Li Li Chen, *Master Tung's Western Chamber Romance: A Chinese Chantefable*, Cambridge, New York: Cambridge University Press, 1976.

[8] 叢靜文，《南北西廂記比較》，台北：台灣商務印書館，1976，頁4-5。

都出身名門，作為故事核心人物的張生，被賦予了完全不同的性情和人格。他不再是愛情的背叛者，而是一位真摯誠懇的追求者。他對愛情的執著和付出感動鶯鶯與他結合。崔夫人變成了一個負面人物，她違背了把鶯鶯許配給張生的承諾，並成為他們愛情道路上的阻礙。另外。董解元賦予了紅娘更為重要的角色，她同情鶯鶯和張生，不僅為他們傳送書信，而且為二人出謀劃策，成為劇情發展的關鍵人物。

在故事結尾，這一對愛人私奔了，得到皇帝的寬恕後終成眷屬。如前文所提，董西廂比元稹的小說包含了更為複雜的情節，包括新增的人物以及各種誤會和轉折。一個顯著的特色是將崔夫人描繪成邪惡的形象，象徵了戀人必須要戰勝的反動因素，因此也代表了體制壓迫和個人解放必須面對的掙扎。有的學者推測，為了取悅大眾，在董西廂寫成之前的舞臺表演就給故事加了喜慶團圓的結局。[9]

第二節　元朝王實甫《西廂記》

從1279到1368，蒙古帝國九十年的統治使中國社會進入了一個極度混亂的時期。蒙古政府歧視漢族人和知識份子。傳統上，中國士大夫把戲劇視為庸俗的大眾娛樂，但在風氣丕變和社會不穩定之下，許多失去了其他建功立業途徑的才子文人，把戲劇重新定義為一種嚴肅的藝術來從事。這些士人不僅可以在戲劇領域展示他們的文學才能，並且能以之謀生立命。文人的投入使得戲劇在內容、技巧和形式上獲得了前所未有的進步和提升，因此之故，元代被稱為中國戲劇史上的黃金時代。

王實甫（約1260-1336），是元代最著名的戲劇家之一，崔、張故事在他的筆下最終定型了。[10] 有關他的生平所知甚少，根據現有的一點資料可知他是大都（元代的首都，位於今日的北京）人，大約生活在元代早、中期，並有可能是由金入元的人士，與被公認為元代最偉大的劇作家關漢卿（約

9　陳汝衡，《說書史話》，北京：作家出版社，1958，頁84。

10　有些學者對於《西廂記》的作者是誰有不同看法。王實甫作是比較受到公認的一種說法，但是一些學者認為劇作的最後一部分是由另一位元代著名劇作家關漢卿完成的，甚至也有可能是多人合作。具體討論見段啟明，《西廂論稿》，成都：四川人民出版社，1982，頁67；張人和，〈近百年《西廂記》研究〉，《社會科學戰線》，1996年第3期，頁37-38。

1210-1300）同時代。[11] 王實甫一生創作了十三本雜劇，但只有三部流傳下來。他的《西廂記》（簡稱「王西廂」）建立在董西廂的基礎上，約在成宗大德年間（1299-1307）完成。他把董西廂改寫成每本四折、一共五本二十折（一些版本分成二十一或二十二折）的雜劇形式，是已知最長的元雜劇劇本（一般雜劇是一本四折）。這種多本多折的形式是中國戲劇寫作技巧上的一個進步，並且也是明（1368-1644）、清（1644-1911）兩代白話小說發展的雛形。（《王西廂》五本二十折的齣（出）目及內容簡介見附錄一。折目、齣目命名各書不一，本書對其命名因而沒有統一的稱呼法）。

王西廂對於元雜劇有許多創新之舉，除了體制之外，它還突破了元雜劇一本由一個角色主唱到底，其它角色只有賓白與動作，而無唱詞的慣例。不僅在一本戲中有幾個角色各唱一折，而且在一折中有幾個角色接唱或對唱的情形，充分呈現作家的創造精神與戲曲功力。《王西廂》一上演就造成轟動，引起同行模仿及引用的熱潮，據統計，現存160多種元雜劇中，至少40本引用或提到王西廂。[12] 白樸（1126-1306）和鄭德輝（約1260-1320）兩位元劇大家還模仿它，寫成《董秀英花月東牆記》和《㑳梅香騙翰林風月》，當時甚至有人將王西廂別稱為《春秋》，這些都使得它在元雜劇中獨一無二。[13] 由於其成就與巨大影響，元以後人們提到西廂記一般指「王西廂」，王實甫的劇作代表了鶯鶯故事的最終定型（由於西廂記有王西廂、董西廂、南西廂等的分別，後代王西廂的改作、續作等又甚多，因此本書有時以未用書名號的「西廂記」泛指包括王西廂在內的相關題材作品）。[14]

王西廂比起董西廂在思想性和藝術性上都有更進一步的發展。和董西廂一樣，王西廂也包括唱詞和念白兩部分。對白推進故事發展，唱詞則用來描述山水景色、情境、人物、及其內心思想。王西廂是舞臺演出的劇本，需要高度的緊湊與集中，所以它將董西廂中結構鬆散、矛盾的地方做重大的改動。在情節安排、藝術手法運用上更為精緻完美，使劇情更加完整；同時也增加一些喜劇色彩，並使主要人物的立場更鮮明，加強戲劇效果。

[11] 鄭振鐸，《插圖本中國文學史》，北京：人民美術出版社，1957，頁646。

[12] 黃季鴻，《明清西廂記研究》，長春：東北師範大學出版社，2015，頁2、3、241。

[13] 關於《西廂記》為何被稱為《春秋》，有多種不同的解釋，對其討論參考：張人和，《西廂記論證》，長春：東北師範大學出版社，1995，頁5-7。

[14] 張人和，〈西廂記的版本和體制〉，收錄於王季思注，張人和評，《集評校注西廂記》，上海：上海古籍出版社，1987，頁340-363。

在這部劇作中，鶯鶯被描寫成一位開放而且心思細密的人物。張生則被描繪為一位忠誠、聰明、英俊、浪漫，及富有幽默感的情人。該劇不斷地對追求功名的傳統價值觀提出挑戰。崔夫人強迫張生去京城參加科舉考試作為與鶯鶯成婚的條件。在他們分別之際，鶯鶯告訴張生「但得個並頭蓮，煞強如狀元及第」，並要求他「此一行得官不得官，疾便回來」（第四本三折）。這種對於傳統價值觀的反叛在元代之前的「西廂」題材故事文本中並沒有出現過，因此，它應該是在元代社會和政治情況影響下所形成的一種新思維。這部劇作最為著名的一句話出現在全劇結尾之處，代表了整部劇的核心思想：「願天下有情的都成了眷屬」。像董解元一樣，王實甫提倡比較自由和開放的男女戀愛和婚姻關係，以此為基礎建立一個開明和人性化的社會。此種思想超越了他的時代，不論在當時還是其後的朝代，都沒有被中國社會所接受。總之，王西廂是中國古典戲劇中的一部典範作品。其文辭曲調之優美、典雅，規模之宏偉、結構之嚴密、情節之曲折、點綴之富有情趣、刻畫人物之生動細膩，以及主題思想之深刻、明確等，都超越了前人及元代其它劇作，因而獲得後人不斷的傳唱和吟詠。

第三節　明清西廂記的發展 ──「場上戲」和案頭讀物

明清兩代政府都不鼓勵戲劇的自由發展，相反，它們把戲曲視為過於自由化的娛樂，對強化皇權和傳統道德規範的建立造成嚴重威脅。明代政府很明確的試圖規範戲劇的內容，把它們當做鞏固政權的工具。洪武30年（1397）訂下禁戲的律令：「凡樂人搬做雜劇戲文，不許妝扮歷代帝王后妃、忠臣烈士、先聖先賢神像，違者杖一百；官民之家，容令妝扮者與同罪。其神仙道扮及義夫節婦、孝子孝孫，勸人為善者不在禁限」。[15] 清代承襲明制，而且更加嚴厲。順治9年（1653）規定：「只許刊行理學政治有益文業諸書，其他瑣語淫詞，及一切濫刻窗藝社稿，通行嚴禁，違者從重究治」。[16]《西廂

[15] 王利器，《元明清三代禁毀小說戲曲史料》，北京：作家出版社，1958，頁13。全秋菊、吳國欽，《花間美人──西廂記》，汕頭市：汕頭大學出版社，1997，頁176。

[16] （清）魏晉錫，《學政全書》，第七章，「書房禁例」，轉引自全秋菊、吳國欽，《花間美人──西廂記》，頁176。

記》提倡戀愛自由、婚姻自主，充滿個人意識，與傳統的禮教大相逕庭，具
有挑戰封建社會倫理和價值的意義。在嚴酷、高壓的統治和社會氛圍之下，
對於王西廂展開的攻擊、打壓相當激烈。乾隆18年（1753）諭旨內閣，禁將
《水滸傳》、《西廂記》譯為滿文；同年又提出「聖諭」將《西廂記》列為
「穢惡之書」，宣佈「不可以不嚴行禁止」。清代地方法令告示中所列的禁
毀書目，屢屢可以見到《西廂記》的名單，禁毀的理由都是「淫詞艷語」、
「誨淫」之類。1876年更將《西廂記》列為淫亂名單的榜首，加以查禁，
並加以焚燒銷毀。[17] 除了宮廷及官方，明清理學家、衛道者對西廂記的誣
謗評擊也從未間斷，而且愈到後期愈行嚴重。譬如清末戲曲家余治（1809-
1874）認為：「《西廂記》、《玉簪記》、《紅樓夢》等戲，近人每以才子
佳人風流韻事，與淫戲有別，不知調情博趣，是何意念。迹其眉來眼去之
狀，已足使少年蕩魂失魄，暗動春心，是誨淫之最甚者」。[18]

　　在圍剿西廂記的氛圍之下，王西廂所取得藝術成就仍然受到有識之士
的高度肯定，而且在民間也廣泛受到歡迎與閱讀、欣賞，到了清末甚至達
到「家置一篇，人懷一篋」的地步，這種情形並非沒有來由。元末明初雜
劇作家賈仲明（1343-1422）極度稱譽它：「作詞章，風韻美，士林中等
輩伏低。新雜劇，舊傳奇，西廂記，天下奪魁」。[19] 明初皇子朱權（1378-
1448）贊其文詞：「王實甫之詞，如花間美人，鋪敘委婉，深得騷人之趣，
極有佳句，若玉環之出浴華清，綠珠之採蓮洛浦」。[20] 明清時期對於王西廂
有許多改作、翻作、續作之類的書，促進它的推廣，其中最值得重視的是將
它改為傳奇的著作。

一、明朝《西廂記》的上演、改編和案頭讀物的興盛

　　在明代，北方流行的戲劇形式「雜劇」沒落了，起源於民間，在南方

[17] 伏滌修，《西廂記接受史研究》，合肥：黃山書社，2008，頁244；全秋菊、吳國欽，《花間
　　 美人——西廂記》，頁176。
[18] 余治，《得一錄》，卷11之2，《翼化堂條約》，引自伏滌修，《西廂記接受史研究》，頁
　　 245。
[19] 賈仲明，《錄鬼簿續編》，收入《續修四庫全書》，上海：古籍出版社，2002年再版，〈集
　　 部〉，〈曲類〉，頁1759。
[20] 賀新輝、朱捷，《西廂記鑑賞辭典》，北京：中國婦女出版社，1990，頁337。

較受歡迎的「傳奇」（也稱「南戲」）興盛起來。雜劇和傳奇的組織和唱腔有許多不相同的地方：雜劇的長度有一定的限度，傳奇則無；傳奇全劇分齣（出），作為表演的段落，每齣前各題齣目，視劇情需要，能產生四、五十齣的長劇。[21] 雜劇以唱為主，傳奇則曲白並重，凡登場的劇中人物皆可唱曲，不受角色的限制。整體說來，傳奇的組織較雜劇自由、活潑，戲曲形式更為完美。中國南、北方方言、腔調不同，且劇本聲腔、曲牌不同，雜劇到了明朝若要在舞台上搬演，勢必改成傳奇的體制，才能為廣大群眾接受。明代初年上流階層中流行的戲曲，占主流的仍然是北曲雜劇，但因「南聲漸起」、「南北合套」，所以明雜劇也逐漸向傳奇轉化。明代將《西廂記》改編為南戲的著作現知大約有五種，其中以李日華的《南西廂記》成就最高，在明中期以後的舞台上也最為流行（以下稱此改編本為「南西廂」或「李西廂」）。[22]

　　李西廂實際是明人崔時佩編輯，李日華新增的一個版本，並非李日華獨立改編。[23] 崔、李的生平皆不可考，但知崔是浙江海鹽人，李是江蘇吳縣（蘇州）人，此書在嘉靖時期（1522-1572）已經流行，共38齣（折）（有的版本做36折）。李西廂的改編是將王西廂北曲變為南曲，情節關目基本一樣，但在次要情節關目和人物性格上，有所差異。此書的藝術成就無法與王西廂相比，但因係因應當時舞台上搬演的需要而編改的，因而對於西廂記在明清的推廣及流行有很大的貢獻。16世紀在蘇州出現，並獨占戲壇鰲頭至18世紀的崑曲，也主要依據李西廂編劇。李西廂與王西廂比較起來，雖有劇情比較鬆散放漫，曲詞不夠高雅等缺失，但劇情中增加較多科諢笑料，增加喜劇氣氛；對人物的描述較簡約、活潑，此外，突出紅娘角色，更是增強了演出的效果，影響很大。[24] 舞台上南西廂取代王西廂，受到熱烈歡迎的同時，王西廂則日益轉變為案頭文學，並受到學者、文士的注重，在明末清初形成研究《西廂記》的熱潮。

[21] 叢靜文，《南北西廂記比較》，頁14。

[22] 趙春寧，《西廂記傳播研究》，廈門：廈門大學出版社，2005，頁66。

[23] 孫崇濤指出，宋元時期流行南方的戲文（南戲、傳奇），也有與西廂記故事相關的劇目、曲文，並與王西廂並行。元末明初人李景元改編宋元舊本，完成《崔鶯鶯西廂記》，稍後崔時佩再據之加以編輯。李西廂在嘉靖19年（1541）或13年（1534）以前，已經完成。孫崇濤，〈南戲《西廂記》考〉，《文學遺產》，2001年第3期，頁106-109。

[24] 對李西廂功過、得失評價，參考：叢靜文，《南北西廂記比較》，頁47；伏滌修，《西廂記接受史》，頁338-341。

　　明朝嘉靖以後，國家經濟及社會風氣逐漸改變，屬於市民階級的文化藝術抬頭，戲劇再次受到人們的重視，並使得晚明成為表演藝術的興盛時期。與此同時，人們對雜劇的興趣也復甦了，1599到1632年之間，重新刊刻了元雜劇的選集，著名的思想家，有聲望的文學家、戲曲家，如徐渭（1521-1593）、王世貞（1526-1590）、李贄（1527-1602）、王驥德（1540-1623）、湯顯祖（1550-1616）等不下數十人都參與了《西廂記》的批評、評點、校注、序跋、專論、雜論等工作。[25] 在學術研究領域，成為少數可以獨立成為一門學問的作品之一，足以同《楚辭》、杜詩、《紅樓夢》研究相媲美，被稱為古典的「西廂學」。[26] 無論是批評的理論深度，還是涉及的範圍廣度，《西廂記》的批點、批評、批釋都是明清兩代戲曲理論最重要的組成部分，作為擴大文本影響的重要因素，它們同時也成為傳播的重要一環。[27]

　　由於《西廂記》的受到歡迎，江南地區的書商們在萬曆（1573-1620）和崇禎（1628-1644）年間，為了出版和販售此書彼此競爭得非常激烈。幾乎每一個出版商的版本都不盡相同，不僅副標題和注釋各異，每個版本也會有數量不同的附錄、題評、校注、注釋、批點和插圖等。經過著名文人批點、注釋的版本尤其受到讀者和藏書家的珍視。根據統計，有明一代，現存不同出版社出版，並附有注釋、校點的《西廂記》版本共有68種，再版的版本有39種，另外還有曲譜三種，總共是110種（尚未包括遺失的版本）。[28] 在清代，1840年以前，以劇本和曲譜形式刊印的《西廂記》版本就有90多種。[29] 明清兩代《西廂記》可算是最常被刊印的中國戲劇、文學作品，在現今所知的古典戲劇中，它的刊本數量在戲曲史上首屈一指。因此之故，這部

25　黃季鴻，《明清西廂記研究》，頁14-15。李贄，福建人，是當時最為獨立而且敢於發言的思想家及評論家；徐渭，浙江人，散文家、詩人、劇作家、畫家、書法家；王世貞，刑部尚書，收藏家及多產的作家；湯顯祖，江蘇人，傑出劇作家。

26　賀新輝、朱捷，《西廂記鑑賞辭典》，頁14；黃季鴻，《明清西廂記研究》，頁1-2。

27　趙春寧，《西廂記傳播研究》，頁162。

28　寒聲，〈西廂記古今版本目錄輯要〉，《西廂記新論》，北京：中國戲劇出版社，1992，頁182。

29　汪龍麟，〈序言〉，《古今西廂記彙集‧初集》，北京：國家圖書館出版，2011，頁1、70。研究西廂記版本及西廂記藝術的專書，還可參考以下幾種：傅田章編，《（增訂）明刊元雜劇西廂記目錄》，東京：汲古書院，1979；蔣星煜，《明刊本西廂記研究》，北京：中國戲劇出版社，1982；蔣星煜，《西廂記的文獻學研究》，上海：新華書店，1987；林宗毅，《西廂記二論》，臺北：文史哲出版社，1998；陳慶煌，《西廂記的戲曲藝術——以全劇考證及藝事成就為主》，臺北：里仁書局，2003；陳旭耀，《現存明清刊西廂記綜錄》，上海：上海古籍出版社，2007，等。

劇作有最為複雜的文獻學和版本學內容，至今學者們仍然在努力重建《西廂記》各個文本的傳承脈絡以及不同版本之間的淵源和關係。[30]

《西廂記》源自唐朝文人小說，歷代傳播中有許多人對其本事加以考辨，用詩詞文賦等來題詠它。因此除了註釋、批點、批評等之外，《西廂記》明清許多刊本也都收錄了相關（或少數無關）的詩詞、考證等附錄，如《會真記》、《園林午夢》、《錢塘夢》、《秋波一轉論》、《浦東崔張珠玉詩集》等（每個版本收錄的附錄多寡有所不同）。如此使得閱讀《西廂記》不僅是文本解讀式的接受，而且具有文學史和文化探索的意義，這些都是其它藝文作品少有的現象，同時也提升了整個古典戲曲體式的文體品格。[31]

二、清初《西廂記》的批改——金聖歎《第六才子書西廂記》

如前所述，明朝晚期，《西廂記》引起許多具有進步思想的學者們的關注，他們將其作為一門獨立的學術領域，進行研究，並加以注釋、批點。這種對於《西廂記》的探討熱潮一直持續至今，並且被當代學者喻為「西廂學」。[32] 明代的學者在戲曲文本上標注他們的評點、批註，造成版本眾多的現象。到了清朝，情形有了改變。學者們以考據之學為主，戲曲、小說已不是他們的關注對象，因而不同的文人《西廂記》批點版本大減。然而清朝初年金聖歎（1608-1661）所批改的《西廂記》版本（簡稱「金批本」）卻成歷年所有版本中最著名，影響力最大的一種，壟斷了清朝以來三百多年《西廂記》的案頭讀本。

金聖歎是江蘇省吳興人，才華橫溢、但行事作風被認為「怪誕不經」。[33] 他雖然通過鄉試中了秀才，但沒有擔任過官職，以讀書衡文，設坐講學為業。1661年，被滿清政府以「叛逆罪」的名義斬首。他既是一位具有創意和叛逆精神及思想的文學評論家，同時還是一位儒家思想的狂熱分子。因為這種矛盾，因此，現代學者們對他的行為和作品持著既讚美又批評的態度。

30 賀新輝，〈當前西廂記研究的幾個問題〉，《西廂記新論》，頁109-110。
31 伏滌修，《西廂記接受史研究》，頁58-59。
32 吳國欽，〈明清時期的西廂學〉，《西廂記藝術談》，頁150-156。
33 《清代名人傳略》（*Eminent Chinese of the Ch'ing Period: 1644-1912*），臺北市：南天書局，1991，第1卷，頁708-709。

與當時主流思想不同的是，金聖歎高度稱讚《西廂記》，將它與《水
滸傳》以及評價一向很高的正統文學作品，如《離騷》、《莊子》、《史
記》、《杜甫詩集》相提並論。把這幾本書看做是中國文學史上各類文體的
典範之作，將它們統稱之為「六才子書」，並將他本人批點的《西廂記》
作為《第六才子書》。金批西廂的最大貢獻之一在於為《西廂記》正名，
駁斥其為淫書的說法；然而由於金聖歎不僅對《西廂記》做了仔細的批
點，而且對於原文還加以大幅度的增刪，在很大程度上改變了文本的原意
和精神，因而學者對他的功過保持正反兩極的看法。[34] 尤其是他強力維護
鶯鶯「相國府小姐」的形象，將她塑造成儒家思想中理想的女性典範，從
而改變了張、鶯戀愛關係的發生及發展的過程。一些現代學者認為，金聖
歎批本《西廂記》側重於強調儒家思想道德，與原作樸實、直白的特點大
相徑庭。[35]

另一處他對文本做出的大膽調整是將五本二十折的《西廂記》改為四本
十六折，將第五本附在書後，作為「續作」，並斥為「狗尾續貂」。明末文
學界流行悲觀主義，加以他們對於文學審美的新觀點，形成了評論界對於悲
劇的偏愛。明代著名的文學家們以及金聖歎，都批評大團圓結局的粗俗、低
下。[36] 他們認為，人生不過是一場夢，有什麼比用夢境做為故事結尾更為恰
當的呢？這種哲學觀催生其它幾部清代悲劇作品，包括洪昇（1645-1704）
的《長生殿》，孔尚任（1648-1718）的《桃花扇》，甚至最著名的十八世
紀小說《紅樓夢》，也是受這一理論和思想影響的結果。對明代戲劇有精深
研究的日本學者田仲一成認為，中國戲劇作品的悲劇結尾觀，是由於受到明
末對於《西廂記》內容批評觀點的影響發展而來的。[37]

[34] 現、當代學者對於金批《西廂記》的批評、討論可見於，林宗毅，《西廂記二論》，頁19-22。
[35] 引自林宗毅，同上。
[36] 田仲一成，〈明末文人的戲曲觀〉，《東洋文化研究所紀要》，1985年第97號，頁163-193。
[37] 同上。

第四節　18、19世紀「折子戲」和地方戲曲的流行、
　　　　　對外傳播，以及20世紀的肯定

　　從明代中葉開始，戲曲在舞臺上表演的長度和時間經歷了一個逐漸變化的過程。起初，全本戲一口氣連續演出，這可能需要好幾天的時間。然而，在明代嘉靖年間，這個傳統有所改變，只演一齣或演某幾個戲中片段的形式興起了，這種新的演出形式即稱「折子戲」。「折子戲」在清代受到大眾的歡迎，成為最常見的表演形式。[38] 由於這種變化，表演的場次和劇情變得更具有選擇性，表演技術，戲劇性和娛樂性成為關注的焦點。就《西廂記》而言，舞臺上最經常搬演的幾齣戲分別是（依情節的發生順序）：「游殿」、「惠明」、「請宴」、「聽琴」、「寄柬」、「跳牆」、「著棋」、「佳期」、「拷紅」、以及「送別」。[39]

　　此外，從清初開始，地方音樂和戲曲蓬勃發展，演變成全國性的激烈競爭。這一情況到了18世紀最為白熱化，嚴重危及正統戲曲，並使得從16世紀起就處於領導地位的崑曲，對民眾的吸引力逐漸下降而沒落，最終在乾隆年間（1736-1795）被其他形式的地方戲曲所取代。在這種情形之下，西廂記也被改編為各種地方戲曲，持續上演流傳。19世紀初，徽班是戲曲界的領頭人，在首都北京，聲勢浩大。融合了許多劇種以及崑曲的聲腔和表演技術的京戲，經過幾十年的發展，終於在19世紀末成為獨立的劇種，廣受歡迎，興盛起來。清朝末年的數十年間，京戲一枝獨秀，傳播到了其它地區。19世紀以來，舞臺上的武打劇種逐漸興盛，取代了文戲，因而西廂記的演出似乎沒有以往的頻繁，但也沒有被遺忘。

　　清中葉至清末，西廂記研究曾經陷入困境，研究冷落蕭條，缺少有力度的學術著作。然而對西廂記否定詆毀的論調、手段伎倆日盛一日，直到民國初年才出現轉機。20世紀初的「五四運動」（約1917-1927）之後，《西廂記》的藝術價值和成就最終獲得肯定，與《水滸傳》、《三國演義》、

[38] 對於「折子戲」的研究，見周育德，《中國戲曲文化》，北京：中國友誼出版社，1996，頁96-97；王安祈，〈再論明代折子戲〉，《明代戲曲五論》，三重：大安出版社，1990，頁1-47。

[39] 趙春寧，《〈西廂記〉傳播研究》，頁120。

《儒林外史》、《紅樓夢》等文學名著並列，得到崇高的評價。歷史上，正統的中國學者們從不認為使用普通大眾粗俗語言表演的戲曲，是值得認真研究的一門學問，或者能夠被列入官方認可的文學類別中。「五四運動」批評傳統的中國社會及其價值觀，並由於西方文化和思想的影響和激勵形成了一種對於研究中國傳統文化的新態度及觀點。20世紀初期，王國維以及同時代的學者們，第一次有系統地對中國戲曲的歷史、發展以及技巧進行學術性的探討，此現象與20世紀初期，中國學者們對於古代戲曲研究興趣的復甦相伴而生。1932年鄭振鐸出版《插圖本中國文學史》時，首次將戲曲列為組成一部分，其中並且十分詳細的介紹了《西廂記》的內容，標示了王西廂正式受到學術界的肯定。[40] 1921年（「五四運動」時期），文化史學家郭沫若（1892-1978）著文指出：「《西廂記》是超時空的藝術品，有永恆而普遍的生命。《西廂記》是有生命的人性戰勝了無生命的禮教的凱旋歌、紀念塔」。他的評論終結了《西廂記》為「誨淫」之書的汙名，並開啟了《西廂記》主題為反封建禮教說的先河。這種以意識形態標識此作的態度，一直持續到1980年代。[41] 1990年代以來，中國學者們回歸到以人性內涵為主軸的探討，對其文本、歷史發展、文獻、目錄等，加以多方的研究。

目前，《西廂記》已被肯定為中國歷史上最為傑出，以及最有影響力的文學作品之一，與後來的《牡丹亭》、《紅樓夢》，成為中國古代描寫愛情題材的三部里程牌式文藝作品。《西廂記》情節的跌宕起伏，語言的生動活潑，結構的緊密精妙，以及唱詞和韻文的優雅細膩等特點，使它彪炳千古，文學史和戲劇史上，像它這樣完美的作品並不多見。[42] 20世紀以來，除了中國文化大革命十年期間（1966-1976）的空白階段之外，西廂記可說一直是個熱門的議題，有改編的現代劇在舞臺上演，評述和研究熱潮再度掀起，諸多早期版本被結集成冊，並再版等。而像「紅學」一樣，成立「西廂學」的呼聲也成為現代學者的心願和期望。[43]

[40] 崔霞，〈20世紀《西廂記》文本傳播與接受論述〉，《中國戲曲學院學報》，2006年第27卷第4期，頁122。

[41] 張人和，〈近百年《西廂記》研究〉，頁38-39。

[42] 王麗娜，〈《西廂記》的外文譯本和滿蒙文譯本〉，《文學遺產》，1981年第3期，頁149-154；趙春寧，《〈西廂記〉傳播研究》，頁202-203。

[43] 蔣星煜，〈「西學」在搖籃中叫嚷——參加《西廂記》學術研討會追記〉，《西廂記研究與欣賞》，上海：上海人民出版社，2009，頁502-506。

　　18世紀以來，《西廂記》也被翻譯成外文，流傳國際，受到高度的讚揚、關注與研究，並被認為是一部世界文學的經典之作。1710年最早的《西廂記》滿文譯本問世，1796年有滿文抄本，蒙古文《西廂記》抄本則於道光20年（1840）出現。早在1804年，日本學者崗島詠舟即將《西廂記》翻譯介紹到日本，[44] 目前日文譯本大約有18種之多。最早的歐洲譯本是1872年著名的漢學家儒蓮（Stanislas Julien, 1797-1873）刊登的法文版，1880年出版成書：*Si-siang-ki: ou, L'histoire du pavillon d'occident, comedie en seize actes*（《西廂記：西廂記的歷史，十六幕戲劇》）。英、法、俄、意、拉丁、朝鮮、越南等文字，全書及片段翻譯本，總計可能不下20種。[45]《西廂記》在國外流行之廣，讀者之多，是其它中國古典戲曲名著無法比擬的，這個現象說明《西廂記》的成就超越國界，並受到世人的肯定。

第五節　西廂記的藝術傳播 —— 以版畫插圖為例

　　《西廂記》問世以後，對元、明、清的戲曲、小說、詩文、說唱文學、視覺藝術等等，都產生了深刻而廣汎的影響，滲透到文學藝術的各個領域。在戲曲方面，除了元朝《東牆記》和《㑇梅香》之外，明末湯顯祖所寫著名劇本《牡丹亭》，以及明清時期，才子佳人反抗封建婚姻和禮教的愛情劇，也都在情節結構或主題精神上仿效、學步或繼承《西廂記》。[46] 中國古代戲曲、小說在題材上往往同出一源，藝術精神上也有一致性，因此之故，《西廂記》的藝術精神和思想意識，不僅影響了明清小說的創作題材，而且促進和豐富了明清小說的創作形式和經驗，如明末至18世紀流行的才子佳人章回小說，以及曹雪芹（1715-1763）的《紅樓夢》等。[47]

44　張稼夫，〈《西廂記》研究的新階段〉，《西廂記新論》，頁2-3；賀新輝、朱捷，《西廂記鑑賞辭典》，頁14。

45　張稼夫，〈《西廂記》研究的新階段〉，頁2。

46　趙春寧，《西廂記傳播研究》，頁222-237。

47　趙春寧，《西廂記傳播研究》，頁238。伏滌修指出《西廂記》對小說的影響可分成三類：第一類是某些小說得其神，作者對《西廂記》心馳神往，如《金瓶梅》、《紅樓夢》的深刻浸潤；第二類是某些小說得其皮，直接借鑑，引用《西廂記》的人物之名和角色關係；第三類是某些小說得其式，模仿襲用《西廂記》情節關目，如明清時期許多才子佳人小說。見伏滌修，《西廂記接受史研究》，頁438。王穎指出《鶯鶯傳》是才子佳人小說的典範作品，見王穎，

　　西廂記在舞臺表演以及文學讀物上的流行，啟發了視覺藝術上的創造，為傳統的繪畫、版畫，以及瓷器、漆器、竹雕等工藝品提供了富有人性及趣味性的題材及裝飾圖案。近現代的連環漫畫也受其啟發而有精美的創作，甚至還有郵票的發行。[48] 戲劇、文學與視覺藝術，雖為不同的藝術種類，各自獨立並有特色，但它們之間也存在著密切的關係和平行發展的現象，因此各種類的視覺藝術都有非常精美而豐富的西廂題材作品，其中木刻版畫插圖數量龐大，並常被其它種類美術作為粉本，加以模仿，十分重要。版畫是本書的主題，因此將木刻版畫插圖的發展和特色特別提出來，做簡單的說明和介紹。

　　中國的版畫以木刻為主，銅版刻及套色漏印為數極少。[49] 中國木刻版畫源起於宗教（佛教）題材圖像的刊施，唐朝已被大量印製，歷代相傳，沒有間斷。木刻版畫插圖在宋朝已很興盛及精進，這時的經史、醫學及藝術書籍、畫譜等已有非常精美的插圖，推動了後代的發展，使版畫插圖成為中國版畫史的主要內容，中國的版畫藝術也大部分指木刻版畫插圖的藝術。[50] 明清是中國版畫藝術的興盛時代，除了官刻之外，民間刻坊也很旺盛。明朝的版刻中心集中在福建建陽、江蘇金陵、浙江杭州、安徽徽州、蘇州等地。晚明時期幾乎每本戲曲、小說書籍都有插圖，是插圖藝術的黃金時代。清朝初年，民間書肆刻坊承明代之風而不衰，單幅彩色版畫及年畫興起；同時，官刻版畫異軍突起，並且引進西洋銅版畫，成就超越前期。乾隆以後，隨著國勢的衰弱，傳統木刻版畫插圖日漸衰微。嘉慶（1796-1820）、道光（1821-1850）以來西洋印刷術傳入中國，取代手工業作坊式木版彫印，因此也宣告了中國傳統木刻版畫彫印及插圖的終結。[51]

《才子佳人小說史論》，北京：中國社會科學出版社，2010，頁51-72。

[48] 1983年王叔暉（1912-1985）創稿的4幅工筆重彩西廂圖：〈驚艷〉、〈聽琴〉、〈佳期〉、〈長亭〉，被套印成郵票發行。呂紅玲，〈王叔暉《西廂記》工筆人物畫研究〉，江南大學碩士論文，2015；蔣星煜，〈王叔暉畫《西廂記》郵票〉，《西廂記研究與欣賞》，頁324-326；劉碩仁，〈郵苑夜話談西廂——《西廂記》郵票的藝術構思和設計〉，《西廂記新論》，頁348-355。

[49] 王伯敏，〈中國古代版畫概觀〉，《中國美術全集・繪畫編20・版畫》，臺北：錦繡出版社，1989，頁1。

[50] 中國版畫史學者周蕪指出：「中國版畫史就數量來講，實際上是中國書籍插圖史」。周蕪，〈關於古本戲曲插畫藝術〉，《中國古本戲曲插圖選》，天津：天津人民美術出版社，1985，頁1。

[51] 王伯敏，《中國版畫通史》，石家莊：河北美術出版社，2002，頁179-192；周心慧，《中國版畫通史》，北京：學苑出版社，2000，頁227-295；倪曉建，〈序〉，《首都圖書館藏中國古版畫珍賞》，北京：學苑出版社，2003。

　　如前文所說，明朝人不只在劇院看戲，而且把戲劇文本作為案頭讀物，玩味其優美的文辭和韻味十足的唱腔，這種喜好一直流傳到清朝。在所有劇作中，《西廂記》是最常被刊印，最受喜愛的。從16世紀後期到18世紀，美術中以「西廂」為題材的作品無論在流行程度和品質上都達到了巔峰。明朝刊行的60多種插圖本《西廂記》，以及清朝1840年以前刊行的90多種西廂記，也大多數有插圖。插圖本西廂記不僅數量眾多，而且形式多樣，成為中國圖像藝術的寶庫，其中有許多精美的作品，更是木刻版畫插圖的典範，對於當時及其後的繪畫和工藝美術都曾產生深遠而廣泛的影響。

　　依據形式、內容和功能，明朝西廂記插圖大概可分為五類：一、全文式插圖。二、齣（折）目插圖。三、曲文插圖。四、「混合體」式插圖。五、「自由體」式插圖。[52] 依插圖性質則可分為「說明性插圖」及「鑑賞性插圖」兩種。第一種類插圖目的在於表達故事情節，交代劇情，有幫助讀者按圖吟唱、了解劇本關目發展及協助演員舞台演出的功能和作用。在第二種類插圖中，優美的曲文或相關詩文的欣賞成為插圖的主題。經由曲文或詩文的選擇，以及圖畫表現方式，可以呈現插圖畫家對劇本的欣賞角度，鑑評，甚或藉以表達其人生觀。這一類插圖的內容有與文本愈形愈遠的傾向，並已超越純粹插圖的功能。

　　中國最早通行的文學作品插圖的形式之一是「上圖下文」。早在唐、宋時期的佛經及元朝的《列女傳》和《全像平話五種》等書插圖都以此種方式表現，奠定了此種版式在中國插圖史上的地位，即使明朝末年全頁或對頁的插圖版面興起，「上圖下文」的插圖形式也沒有完全消失。[53] 然而由迄今為止發現的中國最古老戲曲版畫──元末明初刊本《新編校正西廂記》殘卷內附的一幅半插圖──可以得知最早的《西廂記》插圖，可能不是用「上圖下文」的方式表現，而是單面全頁式。[54] 刊行於弘治11年（1498）的《新刊大字魁本參增奇妙注釋西廂記》（簡稱弘治本）已演變成以「上文下圖」為

52　徐文琴，《文本與影像──西廂記版畫插圖研究》，臺北：國立歷史博物館，2020，頁34-155。

53　「上圖下文」的書籍插圖方式由福建建陽書坊所發明，大量使用於通俗的文學讀物。有關於福建建陽書籍印刷及出版的研究，見：Lucille Chia, *Printing for Profit: The Commercial Publishers of Jianyang, Fujian (11th-17th Centuries)*, Cambridge and London: Harvard University, Asian Center published, 2002.

54　見段洣恆，〈《新編校正西廂記》殘頁的發現〉，《戲曲研究》，第7輯，1982；蔣星煜，〈新發現最早的西廂記殘頁〉，《西廂記的文獻學研究》，頁25-30。

圖1-1　〈鶯鶯送生分別辭泣〉，《新刊大字魁本全相參增奇妙注釋西廂記》插圖，1498，木刻
　　　　版畫，北京大學圖書館藏。

主要方式，表現插圖。全書每頁一圖，圖佔一頁上邊約2/5的版面，以戲文
標目為單元分段，一段內或為二、三圖，或為六、七圖，全書共有150圖，
淋漓盡致而且活脫生動的描繪了《西廂記》的整體故事，成為中國戲曲版

畫的經典傑作（圖1-1）。[55] 隆慶
（1567-1572）及萬曆年間，單面
全頁以及對頁連式的插圖興盛起
來，明末出版的諸多《西廂記》
版本幾乎全部都以此兩種形式做
插圖。[56]

　　一般說來，在單面或對頁連
式插圖《西廂記》書籍中，一齣
（折）配一幅插圖；因此，全書
一共有20幅插圖，但有的版本插
圖數目不同。每書的插圖，早期
分散放置在各齣之前，大約萬曆
28年（1600）以後，傾向於放在
卷首，稱為「冠圖」。晚明刻書
商之間有非常激烈的競爭，在此
情形之下，有的書商會聘請專業
畫家為插圖繪稿，由名工鐫刻，
如此使書中的插圖越來越精美，
最後出現只有圖畫，沒有文本的
單行本的印行。

　　萬曆初期刊行的《西廂記》
插圖在結構和空間背景上參考了

圖1-2　盧玉龍刻，〈玉台窺簡〉，《重刻元本題評音釋西廂記》插圖，1592，木刻版畫，熊龍峰刊，Christer von der Burg（馮德保）藏。

舞臺演出，特點是背景簡單，人物呈現舞臺表演似的身段，刻繪較為粗獷。
1592年建陽書林熊龍峰忠正堂刊行，盧玉龍鐫刻的《重刻元本題評音釋西廂
記》插圖是這種風格的代表（圖1-2）。16世紀後期，線條細膩、流暢而優

55　對於弘治本插圖的研究見：Yao Dajun, "The Pleasure of Reading Drama: Illustrations to the Hongzhi Edition of the Story of the Western Wing", *The Moon and the Zither: The Story of the Western Wing*, Stephen H. West and Wilt L. Idema translated, Berkeley: University of California Press, 1991, pp. 437-468.

56　有關於《西廂記》版畫插圖的形式及內容演變之研究可參考：馬孟晶，〈耳目之玩——從《西廂記》版畫插圖論晚明出版文化對視覺性之關注〉，《美術史研究集刊》，2002年第13期，頁201-279；徐文琴，《文本與影像——西廂記版畫插圖研究》，頁34-134。

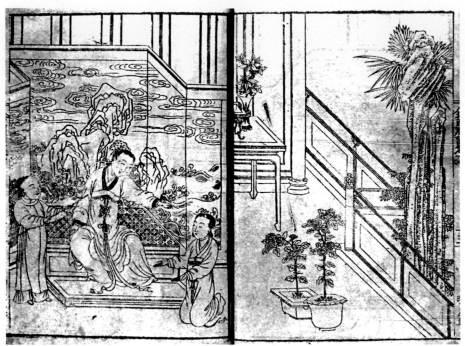

圖1-3　汪耕繪，黃鏻、黃應嶽鐫，〈堂前巧辯〉，《北西廂記》插圖，約1597，木刻版畫，玩
　　　　虎軒刊，安徽省博物館藏。

美的徽州版畫興起，並且影響其它地區版刻風格而成為主流，被稱為「徽派版畫」。[57]「徽派版畫」是安徽省新安縣畫家與刻工合作創造出的精美木刻版畫插圖的一個流派。此派插圖可以以萬曆時期（大約1597年）畫家汪耕繪稿、新安縣玩虎軒刊行的《北西廂記》為代表（圖1-3）。

　　兩個最受讚賞的明末《西廂記》版畫插圖和版畫作品是1639年刊刻的

[57]　「徽派版畫」是明朝末期起源於徽州地區的一種版畫風格。周蕪認為「徽派版畫」在萬曆10年
　　　以後才逐漸形成自己獨特的典雅、秀麗風格，後因徽州地區版刻家流寓其它地區，而將徽派風
　　　格散佈到鄰近地區（周蕪：〈談徽派版畫〉，《美術研究》，1981年，頁70-75）。有關於徽派版
　　　畫之研究、介紹，見周蕪：《徽派版畫史論集》，合肥：安徽人民出版社，1984；張國標：
　　　《徽派版畫藝術》，合肥：安徽省美術出版社，1996。Michela Bussotti將徽派版畫發展分成
　　　三個階段。第一階段從早期至1580年是醞釀時期；第二階段從約1588-1600，是徽派特色的形
　　　成及發展時期；第三階段1597-1610，是徽州以外，徽派版畫風格表現時期。Michela Bussotti,
　　　*Gravures de Hui: Étude du livre illustré chinois de la fin du XVIe siècle à la première moitié
　　　du XVIIe siècle*, Paris: École Francaise d'Extrême Orient, 2001.

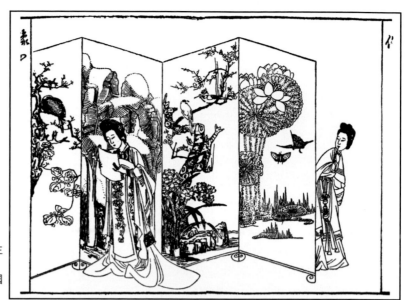

圖1-4 陳洪綬繪，項南洲刻，
〈窺簡〉，《張深之先生
正北西廂秘本》插圖，
1639，木刻版畫，北京國
家圖書館藏。

圖1-5 〈如玄第一〉，《西廂記
彩圖》之一，1640，木
刻版畫，33×25公分，
閔寓五刊，德國科隆東亞
美術館藏。

　　《張深之先生正北西廂秘本》（簡稱「張深之本」）（圖1-4）和1640年由
閔齊伋（號寓五）刊印的二十冊頁《繪刻西廂記彩圖》（簡稱閔寓五本）
（圖1-5）。張深之本中六幅插圖由明末清初著名畫家陳洪綬（1598-1652）
繪稿，杭州著名版刻師父項南洲鐫刻，是畫家與木刻家成功合作的傑出作

品。[58] 陳洪綬的繪畫以古拙、變形為特色。受其影響,此版本插圖中人物的肢體也被略加誇張變形處理。此書〈窺簡〉一圖屏風中的山水,刻畫成幾何式的形態,線條剛勁短促,邊緣銳利,岩石部分用重複的線條,渲染了堅硬的質感(圖1-4)。

　　刊行於1640年的彩色套印西廂記冊頁由湖州(吳興)刻書家閔齊伋(號寓五)刻印,沒有附隨文本,因而極可能是供獨立觀賞的藝術作品。這本畫冊的設計極具巧思,同時應用了當時新發明的「餖版」和「拱花」彩色技法,被認為是中國版畫史中最為精美的藝文題材傑作。[59] 此冊頁的出版,連同明末刊行的《十竹齋畫譜》、《十竹齋箋譜》、《蘿軒變古箋譜》等彩色畫譜,帶動中國版畫藝術進入彩色刻印的新階段,可以說是中國版畫藝術發展的一個里程碑。清朝初年印行的單幅戲曲版畫,以及年畫可能都在不同程度受其啟發、帶動而興盛起來。

　　在李贄、徐渭、湯顯祖等進步文人、思想家對通俗文學的大力提倡之下,戲曲、小說才會在晚明受到重視,並達到空前興盛的狀況。在這些文人的參與之下,文學評點全面的發展,成為晚明文學上的一大特色,[60] 這些評

[58] 對陳洪綬版畫活動研究見:小林宏光,〈陳洪綬の版畫活動—崇禎12年(1639)刊「張深之先生正北西廂祕本」の插繪を中心とした一考察—(上、下)〉,《國華》,1983年第1061、1062期,頁35-51,頁32-50;許文美,〈陳洪綬繪「張深之先生正北西廂祕本」〉,臺大藝術史研究所碩士論文,1996。有關陳洪綬的研究,見Anne Burkus, "The Artifacts of Biography in Ch'en Hung-shou's 'Pao-lun-t'ang chi'", University of California, Berkeley, 博士論文, 1987, pp. 678-705. 有關陳洪綬畫作風格特色的介紹,見James Cahill, "Ch'en Hung-shou: Portraits of Real People and Others" in *The Compelling Image: Nature and Style in Seventeenth-Century Chinese Painting*, Cambridge: Harvard University Press, 1982, pp. 106-145.

[59] 所謂「餖版」就是根據圖畫顏色的深淺濃淡、陰陽向背,各刻一小塊版,印版形如餖釘,故名「餖版」。「拱花」則是將小塊版雕成凹版,將宣紙漬濕,使印成的花紋凸顯出來,形成無色的淺浮雕效果圖形。周心慧,《中國古版畫通史》,頁221-226。〈出版說明〉,《明閔齊伋繪刻西廂記彩圖》,上海:上海古籍出版社,2005年。對於閔寓五本西廂記的研究,可參考:Edith Dittrich, *Hsi-hsiang Chi Chinesische Farbholzschnitt von Min Ch'i-chi 1640*, Monographien des Museums für Ostasiatische Kunst Band 1, Museen Der Stadt Köln, 1977. Dawn Ho Delbanco, "The Romance of the Western Chamber: Min Qiji's Album in Cologne", *Orientations*, Vol. 14, No. 6, 1983. 小林宏光,〈明代版畫の精華——ケルン市立東亞美術館所藏崇禎十三年(1640)刊閔齊伋本西廂記版畫〉,《古美術》, No. 85, 1988;陳妍,〈如幻會真——閔齊伋《會真圖》研究〉,中國美術學院博士論文,2014。

[60] 聶付生指出:「文學批評做為一種傳播手段,主要體現在評點傳播機制的啟用,即用批評的形式改變或調動接受者的期待視界,以培養更多的隱或顯的接收者為目的,擴大文本在社會上的影響,加快文本的傳播速度。」見聶付生,〈論晚明文人評點本的價值和傳播機制〉,《復旦學報》,2003年第5期,頁135-140。

點本對於戲曲小說的傳播以及讀者水準的提升產生重大的影響。萬曆以來刊行的諸多《西廂記》評點本，不僅帶領讀者從不同的面向，深入的閱讀此書，在此過程中，對於提高其中版畫插圖的藝術水平及內涵的深刻化，也起了積極的推動作用。促使明朝版畫插圖大放異彩的原因除了經濟的發達，商業的競爭，出版商、畫家及能工巧匠的通力合作之外，晚明的文人評點欣欣向榮，以其生花妙筆引導讀者去提升對於文本的閱讀和領悟能力，從而培養了他們對於圖像的鑑賞及喜

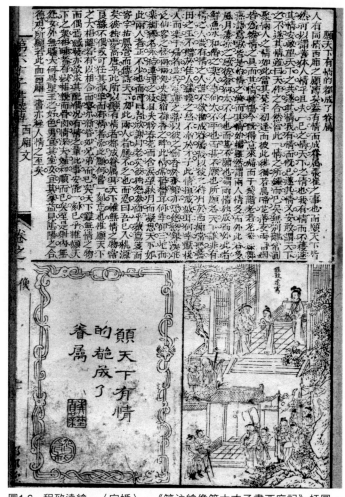

圖1-6　程致遠繪，〈完婚〉，《箋注繪像第六才子書西廂記》插圖，1669，木刻版畫，郁郁堂刊，上海圖書館藏。

好，更是晚明版畫插圖藝術取得重大成就的關鍵因素之一。

　　木刻版畫插圖工藝在清朝呈現沒落之勢，品質日益低下。清朝樸學以及「去人欲、存天理」的理學大行其道，文人學士把小說、戲曲視為旁門左道，不齒於參與其事，這種情況可視為版畫插圖由明末的精緻、優美轉變為粗略、草率的主要原因之一。[61] 清朝政府雖然嚴厲控制戲曲書籍的發行並施行禁毀政策，不過戲曲和小說插圖本的刊印熱潮並沒有消失，其中插圖本西廂記仍然是最受歡迎，發行量最大的藝文類書籍。由於金聖歎《第六才子書西廂記》壟斷市場，清朝的西廂記插圖就等於是金批本的插圖。

[61]　徐文琴，〈主題易位與形象再塑——清朝西廂記木刻版畫插圖研究〉，《美術學報》，2008年第2期，頁187-188。

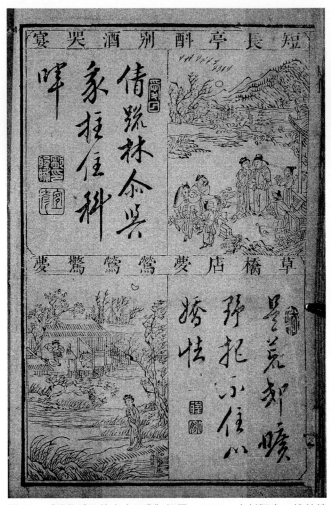

圖1-7 《繡像妥註第六才子書》插圖，1782，木刻版畫，樓外樓刊，台北國家圖書館藏。

清朝的木刻插圖在故事情節的部分少有創新，大多數翻刻、模仿、抄襲明末版本。然而儘管如此，清刊本的版面設計、副圖與題材都有重大的發展與演變，對於明末版畫插圖有所繼承和推演，反映時代風尚。清朝西廂記插圖的新面貌可歸納成以下三點：第一點是將版面由傳統的「上圖下文」改為「下圖上文」、「疊床架屋」；並以「前圖後贊」的形式強調書法藝術。將詩詞曲文與圖畫分開，或並置於書籍的同一面，或前後面，充分發揮它們同等重要的作用。從這一點來說，「插圖」已不限於圖像而擴及至文字。第二點為具有裝飾性

及象徵性圖案及圖像之應用，以此反應時尚，並傳達插圖的蘊含，博取讀者對於書中人物或故事情節的認同；第三點為強調個別人物的形象，將書中的角色個別畫出，以古喻今，形成歷史「人物像傳」式的「繡像」。[62]

清朝的插圖，在劇情刻畫上，基本都模仿並承襲明末版畫，但版面安排更為多樣化。受到日用類書插圖的啟發，「上文下圖」並且在下半部圖文分列的版式（圖1-6），以及由其進一步發展而來的「疊床架屋」式的版面

62 對於清朝西廂記版畫插圖的探討，參考：徐文琴，〈主題的易位與形像再塑——清朝《西廂記》木刻版畫插圖研究〉，頁159-221；徐文琴，《文本與影像——西廂記版畫插圖研究》，頁156-227。

圖1-8 〈他今背坐湖山下〉，
《註釋第六才子書》插
圖，1769，木刻版畫，藝
經堂刊，上海圖書館藏

圖1-9 〈崔鶯鶯像〉，《第六
才子書西廂記》插圖，
1889，木刻版畫，巾箱
本，味蘭軒藏版，台北國
家圖書館藏。

（圖1-7），對戲曲插圖說來似乎都屬於創新的形式。這兩種版式都具有版
面靈活，可以節省空間，降低出版成本的優點，同時也使得《西廂記》插圖
帶有「通俗化」的特色，反應《第六才子書西廂記》大量出版的情況。清朝
《西廂記》插圖的另一特色是向畫譜模仿，以「前圖後贊」的形式表現詩、

書、畫三者並重的傳統文人審美觀點的特色。在「前圖後贊」形式的插圖中，刻繪的重心由主圖轉移到副圖，並以副圖的主題或花欄圖案中的梅花、蓮花等來象徵鶯鶯之貞潔、清白（圖1-8）。

清代儒家禮教思想勃興，歷史人物像傳版畫因而大為流行，成為清代版畫最突出成就之一。[63] 流風所及戲曲、小說版畫插圖中的人物畫像也隨之興盛起來。西廂記冠圖反映此種現象，並以漢朝具有節操的才女班倢伃形象來塑造崔鶯鶯（圖1-9）。這些作風反映了讀者群的變化和清朝文化的儒教化，金批本對鶯鶯形象重新塑造的用心，時人對婦女貞操的觀念和清朝文化的儒教化。清朝西廂記插圖的特色及刻畫與金批本的內容和精神有密切關係，同時也呈現《西廂記》成為案頭文學的發展趨勢。由於當時流行的金批本小說化，使得版畫「插圖」的圖像失掉戲劇性，並缺乏活潑的生命力和創意。[64]

中國木刻版畫插圖的歷史源遠流長，各個時期有其特色和成就。明朝木刻版畫插圖以其活潑、生動、質樸、優美和豐富的內容，取得了重大的成就，彌補了中國人物繪畫的短缺和不足之處，成為中國美術極其寶貴的資產。到了清朝，取代版畫插圖而興起的單幅木刻版畫，以及過年節慶時在民間流行的年畫，雖然是在明末版畫插圖的基礎上發展而來，但與繪畫及舞台表演有更為密切的關係，並有更進一步的創意與作用。就形式來說，它們是更具有獨立性，與現代觀念比較契合的「版畫」藝術，也是本書將要深入討論的主題。

[63] 周心慧主編，《古代小說版畫圖錄》（修訂增補本），北京：學苑出版社，2000；祝重壽編著，《中國插圖藝術史話》，北京：清華大學出版社，2005，頁141。

[64] 徐文琴，《文本與影像——西廂記版畫插圖研究》，頁219-220；徐文琴，〈主題的易位與形像再塑——清朝《西廂記》木刻版畫插圖研究〉，頁189。

第二章
十七、十八世紀蘇州西廂記繪畫
與版畫插圖

第一節　明、清蘇州社會、文化背景

　　蘇州是江南名邑，位於長江三角洲和太湖平原的中心地帶，古稱「吳」，又稱「姑蘇」、「平江」等，建城歷史逾2500年，是中國現存最古老的城市之一。[1] 由於其位居吳地中心區域，是春秋戰國時吳國以後的吳文化中心，因此蘇州歷史文化屬於「吳文化」，是其核心，也是吳文化的發祥地和精華代表。吳地的自然、經濟、社會、歷史因素，使得吳文化蘊涵許多具有自身獨有的特點，一直保存、流傳至今。蘇州位於富饒的江南農業區，河川密佈，土地肥沃，氣候溫和濕潤，是「魚米之鄉」。優良的自然、地理環境，提供了經濟、文化發展的有利條件。當地風景優美，物富民豐，自古以來便有許多富商巨賈、文人雅士聚居於此，宋代時已流傳「天上天堂，地下蘇杭」的諺語。[2]

　　明清時期蘇州達到了經濟與文化雙峰並峙的階段，特別是明朝中葉以後民間經濟崛起，蘇州成為江南城鄉貨物的集散中心，加以工商業及文化的發達，使它成為當時藝文、時尚的帶領者。張翰《松窗夢語》記載：「至於民間風俗，大都江南侈於江北，而江南之侈尤莫過於三吳。自昔吳俗習奢

[1]　所謂「吳文化」是指吳語地區的地域文化，它的區域大概包括寧、滬、杭、太湖流域、長江三角洲一帶。石琪主編，《吳文化與蘇州》，上海：同濟大學出版社，1992，頁20；蘇簡亞主編，〈蘇州文化概論──吳文化在蘇州的傳承和發展〉，南京：江蘇教育出版社，2008，頁1-3。

[2]　范成大，《吳郡志》，南京市：江蘇古籍出版社，1999，卷50，〈雜志〉，頁669。

華、樂奇異，人情皆觀赴焉。吳制服而華，以為非是弗文也；吳製器而美，以為非是弗珍也。四方重吳服，而吳益工於服；四方貴吳器，而吳益工於器」。[3] 王士性《廣志繹》記載：「姑蘇人聰慧好古，亦善仿古法為之，書畫之臨摹，鼎彝之冶淬，能令真贗不辨。又善操海內上下進退之權，蘇人以為雅者，則四方隨而雅之，俗者，則隨而俗之，其賞識品第本精，故物莫能違」。[4]

　　清朝前期的康熙（1662-1722）至乾隆年間是中國歷史上的太平盛世，也是世界上最強大富庶的帝國之一，此時蘇州的繁華情況前所未有。蘇州成為全國經濟最發達的城市，出現了「天下財貨莫（不）聚於蘇州，蘇州財貨莫（不）聚於閶門」，[5] 以及「蘇州為東南一大都會，商賈輻輳，百貨駢闐。上自帝京，遠連交廣，以及海外諸洋，梯航畢至」的說法。[6] 不僅商業，手工藝品的生產製造，也達到極盛。范金民指出：「清前期的蘇州，是少數幾個雲集全國乃至外洋貨物的商品中心，全國著名的絲綢生產、加工和銷售中心……刻書印書中心，頗為發達的金銀首飾、銅鐵器以及玉器、漆器加工中心，開風氣之先和領導潮流的服飾鞋帽中心……」。[7] 除了很發達的絲織、刺繡等手工藝美術之外，被列為「人類非物質文化遺產」的崑曲也發源於蘇州，中國繪畫史上著名的「吳派」，及其「四大家」也以此地為生活及創作的根據地。[8] 這些都使得蘇州的文化、藝術自從明朝中葉以來至18世紀，在全國所向披靡，長期引領時代潮流。

　　在人文薈萃的情形之下，蘇州向有藏書、刻書的風氣，宋、元時期所刻的《磧砂藏》就已享有盛譽。明代萬曆以前蘇州府所刻的書籍，種類之多位居全國各府之冠，稱為「蘇版」，與內府版、福建本並稱。[9] 萬曆以後蘇州

[3]　張翰，《松窗夢語》（元明史料筆記叢刊），北京：中華書局，1985，卷4，〈百工紀〉，頁79。

[4]　王士性，《廣志繹》，北京：中華書局，1981，卷2，〈兩都〉，頁33。

[5]　鄭若曾，〈江南經略〉卷2（上），引自王衛平，《明清時期江南城市研究——以蘇州為中心》，北京：人民出版社，1999，頁96。

[6]　〈明清蘇州工商業碑刻集〉，乾隆27年（1762）《陝西會館碑記》，引自王衛平，《明清時期江南城市研究——以蘇州為中心》，頁96。

[7]　范金民，〈清代蘇州城市工商繁榮的寫——《姑蘇繁華圖》〉，《史林》，2003年第5期，頁115。

[8]　李維琨，《明代吳門畫派研究》，上海：東方出版中心，2008；故宮博物院編，《吳門畫派研究》，北京：紫禁城出版社，1993。

[9]　張秀民，《中國印刷史》，上海市：上海人民出版社，1989，頁368。

書坊跟隨時尚，投身戲曲小說的出版，並與金陵、徽州、杭州、建安並列為全國主要的出版中心，出版品以質地精緻為人所稱道。入清以後，上述明代刻版中心都同時衰微沒落，唯獨蘇州一枝獨秀，在清朝前期日益繁榮，達到黃金時期。

康熙晚年官場貪污之風崛起，吏治日趨腐敗，到了乾隆中葉以後國勢開始逐漸衰落，清王朝走過巔峰，國家日益沉淪。嘉慶以後各種內憂外患接踵而至，天朝江河日下，終於導致1911年的辛亥革命，推翻滿清，並結束中國長久的帝王統治。[10] 在清朝中葉以後，國勢動亂的情形之下，蘇州雖然因為水道淤塞而逐漸喪失交通樞紐的地位，但基本上維持繁榮的情況，直至咸豐10年（1860）太平天國之亂發生，才使它由盛轉衰。在太平天國之亂中，蘇州百姓死傷無數，商業中心化為灰燼，紳商地主紛紛逃往上海租借地避難，加速上海的崛起，從此上海逐漸取代蘇州，成為江南地區的中心城市。[11] 蘇州的版畫工藝也在歷經繁榮之後，由於刻坊及刻工紛紛遷移它處而沒落，並一蹶不振。

依據宮崎市定以及李伯重的的研究，蘇州城從明朝中葉以後日益擴大，至清中葉已形成一個以府城為中心，以郊區市鎮為「衛星城市」的特大城市。[12] 蘇州城市變化的主要動力來自城市工業的發展。到了清代中期，城市工業在蘇州地區經濟中已居於主導地位，直接或間接從事各種工業的人員占有勞動能力男性的75%，可以說蘇州已成為一個工業城市。在各種工業之中，絲綢工業的從業人口最多，產值最大，是最為重要的一項。

蘇州歷來是中國絲綢生產最為發達的地區之一，明、清時期蘇州絲綢發展達到極盛，尤其是清朝。乾隆《吳江縣志》有「吳絲衣天下」的記載，可見其生產量之大以及貿易之廣，由此，蘇州贏得「絲綢之都」的美譽。[13] 蘇州絲綢不僅遍及國內各地，還是對外貿易的大宗，輸出的國家也遍及世界各

[10] 徐中約著，計秋楓、朱慶葆譯，《中國近代史》，香港：中文大學出版社，2000；《清朝史話》，臺北市：木鐸出版社，1988。

[11] 王衛平，《明清時期江南城市研究——以蘇州為中心》，頁353；蘇簡亞主編，《蘇州文化概論——吳文化在蘇州的傳承和發展》，頁39-41。

[12] 宮崎市定，〈明清時代の蘇州と輕工業の發展〉，《東方學》，1951年第2輯；李伯重，〈工業發展與城市變化——明中葉至清中葉的蘇州〉，《多視角看江南經濟史，1250-1850》（哈佛燕京學術叢書），北京：生活、讀書、新知三聯書店，2003，頁390-432。

[13] 羊羽，王秀芳，〈蘇州絲綢生產的發展〉《吳文化與蘇州》，頁252-268；〈蘇州的桑蠶絲綢文化〉，《蘇州文化概論——吳文化在蘇州的傳承和發展》，頁101-113。

地；17、18世紀則以向歐洲輸出為主，而歐洲商船到了中國最主要的購買貨物也是絲綢。[14] 經由絲綢（及其它物品）的貿易，使得外國的白銀源源不絕進入中國，不僅促進了中國經濟的繁榮，也使得中層階級的市民普遍富裕起來。

　　蘇州的絲綢生產工業不僅繁榮了社會經濟，促進了城市的發展，而且也帶動了市民意識的提升，使蘇州的文化藝術因之發生重大變化。[15] 以崑曲來說，發源於蘇州地區的崑曲在明朝中葉以後，因受到士大夫、文人的歡迎而登上歷史舞台，因此它從形式、內容和表演上都反應了上層階級的喜好。[16]但隨著俗文學浪潮在蘇州的流行，明末清初的崑曲界產生了一批平民出身的「蘇州派」劇曲家，他們對崑曲藝術進行了一次改革。在文本方面加入了時事以及一般市井小民為主角的內容，同時也開闢和完善了市民喜聞樂見的「武戲」。表演的場地則沖破了士大夫深宅大院的粉牆黛瓦，而融入市井，在職業劇場、廟台、茶園、會館乃至廣場簡陋的草台上，都可看到崑曲的演出。此時可以說崑曲的觀眾群有了結構性的變化，它與各階層的人都有了接觸，不再只限於士大夫及文人。促使崑曲產生如此重大變革的催化劑，應該就是蘇州社會的改變，市民階層的興起，以及平民意識的萌芽。[17]

　　顧聆森認為蘇州絲織業的迅速膨化催熟了蘇州市民階層，他們「與蘇州士大夫、貴族階層進行了激烈的崑曲觀眾席的爭奪，在分享崑曲的同時，促使劇種按照市民的審美指數完成了『二次革命』。」[18] 相同的，我們或許也可以認為以絲織工業從業者為主的蘇州市民也促使蘇州版畫進行了一次「革命」，促使它由傳統的技法與形式轉化為融匯西法、擴大版面、甚至加入西洋景觀及圖案的「洋風版畫」（17世紀末及18世紀蘇州版畫的一種），令人耳目一新。清朝中期（18世紀）的絲織品中有巴洛克（Baroque）、洛可可

[14]　康熙年間「每年販賣湖絲綢緞等貨，自20餘萬斤至32.3萬斤。統計價值7、80萬兩」（吳淑生，田自秉，《中國染織史》，台北：南天書局，1987，頁277）。湖州位於蘇州、無錫、杭州之間，是著名的蠶鄉，中國歷史上四大綢都之一（其它三地為蘇州、盛澤、杭州）。

[15]　蘇簡亞主編，《蘇州文化概論——吳文化在蘇州的傳承和發展》，頁111。

[16]　吳新雷、朱棟霖主編，《中國崑曲藝術》，南京市：江蘇教育出版社發行，2004，頁6-72；顧聆森，《崑曲與人文蘇州》，瀋陽：春鳳文藝出版社，2005。

[17]　參考顧聆森，《崑曲與人文蘇州》，頁7-8。

[18]　顧聆森，《崑曲與人文蘇州》，頁7。顧聆森認為如果明朝魏良輔（1489-1566）對聲腔的改革可以稱為一次聲腔革命的話，那麼清初崑曲的「平民化」則可視為「第二次革命」。

（Rococo）的藝術因素，[19] 由此可知當時絲綢業者對於西洋美術並不陌生。加以大量外銷的絲綢產品又使他們致富，因而他們對於西洋必定也抱著強烈的好奇心與好感，他們可能不僅是當時洋風版畫的主要容受者，也是此種版畫製作、生產的主要促成者之一。

李伯重在其論文〈工業發展與城市變化──明中葉至清中葉的蘇州〉中指出：「清代中期，城市工業在蘇州地區經濟中已居於主導地位，可說蘇州已成為一個工業城市。……明清蘇州城市變化也體現了若干現代城市發展的特徵，因此可以說具有某種『超前性』。在此意義上，我們可以認為明清蘇州城市變化與近代歐洲城市發展有相似之處。」[20] 由李伯重的論文我們可以得知，蘇州城的手工業發展，促成蘇州的崛起、進步甚至「超前性」，也因此使這個城市有能量在個個方面帶領全國風潮。十八世紀當歐洲興起融合中國藝術於其美術設計的「中國風」（「中國風尚」）（Chinoiserie）時尚時，[21] 蘇州相對的流行「洋風」，且製作了具有洋風色彩的美術品與其呼應，可以說是當時中國少數能夠展現其國際觀及與國際文化藝術接軌的城市之一。[22]

在西廂記的流傳、演變和接受過程中，蘇州占據一個特殊而重要的地位。市民階級興起、戲劇開始受到文人重視的明朝中期，也正是蘇州發展成

[19] 吳淑生，田自秉，《中國染織史》，頁276-278。

[20] 李伯重，〈工業發展與城市變化──明中葉至清中葉的蘇州〉，頁445。

[21] 「中國風」指歷史上歐洲人以中國為主的東洋美術作為靈感來源，並添加想像的美術作品。主要表現在裝飾藝術、器物（陶瓷器、漆器等）、庭院設計、建築等方面。於17世紀初年開始出現，到了18世紀中期達到極盛，1760年代以後遂逐漸沒落、衰退。Oliver Impey, *Chinoiserie: The Impact of Oriental Styles on Western Art and Decoration*, London: Oxford University Press, 1977; Dawn Jacobson, *Chinoiserie*, London & New York: Phaidon Rress Limited, 1993; Stacey Sloboda, *Chinoiserie: Commerce and Critical Ornament in Eighteenth Century Britain*, Manchester & New York: Manchester University Press, 2014；劉海翔，《歐洲大地的中國風》，深圳：海天出版社，2005。

[22] Julian Jinn Lee, "The Origin and Development of Japanese Landscape Prints: A Study in the Synthesis of Eastern and Western Art", University of Washington Ph. D dissertation, 1977, p. 265; John Lust, *Chinese Popular Print*, Leiden, New York, Koln: E. J. BII, 1996, p. 51；王正華，〈乾隆朝城市圖像──政治權力，文化消費與地景塑造〉，《中央研究院近代史研究所集刊》，2005年第50期，頁156；江瀅河，《清代洋畫與廣州口岸》，北京：中華書局，2007，頁51；徐文琴，〈清朝蘇州單幅《西廂記》版畫之研究──以十八世紀洋風版畫「全本西廂記圖」為主〉，《史物論壇》，2014年第18期，頁33；Kristina Kleutghen，"Chinese Occidenterie: The Diversity of 'Western' Objects in Eighteenth-Century China", *Eighteenth-Century Studies*, Vol. 47, No. 2, 2014, pp. 128-132.

圖2-1　〈清供博古圖〉（局部），約1740年
　　　　代，木刻版畫，94×48.5公分，馮德
　　　　保藏。

圖2-2　〈清供博古圖〉（局部），約1740年
　　　　代，木刻版畫，馮德保藏。

為全國性重要文化藝術中心的時期。明清時期不少重要的《西廂記》版本刊刻、發行於蘇州（特別是在清朝），最具影響力的《西廂記》評點家金聖歎是蘇州人，同時許多西廂題材的繪畫及木刻版畫，也都出自蘇州藝術家之手，或受到他們畫風的影響。這種現象一方面說明西廂記受到當地市民喜愛的程度，另一方面也說明了蘇州的文化藝術對於支持、形塑西廂記在民間長

久流傳的能量和影響力，及其所扮演的關鍵性角色。〈清供博古圖〉是一幅製作於蘇州的18世紀木刻版畫，圖面刻繪上下兩層的櫥櫃內，陳設著裝飾以及觀賞用的高雅文物（圖2-1，圖2-2）。[23]上部櫥櫃中，我們可以看到畫冊及畫卷，一件保護在篋匣內的哥窯雙耳瓶置放在畫冊上，其旁邊有兩個裝滿蠶繭及絲布的竹編罐子。此層櫥櫃的最左邊有三冊書籍，從翻開的冊頁和書籍底部的題字，可以知道是《西廂記》。哥窯花瓶在當時是非常珍貴的文物，蘇州以書畫和絲綢聞名，是當地的特產。將《西廂記》和哥窯、絲綢、書畫放在一起，可以印證此書在蘇州人心目中重要的地位。此章及下一章分別討論17、18世紀蘇州的西廂題材繪畫、木刻版畫插圖及獨幅形式的「姑蘇版畫」（18世紀蘇州版畫）。

第二節　「西廂」題材繪畫

明朝以前與崔張故事有關的繪畫作品現在都不存在，但明清繪畫著錄、題畫詩詞及圖畫上題款等資料，皆指出南宋（1127-1279）畫家陳居中曾繪鶯鶯畫像，其後元、明畫家盛懋（約1594-1640）、王繹（約1333-？）、唐寅（1470-1524）、仇英（1450-1535）、錢穀（1508-1578）、尤求（約活動於1570-1590）、盛茂曄（約1594-1640）等人也都畫過西廂題材的作品。[24]以上畫家中多人出自蘇州，因而可知此題材在蘇州的盛行。明朝中葉以來，蘇州成為中國的藝文中心，當地「吳門畫派」是全國繪畫界的龍首，不僅畫家眾多而且影響深遠，其中沈周（1427-1590）、文徵明（1470-1559）、唐寅、仇英被譽為「明四大家」，備受尊崇。[25]「吳門畫派」被認定為文人畫

[23] 此版畫原來收藏於瑞典溫格（Vingåker）的斯凱納斯城堡（Skenäs Säteri）。18世紀時居住在這個城堡的格蘭保（Gyllenborg）家族主人是瑞典東印度公司的投資人。《布考斯基重要冬季拍賣目錄》（Bukowskis Important Winter Sale Cataloge《布考斯基重要冬季拍賣目錄》（Bukowskis Important Winter Sale Cataloge），2020年12月，第689號。馮德保稱呼此類蘇州版畫為「文房圖」，對其討論參考：Chiwoopri, "WENFANGTU 文房圖 Prints of Scholarly and Other Objects", *Chinese Woodblock Printing*, posted on May 19, 2021, https://chiwoopri.wordpress.com/，2021年6月11日搜尋。

[24] 有關於西廂記繪畫的研究，以及西廂記繪畫書目記錄，參考：Wen-Chin Hsu, "A Study on The Representation of The Romance of The Western Chamber in Chinese Painting", 《真理大學人文學院學報》，2005年第3期，頁197-242。

[25] 故宮博物院編，《吳門畫派研究》，北京：紫禁城出版社，1993；江洛一、錢玉成，《吳門

派，不過由於蘇州的富庶繁榮，畫家們都在不同程度以不同方式涉足了繪畫
市場的交易與買賣活動，一方面增加收入，另一方面也滿足民眾的需求，如
此使得「吳門畫派」具有群眾性，並使作品具備了雅俗共賞的特色。[26] 隨著
蘇州經濟的發達，明朝末年以來該地畫家職業化的情況更為普遍，具有庶民
趣味特色的「西廂」題材繪畫，在這種情況之下興盛起來並不令人訝異。崔
張故事的繪畫可分為鶯鶯畫像及劇情圖兩種，加以討論。

一、鶯鶯畫像

（一）半身像

　　鶯鶯畫像有鶯鶯半身像及全身像兩種，「西廂」題材的說唱等表演藝
術，源自《鶯鶯傳》，因此最早與此故事有關的繪畫，可能是鶯鶯的畫像。
歷史上有關於鶯鶯畫像的早期流傳，帶有傳奇的色彩。最早的記錄來自元朝
文、史學家陶宗儀（1329-約1410）著作《南村輟耕錄》中〈崔麗人〉條下
的記載。[27] 該條文記錄他在友人家中，看到南宋宮廷畫家陳居中（約活躍於
1201-1204）所畫的「唐崔麗人圖」。[28] 圖上題跋之一寫著金章宗泰和丁卯
年（1207），詩人趙愚軒（號十洲種玉）旅經浦東普救寺，在寺中西廂見到
一幅崔鶯鶯遺照，委請畫家陳居中摹下。同圖的第二則題跋敘述元仁宗延祐
庚申（1320），男子璧水見士夜夢一麗人。第二天，他在市井見到有人賣
畫，其中一軸畫竟然就是夢中的麗人。畫上還有趙愚軒的題跋，明示為1207
年在普救寺摹寫的鶯鶯畫像。陳居中畫有「崔麗人圖」這件事情，明朝的
藝術家及學者如祝允明（1460-1526）、王驥德（1540-1623）等人都加以接
受，並展轉傳述。[29] 由於陳居中的崔鶯鶯畫像真蹟並沒有流傳，因而大多數

　　畫派》，蘇州市：蘇州大學出版社，2004。

[26] 有關吳派畫家參與市場，「亦行亦利」的行為討論，參考：李維琨，《明代吳門畫派研究》，
頁164-181；鄭文，《江南世風的轉變與吳門繪畫的崛興》，上海：上海文化出版社，2007，
頁97-104。鄭文指出：「吳門畫派是中國繪畫史上最早一個與商品經濟結合得如此緊密，並與
商品經濟相適應的畫派」（鄭文，《江南世風的轉變與吳門繪畫的崛興》，頁230）。

[27] 陶宗儀，《南村輟耕錄》，上海：上海古籍出版社，2012，卷17，〈崔麗人〉，頁195-196。

[28] 陳居中是南宋嘉泰年間（1201-1204）宮廷畫家，擅長蕃馬、人物。參見（元）夏文彥，《圖
畫寶鑑》，收入《畫史叢書》，臺北：文史哲出版社，1983，第2冊卷4，總頁777。

[29] 有關於崔鶯鶯畫像記載及流傳研究，參見毛文芳，〈遺照與小像：明清時期鶯鶯畫像的文化意
涵〉，頁253-259。

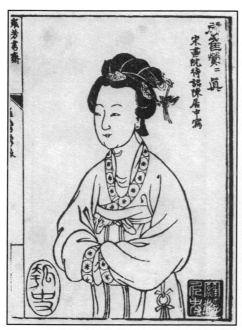

圖2-3　（傳）陳居中繪，何鈴刻，〈崔鶯鶯
真〉，《西廂記雜錄》插圖，1569，木刻
版畫，119×13.8公分，北京圖書館藏。

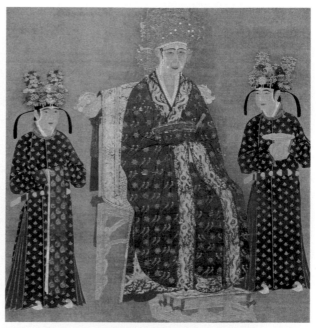

圖2-4　佚名，《宋仁宗皇后像》軸，北宋，絹本設色，337.5×
199.6公分，台北國立故宮博物院藏。

的現代學者都沒有接受這個說法。不過依據「西廂」故事在社會上流行的情
況來推斷，宋、元時期就有鶯鶯畫像的創作是相當合情合理，而有可能性的
事情。

　　明隆慶3年（1568），蘇州眾芳書齋刊刻的《增補會真記》（又稱《西
廂記雜錄》，簡稱眾芳書齋本），刊登兩幅崔鶯鶯半身像木刻版畫插圖，其
中第一幅上題刻「崔鶯鶯真，宋畫院待詔陳居中寫」（圖2-3）。此圖雖為
明刻本，但經比對可以發現它的構圖、服飾與宋朝人物肖像畫的相似之處。
北宋（960-1127）宮廷繪畫〈宋仁宗皇后像〉以非常濃麗的色彩及細膩、
工整的筆法描繪曹皇后的畫像（圖2-4）。畫中，裝扮華麗的曹皇后端正的
坐在畫面正中，兩旁各站一位侍女。曹皇后並非正面向前，而是身體1/4微
側，雙手以長袖覆蓋，拱於腰際。除了面左和面右的方向及裝扮精簡不同之
外，她的上半身姿勢與〈崔鶯鶯真〉的形象幾乎完全一樣，甚至交領、高腰

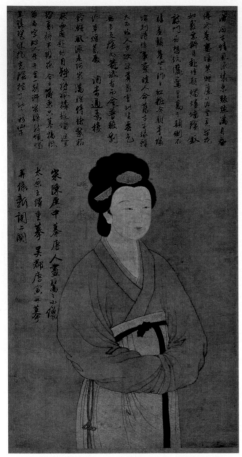

圖2-5　（傳）唐寅，〈鶯鶯像〉，設色絹畫，
134×57公分，香港敏求精舍藏。

的服裝樣式也雷同。由此我們可以知道，宋朝宮廷人物肖像畫的樣式可能是崔鶯鶯半身畫像的由來。

　　被中國繪畫史專家高居翰（James Cahill, 1926-2014）認為可能是唐寅真跡的〈鶯鶯像〉也是屬於半身像的一種（圖2-5）。[30] 這一幅設色絹畫以工整的筆法畫著鶯鶯的微側面半身肖像，畫中人物雖然體型較為豐滿一些，並且構圖左右相反，但姿態、穿著、造型與署名陳居中的〈崔鶯鶯真〉版畫都十分相像，說明兩圖可能有同一祖本。〈鶯鶯像〉的上部有冗長的題詞，附和陳居中摹畫鶯鶯像的傳說：「宋陳居中摹唐人畫鶯鶯小像，太原王繹重摹，吳郡唐寅再摹」，說明唐寅的作品臨摹自元代畫家王繹（活躍於 1363年左右）的畫作，後者臨摹自南宋畫家陳居中作品，陳作則臨摹自唐

代一位無名畫家的繪畫。這張畫上的題款、題詞與清人所刊《書畫鑑影》中〈唐解元摹鶯鶯小像軸〉的著錄完全一樣，唯一的差別是畫上有唐寅題詞兩首，但著錄中只寫一首。著錄中對畫的描述則與此圖一致：「著色工筆，雲鬢翠翹，疏眉秀目，面龐豐腴，拱手佇立。綠衣繡領，錦裳黃綃，露半身向右，衣摺紋用粗筆，題在上方」。從多種文獻資料可知唐寅確實畫過鶯鶯肖

[30]　高居翰指出，鶯鶯肖像畫有許多版本，這裡提到的是其中最好的一個，同時也最有可能是唐寅的真跡。James Cahill, "Paintings Done For Women in Ming-Qing China?", *Nan Nu: Men, Women and Gender in China*, 2006, p.51.

像，而且不止一幅。除了同時代人的題詞之外，清朝人出版的《大觀錄》、
《書畫鑑影》等書畫著錄中也可見到記載。此外，唐寅全集中也收錄了他自
題的〈鶯鶯像〉詩詞及題跋，其中收錄於《大觀錄》的〈鶯鶯像〉圖上有
「正德辛未（1511）」的年款。[31] 經由這些文獻記錄可知，鶯鶯半身畫像有
一個相當長的流傳歷史，並且曾有多幅唐寅摹本的存在，它們在風格上可分
為工筆著色以及線條粗放的水墨畫兩種，與唐寅畫風相符。

（二）全身像

現存最早的鶯鶯全身肖像畫可見於晚明〈千秋絕艷圖〉手卷（圖
2-6）。這幅長667.5公分的絹本畫共描繪了將近70位中國著名的美女，這些
女性有的是歷史上的人物，有的是傳說或文學作品中的主角。畫中美女一字
排開，或坐或站，姿態各不相同，既無背景，彼此之間也沒有互動，能夠辨
識她們身分的是書寫在每個人物右上方的題詩，以及與她們的事跡有關的隨
身物品或活動。在這幅畫中，鶯鶯半側身站在高腳方几旁邊，几上放置著香
爐，她一手拿著香盒，一手舉在香爐上，正在焚香禱祝。這是她每晚都到花
園進行的例行活動，西廂記故事中多個情節圍繞著這個活動而展開。鶯鶯像
上方題寫詩句：「梨花寂寂鬪嬋娟，月照西廂人未眠。自愛焚香銷永夜，欲
將心事訴蒼天」。〈鶯鶯燒夜香圖〉成為我們現知最早，也最具代表性的描
繪鶯鶯的全身畫像，在瓷器等工藝美術品中經常以此形象來代表鶯鶯。[32]

此圖以工筆重彩描繪，人物形體修長、窈窕，鵝蛋型臉，長眉細眼，長
相甜美；衣紋用鐵線描勾勒，服裝敷彩鮮艷，裙擺飄逸，披帛招展，描繪細
緻而優美。此長卷沒有署款，但屬於仇英的風格。仇英的〈漢宮春曉圖〉在
大型的絹本手卷上描繪眾多宮中嬪妃作息、休閒情景，構圖繁複，畫風極為
細緻、秀勁而典雅，開啟了後代集合眾多美女於一圖的繪畫題材先河。[33] 据

31 吳升，《大觀錄》，台北：國立中央圖書館出版，1970，卷20，頁2447。

32 徐文琴，〈西廂記與瓷器──戲曲與視覺藝術的遇合個案研究〉，《高雄師大學報（人文與藝
術類）》，2009年第26期，頁141-142。

33 秦曉磊，〈清宮春曉──乾隆朝畫院中的「漢宮春曉圖」〉，《故宮學術季刊》，2013年
第31卷2期，頁31-100；Christin C. Y. Tan, "Chinese Print Culture and the Proliferation
of 'One Hundred Beauties' Imagery", *Bridges to Heaven: Essays on East Asian Art in
Honor of Professor Wen C. Fong*, Princeton N. J.: Princeton University Press, 2011, pp.
813-826.

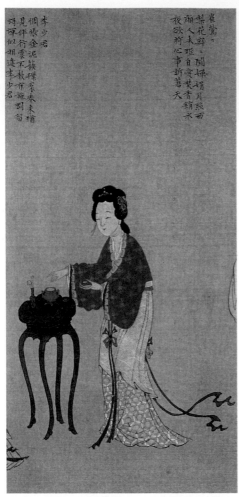

圖2-6 佚名，〈崔鶯鶯〉，〈千秋絕艷圖〉局
部，明崇禎年間（1628-1644），絹本設
色，全圖29.5×667.5公分，中國歷史博物
館藏。

報導，日本早稻田大學圖書館收藏一幅模仿〈千秋絕艷圖〉，題名為〈佳婦人例圖〉的白描手卷，圖後方有「實父仇英製」的偽款。[34] 不論〈佳婦人例圖〉仿於何時，其與專門模仿古畫，製作於蘇州的「蘇州片」有密切關係，由此推測，〈千秋絕艷圖〉也極有可能創作於蘇州。明代中晚期，藝術市場繁榮，收藏之風盛行，這種情況促進了書畫作偽之風的興起。書畫作偽的地方以蘇州為中心，集合在山塘、專諸巷、桃花塢一帶，產品被後人統稱為「蘇州片」，其作者多為有一定繪畫水準的人，其中不乏士人。[35]「蘇州片」風格相當接近時代風貌，受到「吳門畫派」影響比較大，其中仿仇英風格的作品又特別多，這種情形從萬曆開始，一直盛行到清朝中期約1820年前後。中國仕女畫以觀賞為主，與經濟的繁榮及富庶的生活環境息息相關，明清時期更是如此。[36] 蘇州在明朝中期以來

[34] 〈博物館6米長美女《千秋絕艷圖》與藏日本草圖相遇，竟是仇英作品〉，《壹讀》，https://read01.com/zh-tw/geJ6Kz.html#.X-MYltgzZPY，2020年11月12日搜尋。

[35] 楊莉萍，〈明代蘇州地區書畫作偽研究〉，《文化產業研究》，2015年第9期，頁211-219；胡培培，〈明清書畫市場研究〉，山東藝術學院碩士論文，2011；賴毓之，〈「蘇州片」與清宮院體的成立〉，《16-18世紀蘇州片及其影響》，臺北：國立故宮博物院，2018，頁386-408。

[36] 王宗英，〈明清仕女畫的文化內涵〉，《南京藝術學院學報（美術設計版）》，2004年第5期，頁83-85。

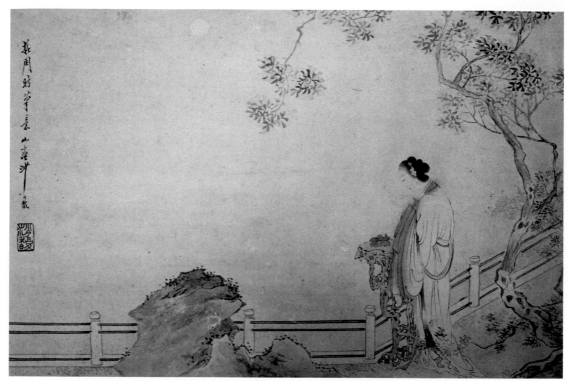

圖2-7　沙馥，〈仕女燒夜香圖〉，《仕女圖冊》之一，約清光緒年間（1875-1908），紙本設
　　　色，32×21公分，徐文琴藏。

經濟文化繁榮興盛，帶動藝術市場的發展，這種情況之下，對於美女圖的需
求必然大增，〈千秋絕艷圖〉的繪畫與此風氣有關。同時，不僅〈千秋絕艷
圖〉，書畫著錄及現存多幅西廂記劇情圖，大多沿襲仇英的畫風，可能也都
與蘇州的藝術市場有關。

　　〈鶯鶯燒夜香〉的構圖後來成為一個被廣汎引用，但沒有特定主題的
圖像，如清朝末年蘇州畫家沙馥（1831-1906）所畫的仕女圖冊中，即有一
幅類似〈鶯鶯燒夜香圖〉構圖的作品（圖2-7）。畫面描繪一位年輕女子，
側身站在庭院矮欄杆旁，正在樹根桌前焚香禱告。樹根桌上放著香爐，她正
非常專注的做著焚香的動作。天上一輪明月高掛天邊，點明時辰。畫上沒
有標示名稱，僅有題款「擬周昉筆意，山春沙馥」。除了構圖及仕女的姿
態類似「鶯鶯燒夜香」之外，題款「擬周昉筆意」將畫風追溯到晚唐仕女
圖畫家，[37] 也似乎象徵了與唐朝小說《鶯鶯傳》的淵源關係。1930年杭稺英

[37]　周昉是中唐時期重要人物畫家，善畫綺羅仕女圖，有「周家樣」之稱。王伯敏，《中國繪畫

（1900-1947）畫室生產的「四大美人條屏」之一的〈沈檀膩月圖〉，也以類似題材及構圖的美人燒香為內容，但畫中的人物是俗稱「中國四大美人」之一的貂蟬（圖4-27）。由此可見「鶯鶯燒夜香」圖像流傳久遠，其構圖、意象廣被模仿、引用。

　　沙馥字山春，出身於年畫世家，他的家族在蘇州閶門外山塘年畫舖中很有名氣，產品被譽為「沙相」。[38] 他繼承家學，有深厚的畫學修養，專攻仕女、花卉，自成一家。沙馥初慕陳洪綬繪畫，與「海上四任」有密切交往，後來改學著名清朝仕女畫家改琦（1773-1828）、費丹旭（1802-1850），走妍秀優美畫風，但在古典中又帶有寫生意趣（圖4-26）。此幅〈仕女燒夜香圖〉，構圖疏朗，用色清淡，人物、衣紋墨筆勾線流暢自如，長裙下擺與淡墨樹葉融合為一，富有詩意。仕女頭、身及面部比例準確，略帶寫生筆法。沙馥所畫仕女圖別開生面，具有特色，表現「沙像」特徵，此圖屬於其特意仿古的作品。

二、劇情圖

　　光緒7年（1881）杜瑞聯出版的《古芬閣書畫記》及光緒元年（1875）方濬所輯《夢園書畫錄》都有仇英繪，文徵明書24幅冊頁〈西廂書畫合冊〉的記載。[39] 目前所能看到的包括收藏在北京國家圖書館、美國加州大學伯克萊分校東亞圖書館（C. V. Starr East Asian Library），四川大學博物館等處的《仇文書畫合璧西廂記》或《仇文合製西廂記》等作品都非真跡，而是17世紀末到19十九世紀的仿品，文獻的記載并非完全可靠。[40] 上述晚清出版書畫錄中記載的「仇文書畫合冊」不盡可信，同樣的，1904年出版紹松年所著

　　史》，北京：文化藝術出版社，2009，頁124-127。

[38] 顧祿，《桐橋倚棹錄》，上海：上海古籍出版社，1980，卷10，「市廛」，頁151。

[39] 方濬頤，《夢園書畫錄》，收錄於《續修四庫全書》，上海：上海古籍出版社，2002，子部，藝術類，頁481-482；杜瑞聯，《古芬閣書畫記》，收錄於徐娟主編，《中國歷代書畫叢書》，北京市：中國大百科全書出版社，1997。

[40] 北京國家圖書館收藏的《仇文合製西廂記圖冊》收錄於《古本〈西廂記〉彙集》初集第9冊，北京：國家圖書館出版社，2011。有關於〈仇文書畫合冊西廂記〉的討論，參考：張任和，〈今傳「仇文書畫合璧西廂記」辨偽〉，《文獻》，1997年第4期，頁3-21；陳長虹，〈《仇文書畫合作西廂記》相關研究〉，《藝術史研究》，2014年第12輯，頁223-241。收藏於加州大學伯克萊分校東亞圖書館的西廂記書畫冊研究，可參考小林宏光，《中國版畫史論》，東京：勉誠出版社，2017，頁244-248。

《古緣萃錄》中記載14幅冊頁〈西廂記圖〉的真實性可能也值得懷疑。如前所述，許多此類仇文書畫合璧西廂記書畫冊，可能都是與藝術市場有關的「蘇州片」。

根據王原祁等纂輯，康熙47年（1708）成書的《佩文齋書畫譜》著錄，明末蘇州學者王世貞（1526-1590）的爾雅樓曾收藏吳門畫家錢穀（約1509-1578）、尤求合繪的《會真記卷》。此畫卷現不見流傳，但1614年刊於浙江山陰香雪居的《新校注古本西廂記》有由女畫家汝文淑摹錢穀所繪的插圖21幅，可能與此畫卷有關。[41] 此版本的插圖中能夠見到情景交融的刻繪，與福建及徽派版畫插圖強調近景人物的刻畫不同，呈現吳門畫風的特色及影響（圖3-13）。

現知唯一一幅由明朝著名畫家所繪的西廂記劇情圖真跡是盛茂曄的〈草橋店夢鶯鶯〉扇面畫（圖2-8）。盛茂曄是明末蘇州一位受到重視的畫家，他既具有文人修養，又是一位職業畫家，擅長山水及人物畫。此畫的右上方有畫家的簽名及壬子年11月年款，因而可知是萬曆40年（1612）的作品。此圖描繪在金箋紙上，水墨淺設色，表現景色清曠、迷朦的荒郊野外，一位女子踽踽獨行在長橋上，向著左邊的茅舍走過去。這幅畫表現的是《西廂記》第4本第4折的劇情「草橋驚夢」，描述張生被崔夫人逼迫，婚後立刻赴京趕考，第一晚在郊外臨近草橋的旅店住宿，睡中做了一夢，看見鶯鶯過來找他，盜賊孫飛虎在後面追趕，驚醒時已是曉星初上，但殘月猶明。此畫的描繪依文人畫的傳統，注重對山水景物的舖陳渲染，人物的形體較小。不同於大多數明刊本插圖將夢境刻畫在從張生頭部漂浮而出，前尖細後寬闊的雲紋內，將幻化情境與現實人物做區隔的手法，[42] 此圖將夢境與現實融合為一，同時並沒有描繪盜賊追趕鶯鶯的緊張場面，而強調鶯鶯一人「走荒郊曠野，把不住心嬌怯」的淒涼情景。這幅繪畫對後來的版畫插圖可能產生了很大的影響，譬如這幅畫的風格與情節安排和天啟年間凌濛初刊刻的朱墨套印本《西廂記》（簡稱凌濛初本）同劇插圖十分相似（圖2-9）。由蘇州畫家王文衡畫稿的凌濛初本插圖，可能就是參考了盛茂曄繪畫，稍作變化而來。

[41] 對《新校注古本西廂記》之討論參考：徐文琴，《文本與影像——西廂記版畫插圖研究》，頁89-96；林瑞，〈香雪居版《新校注古本西廂記》版畫研究〉，國立台灣師範大學美術研究所碩士論文，2006。

[42] 解丹，〈明代《西廂記》版畫插圖中的夢境探究〉，《藝術探索》，2015年第29卷3期，頁58-61。

圖2-8　盛茂曄，〈草橋店夢鶯鶯〉，1612，扇面畫，紙本淺設色，15.2×45公分，Patricia Karetzky 藏。

圖2-9　王文衡繪，〈草橋驚夢〉，《西廂記》插圖，天啟年間（1621-1627），木刻版畫，凌濛初刊刻，北京圖書館藏。

將人物故事與山水畫結合，以實景描繪夢境的表現方式為清朝畫家及版畫插圖所沿用（圖1-7，左下；圖2-17、2-18）。畫風瀟疏簡淡，富有文人氣息，成為蘇州地區《西廂記》插圖的特色之一，可見得吳門繪畫影響版畫插圖的另一個例子。

明朝中期以蘇州為主流的畫家們大量在扇面作畫，使融匯詩書畫為一體的「摺扇畫」在明中、晚期風靡一時，并且流傳後代。[43] 畫面形式的多樣化是明朝後期以來蘇州圖畫的一個特色，這種特色可以在奧地利愛根堡皇宮（Eggenberg Palace）壁飾中的晚明西廂記題材繪畫看到。16世紀時，中國繪畫已傳播至歐洲，成為歐洲上

[43] 戴增海，〈中國扇面畫藝術的由來與發展〉，《中國美術館》，2016年第6期，頁72；費愉慶，〈吳門畫派與扇面畫〉，《書畫藝術》，2014年第5期，頁55-58。

流人士的收藏品。[44] 歐洲人除了將它們裝框,陳列展示之外,有時也將之實貼在壁面,成為壁紙的形式。巴洛克外觀的愛根堡皇宮於17世紀興建完成,1754-1765年皇宮內部重新裝潢時,以當時流行的洛可可風格設計了一間用中國繪畫做壁飾的「中國室」。[45]「中國室」的中國繪畫共有32幅,年代可定於明末的崇禎年間,原來可能都是冊頁,它們的尺寸不盡相同,但共同的特點是都畫在形狀不同的開光內。畫的內容包括了人物、戲曲故事、花卉、動物、博古等題材,其中有兩幅是描繪西廂記的劇情圖:〈佛殿奇逢圖〉和〈紅娘請宴圖〉。〈佛殿奇逢圖〉描繪張生和法聰站在佛堂門前,但不見鶯鶯和紅娘,畫面可能是被切割了,並不完整。[46]

　　〈紅娘請宴圖〉描繪在一個蓮花瓣型的開光內,張生一手拿鏡子,正在整容,拿著扇子的紅娘站在他的後面(圖2-10)。依據劇情的發展,土匪孫飛虎聞鶯鶯艷名,率兵圍普救寺,要求以鶯鶯為妻,否則大火燒寺。崔夫人答應將鶯鶯許配能解危機的人。張生自告奮勇而出,以智解圍之後,崔夫人遣紅娘至張所住廂房請他赴宴。這幅圖表現的正是紅娘奉命至張住處,邀請他赴宴的情景。依照文本,張生得知受邀,非常興奮,早已特意打扮一番,因沒有鏡子,要求紅娘替他看一看。此圖並沒有完全依照文意作畫,而表現張生一手拿圓鏡端看,另一手整理髮冠,一副緊張的模樣,紅娘則斯文而有耐心的在一旁等候。將這幅畫與汪耕繪的玩虎軒本《北西廂記》同一情節版畫插圖相比,可以看出兩者異同(圖2-11)。版畫中紅娘與張生兩人一前一後,行走在庭園湖畔,紅娘回首注視張生,後者則忙碌的正在用雙手整理帽子。兩圖的場景和構圖雖然很不相同,但人物的穿著、打扮,以及類似仇英繪畫風的玲瓏、優雅人物體態卻有相近之處。這幅畫或許從同時期或時代稍早的圖像中獲得一些靈感,並加以創新。畫中地板以平行、斜向線條表現,

[44] Roderick Whitfield, "Chinese Paintings from the Collection of Archduke Ferdinand II", *Oriental Art*, 1976, Vol. 22, No. 4, pp. 406-416; Craig Clunas, *Chinese Export Watercolours*, London: Victoria and Albert Museum, 1984, p. 10.

[45] 洛可可藝術是18世紀法王路易十五時期(1715-1774)盛行於法國,並擴展到其它歐洲國家的一種華美而輕快的藝術風格。它繼承巴洛克藝術,但色彩較為輕快、明亮、優雅,且帶有歡愉的氣氛。史蒂芬・利透(Stephen Little)著、吳妍蓉譯,《西洋美術流派事典》,臺北市:城邦文化事業公司,2005,頁62;蔡芯圩、陳怡安,《用年表讀通西洋藝術史》,臺北市:商用文化、城邦文化事業公司,2015,頁187。愛根堡皇宮「中國室」及其內中國繪畫之研究,參考:徐文琴,〈奧地利愛根堡皇宮壁飾中國繪畫研究〉,《史物論壇》,2018年第23期,頁5-104。

[46] 圖見徐文琴,〈奧地利愛根堡皇宮壁飾中國繪畫研究〉,頁80。

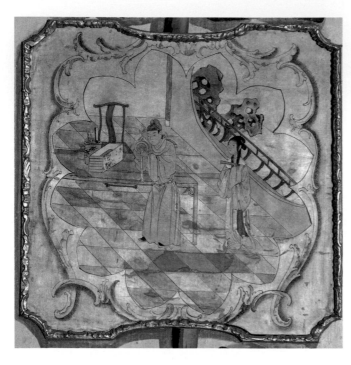

圖2-10 〈紅娘請宴圖〉，崇禎
年間（1628-1644），
絹本設色，48×44公
分，奧地利愛根堡皇宮
（Eggenberg Palace）
藏，A05_01 EG961。

使室內產生縱深感，這種空間感的表現可能受到了西洋美術的影響，而變得更為明顯。蓮花瓣開光周遭的一圈「渦卷花飾」（cartouche）由歐洲畫師用墨筆描繪，靈巧的線條及墨彩與中國繪畫搭配得宜，別具趣味，這種輕快、婉轉的風格也正是洛可可藝術的特色。

到了清朝我們可以看到比較多署有畫家名款的西廂記繪畫真跡，如北京故宮博物院收藏的18世紀畫家隱睿《西廂記曲意圖》畫冊、任薰（1835-1893）《西廂記圖冊》以及法國國家圖書館收藏的費丹旭（1802-1850）《西廂記圖》畫冊等，其中任薰與費丹旭都與蘇州有密切關係。任薰出身於浙江蕭山的繪畫家庭，與其兄任熊（1823-1857）及學生任頤（1840-1895）合稱「三任」，是「海上畫派」的代表畫家之一。[47] 他十幾歲時開始賣畫為生，游走於浙江、上海、蘇州一帶，後定居於蘇州。任薰繪畫受到其兄任熊及明末畫家陳洪綬的影響，人物身軀奇偉，形態怪異，用筆沉著，線條遒勁

[47] 龔產興，《任熊、任薰》，臺北：中國巨匠美術周刊，1995；賀寶銀編，《海上四任精品——故宮博物院藏任熊、任薰、任頤、任預繪畫選集》，北京：故宮博物院出版，1992。

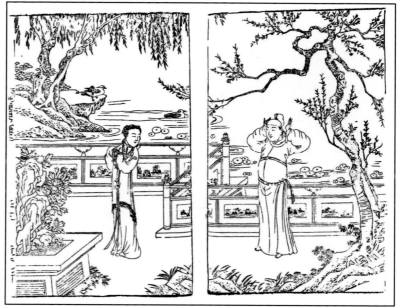

圖2-11　汪耕繪，黃鏻、黃應岳
　　　　刻，〈紅娘請宴〉，
　　　　《北西廂記》插圖，
　　　　約1597，20.3×26.4
　　　　公分，對頁，玩虎軒刊
　　　　本，安徽省博物館藏。

圓靭，衣褶運筆如書法行草，有行雲流水之感。現存《西廂記圖冊》共12
幅，其中「琴心」、「後候」、「驚夢」三畫的題款說明作於蘇州虎丘，由
此可知此畫冊是他晚年客居蘇州時的作品。畫冊表現《西廂記》前四本的情
節（缺「鬧齋」、「寺警」、「賴婚」及「哭宴」四折）。每幅冊頁上有他
的友人梧舫（又稱莪芳）的題款，內容除了兩字劇名外，還有出自文本的曲
詞兩句，以及1890年年款。任薰於1888年雙眼失明，因而推測此畫冊應該完
成於該年之前。此冊頁的曲意圖以近景方式描繪，人物為主，室內場景配以
家具、欄杆、屏風等陳設；戶外劇情則安置大型奇石、繁茂的芭蕉葉等庭園
景致，反映任薰對造園藝術的興趣與關注。構圖多用對角線，視點由上往
下，畫面不僅充滿戲劇性，也有現實生活的親切感。

　　這本冊頁的構圖受到了明末《西廂記》版畫插圖的影響，其中對陳洪
綬所繪《張深之先生正北西廂秘本》版畫插圖的模仿可見於「鬧簡」（圖
2-12），以及「驚夢」兩圖（圖2-13）。任薰在設計《西廂記圖冊》時模仿
了陳洪綬的版畫，不僅在風格上採用了陳洪綬式變形、古拙的樣式，構圖上
也直接模仿，但稍作增添及變化（圖1-4，2-14）。除此之外，「酬簡」的

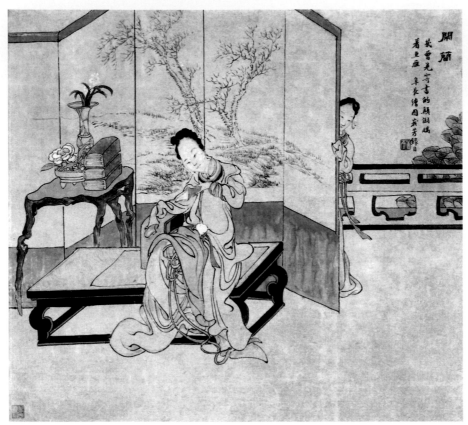

圖2-12　任薰，〈鬧簡〉，《西廂記圖冊》之一，約1890，紙本設色，33.2×36.4公分，北京故
宮博物院藏。

構圖與康熙庚子（1720）刊行的《重刻繪像第六才子書》插圖十分相近（圖
2-15，2-16）。這一折敘述鶯鶯在紅娘陪伴下夜赴張生住處，與他共度良宵
的情節。兩圖都以紅娘為唯一出場人物，她位於畫面正中，站在張生書房外
面的庭院裡，隔著窗戶偷窺或是側耳竊聽。寬大的窗戶及其上幾何連續圖案
的裝飾成為顯眼的背景，以此分隔室內、外，同時也象徵崔、張兩人愛情的
綿延、恆久。

　　費丹旭的《西廂記圖》畫冊也同樣以版畫插圖作為樣本，加以模仿。[48]

[48]　此畫冊收藏於法國國家圖書館，封面題寫「風月秋聲」。

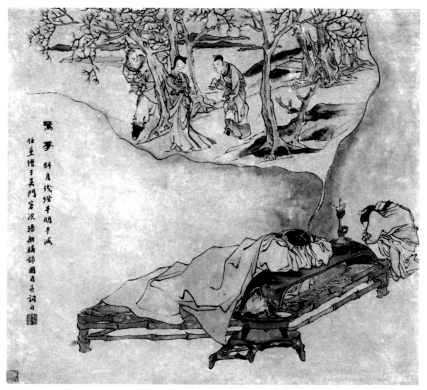

圖2-13　任薰，〈驚夢〉，《西廂記圖冊》之一，約1890，紙本設色，33.2×36.4公分，北京故宮博物院藏。

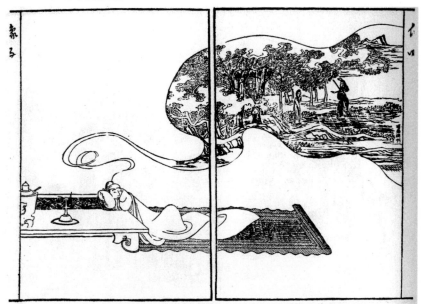

圖2-14　陳洪綬繪、項南洲刻，〈驚夢〉，《張深之先生正北西廂秘本》插圖，1639，木刻版畫，北京國家圖書館藏。

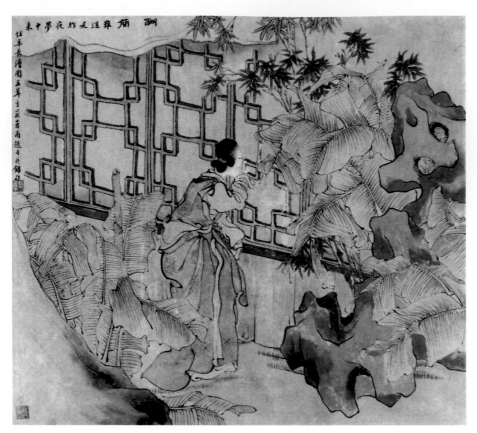

圖2-15　任薰，〈酬簡〉，《西廂記圖冊》之一，約1890，紙本設色，33.2×36.4公分，北京故宮
　　　　博物院藏。

他是湖州烏程人，賣畫為生，往返於滬、杭、蘇州之間，是嘉慶、道光之際
仕女畫和肖像畫的代表畫家之一。[49] 他的畫設色清妍，配以補景，畫中仕女
皆柳眉細腰，身材窈窕修長，一副弱不禁風的模樣，與「海派」風格大異其
趣。費丹旭於道光25年（1846）創作《西廂記圖》一冊，共有12幅，分別描
繪「驚艷」、「請宴」、「前侯」、「琴心」、「賴簡」、「後侯」、「酬
簡」、「拷艷」、「哭宴」、「驚夢」、「捷報」、「猜寄」的劇情。這
本冊頁繪圖精工，青綠重彩，表現費丹旭仕女圖的特色（圖2-17、2-19）。
故事內容以中景方式描繪，將人物安排於層次豐富的山水、庭院、建築物之
中，情景交融。此冊頁的構圖幾乎全部模仿懷永堂康熙庚子（1720）所刊，
程致遠所繪《繪像第六才子書》（簡稱「懷永堂本」）插圖而來。程致遠是

[49] 王伯敏，《中國繪畫通史》（下），臺北：東大圖書公司，1997，頁973-974；薄松年，《中
　　國繪畫通史》，上海：上海人民美術出版社，2013，頁389；黃永泉，《費丹旭》，上海：上
　　海人民美術出版社，1962。

18世紀活躍於蘇州的一位畫家，也是現在所知唯一一位有具名的清朝《西廂記》劇情版畫插圖畫家。[50] 懷永堂本插圖係參考明末香雪居本、凌濛初本《西廂記》插圖及其它相關圖像綜合而成，在清朝流傳很廣，屢被翻刻、重印，成為「第六才子書」的標準插圖式樣。[51]

以費丹旭《西廂記圖》冊頁中〈驚夢〉一圖為例，此畫的基本構圖與懷永堂本幾乎完全一樣（圖2-18），而後者又是綜合盛茂曄的扇面畫及凌濛初本同題材插圖而來的。尤其是圖中張生趴在桌上，琴童蹲在同一房間角落睡覺的情景，與盛茂曄的扇面畫（圖2-8）如出一轍。〈泥金報捷圖〉描繪鶯鶯、紅娘與琴童站在庭園池塘旁的廳堂

圖2-16　〈酬簡〉，《第六才子書》插圖，1720，木刻版畫，台北鳳亭圖書館藏版。

內，鶯鶯半隱身在屏風後面，而琴童正要將張生的信遞給紅娘的情景（圖2-19）。此冊頁的構圖也與懷永堂本插圖幾乎一模一樣，只在細部有稍微差異（圖2-20），同時，費丹旭的繪畫更為精美與細膩。由此可知明及清初版畫模仿繪畫，到了清朝晚年變成繪畫模仿版畫的情形。此冊頁左上方有「丙午秋日曉樓旭」落款，及「丹旭」鈐印，可知是費丹旭繪於1846年。費丹旭於道光13年（1833）為杭州汪氏振綺堂刊刻的雜劇曲文專集《瓶笙館修簫譜》繪畫四幅插圖，並署名「西吳費丹旭繪」，可見得他也是一位插圖畫家，並且活動範圍與「吳地」有所關聯。[52]

[50] 清人彭蘊璨所著《歷代畫史彙傳附錄》及郭味蕖編《宋元明清書畫家年表》中記錄的程致遠，「字南溟，長洲（江蘇蘇州）人，善水墨花果。乾隆55年（1790）作〈牡丹圖〉。」（見《中國美術家人名辭典》，臺北：文史哲出版社，1987，頁1098）。懷永堂本〈雙文小像〉上程致遠落款下方有「南」、「溟」兩字印章，因知是同一人。

[51] 對於懷永堂本插圖討論參考：徐文琴，《文本與影像——西廂記版畫插圖研究》，頁178-181。

[52] （清）舒位，《瓶笙館修簫譜》，《傅惜華藏古典戲曲珍本叢刊》（70），北京市：學苑出版

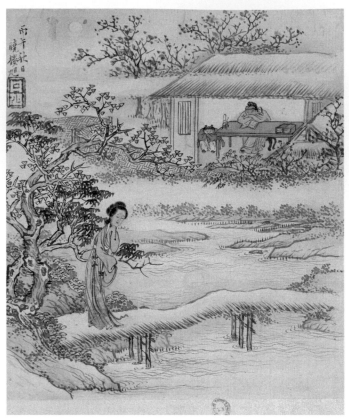

圖2-17　費丹旭，〈驚夢〉，《西廂記圖》冊頁之一，1846，絹本設色，
　　　　17.2×19.8公分，法國國家圖書館藏，登錄號 ch52 1517F III。

圖2-18　程致遠繪，〈驚夢〉，《第六才子書》插圖，雍正年間（1723-
　　　　1735），木刻版畫，蘇州金閶書業堂翻刻懷永堂本，上海圖書
　　　　館藏。

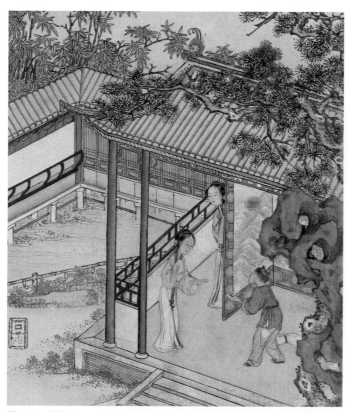

圖2-19　費丹旭，〈泥金報捷〉，《西廂記圖》冊頁之一，1846，絹
　　　　本設色，17.2× 19.8公分，法國國家圖書館藏，登錄號 ch52
　　　　1517F III。

圖2-20　程致遠繪，〈泥金報捷〉，《第六才子書》插圖，雍正年間
　　　　（1723-1735），木刻版畫，蘇州金閶書業堂翻刻懷永堂本，上
　　　　海圖書館藏。

第三節　《西廂記》版畫插圖

　　蘇州向有藏書、刻書的風氣，現存最早的實物可追溯至北宋時期的經卷。[53] 宋元時期蘇州所刻的《磧砂藏》已享有盛譽，南宋時期還刻有中國建築的重要著錄《營造法式》。明代以後，蘇州成為全國版刻中心地，書業繁榮，刻書內容繁多，除經書外，還包括史、地、醫藥、文學等。其時蘇州出版的書籍品質已受到很高的評價，明末文人胡應麟（1551-1602）在其萬曆17年（1587）刊行的《少室山房筆叢》中指出：「余所見當今刻本蘇、常為上，金陵次之，杭又次之」，又說：「凡刻之地有三，吳也，越也，閩也……其精吳為最」。[54] 萬曆以後，戲曲、小說之風興起，蘇州書坊也投身出版附有插圖的戲曲、文學作品，其中尤以小說刊行數量最多。天啟（1621-1627）、崇禎年間，蘇州戲曲、小說插圖的刊行才真正展開，達到全盛時期。

　　入清以後，建陽、徽州、南京、杭州等傳統明代版刻中心同時衰微沒落，唯獨蘇州一枝獨秀，持續發展，書坊並於康熙10年（1671）設立行會組織的「崇德公所」。乾隆時期蘇州刻書業達到極盛，書坊至少有六、七十家，因此時人袁棟認為：「印板之盛，莫盛於今矣，吾蘇特工」。[55] 清朝蘇州始終是小說、戲曲出版的重點地方，1839年鴉片戰爭之後，印刷出版地位被上海超越，雕版印刷也隨之沒落。

　　明朝蘇州出版的戲曲、小說插圖在風格上，依時代先後，大約可分為三個發展階段。[56] 萬曆以前可算是第一個階段，此時插圖基本上由工匠獨立完成，風格大多僵硬、滯重、樸拙。萬曆中期以後，許多畫家加入版畫繪稿的行列，加以不少技術高超的徽州刻工遷居蘇州，與當地刻工合作，使得版畫插圖的水準提升，呈現秀麗、健美、婉約、典雅的「徽派版畫」風格特色。

　　社，2010。
[53] 張秀民，《中國印刷史》，頁368-369。
[54] 胡應麟，《少室山房筆叢》，上海：中華書局印行，1958，卷四，〈經籍會通四〉，頁56-57。
[55] 張秀民，《中國印刷史》，頁553。
[56] 杜丹，〈明代蘇州版刻插圖設計風格〉，《東華大學學報（社會科學版）》，2007年第7卷4期，頁274-276；周亮，〈蘇州古版畫概要〉，《蘇州古版畫》，蘇州：古吳軒出版社，2008，頁5-30。

天啟、崇禎年間是蘇州戲曲、小說插圖全面開展的時期。此時書中插圖的數量增多，鐫刻比前期更為精巧、活潑，許多版畫插圖脫離了前期「徽派」近景人物刻繪的方式，以中、遠景構圖來表現情節，人物及樓閣殿堂等元素趨於小巧、精緻。此時插圖的版式、版型也變得多樣化，最顯著的是一種與民間酒令牌子十分接近的狹長形版式的應用。這種拉長的版式更有利於創造多層次，多視點的景深，以及人物衣冠、動作等細部的描繪，呈現大眾化，消費商品特色。另外一種新的版式稱為「月光型」，外方內圓，充分發揮小巧、精緻，刀法靈活、線條細膩，畫面生動、婉約的特色。

　　清朝由於受到政府的壓抑，同時文人學士的興趣也有所轉移，戲曲、小說的刊刻已無法與明末相比，版畫插圖的品質也逐漸走向衰退，大多數抄襲明末的作品，或鐫刻粗劣，佳作雖有但不算多。至嘉慶時，明末清初輝煌一時的戲曲、小說版畫插圖，可以說已經走上了窮途末路。[57] 周心慧、馬文大指出，清初，蘇州的版畫插圖刊刻仍呈方興未艾之勢，不僅書坊林立，所刻亦精，品種之多，較晚明尤勝。[58] 但清中期以後，隨著大環境的轉變，也逐漸消亡。

一、明朝蘇州刊行本《西廂記》

　　刊刻於明朝，附有插圖的大約60多種《西廂記》版本中，刊刻於蘇州的有以下五個重要版本:眾芳書齋顧玄緯本《西廂記》（下稱「眾芳書齋本」）、曄曄齋李楩刊本《北西廂記》（下稱「曄曄齋本」）、何璧校刊本《北西廂記》（下稱「何璧本」）、江東洵美輯《西廂記考》、以及存誠堂刊本《新刻魏仲雪先生批點西廂記》（下稱「魏仲雪本」）。明末蘇州刊行的戲曲插圖本中以《西廂記》最多，這一方面說明這個戲曲非常受到當地市民的喜愛，另一方面也說明蘇州《西廂記》插圖在西廂題材插圖藝術中占有重要的地位。[59]

[57] 周亮，〈蘇州古版畫概要〉，頁31-33；周心慧、馬文大主編，〈清代版畫概說〉，《中國版畫全集‧5‧清代版畫》，北京：紫禁城出版社，2008，頁22-24。
[58] 周心慧、馬文大主編，〈清代版畫概說〉，頁5。
[59] 祝重壽，《中國插圖藝術史話》，頁84。

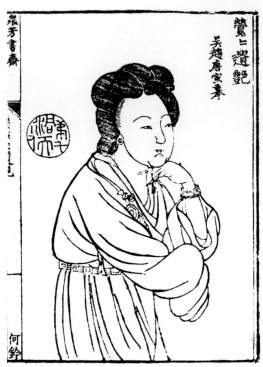

圖2-21　唐寅摹、何鈐刻，〈鶯鶯遺艷〉，《西廂記雜錄》插圖，1569，木刻版畫，19×18.3公分，北京國家圖書館藏。

　　眾芳書齋本由顧玄緯編輯，刊刻於隆慶三年（1569），原書有五卷，正文的一卷已佚，現存4卷的《增補會真記》為其附錄。[60]附錄卷一為元稹《會真記》、兩幅崔鶯鶯半身像及一幅〈宋本會真圖〉，圖像皆由出身於蘇州刻書世家的何鈐所鐫。這本書是明朝萬曆以前所刊行，極為稀少的《西廂記》版本之一，萬曆年間十分受到學者的重視，被認為是比較可靠的善本。書中的三幅插圖，在中國木刻版畫插圖史上，也具有很重要的價值及意義。其中兩幅崔鶯鶯像是各種《西廂記》版本中最早的，開風氣之先，對後世的影響十分深遠。明末書坊或直接借用或略為加工，使兩幅鶯鶯像屢屢出現在不同《西廂記》刊本的卷首。這種做法不僅影響其它戲曲的插圖本，而且一直延續到清朝，成為一個十分特殊的現象。[61]

　　由此版本的三幅插圖，可證明西廂記圖像在早期流傳過程中與繪畫的密切關係。第一幅崔鶯鶯肖像為前文討論過，署名陳居中寫的版畫（圖2-3）。第二幅鶯鶯半身像標題「鶯鶯遺艷。吳趨唐寅摹」（圖2-21），刻繪鶯鶯半側身，面右而立，左手支頷，右手擡起到腰際。她的姿勢與前述陳居中模式不盡相同，同時體態也較為豐圓，類似唐朝仕女畫風格。上文討論

[60] 蔣星煜，〈僅存附錄的顧玄緯本《西廂記》〉，《西廂記的文獻學研究》，頁371-374；伏滌修，《西廂記接受史研究》，頁11。

[61] 董捷，〈秋波臨去——《西廂記鶯鶯像考》〉，《北京服裝學院學報》，2009年第2期，頁24-31。

圖2-22　何鈴刻，〈宋本會真圖〉，《西廂記雜錄》插圖，1569，木刻版畫，19×18.3公分，北京
國家圖書館藏。

過唐寅曾摹寫過多幅鶯鶯像，這幅可能是根據另外一種流傳的繪畫版本而來
的刻本。

　　眾芳書齋第三幅插圖〈宋本會真圖〉（《西廂記》所本的《鶯鶯傳》
又名《會真記》），刻繪西廂故事中崔、張兩人在佛寺相遇的「佛殿奇逢」
一景，但與明朝萬曆以來同劇情的表現十分不同（圖2-22）。明朝插圖都用
山水加界畫的方式，刻畫兩人在佛堂前，或僧舍環繞的寺院中相遇的情景
（圖2-35，2-36，2-37）。〈宋本會真圖〉則在對頁連式圖中，刻繪崔、張
在花木扶疏、小橋流水的庭院中相遇，兩人之間隔著一道似被刻意降低的矮
牆，佛殿建築被樹蔭和雲彩掩蓋到幾乎看不見（圖2-22）。比對文本，可以
發現此圖的內容，似乎比較接近董西廂的描繪：「向松亭那畔，花溪這壁。
粉牆掩映，幾間寮舍，半亞朱扉。正驚疑，張生覷了，魂不逐體。」[62] 南宋

[62] 霍松林編，《西廂匯編》，頁29。

圖2-23　殳君素繪，〈佛殿奇逢〉，《北西廂記》插圖，1602，木刻版畫，18.4×13公分，北京國
　　　　家圖書館藏。

時「董西廂」可能也流行於江南，因此此圖可能是流傳至今，最古老的一幅
「西廂」故事圖的摹刻本。

　　〈宋本會真圖〉中的人物出現在庭園中，四周有樹、石、河流環繞，
此種強調山水的中景人物畫式構圖與元朝，及萬曆中期以前，以近景刻繪
情節的插圖有所不同，呈現吳派繪畫風格，可說是蘇州版畫插圖的特色。
1614年杭州香雪居刊行的《新校注古本西廂記》（簡稱「香雪居本」）插
圖，據其上題款原稿為吳門畫家錢穀所繪，由汝文淑摹寫；同樣的，天啟
年間凌濛初（1580-1644）在吳興刊刻的《西廂記》插圖也由吳門畫家王文
衡繪稿。[63]　此兩書插圖都以中、遠景人物畫的構圖方式，將相關劇情安排
在庭園風景中，呈現吳派山水畫特色。由以上這些例子，以及其它受到吳

[63]　《新校注古本西廂記》與凌濛初本《西廂記》插圖討論參考：徐文琴，《文本與影像——西廂
　　　記版畫插圖研究》，頁89-103。

圖2-24　殳君素繪，〈惠明傳書〉，《北西廂記》插圖，1602，木刻版畫，18.4×13公分，
　　　　北京國家圖書館藏。

圖2-26　汪耕繪，黃鏻、黃應岳刻，〈白馬解圍〉，《北西廂記》插圖，約1597，木刻
　　　　版畫，20.3×26.4公分，玩虎軒刊本，安徽省博物館藏。

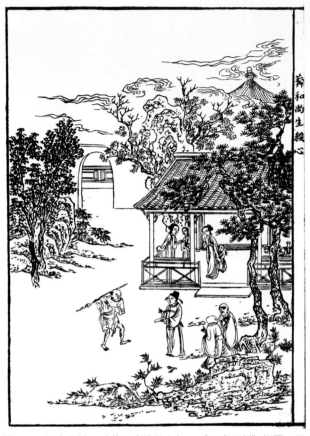

圖2-25　王文衡繪，〈莽和尚生殺心〉，《西廂五劇》插圖，天
啟年間（1621-1627），木刻版畫，凌濛初刊刻本，北
京國家圖書館藏。

派繪畫影響的插圖，我們似乎可以歸納出一個「吳派版畫」插圖的系統。此種風格插圖類似於「徽派版畫」，也是跨區域的，並不限於蘇州地區，在萬曆末期興盛起來，眾芳書齋刊刻的〈宋本會真圖〉則可能是最早代表這種風格特色的插圖。

眾芳書齋本三幅插圖線條刻繪略顯滯重，但比起同一時期建安、金陵版畫插圖的稚拙、粗獷，已顯得優游自如，頓挫轉折，細緻有餘，可算佳作。版畫上刻有鐫工何鈐的印章，顯示他是一位有聲望，而且受到尊敬的工匠，同時也可見得，蘇州地區優良刻工受到禮遇的情形，以及當地鐫工以名家繪畫為底稿，間接合作模式的萌芽。

（二）暉暉齋李梗刊本

此本《北西廂記》二卷，由李梗校編，蘇州暉暉齋於萬曆30年（1602）刊刻，現僅存一卷。書中有雙面連頁冠圖10幅，由蘇州畫家炅君素繪稿。炅

君素是吳門畫家，錢穀及文嘉（1501-1583）的入室弟子，有出藍的美譽。[64]
此書插圖的鐫刻，線條流暢、婉轉，粗細頓挫起伏有緻，比起眾芳書齋本插
圖有很大的進步，但仍保有蘇州當地古樸風貌，與後來受到「徽派版畫」影
響，婉約、典雅的風格不盡相同。此書劇情圖的設計、構思往往別出心裁，
與別的版本有所不同，可以看出畫家的獨創之處。以〈佛殿奇逢圖〉為例，
畫家設計這幅插圖時，匠心獨運，將一棵枝幹粗壯的槎枒松樹，斜放在畫面
前景中間位置，並橫跨雙頁，使得讀者好像站在樹上，由上往下俯視站在
松樹兩旁的張生、法聰、鶯鶯及紅娘（圖2-23）。這棵松樹分隔了圖面的空
間，但也以其偃仰扶蘇的姿態，引導讀者進入《西廂記》迂迴曲折，動人心
弦的劇情和優美的曲文之中。另外一點特殊之處是，別的插圖依據文本，刻
繪鶯鶯手上拿著花枝「將花笑捻」的情景（圖2-36，2-37）。此圖卻將手拿
花枝的人改為執紈扇的紅娘，可能她正要將花枝拿給鶯鶯吧？

　　〈惠明傳書〉的插圖設計也與眾不同（圖2-24）。此劇情出自第2本1折
「白馬解圍」，敘述盜匪包圍普救寺時，武勇的惠明和尚自告奮勇，為張生
傳書給白馬杜將軍，求他解圍的內容。插圖中身穿鎧甲的杜將軍威風凜凜的
坐在帳篷內，站在前方河岸邊的惠明，將信箋先遞給小卒，再由他轉拿給將
軍。明末版畫插圖中，這一折劇情插圖的內容最常見有兩種，一種是以惠明
送信為主題，描繪張生在寺廟前，將求救信交給惠明的情景，例如凌濛初本
〈莽和尚生殺心〉（圖2-25）。另一種方式則是表現白馬將軍出兵解圍，追
殺孫飛虎的戰鬥場面，如1597年徽州著名書肆玩虎軒刊刻的《北西廂記》
（簡稱玩虎軒本）〈白馬解危〉（圖2-26）。這幅圖別開生面，表現惠明已
抵達軍營，正在呈信給將軍的場面。插圖以近景刻繪人物，蜿蜒的山巒、河
流做背景，軍營旁有偃仰的蒼松，景色優美，沒有戰爭的煙硝味。最引人注
意的是惠明的長相十分儒雅秀氣，像個書生，不像文中所描述的「則是要吃
酒廝打」（只是愛吃酒打架）的模樣。全圖表現的是剛柔相濟，有軍事的氣
氛，但沒有殘酷戰爭場面的和平景象。

[64] 姜紹書，《無聲詩史》卷七，及王世貞《弇州續稿》皆著錄其生平，見蔣星煜，〈李楩校正本
《北西廂記》殘本〉，《西廂記的文獻學研究》，頁123；周亮、高福民編，《蘇州古版畫》
（1），頁76，77；《中國美術家人名辭典》，頁50。

（三）何璧校刊本

　　此本《北西廂記》刊行於萬曆44年（1616），由何璧校訂梓印。[65] 何璧是福建福清人，性格放蕩不羈，富有豪爽俠氣，擅寫詩，好戲曲，遊金陵、徽州、遼東等地。他在著名的「遺民詩人」版刻家林古度（1580-1666）的影響下，編校刻印《北西廂記》二卷，被認為是一個重要的善本。[66] 1961年上海古籍書店以《明何璧校本北西廂記》為名影印重刊，2005年與《明閔齊伋北西廂記彩圖》合并，再次印行。這本書的最大特點，是將坊刻所標榜的「名人」題評、注釋之類統統刪去，只加上自撰的一篇〈序文〉和〈凡例〉做為導讀，因此被稱為明代第一個《西廂記》的「白文本」，將《西廂記》從俗文學提升到純文學殿堂。這本書也因此更好的保存了《西廂記》的原來面目，而且在賓白、書札及排場方面的刪削潤飾也比其它版本優良，被認為對《西廂記》的演變或曲辭、排場的研究有所幫助。何璧為該劇所作的〈序言〉，則被後人譽為是一篇出色的文學理論和戲劇理論的文章。

　　這個版本的插圖十分精美，卷首冠有半葉大的〈崔孃像〉以及8幅對頁大的劇情圖，分別刻繪「奇逢」、「聯吟」、「鬧會」、「解圍」、「聽琴」、「踰牆」、「送別」、及「報捷」。劇情圖以蝴蝶

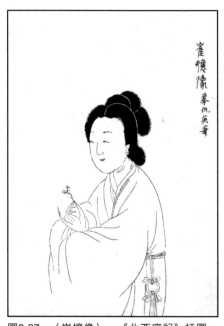

圖2-27　〈崔孃像〉，《北西廂記》插圖，1616，木刻版畫，何璧校刻本，上海圖書館藏。

[65] 依據周亮研究，此版本刊印於蘇州。周亮編著，《明清戲曲版畫》（上），合肥：安徽美術出版社，2010，頁460。

[66] 蔣星煜，〈何璧與《明何璧校本北西廂記》〉，《西廂記的文獻學研究》，頁167-187；陳慶煌，《西廂記的戲曲藝術——以全劇考證及藝事成就為主》，頁75-77；陳旭耀，《現存明刊西廂記綜錄》，上海：上海古籍出版社，2007，頁88-91；《何璧》，https://baike.baidu.com/item/何璧，《百度百科》，2018年5月27日搜尋。

裝方式刻印，將一幅插圖鐫刻於一面紙上，有如一幅畫（但裝幀成書時對折，因而會與另一幅插圖的半邊同時出現於一對頁）。書中〈崔孃像〉上刻有「摹仇英筆」題款，值得重視（圖2-27）。這幅肖像的構圖及姿態與前文提及署名陳居中及唐寅的鶯鶯像，基本相同，都是微側，手舉至腰前的半身像。圖中鶯鶯手持花枝微笑，表現文本中「軃著香肩，只將花笑撚」的神情，十分生動，與別的鶯鶯肖像不同。此圖線條鐫刻非常纖細，並有微妙的粗細變化，把露出衣袖的手指及抿嘴含笑的動作和神情，刻畫得十分細膩。蓬鬆的雲朵髻髮式，雙下巴的臉龐，以及寬大的袖子等細部，與仇英所繪〈修竹仕女圖〉中的淑女相似（圖2-28）。雖然是後來的摹仿之作，但可以說相當忠實的反映了仇英人物畫的風貌。

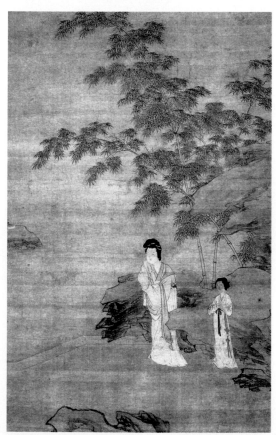

　　〈聽琴〉及〈報捷〉兩幅插圖，也與仇英畫的構圖及人物風格有相似之處。「聽琴」一折的插圖，依據文本的內容，大都刻繪張生在室內彈琴（古箏），鶯鶯與紅娘站在戶外庭院中傾聽的情景（圖3-32，3-33，3-46）。這本書的〈聽琴圖〉則與眾不同，別出心裁的刻繪張生盤膝坐在庭院松樹下，將古琴橫放於膝上，撫弦而奏，鶯鶯與紅娘在圍牆之外聆聽，張生的琴童也面帶微笑的坐在主人後面的情景（圖2-29）。畫家以文學作品為題材作畫時，往往會望文生義，設計出與文本有所出入，

圖2-28　仇英，〈修竹仕女圖〉，16世紀上半葉，紙本設色，88.3×62.2公分，上海圖書館藏。

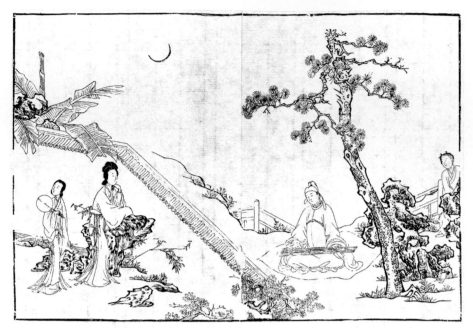

圖2-29 〈聽琴〉,《北西廂記》插圖,1616,木刻版畫,何璧校刻本,上海圖書館藏。

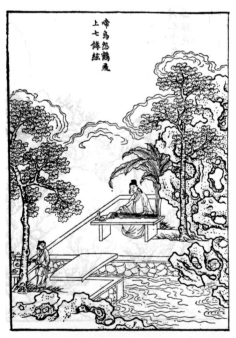

圖2-30 〈啼烏怨鶴飛上七條弦〉,《董解元西廂記》插圖,天啟年間（1621-1627）,木刻版畫,吳興閔氏朱墨套印本,北京國家圖書館藏。

但又不違背整體劇情的畫面,表現其創意與想象力,這幅插圖即是一例。圖面左下角,支頷倚靠在岩石邊的鶯鶯形象,以及紅娘站在她身後的雙人組構圖,與仇英〈修竹仕女圖〉（圖2-28）幾乎如出一轍（唯方向左右對調）,由此可知,此張插圖確有參考仇英繪畫之處。

天啟年間吳興（湖州烏程）閔氏朱墨套印本《董解元西廂記》,模仿何璧本〈聽琴〉圖,於單面插圖中刻繪張生在庭院彈琴,琴童在左前方準備茶水的情景（圖2-30）。這幅插圖強調庭院景觀的刻繪,並將人物尺寸縮小。圖面上方刻有出自曲文的二

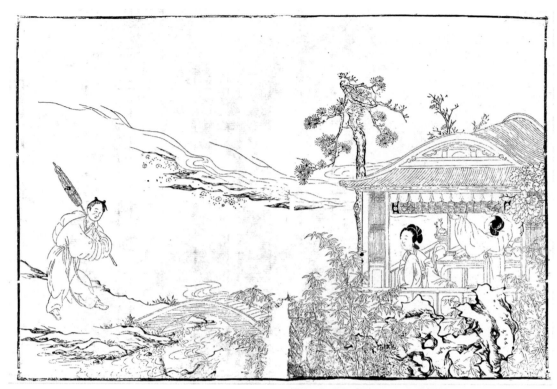

圖2-31　〈報捷〉，《北西廂記》插圖，1616木刻版畫，何璧校刻本，上海圖書館藏。

句詩詞：「啼烏怨鶴，飛上七條弦」，全圖充滿文人畫的趣味，但因為沒有刻畫鶯鶯和紅娘，因而對於劇情並沒有完整的交代。《董解元西廂記》插圖沒有畫家及刻工姓名，但從風格及行跡來判斷，極可能是天啟年間在吳興非常活躍的蘇州畫家王文衡的作品。王文衡為明末蘇州畫家，天啟年間應聘到湖州為插圖繪稿。明末湖州刊刻的21種書籍插圖中，有8種題署他的名字，可知在當地很受歡迎和重視。[67] 他的畫稿強調山水背景，畫面淒寂蕭瑟，反映吳門畫派文人山水畫特色。

　　何璧本最後一張插畫〈報捷〉，以近景方式刻繪鶯鶯臨窗而坐於河畔的樓閣上，向外眺望著一位背著行李和傘，正要過橋而來的男僕的情景（圖2-31）。鶯鶯旁邊的紅娘正把竹窗簾捲起來，露出了室內的桌椅，以及桌上的書、瓷器、香爐等日用器物和優雅的陳設。這幅插圖表現的是張生中舉後，派遣童僕向崔家報喜訊的情形。插圖的構圖似乎是由仇英的畫軸

[67] 董捷，〈明末湖州版畫創作考〉，中國美術學院博士論文，2008，頁131-132。《董解元西廂記》有多種刻本，有的刻本插圖上沒有題詩，見：周蕪，《中國古本戲曲插圖選》，頁248。

圖2-32　仇英，〈樓居仕女圖〉軸，紙本淺設色，
　　　　89.5×37.3公分，台北國立故宮博物院藏。

〈樓居仕女圖〉中景截取而來（圖2-32）。仇英的畫描繪一座樓閣及其周邊一望無際的湖水，和背後的山岩。樓閣內有兩位仕女站在廊道上，引領向外眺望。這幅畫意境淒涼而孤寂，象徵與世隔絕、空守閨中的婦女哀怨之情。插圖〈報捷〉截取仇英畫作中景部分的樓閣及樹木加以放大，加上奇石，置於前景，並在左邊加上橋樑及道路，使行人得以通過。與何璧本〈報捷〉類似構圖的插圖，還可見於1614年刊於杭州的香雪居本、崇禎年間刊行的《徐文長先生批點音釋北西廂記》，以及萬曆年間陳與郊（1544-1611）刻《觔痴符》中〈麒麟墜〉等，可見得這個構圖的影響及普及。這個劇情其它插圖的構圖方式是刻畫琴童已抵達鶯鶯住處，站在戶外，同時，坐在室內的鶯鶯正展信閱讀，如玩虎軒本

（圖2-33）；或是琴童正要把信遞交給鶯鶯，如閔寓五本（圖2-34）。

何璧本插圖中「聯吟」、「解圍」、「踰牆」、及「報捷」四幅的構圖與香雪居本有許多相似之處，這兩個版本插圖的關係需要進一步的釐清。也

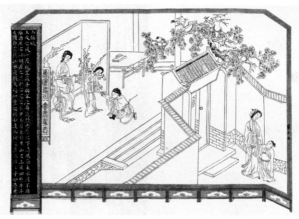

圖2-33 〈報捷〉，《北西廂記》插圖，約1597，木刻版畫，　圖2-34 〈泥金報捷〉，《西廂記彩圖》冊第17圖，1640，木
　　　　玩虎軒刊本，安徽省博物館藏。　　　　　　　　　　　　　　　刻版畫，32×23公分，德國科隆東亞美術館藏。

許此本插圖參考了後者，或者它們有共同的粉本？此本插圖沒有畫家及刻工
署名，由畫風及構圖可推測是出自一位對仇英繪畫有深切瞭解的畫家之手，
至於原圖是否為仇英真跡，有的學者持否定的態度。不過西廂記在蘇州很受
歡迎，仇英是一位職業畫家，應贊助者及藝術市場需要，創作的題材十分多
樣（包括春宮畫）。何璧本是校刻、考證謹慎而精良的版本，插圖並沒有作
偽的意圖（標明是仿作），因而以仇英畫做為底稿，加以模仿的可能性也不
能完全排除。此版本插圖鑱繪皆十分精美，可以推測可能是居住於蘇州的徽
派刻工與當地畫家合作的成果，他們十分謹慎、忠實的模仿、反映仇英的繪畫
風格，同時也可以讓我們瞭解，其時蘇州地區版畫插圖品質之精進的情形。

（四）《西廂記考》

　　萬曆年間，蘇州的戲曲書籍刊刻剛剛起步，比不上其它傳統刻書中心的
繁盛，因而可以發現，蘇州書坊翻刻杭州、金陵等地插圖，加以改頭換面發
行的情形。萬曆年間江東洵美編，刊行於蘇州的《西廂記考》就是一個這樣
的例子。《西廂記考》是《新刊合併西廂》的附錄部分，正文已遺失。卷首
有單面〈鶯鶯像〉一幅，倣至眾芳書齋本，署名唐寅寫。該書目錄頁記載，
書內《會真卷》10 幅劇情圖為錢穀所繪，但這些冠圖實際上全仿至1611年
杭州虛受齋刊刻，王乙中繪圖的《重刻訂正批評畫意北西廂記》（以下簡稱
「虛受齋本」），只將第一幅插圖中「新安黃應光鑱」改為蘇州刻工「夏緣

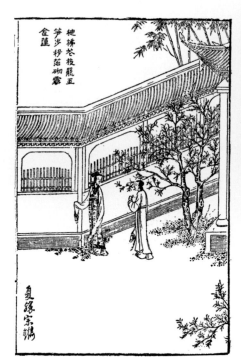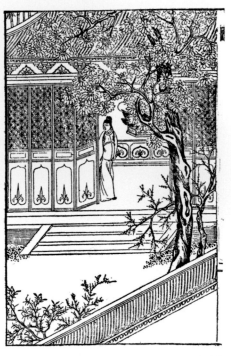

圖2-35　夏緣宗刻，〈佛殿奇逢〉，《西廂記考》插圖，萬曆年間（1573-1620），木刻版
　　　　畫，北京國家圖書館藏。

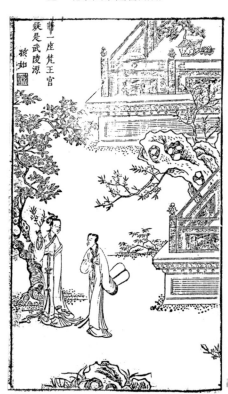

圖2-36　〈佛殿奇逢〉，《新刻魏仲雪先生批點西廂記》插圖，崇禎年間（1628-1644），北京國
　　　　家圖書館藏。

宗鐫」（圖2-35），還將每幅圖題
詩後的款署、鈐印等刪除。[68] 儘管
如此，此書的插圖鐫刻十分精美，
與原版不分上下，可知當時蘇州在
插圖的雕版、印刷技術上與資深的
版刻中心已無分軒輊。

（五）魏仲雪本《西廂記》

明末清初刊行的一種重要《西
廂記》是《新刻魏仲雪先生批點西
廂記》，共有三個版本，其中兩個
版本均刊於明末。魏仲雪即魏浣初
（1580-?），蘇州府常熟縣人，萬
曆44年（1616）進士（一說萬曆24
年進士），官至廣東提學參政，工
詩詞。根據蔣星煜的研究，這本書
的評點明顯受到以1610杭州容與堂
刊的《李卓吾先生批評北西廂記》
（簡稱容與堂本）為主的李贄評點
本的影響，是受到容與堂本的啟發

圖2-37　〈佛殿奇逢〉，《珠璣聯》插圖，
1628，上海圖書館藏。

而寫的。[69] 書中李裔蕃的注釋則直接或間接照搬徐士範本或陳眉公的《字音
大全》、《釋義大全》，因此可能不是真正出於魏仲雪，而是他的「後學」
或「門人」編改的，但仍是一本明刊善本，相當罕見。

李贄是明末一位非常重要的思想家，以孔孟傳統儒學的「異端」自居，
主張鼎故革新，並認為《西廂記》、《水滸傳》是「古今至文」。他的總總
思想、學說被朝廷和士大夫認為是洪水猛獸，將他迫害至死，並將其著作銷

68　《重刻訂正批評畫意北西廂記》插圖之討論參考：徐文琴，《文本與影像──西廂記版畫插圖
　　研究》，頁116-121。

69　蔣星煜，〈明容與堂刊本李卓吾《西廂記》對孫月峰、魏仲雪本之影響〉，《西廂記的文獻學
　　研究》，頁106-113；陳旭耀，〈新刻魏仲雪先生批點西廂記〉，《現存明刊西廂記綜錄》，
　　頁176-180；【君若朝夕的博客】，http://blog.sina.com.cn/s/blog.，2018年5月27日查。

毀，但民間卻很崇拜他。受李贄評點影響的魏仲雪本在明末清初的一再刊行，是他的思想對群眾影響廣大的一個明證。[70]

　　三種魏仲雪本插圖各不相同，其中兩個版本由蘇州存誠堂刊行，另一版本刊行地不明。崇禎年間存誠堂刊行的魏仲雪本（以下稱「魏仲雪本」）書前有單面〈鶯鶯遺像〉，以及對頁連式冠圖10幅（圖2-36）。〈鶯鶯遺像〉上刻款「倣唐六如筆，陳一元」及「素明刻」。署名陳一元繪的〈鶯鶯遺像〉，倣眾芳書齋本唐寅〈鶯鶯遺艷圖〉，但較為華麗繁複的衣服圖案則模仿1610年杭州起鳳館刊行的《元本出相北西廂記》（簡稱「起鳳館本」）中，汪耕所繪的鶯鶯畫像。[71] 陳一元是福建侯官人，啟、崇間官至應天府承，與大學士葉向高（1559-1627）為姻親，身分地位相當顯赫。其它插圖署名孩如、凌雲、之璜、一水、如愚、貞父等，其中之璜是天啟、崇禎年間蘇杭插圖畫家魏之璜。[72] 由於插圖的風格一致，因而推測所有的插圖可能都出自魏之璜，但署以別名。此書刻工劉素明是福建人，他是少數兼能繪畫和鐫刻的藝術家，寓居蘇、杭一帶。[73]

　　崇禎存誠堂魏仲雪本10幅冠圖上都題寫擇錄自文本的曲文二句，屬曲意圖，分別刻繪「佛殿奇逢」、「僧房假寓」、「齋壇鬧會」、「白馬解圍」、「琴心寫恨」、「玉台窺簡」、「乘夜逾牆」、「長亭送別」、「泥金報捷」、「衣錦還鄉」的情節。與此書的注釋、釋義等模仿其它《西廂記》版本的情形相同，其插圖也參考了其它萬曆時期的《西廂記》版本，如玩虎軒本、起鳳館本、容與堂本、香雪居本等，但與眾不同的是它使用新式的狹長形版面，是刻繪非常精美的作品，同時無論在內容和構圖上都有所創新，並非一成不變的模仿。

　　以〈佛殿奇逢圖〉為例，此插圖循往例，刻畫張生與法聰站在右邊廟堂門口，鶯鶯與紅娘出現在左邊庭院中的情景（圖2-36）。與往例不同的是，

[70]　表達同樣看法的還有：董國炎，《明清小說思潮》，太原：山西人民出版社，2004，頁76；陳菊，《明清時期文人對西廂記的傳播接受研究》，中國海洋大學中國文學碩士論文，2012，頁15。

[71]　《元本出相北西廂記》插圖之討論參考：徐文琴，《文本與影像——西廂記版畫插圖研究》，頁86-89。

[72]　周亮、高福民編，《蘇州古版畫》（4），頁111-112。

[73]　周心慧，〈晚明的版刻巨匠劉素明〉，《中國版畫史叢稿》，北京：學苑出版社，2002，頁67-73；周亮，〈從明清金陵、蘇州版畫的演變觀其風格的異同〉，《江南大學學報（人文社會科學版）》，2009年第8卷3期，頁117。

此圖中的大雄寶殿坐落在考究的高臺基上面，臺基四周圍繞著雕花玉石欄杆，左側後方還有寬大的月臺。這是一座規模和等級比以往插圖中的佛寺，都要高尚許多的建築物。插圖中，張生站在高臺基上，回首望著鶯鶯的方向，鶯鶯則手執花枝，望著一手執扇，一手指向後方的紅娘。根據文本的敘述，崔、張在佛寺無意中相逢時，紅娘對鶯鶯說：「那壁有人，咱家去來」，鶯鶯「回顧覷末下」（回頭看張生，走下舞臺）。大多數〈佛殿奇逢〉插圖都刻意補捉張生「餓眼望將穿，饞口涎空咽……怎當他臨去秋波那一轉」的心境，但此圖並沒有表現崔、張互相照面，更遑論「秋波那一轉」了。[74] 插圖上的題款：「將一座梵王宮，疑是武陵源」，出自此折的最後一句，其時鶯鶯已走出張生的視線之外了。

將臺基升高的佛殿并非從魏仲雪本插圖開始。1611虛受齋本插圖，已將佛殿建於臺基上，張生站在敞開的佛堂門後面，注視畫面左下角庭院中的鶯鶯（圖2-35）。鶯鶯回過頭來，但我們不確定她是看著紅娘，還是眼光越過紅娘，望向張生。魏仲雪本〈佛殿奇逢〉應是直接參考、模仿刊行於崇禎元年（1628）的《珠璣聯》中〈佛殿奇逢〉版畫而來（圖2-37）。《珠璣聯》是一本聯語匯選類書籍，共六卷，每卷卷首冠單頁圖。此書〈佛殿奇逢〉插圖中的佛殿，坐落在有欄杆和走道環繞的高臺基上。站在臺基上的張生和法聰以及站在下方庭院中的鶯鶯與紅娘，兩組人物的構圖和姿態，與魏仲雪本幾乎完全一樣，而且風格也很接近。魏仲雪本插圖在此版畫的基礎上，增加畫面空間，擴大寺廟格局，並在建築物細部填充細膩的圖案，使圖面看來更為豪華富麗，創造另一種典範。

類此，在模仿其它作品的基礎上，提高俯視點，擴大畫面空間的做法，也可見於魏仲雪本〈齋堂鬧會圖〉（圖2-38）。此折插圖刻畫崔氏一家在齋堂拈香膜拜，住持、眾和尚以及張生也都在場的熱鬧場面。相似內容的版畫最早可追溯至弘治本，但與此本構圖最接近的是1610年起鳳館本插圖（圖2-39）。經比對，可以知道魏仲雪本插圖是直接模仿後者而來的，但起鳳館本中地毯、桌椅等家具上繁複、細碎的圖案消失或簡化了。觀者從更高，更遠處俯視齋堂，因此空間更寬大、開敞。地板的斜線與牆壁平行，有效而協

74 有關於《西廂記》「佛殿奇逢」一折在視覺藝術上不同表現方式的討論，參考：倪一斌，〈文物中的圖像——《西廂記》「佛殿奇逢」〉，《紫禁城》，2015年12月號，頁120-139；及2016年2月號，頁142-155。

圖2-38 〈齋壇鬧會〉，《新刻魏仲雪先生批點西廂記》插圖，崇禎年間（1628-
1644），木刻版畫，台北國家圖書館藏。

圖2-39 汪耕繪，黃一楷鐫，〈齋壇鬧會〉，《元本出相北西廂記》插圖，1610，木刻版
畫，起鳳館刊本，北京國家圖書館藏。

調的的呈現向後延申的空間，可見畫家對於透視法可能有所熟悉，並刻意應用，改善空間過於擁擠的問題。插圖右上角刻寫出自文本的曲文：「燭影風搖，香靄雲廳。貪看嬌娥，燭滅香消」，及畫家署名「之璜」。魏仲雪本插圖表現了蘇州地區畫家及刻工，對於透視法的熟悉及應用，這個技能終於導致康熙至乾隆時期洋風姑蘇版畫在當地的崛起與興盛。

收藏於北京國家圖書館的明刊本《新刻魏仲雪先生批點西廂記》，有單頁冠圖21幅，與前述存誠堂刻魏仲雪本不同，因知是另一刻本，刊行地不明（以下簡稱「單頁插圖本」）。[75]這些插圖大多數刻有出自文本的曲詞，構圖受到了容與堂本、1618年建陽師儉堂刊《鼎鎸陳眉公先生批評西廂記》（簡稱「師儉堂本」）、玩虎軒本及魏仲雪本影響，並有陳繼儒、求錫等人偽款，可以判斷也是刊行於明末天啟、崇禎（1621-1644）年間。由〈齋堂鬧會圖〉可以了解單頁插圖本版畫對魏仲雪本模仿的情況，以及畫家如何將構圖更動，以符合單頁插圖的狹長空間（圖2-38，2-40）。單頁插圖本〈齋堂鬧會圖〉的構圖及風格與魏仲雪本幾乎完全

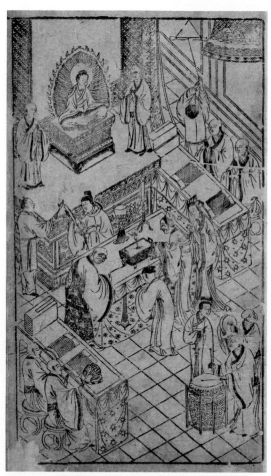

圖2-40　〈齋壇鬧會〉，《新刻魏仲雪先生批點西廂記》插圖，約天啟年間（1621-1627），木刻版畫，單頁，北京國家圖書館藏。

[75] 陳旭耀，《現存明刊西廂記綜錄》，頁176-180。

一樣,但前者將空間壓縮,去掉前景沒有人物的地板部分,以近景表現情節,並加大人物形體比例(圖2-40)。此本插圖將原來在圖面左上角的敲鐘圖案更換到右上角,誦經和尚的人數由每排三人,減到二人,同時將左排的和尚往前景挪,使他們出現在左下角。地面仍有與牆壁平行的斜線,但空間的深度有限,畫面顯得擁擠。此圖鐫刻線條流暢、婉轉,人物形象典雅,注重面部五官刻畫及表情流露,充分表現「徽派」版畫特色,不失為優美、動人的作品。鑑於《新刻魏仲雪先生批點西廂記》在蘇州的流行,以及書中插圖與其它一本刊於蘇州的魏仲雪本的密切關係(見下文討論),此版本或許也刊行於蘇州,其中插圖可能出自移居該地的徽州版刻工匠之手。

二、清朝蘇州刊行本《西廂記》插圖

《西廂記》的清刊本在1840年以前就有90多種,其中70餘種是金聖歎批點《貫華堂第六才子書西廂記》的翻刻本。[76] 由於蘇州是清朝中國刻書、印刷出版最主要的地區,因此相信大多數版本都刊行於此地,主要的書坊有致和堂、映秀堂、懷永堂、博雅堂、文苑堂等。清朝木刻版畫插圖的繁榮與品質已比不上明末,除了清初暫時維持原來的水準之外,以後江河日下,終至無法挽回。清朝許多插圖模仿、抄襲明末刊本,最大的改變與創意在插圖版面的設計,正、副圖的並重以及人物畫像的興起。由第一章所討論,有關於清朝《西廂記》版畫插圖的發展與特色,可以得知,此時《西廂記》的文本插圖將劇情圖像的比例縮小,轉而強調文字以及副圖的應用;形式上有「上文下圖」、「疊床架屋」、「前圖後贊」等的變化及綜合應用。此外,清朝版畫插圖中人物畫像興盛起來,《西廂記》冠圖反映此種現象,並以受人尊敬的才女班婕妤形象來塑造鶯鶯,顯示清朝儒學禮教勃興,將鶯鶯閨秀化的情況。

第一章介紹了清朝雍正年間郁郁堂刊行的《箋註繪像第六才子書西廂記》、1782年樓外樓刊行的《繡像妥注第六才子書》、1769年藝經堂刊行的《貫華堂註釋第六才子書》、1889年味蘭軒藏版《第六才子書西廂記》的代表插圖(圖1-6至1-9),不再贅言。以下將出版在蘇州,具有特色及影響力的另外二種版本加以提出討論:清初存誠堂刊本《新刻魏仲雪先生批點西廂記》,及博雅堂刊本《貫華堂繪像第六才子書西廂記》。

[76] 汪龍麟,〈序言〉,《古本西廂記彙集·初集》,頁1、70。

圖2-41　〈母氏停婚〉，《新刻魏仲雪先生批點西廂記》插圖，清初，木刻版畫，蘇州存誠堂刊本，北京國家圖書館藏。

（一）清初存誠堂刊本《新刻魏仲雪先生批點西廂記》

　　此書是存誠堂以明刊本為底本，重新刊刻印行的，所以原書中一些不一致的地方，此本均予以更正，眉批部分有所增刪，[77] 插圖則重新刻繪（此版本簡稱「清初魏仲雪本」）。此書上卷卷首有冠圖四幅，均做前圖後讚雙頁連式，前頁刻圖，另一頁在月光型圓圈內刻寫摘自《浦東詩》的題句。第一幅圖〈鶯鶯遺像〉及第二幅圖〈佛殿奇逢〉，都仿至魏仲雪本。第三幅圖〈母氏停婚〉及第四幅圖〈乘夜踰牆〉，則仿至單頁插圖本，做不同程度的變更。〈母氏停婚〉刻繪張生與鶯鶯面對面，站在設有宴席的廳堂

77　陳旭耀，《現存明刊西廂記綜錄》，頁182。

圖2-42　〈母氏停婚〉，《新刻魏仲雪先生批點西廂記》插圖，約天啟年間（1621-1627），木刻版畫，北京國家圖書館藏。

內（圖2-41）。鶯鶯手舉酒杯，似乎正要向張生敬酒。手執酒瓶的紅娘站在她的左後方，崔夫人則站在鶯鶯後面。這個情節敘述佛寺解危後，崔夫人設宴款待張生，席中，崔夫人毀約，要求張生與鶯鶯兩人以兄妹相稱。這幅插圖抄襲單頁插圖本，但鎸刻粗略，刀法稚拙，完全比不上原圖的典雅和場景的華麗（單頁插圖本模仿師儉堂本插圖而來）（圖2-42）。左面月光型圖案內刻寫詩讚：「未臨科甲，暫羈程旅館，淒涼動客情。不去蒲關尋故友，卻來蕭寺遇鶯鶯」。這種副圖設計為插圖增添了文學性，使它「儒」化，合乎清朝人的審美觀，而「前圖後贊」的形式也成為清朝插圖的常規。

〈乘夜踰牆〉插圖在模仿中做了比較多的變化，但空間動線并不是很明晰（圖2-43）。此圖刻畫鶯鶯坐在太湖石下，面對香案，陷入沉思。在她後面，張生正跨在牆頭，打算一躍而入花園。知情的紅娘站在花架後面，牆角邊，給張生接風。這個搞笑的畫面模仿至單面插圖本（圖2-44），但將原來站在左側角門邊的紅娘，改到畫面正中間，使她成為全圖的焦點，並將原位於左下方，鶯鶯面前的花架移至畫面中間，靠近紅娘。這種改變反映了清朝，在舞臺演出及民間心目中，紅娘的角色越來越顯重要，甚至超越鶯鶯的現象。

（二）博雅堂刊本《貫華堂繪像第六才子書西廂記》

　　清朝蘇州刊行的金批本西廂記插圖中，值得討論的還有康熙47年（1708），蘇州博雅堂刊行的《貫華堂繪像第六才子書西廂記》（以下稱

「博雅堂本」）。這本書封面有
「貫華堂原本」及「古吳博雅堂梓
印」字樣，版心下方則刻「貫華
堂」三字，應是博雅堂依據順治
年間（大約1656年後不久）刊印的
《貫華堂第六才子書西廂記》重刻
的版本。金批本順治刊行的原書並
無插圖，此本的插圖應是後來重刻
時增加的。

　　與大多數清刊本一樣，博雅堂
本插圖，並非原創，而是翻刻1640
年醉香主人在杭州天章閣刊行的
《李卓吾先生批點西廂記真本》
（簡稱「天章閣本」）。天章閣本
與存誠堂本一樣，也是一種李贄
批本。博雅堂本除了翻刻其插圖
之外，也改頭換面的引用天章閣
本中，醉香主人對李贄批點的讚
語，[78] 由此再次可見李贄思想在民
間影響的深遠，以及人們對天章閣
本插圖的喜好。天章閣本書前有單
頁〈雙文小像〉，以及對頁連式
正、副插圖共20幅。[79] 戲文插圖可
能都由畫家陸璽所繪，畫風受陳
洪綬影響，繪刻都至為精美。天
章閣本插圖的特色是10幅正圖都
只刻繪鶯鶯一人，隨著劇情的發

圖2-43　〈乘夜踰牆〉，《新刻魏仲雪先
　　　　生批點西廂記》插圖，清初，木
　　　　刻版畫，單頁，蘇州存誠堂刊
　　　　本，北京國家圖書館藏。

圖2-44　〈乘夜踰牆〉，《新刻魏仲雪先生
　　　　批點西廂記》插圖，天啟、崇禎年
　　　　間（1621-1644），木刻版畫，單
　　　　頁，北京國家圖書館藏。

[78]　傅曉航，〈金評西廂記諸刊本紀略〉，頁
　　　233-36。
[79]　此版本插圖的討論參考：徐文琴，《文本
　　　與影像——西廂記版畫插圖研究》，頁
　　　128-134。

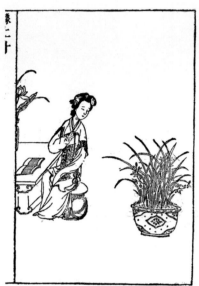

圖2-45　項南洲刻，〈一寸眉峰〉，《李卓吾先生批點西廂記真本》插圖，1640，
　　　　木刻版畫，北京國家圖書館藏。

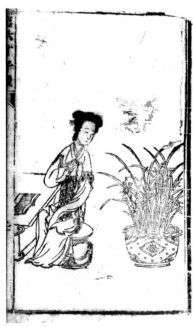
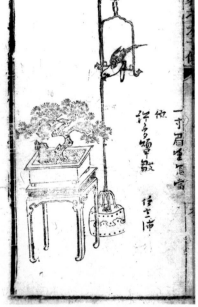

圖2-46　〈一寸眉峰〉，《貫華堂繡像第六才子西廂記》插圖，1708，木刻版畫，
　　　　蘇州博雅堂刻本，上海圖書館藏。

展，表現她「騃著香肩，將花笑撚」（1本1折）、「遮遮掩掩穿花徑」（1本3折）、「無語憑欄杆，目斷行雲」（2本1折）、「枕頭兒上眊」（2本1折）等不同心理的情境。由插圖最後西湖古狂生的〈十美圖〉題詠，可知畫家以「美人畫」的傳統，突顯鶯鶯的姿容與美貌，使其成為「情」的化身，加以贊美的用意。這本書的插圖反映了晚明開明文人對鶯鶯的讚美，以及對婦女主體意識的肯定。

　　博雅堂本插頭在模仿天章閣本重刻時，無論繪或刻都十分謹慎、細心，使得複刻本與原圖幾乎無異，在清朝插圖中可算是十分精美的作品。不過比對之後，可以發現不同之處，如刻印似乎沒有原圖清晰，人物的位置更接近前景，臉型有所不同，將做為陪襯的景物簡化，並將它們的比例放大等。以〈一寸眉峰〉圖為例，畫中鶯鶯較為方圓的臉型及蓬鬆的髮型都與原圖不盡相同（圖2-45，2-46）。原圖左側的荷花瓶局部消失了，但中間的蘭花盆以及松樹盆栽擺設則被放大，強調了襯景的角色，圖面顯得較為飽滿、鬆散。「美女圖」在17、18世紀的蘇州單幅版畫十分盛行，天章閣本及博雅堂本插圖對此現象可能產生了一些借鑑、催化及啟發作用。17世紀康熙初年的蘇州單幅彩色版畫〈清音雅奏圖〉條屏，由三幅仕女圖上下排列，組合而成（圖2-47）。條幅中每圖刻畫一位仕女坐於室內，手中拿著不同樂器，正在演奏。室內顯眼的主要陳設是放在几座上，花葉盛開，反映不同季節的的盆栽。條屏中最上一位仕女轉首，身體傾向盆栽的坐姿與上述博雅堂本插圖構圖十分類似。除此之外，圖中仕女們的穿著，以及單獨坐在室內，以盆花為鄰的孤單景象也頗為雷同，可見得其風格及構圖可能有傳承自版畫插圖之處。17世紀時中國的書籍已隨著貿易（以及傳教士的往返）被大量帶往日本、朝鮮、歐洲等國家，成為外國人士及圖書館的收藏。[80] 18世紀洛可可時期法國宮廷畫家法蘭索瓦・布雪（François Bucher, 1703-1770）的銅版畫作品中有與天章閣本、博雅堂本插圖中人物形象相當形似的作品，因而推測天章閣本、博雅堂本插圖（由於時間相近，博雅堂本的可能性較高），或與其性質、構圖相近的中國圖畫，流傳到歐洲，被當地畫家模仿的可能性。[81] 法蘭

[80] Craig Clunas, *Chinese Export Watercolours*, p. 10；蘇建新，《中國才子佳人小說演變史》，北京：中國社會科學文獻出版社，2006，頁289。

[81] 法蘭索瓦・布雪銅版畫與18世紀蘇州版畫之對照、比較，參考Yohan Rimaud, Alastair Laing, ect., *La chine rêvée de François Boucher: Une des provinces du rococo*, Besançon: Musée des beaux-arts et d'archéologie de Besançon, 2019, pp. 68, 69, 230.

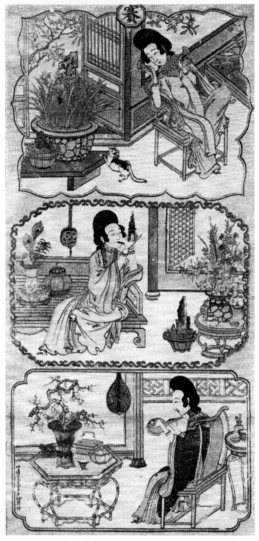

圖2-47　〈清音雅奏圖〉，約1670年代，木刻版畫，墨版套色敷彩，私人藏。

索瓦・布雪是18世紀歐洲最著名的藝術家之一，法國國王路易十五宮廷的首席畫家，也是當時歐洲「中國風尚」潮流的主要推手。[82] 他的銅版畫〈花園中的女主人〉（La Maitresse du Jardin）（圖2-48），刻繪一位著東方服飾的仕女，站在佈滿植物、花草、盆景的花園中，身旁橫豎著一把長柄陽傘。少女臉微側、低垂，一手擡起到臉頰邊，手中拿著一個細長的東西，另一手則下垂到腰際。除了空間的壓縮，以及仕女的穿著打扮和陽傘等帶有些許日本色彩之外，這幅畫的題材及仕女的站姿、形象與天章閣本（博雅堂本）第一幅插圖〈嚲著香肩，將花笑撚〉的鶯鶯十分相像（圖2-49），似乎是受到後圖啟發，加以創作而來的。

　　法蘭索瓦・布雪的另一幅銅版畫〈憶想者〉（La Rêveuse）刻畫一位年輕女子獨自坐在花園欄杆邊，她倚壁，把頭靠在手掌上，眼睛望著左前方，似乎陷入沉思之中，而且面帶憂容（圖2-50）。圖的下方刻有以「憶想者」為題目的四句詩：「憂傷有何用，美麗的女子，還有這哀怨的眼

[82] 法蘭索瓦・布雪生平及作品討論，參考：Jo Hedley, *François Boucher: Seductive Visions*, London: Wallace Collection, 2004.

神？回想太多應該遺忘的往事，反而令記憶更加鮮活」，表達對於圖中女子哀傷表情的不解與關注。[83] 這幅版畫中少女的姿態及神情，與天章閣本陸璽所畫〈一個筆下寫幽情〉插圖中的鶯鶯，可以比擬（圖2-51）。圖中她坐在湖畔石桌旁邊，一手支頷，一手執筆，似要書寫，但又癡癡的望著遠方湖面，陷入沉思與綺想。此外，版畫的題目與詩句似乎也呼應了鶯鶯「筆寫幽情」的惆悵與哀傷。因而有可能法蘭索瓦‧布雪看到了流傳到歐洲的西廂記版畫插圖，或是類似的圖像，加以模仿而來。[84] 布雪的「中國風尚」作品創作於1735到1745年之間，此時也正是法國愛情小說寫作的興盛時期，這些小說中有一小部分以想象的中國作為故事的背景，並把中國人描述為殷勤、英勇、誠實、慷慨的理想形象。[85] 布雪所繪的〈花園中的女主人〉及〈憶想者〉表現中國女性孤獨但端莊，憂鬱但矜持的態度，與洛可可藝術作品中許多輕佻、性感的女性截然不同。

第四節　結論

　　本章討論了明、清蘇州地區以「西廂」為題材的繪畫以及所刊刻的《西廂記》版畫插圖。與西廂記有關的繪畫源起於鶯鶯畫像，明人繪畫題跋及清人書畫著錄記載唐朝時候有鶯鶯畫像，南宋時有陳居中據其所繪〈唐崔麗人圖〉。由於記載內容具有傳奇性，因而其真實度令人不敢輕易置信。傳為陳居中所繪的鶯鶯畫像被後代的畫家傳移摹寫，成為明、清鶯鶯半身圖像的祖本，現在所傳唐寅〈鶯鶯像〉，以及明、清西廂記版畫插圖首頁的〈崔鶯鶯真〉、〈鶯鶯遺艷〉等半身肖像都遠承自此「陳居中版本」，後人模寫過程中產生程

[83] 詩的原文為：“Que sert votre mélancolie, La belle, et ce regard plaintif? Trop songer qu'il faut qu'on oublie, Rend le souvenir plus actif”。感謝巴黎吉美美術館（Musée Guimet）研究員曹慧中協助此詩中譯。

[84] 法蘭索瓦‧布雪的銅版畫中還有其它模仿中國版畫的作品，同時歐洲18世紀「中國風尚」工藝美術品中也可看到類似西廂記及其它戲劇題材的圖案。Yohan Rimaud, Alastair Laing, ect., *La chine rêvée de François Boucher: Une des provinces du rococo*, pp. 68, 96, 116-117, 135, 230.

[85] Guillaume Faroult,“François Boucher et la Chine, patrie rêvée du Romanesque galant et de l'erotisme libertin”, *La chine rêvée de François Boucher: Une des provinces du rococo*, pp. 133-141.

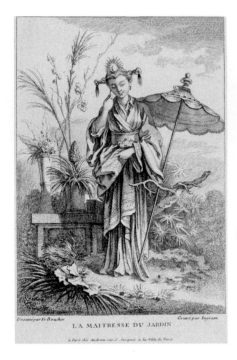

圖2-48　法蘭索瓦・布雪（François Bucher）繪、約翰・英格蘭（John Ingram）刻，〈花園中的女主人〉（La Maitresse du Jardin），約1742，銅版畫，20.8×14.3公分，法國羅浮宮美術館（Musée du Louvre）藏，Département des Arts graphiques, Collection Edmond de Rothschild, inv. 18722。

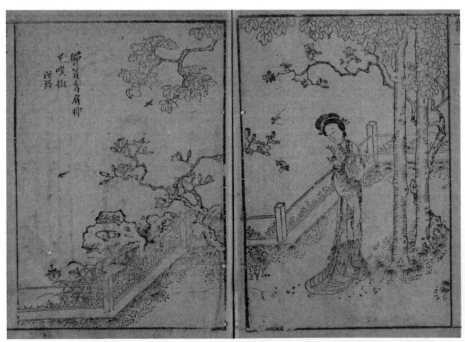

圖2-49　（傳）陳洪綬繪，項南洲刻，〈齄著香肩，將花笑撚〉，《李卓吾先生批點西廂記真本》插圖，1640，木刻版畫，台北國家圖書館藏。

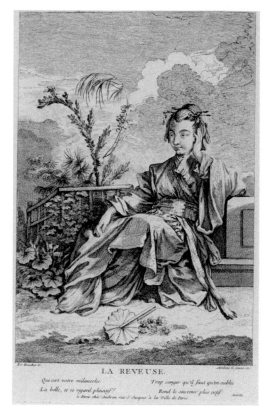

圖2-50　法蘭索瓦・布雪繪、法蘭索
　　　　瓦・艾佛洛（François Antoine
　　　　Aveline）刻，〈憶想者〉（La
　　　　Rêveuse），約1748，銅版畫，
　　　　27.4×18.2公分，法國羅浮宮
　　　　美術館（Musée du Louvre）
　　　　藏，Département des Arts
　　　　graphiques, collection Edmond
　　　　de Rothschild, inv.18274。

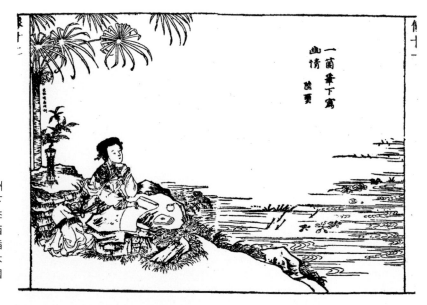

圖2-51　陸璽繪，項南洲
　　　　刻，〈一個筆下
　　　　寫幽情〉，《李
　　　　卓吾先生批點西
　　　　廂記真本》插
　　　　圖，1640，木
　　　　刻版畫，北京國
　　　　家圖書館藏。

度不同的變異。明朝中葉以來蘇州經濟富庶，藝文發達，畫風鼎盛，畫家眾多。吳門畫派畫家行、利兼具，是文人也是職業畫家，受到民眾喜愛的「西廂」題材繪畫，相信需求必然不少，現存作品也大多來自此地。從書畫著錄及作品題款，可以得知唐寅畫過鶯鶯肖像，而且多位著名吳門畫家曾畫過「西廂」劇情圖，如仇英、錢穀、尤求、盛茂曄等。此外，為版畫插圖畫過樣稿的蘇州畫家有夊君素、王文衡、程致遠等人。除了盛茂曄〈草橋店驚夢〉之外，其餘繪畫真跡都沒有流傳，不過在明末版畫插圖中可以看到他們繪畫的影響。署名「仿」或「摹」仇英或錢穀等人的插圖，在風格上都與畫家有關聯性，因而推測許多版畫插圖正圖上的題款都具有某種可信度，可做參考，不可一概抹殺。在多名傑出畫家參與下，明末版畫插圖提升到前所未有的精美程度，成為後世的典範，從而提高了版畫插圖的地位，因此到了清朝出現知名畫家作品模仿版畫插圖的現象，如任薰及費丹旭分別模仿《張深之先生正北西廂秘本》中陳洪綬所繪，及《繪像第六才子書》中程致遠的插圖。

刊行於道光22年（1842）的顧祿《桐橋倚棹錄》記載：「山塘畫鋪異於城內之桃花塢，大幅、小幀具以筆描，非若桃塢、寺前之多用印版也。惟工筆粗筆各有師承……所繪則有天宮、三星、人物故事，以及山水、花草、翎毛，而畫美人為尤工耳」。[86] 由此可知清朝蘇州地區的庶民美術十分興盛，無論繪畫或版畫作坊都很發達。18世紀蘇州生產受到西洋美術影響的版畫，由本書下章的討論，可知這類被稱為「洋風版畫」（「姑蘇版畫」的一種類）的作品中可發現數張西廂記題材產品。繪畫與版畫有很密切的關係，同時「洋風版畫」與繪畫有幾乎完全相同的作品，[87] 因而推測18世紀蘇州（及其他江南地區）可能也創作具有「洋風」特色的西廂記繪畫，但這種例子至今尚未被發現，或無所保存。

蘇州雖然有悠久的刻書傳統與美譽，但在戲曲、小說插圖刊行方面，起步較晚，到明末天啟、崇禎時期才達到繁盛階段。此時蘇州本地刻工與由徽州移居的刻工攜手合作，提升插圖水準，共創榮景。在蘇州的版畫插圖可以看到

86　顧祿，《桐橋倚棹錄》，卷10，〈山塘畫鋪〉，頁150-151。

87　徐文琴，〈歐洲皇宮、城堡、莊園所見18世紀蘇州版畫及其意義探討〉，《歷史文物》，2016年第26卷4期，頁17。本人於2017年11月在蘇州工業園區舉行的首屆「吳門畫派國際學術論壇」中提出〈十七、十八世紀蘇州繪畫與版畫新視野——歐洲藏品的啟示〉的論文，文中提出18世紀蘇州不僅有「洋風版畫」並且有「洋風繪畫」的理論，並探討其與西洋美術的相互影響。

刻工與畫家經常性直接或間接合作的模式，如曄曄齋李梗刊本插圖由殳君素繪
稿，仲芳書齋本仿陳居中、唐寅繪畫，何璧校刊本「摹仇英筆」等。因而明末
蘇州西廂記版畫插圖最大的特色，即是這些既帶有徽派版畫的典雅、婉約，又
反映畫家個人風格、具有創意的作品。由此可知雖然明末清初蘇州版畫插圖有
一些模仿或重刻它處插圖作品的例子，但有的版本插圖，山水元素被加以強
調，並且追求情景交融的意境，與強調近景人物的「徽派版畫」有所不同，成
為蘇州插圖的特色。

　　吳門畫家參與的版畫插圖大多顯示了吳派繪畫，注重庭園山水描繪的
特色，並且於明朝末年在各地產生了很大的影響力，因此我們似乎可以說，
明末版畫插圖除了有以刻工因素而形成的「徽派版畫」之外，也有以繪稿
者為主導而形成的「吳派版畫」。「徽派版畫」風格並不能完整說明晚明蘇
州版畫插圖的屬性，這種情形在杭州、金陵等地插圖也是如此。因而周亮指
出：「徽派版畫是一個跨地域的流派，但決不能以刻工的籍貫來籠統的歸屬
流派。這裡有刻工與畫家、出版商等各方面的協調關係，也有久居他鄉與當
地文化融合的因素」。[88] 此外，蘇州西廂記版畫插圖也翻刻其它刻版中心的
作品，如《西廂記考》插圖翻刻杭州虛受齋本、1708年博雅堂本西廂記翻刻
1640年杭州天章閣本插圖。由此可見明末清初，蘇州戲曲版本插圖模仿其它
版刻中心作品、吳門畫家應聘到其它地區畫稿，以及晚明不同出版中心的插
圖互相模仿、翻刻的現象，這些因素都使得版畫插圖的區域特色模糊不清，
無法截然劃分。

　　與其它刻書中心的急速衰退比較起來，清初蘇州的版畫插圖仍顯方興
未艾之勢，但清中期以後，隨著大環境的變化，也擺脫不了衰亡的末路。由
明末清初在蘇州流行的三種《新刻魏仲雪先生批點西廂記》版本，及博雅
堂本《貫華堂第六才子書西廂記》的刊行，可以知道李贄思想在蘇州民間廣
泛的流傳及影響力。這種現象必然反映在當地文化、藝術的內容及發展上。
清初博雅堂本插圖翻刻明末天章閣本插圖中，以美人形象狀寫鶯鶯的〈十美
圖〉，使它們成為18世紀蘇州版畫仕女圖的先聲與典範之一。這種情形與明
末泰州學派及李贄等進步文人，對於婦女主體意識和處境的關注與提倡的開
明思想的流傳，很可能有所關聯。

88　周亮，〈試析明末戲曲、小説版畫新的造型樣式和風格特徵〉，《美術研究》，2007年第4期，
　　頁69。對於「徽派版畫」定義之檢討還可參考：董捷，《明末湖州版畫創作考》，頁177-182。

圖2-52　法蘭索瓦・布雪繪、加比爾・胡其（Gabriel Huquier）刻，〈情侶〉，約1742-1744，銅版畫，33.4×23.2公分，美國大都會博物館藏，Département des Arts graphiques, The Elisha Whittelsey Collection, The Elisha Whittelsey Fund, 1957, inv. 57.559.45。

　　由本章所討論的西廂記題材繪畫及版畫插圖，可知蘇州地區畫家與版畫刻工各自發揮所長，並且也密切合作，繪畫與版畫互相交流、影響，產品不斷求新求變，既繼承傳統，又有所創新的現象。其中值得注意的是明末以來蘇州產品與西方交流的情形，不僅蘇州藝術家嘗試應用西洋透視法的技巧，西方藝術家也模仿流傳到西方的蘇州版畫（及其它地區中國版畫），來帶動「中國風尚」的潮流。他們的作品涵蓋了具有西廂記的意象及內容的題材（圖2-48、2-50、2-52）。[89] 東西方的貿易、交流，以及雙方對異國文物的好奇和喜愛為下一章將討論的18世紀蘇州版畫的製作、生產，鋪陳了道路。[90]

[89] 圖2-52表現一對青年男女在戶外調情的情景。男子雙膝跪地，一手摟住女子的腰部，一手觸摸她的私處。女子一手執扇，一手按扭男子耳朵，似在訓斥的樣子。他們背後有一女子掀開窗簾窺視。這幅圖充滿戲劇性，布雪顯然以中國戲劇題材圖畫為原稿，但在構圖上加以改變，使具有創新性。他可能同時參考了兩種不同故事的版畫，加以融合應用。從內容來判斷，他參考了西廂記的「月下佳期」版畫，但將室內、外景加以對調，表現紅娘隔窗偷窺張、鶯魚水交歡的情景。但同時，他可能也參考了明末非常流行的戲劇《玉簪記》中「詞姤私情」的情節，表現潘必正向妙常求愛，後者預迎還拒的場面，取代張、鶯。

[90] 有關於歷史上中國對於西方文物的接受以及17、18世紀西方「中國風尚」的討論和研究，參考：Zheng Yangwen, *China on the Sea: How the Maritime World Shaped Modern China*, Leiden & Boston: Brill, 2014；劉善齡，《西洋風——西洋發明在中國》，上海：上海古籍出版社，1999。

第三章
十七、十八世紀「西廂」題材蘇州版畫

第一節　前言

　　隨著印刷技術的發展、彩色套印版畫的興起、以及市場經濟的繁榮，《西廂記》版畫插圖在明朝末年已有脫離文本而獨立發展成純粹觀賞品的現象。這種情形可由兩本單獨刊印、裝幀的《西廂記》圖冊得到證明：天啟年間凌瀛初刻朱墨套印《千秋絕艷圖》冊（下稱「凌瀛初本」），以及閔齊伋於1640年刊行的彩色套印本《西廂記》（閔寓五本）。[1] 這兩本圖冊都將西廂故事分成20圖刻繪，最前面還有鶯鶯肖像一幅。閔寓五本與凌瀛初本都以蝴蝶裝的方式裝幀，這在明末線裝流行的趨勢之下是很不平常的事情。用線裝的方式裝訂書籍，會使同一版印出的文字或圖畫，分屬兩面，蝴蝶裝則可以避免這個缺點，比較有利於圖畫的展示。蝴蝶裝所需的時間及人力都超過線裝，因此是昂貴的書籍，成本高昂的精本，它們要表現的是圖畫的藝術性，而非僅是書籍的插圖性，也就是說這些版畫每幅都具有獨立藝術品的價值。[2] 目前閔寓五本版畫在其收藏地的德國科隆東亞藝術館，以分別裝裱在硬卡紙上的散頁方式保管（圖1-5，2-34），而凌瀛初本版畫中的〈邀謝〉一圖也以散頁的方式收藏在韓國的古版畫美術館（圖3-1）。雖然我們不知道後者何時與圖冊分離，但以散頁方式流傳於世的事實，也說明了這種版畫被獨立欣賞的價值與作用。這些以蝴蝶裝刻印、裝裱的版畫，可以視為真正獨幅戲曲版畫的先導。其中閔寓五本不僅圖像精美，寓意豐富，而且應用了當時新發明的套色版畫技法「餖版」和「拱花」，開啟了中國戲劇、文學作

[1]　對於這兩本圖冊的討論參考：徐文琴，《文本與影像——西廂記版畫插圖研究》，頁135-151。
[2]　陳研，〈《會真圖》與晚明藝術書籍中的蝴蝶裝〉，《新美術》，2015第7期，頁32-42。

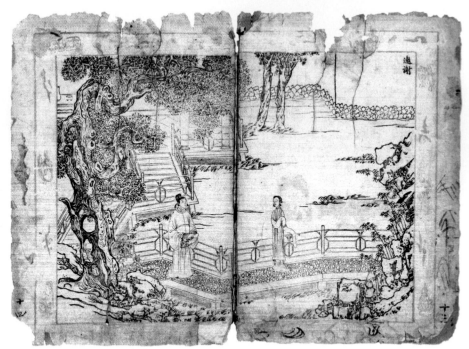

圖3-1 〈邀謝〉，《千秋絕艷圖》之一，天啟年間（1621-1627），木刻版畫，17.5×29公分，凌瀛初刊行，韓國古代亞洲木刻版畫美術館藏。

品彩色圖版的先河，其貢獻及影響深遠而巨大。[3]

　　不附屬於書籍插圖的獨幅彩色版畫，於清朝初年在中國各地日漸興起。這種情形隨著彩色套印版畫技術的推廣與成熟，同步發展。蘇州是彩色版畫的重要生產地，單幅彩色版畫的製作和生產清初以來日漸興盛起來。其中17世紀與18世紀的版畫，有非常不同的風格與面貌。17世紀的蘇州獨幅版畫，延續明末版畫插圖的技法，以線條刻繪做平面性的表現。從大約17世紀末年開始，蘇州木刻版畫受到西洋銅版畫的影響，產生了模仿西洋藝術風格的作品，形成獨特的「洋風版畫」。

　　康熙至乾隆時期，西洋美術在中國十分盛行，這種情形不僅發生在宮廷，同時也發生在民間。工商繁榮，經濟富庶的蘇州在江南領導風氣，此

[3]　閔寓五本與明末閔寓五刊行的《六幻西廂》叢書有密切關係，至於是否為該叢書的插圖部分，則無定論。《六幻西廂》刊刻於南京，明末清初，蘇州致和堂獲得其版權重刻。這套叢書是否原來有附圖，移轉到致和堂刊印時，圖的部分被拿掉，單獨印行？這些問題現在都無解，但可以確定的是，閔寓五本西廂記彩圖會流傳到蘇州，並對當地的版畫製作產生影響。參考：徐文琴，《文本與影像──西廂記版畫插圖研究》，頁135-140。

時生產「仿泰西法」、「法泰西筆意」的洋風版畫。[4] 大約雍正至乾隆初年（約1730至1750）被認為是此種洋風版畫的黃金時期，產品氣勢宏偉、製作極為精精緻而華美。到了乾隆中期，「法泰西筆意」的時尚已慢慢消退，被傳統平面線刻法作品逐漸取代，不過「洋風」仍繼續流行一段時間，大概到了嘉慶後期才消失。

「法泰西筆意」風尚消失的原因，大概可以歸納為以下幾點：1. 乾隆中期以後國勢衰弱，國家經濟日益蕭條，「仿泰西筆意」版畫的製作費時費力，成本高昂，無論是購買者或製作商都越來越難以負擔。2. 乾隆皇帝日益保守的道統觀念，與鎖國的治理政策，不利於中、西文化藝術交流的發展，以及現代化社會的形成，因此也限制了新形式藝術產品的市場。3. 康熙59年（1720）開始的禁教政策，到了乾隆時期變本加厲，全國各地發生禁教事件。蘇州於1747年發生兩次教難，傳教士被處死、監禁或驅逐，信徒則受到嚴懲。姑蘇版畫刻工丁亮先、管信德等人，也牽涉在內。[5] 由於「仿泰西筆意」版畫的製作可能部分源自教會人士，禁教活動使得來自西方的信仰、思想及相關活動都受到沉重的打擊，難以為繼。4. 乾隆22年（1757）清朝政府頒佈施行「一口通商」政策，廣州成為全國唯一對外貿易港口。這種政策對蘇州的外貿不利，也對其工商發展產生負面影響，使其經濟受到打擊。5. 洋風版畫缺乏喜氣洋洋與鮮艷明快色彩，題材偏重風景建築與文人趣味，與一般民眾的喜愛有所距離，使得這種時尚難以流傳不墜。[6]

以下將17、18世紀蘇州生產的「西廂」題材獨幅版畫，依年代以及單一情節或多情節畫幅，分別討論。

[4] 有關於蘇州洋風版畫之研究及討論，參考：《蘇州版畫──清代市井の藝術》，廣島：王舍城美術寶物館，1986；《蘇州版畫──中國年畫の源流》，東京：駸駸堂，1992；《「中國の洋風版畫展」──明末から清時代の繪畫、版畫、插畫本》，東京：町田市立國際版畫美術館，1995；高福民主編，《中國木版年畫集成‧桃花塢卷》，北京：中華書局，2011；三山陵主編，《中國木版年畫集成‧日本藏品卷》，北京：中華書局，2011；張燁，《洋風姑蘇版研究》，北京：北京文物出版社，2012。

[5] 乾隆禁教活動，參考：周萍萍，《十七、十八世紀天主教在江南的傳播》，北京：社會科學文獻出版社，2007，頁113-147；周萍萍，〈乾隆朝江南兩次教案述論〉，《基督教在中國──比較研究視角下的近現代中西文化交流》，上海：上海人民出版社，2010，頁124-137。

[6] 姑蘇洋風版畫生產衰退原因之討論可參考：張燁，《洋風姑蘇版研究》，頁256-260；周新月，《蘇州桃花塢年畫》，南京：江蘇人民出版社，2009，頁56-57；阿英編，《中國年畫發展史》，北京：朝花美術出版社，1954，頁12-13。

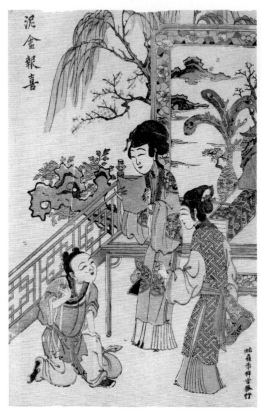

圖3-2 〈泥金報喜〉，康熙初年，木刻版畫，35×24 公分，韓國古代亞洲木刻版畫美術館藏。

第二節　17世紀單一情節獨幅 西廂記版畫—— 〈泥金報喜圖〉

在日本、大英博物館、德國德勒斯登（Dresden）國家藝術館等中國以外地區，收藏著清朝17世紀時期的蘇州套色版畫。這些彩色版畫有一類是斗方小品（約長27.6公分，寬29.8公分），另一類是長方形小幅畫（約長35.8公分，寬21.8公分），內容包括歷史故事、民間傳說、戲曲故事和美人圖等，顯示故事性獨幅版畫在清朝初年開始流行的情況。這些版畫中，收藏在韓國古代亞洲木刻版畫美術館的〈泥金報喜圖〉是現在所知年代最早的單一情節獨幅西廂記版畫，年代可訂於約1670-1680年之間（圖3-2）。這幅圖的內容來自《西廂記》第5本1折「泥金報捷」（或李西廂

圖3-3 禹之鼎，〈喬元之三好圖〉，1676，紙本設色，36.5×107.1公分，南京美術館藏。

第35出），刻畫張生在京城中狀元之後，寫信向鶯鶯報喜，張生的琴童將信送達崔府，鶯鶯展信閱讀的情形。此圖場景設在戶外陽臺上，鶯鶯站在畫面正中央，雙手展信，正在閱讀。蹲跪在她前面的琴童正在與紅娘交談。鶯鶯身後有一張長桌，上放著一篋書冊，以及插著紅色珊瑚枝和孔雀羽毛的花瓶。按照清朝的官服制，凡帽上有珊瑚頂和孔雀尾的都是一品官，所以這個圖案代表「翎頂輝煌」（紅頂花翎），象徵最高官位，[7] 呼應張生考中狀元的主題，同時也象徵喜氣洋洋的氣氛。

　　不同於以往的黑白版刻，這幅圖以套色敷彩的方式製作，成為目前所知最早不附屬於文本或畫冊的獨幅「西廂」彩色木刻版畫。中國木刻版畫的彩色套印技法於明末在民間開始發展，萬曆年間金陵出版家胡正言，發展程大約滋蘭堂在萬曆32年（1604）《程氏墨苑》所用的色塗刻版，兩版套色的技法，從4、5色演進為多色分版套印，各色均有濃淡乾濕變化的新工藝。[8] 胡正言用這種新發展的「餖版」、「拱花」技術，於天啟10年（1627）編印成《十竹齋畫譜》。受到天啟年間，江寧吳發祥刊印《蘿軒變古箋譜》的激勵，崇禎17年（1644）他又用同樣技法刻印《十竹齋箋譜》，它們都是色彩古雅，刀法勁巧，調鏤精緻的版畫。明末的畫譜及箋譜都是文人雅士課徒授業，或是交友、雅趣的藝術產品，1640年彩色套印閔寓五本西廂記的製作、刊行，進一步將彩色印刷擴展應用到民間戲曲，並將之當作純藝術欣賞品，在這方面做了極大的貢獻。到了清朝，版畫作坊進一步將之應用於一般民眾的消費用品，使得民間版畫進入彩色世界。其中清朝蘇州版畫最為精美而有創意，在中國版畫史及美術史上占有重要地位。

　　〈泥金報喜圖〉鎸繪十分精細、優美，造型輪廓以粗細一致的鐵線描為主，加強色塊的表現。圖上的顏色有花青、藤黃、朱磦、灰色，人物的朱唇，樹上的紅花等少數地方用筆敷彩，整體色調淡雅、沉靜。此畫以近景方式構圖，對於人物的穿著、打扮、神情、姿態表現得十分生動、傳神而有真實感，空間的佈局也有深度感，具時代特色。鶯鶯和紅娘的衣著、髮型類似，但人物形體大小以及服裝圖案精、簡不同，以此區分她們身分的尊

7　野崎誠近著，古亭書屋編譯，《中國吉祥圖案》，台北市：眾文圖書公司，1991，頁537。
8　余輝，〈明清版畫的藝術成就〉，單国強主編，《中國美術史──明清至近代》，北京：中國人民大學出版社，2014，頁265-273；馬孟晶，〈文人雅趣與商業書坊──十竹齋書畫譜的刊印與胡正言的出版事業〉，《新史學》，1999年10卷3期，頁1-51。

卑。兩人都穿高領長袖上裳，下著「百襉裙」（用整幅緞子打折成百襉的裙式），外罩長比甲（背心）。清朝初年的服飾沿襲明末式樣，其中蘇州地區流行的服裝樣式是當時最為時髦的，稱為「蘇樣」，[9] 至清初仍然如此，因而在此圖所看到的是當時中國穿著打扮最為時髦的仕女形象。

與服飾相同，圖中鶯鶯和紅娘蓬鬆、高聳的髮型，也是從蘇州開始流行，但擴及全國各地的一種時尚，清初十分流行。這種髮型（兩鬢又作掩顴，髮後又施雙絡），被當時人比擬為「鉢盂」、「荷花」，但皆可統稱之為「牡丹頭」。[10] 梳此種鉢盂式「牡丹頭」婦女，在清初蘇州獨幅版畫，以及當時畫家，如楊晉（1644-1728）、禹之鼎（1647-1716）作品中，皆可見到，其中禹之鼎的繪畫與蘇州版畫有很密切的關係，因此此版畫與禹之鼎的人物畫風格也很接近。

禹之鼎是江都（今揚州）人，職業畫家，善畫人物，尤其是肖像畫，名重一時。[11] 康熙20年（1681）被召入內廷，授鴻臚寺序班，以畫供奉，但並不得志。由於工作的關係，他得以廣汎結交學士名流，當時候的名人巨卿肖像也多出其手。禹之鼎的肖像畫除神情逼肖之外，常將人物置於富有詩意的環境之中，將元朝以來寫意精神與明清再度盛行的「寫真」手法綜合起來，在傳統基礎上形成「娟媚古雅」的獨特風格。[12] 禹之鼎既雄厚俊健而又古雅清麗的肖像畫，可以創作於康熙15年（1676）的〈喬元之三好圖〉為代表（圖3-3）。這張畫描繪學者喬元之坐在臥榻上，手撫書卷，面露微笑的望著前面三位正在擊節、吹簫、鼓弦的年輕樂妓，畫卷最右側兩位侍女正抬著一甕新酒而來。這幅聽樂圖安排在書房之中，主人面前書桌上擺放鐘鼎、珊瑚，以及酒串，暗示他精於鑑古，喜歡飲酒的個性；榻上及身後案几上，則書卷堆積如山。將書籍、酒罈、女樂引入畫面，塑造主人「書」、「酒」、「音律」「三好」的形象，正是此畫卷命名的由來，也是它的主題。畫中三位女樂的造型、服飾以及髮型與〈泥金報喜圖〉十分相像，尤其是仕女的鉢盂式「牡丹頭」、下巴尖細的鵝蛋型臉、細長眼睛、彎彎眉毛、挺直的鼻梁，微含笑意的嫵媚形象，幾乎如出一轍。我們可依此判斷與推

[9] 吳震，〈古代蘇州套色版畫研究〉，蘇州大學博士論文，2015，頁66-68。

[10] 吳震，〈古代蘇州套色版畫研究〉，頁62-64。

[11] 薄松年，《中國繪畫史》，頁386；殷勤，《畫壇祭酒與文壇過客——禹之鼎士大夫形象的自我塑造》，中央美術學院碩士論文，2013。

[12] 樊波，《中國繪畫藝術專史‧人物卷》，南昌市：江西美術，2008，頁647-649。

測，〈泥金報喜圖〉以及其它有類似仕女人物造型及風格的清早期蘇州版畫（如圖2-47），都製作於1670年代左右，而且可能都有受到禹之鼎仕女畫風影響的成分。

禹之鼎是揚州人，早年可能與鄰近的蘇州畫壇即有所交往，畫風被加以模仿，或曾為蘇州版畫畫稿。當他在宮廷中任供奉時，與他關係最密切、和諧的是幫助他拓展交游和繪畫市場，籍貫江蘇昆山（屬蘇州市）的徐乾學（1631-1694）。[13] 徐乾學康熙29年（1690）因黨爭被判處回籍，編纂《一統志》。禹之鼎接受徐的邀請，與他同行，為志配圖，並在蘇州居住至1696年，徐乾學逝世後返京。這段時間，相信禹之鼎會與蘇州當地畫家有密切交往，離開以後也繼續保持聯繫，對蘇州藝壇發揮影響力，這點可由其畫於1697年的〈閒敲棋子圖〉推測得知。

〈閒敲棋子圖〉描繪一位仕女夜晚時分，獨自在室內下棋的情景（圖3-4）。畫中仕女低頭坐在長方桌後面，將手舉放在棋盤上方，正要發棋的樣子。此種舉棋的動作與17世紀末法國銅版畫家安東尼·突凡（Antoine Trouvain, 1656-1708）的作品〈淑女玩牌圖〉（Madame de Qualité Jouant au Solitaire）的構圖及人物姿態十分相似，應是模仿後圖而來（圖3-5）。[14] 姑蘇版畫〈下棋美人圖〉（圖3-6）與前兩圖都有關連，但畫面又有所變化與增刪。此圖與〈淑女玩牌圖〉相似，刻繪一位年輕女子，坐於一張矮方桌的旁邊下圍棋。但兩圖人、桌的位置左、右對調，而且前圖中的女子轉過身來，正在與左前方坐在矮凳上，拿著扇子搧爐火煮茶的女僕談話。桌子後面有一座燭台，上面的蠟燭正在燃燒著，這座大型的蠟燭燈座由〈閒敲棋子圖〉桌上的小燭臺演變而來。此種以燭台象徵夜晚時辰，從而暗示圖中婦女為一熬夜等待晚歸的丈夫（或情人）的「怨婦」意涵，與〈閒敲棋子圖〉相同。

除此之外，此圖中婦人豐潤修長的臉頰、身材、頭上插花的打扮，也與後圖類似。〈下棋美人圖〉模仿西洋銅版畫，應用了短促的平行線條，表現陰影明暗、衣紋的凹凸以及人物的立體感。凡此現象說明了〈下棋美人圖〉的刻繪同時參照了〈淑女玩牌圖〉以及〈閒敲棋子圖〉。由與〈閒敲棋子圖〉人物形象及風格之相似，也可以推斷〈下棋美人圖〉大約製作於1697至

13　殷勤，《畫壇祭酒與文壇過客——禹之鼎士大夫形象的自我塑造》，頁21-22。
14　有關於這二幅仕女圖的比較討論，參考：徐文琴，〈十八世紀蘇州洋風版畫「全本西廂記」及仕女圖探討〉，《臺灣美術》，103年第97期，頁106-112。

 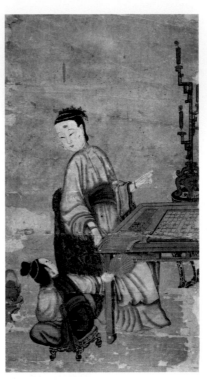

圖3-4 禹之鼎，〈閒敲棋子圖〉軸，1697，　　　圖3-6 〈下棋美人圖〉，約1700，木
　　　絹本設色，180×107公分，天津市立　　　　　　刻版畫，套色敷彩，45×21.7公
　　　藝術博物館藏。　　　　　　　　　　　　　　分，馮德保藏。

1700年左右，此時蘇州版畫已明顯受到西洋銅版畫的影響，但尚屬於「洋風版畫」年代較早的產品。由〈泥金報喜圖〉及〈下棋美人圖〉可知17世紀下半葉及18世紀初期，蘇州版畫受到禹之鼎畫風影響的情形，以及他與當時蘇州版畫仕女圖發展的密切關係。

　　安東尼・突凡的銅版畫〈淑女玩牌圖〉，屬於路易十四（1638-1715，1643-1715在位）時期製作於法國的「時尚版畫」（fashion print）。[15] 這種版畫由一群當時住在巴黎的銅版畫家所創作、生產，其內容其實大多數是

15　Francois Boucher, *20,000 Years of Fashion: The History of Costume and Personal Adornment*, expanded edition, New York: Harry N. Abrams Inc., 1966, p. 248.

當時宮廷及社會上顯赫人物的肖像，只有一部分是真的服裝設計圖版。經由這些圖像，人們可以見到皇室貴族及上流社會人士的穿著打扮，甚至他們的生活作息和禮儀舉止，從而加以模仿、學習。此類時尚版畫大約1675到1710年之間流行於全歐洲，十分受到喜愛，17世紀末葉隨著貿易及文化交流進口到中國，對中國美術產生影響。[16]

流行於元朝的北雜劇到了明朝，由於語言、腔調的關係，被改寫為適合於在江南演出的「南曲」。但南曲的折數都很長，好像《南西廂記》就有38折，全本演出時間甚長。為了配合實際演出情況及需要，因而選擇較為精彩的出目單獨演出，稱為「折子戲」。[17]明朝萬曆以後「折子戲」已經發展完成，從此進入黃金時代，迄今不衰。「折子戲」主要以崑劇為主，它的成就和特色是增強了劇作的獨立性和完整性，發展和豐富原作的思想性，對劇情適當的剪、裁、刪、

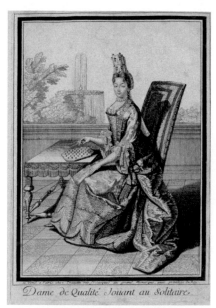

圖3-5　安東尼‧突凡（Antoine Trouvain），〈淑女玩牌圖〉（Madame de Qualité Jouant au Solitaire），17世紀末，銅版畫，24.4×37.4公分，法國國家圖書館藏。

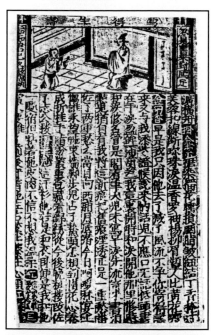

圖3-7　〈鶯得生書〉，《新刊摘匯奇效戲式全家錦囊北西廂記》插圖，1553，木刻版畫，建陽書林詹氏進賢堂刊，西班牙聖勞倫左圖書館藏。

[16] 有關於蘇州洋風版畫仕女圖與法國「時尚版畫」關係的探討，參考：徐文琴，〈十八世紀蘇州版畫仕女圖與法國時尚版畫〉，《故宮文物月刊》，2014年第380期，頁92-103。

[17] 有關於明朝「折子戲」的介紹，參看周育德，《中國戲曲文化》，頁96、97。王安祈，〈再論明代折子戲〉，頁1-47；曾永義，〈論說折子戲〉，《戲曲之雅俗、折子、流派》，台北：國家出版社，2009，頁332-445。

減使內容更為概括緊湊,同時大段加工,在形象化、通俗化下工夫等。蘇州獨幅戲曲題材版畫的刻畫應該主要都是受到折子戲的啟發而來,同時它們的底本,除了明朝版畫插圖之外,也有繪畫作品的成份,而非全部都是版畫插圖,因為到了清朝,戲曲、小說插圖的工藝美術已呈沒落之勢。

　　明末版畫插圖與蘇州獨幅版畫同一劇情的構圖不盡相同。版畫插圖中,〈泥金報喜圖〉大多表現鶯鶯在樓閣內,引頸期盼送信琴童的到來(圖2-31),或者是鶯鶯坐在室內閱讀琴童送來的捷報的情景(圖2-33,2-34)。這幅版畫的構圖則表現鶯鶯站在屏風前面讀信,琴童側身半跪在地上,與紅娘對談,場面十分生動、有真實感,似乎直接受到舞臺劇啟發而來。刊行於嘉靖32年(1553)的戲式本《新刊摘匯奇效戲式全家錦囊北西廂記》插圖,依據舞臺表演而來,人物姿態採用類似舞臺演出的身段和動作,與〈泥金報喜圖〉有相似之處(特別是琴童的跪姿)。[18] 此書中「泥金報捷」一折插圖刻繪坐於屏風前面的鶯鶯,正在接見跪在地上,雙手遞信的琴童的場面,插圖上方標題內寫著「鶯得生書」(圖3-7)。此插圖的室內景雖不同於〈泥金報喜圖〉的庭院景觀,但使用大片屏風做背景,以及屏風與牆角及陽台欄杆,以相同的角度切入的構圖,似乎說明了它們的關聯性,以及與舞臺陳設的淵源。由此推測〈泥金報喜圖〉的底稿應是受到舞臺表演啟發的繪畫作品,並有可能參考了早期版畫插圖,但並非對其模仿或抄襲。

圖3-8　鮑承勛刻,〈西洋遠畫〉,《鏡史》插圖,1681,木刻版畫,13.8×8.2公分,上海圖書館藏。

[18] 對於《新刊摘匯奇效戲式全家錦囊北西廂記》插圖之討論,參考徐文琴,〈由「情」至「幻」——明刊本《西廂記》版畫插圖探究〉,《藝術學研究》,2010年第6期,頁76-78。

第三節　康熙至雍正時期單一情節西廂記「洋風版畫」

　　明朝萬曆年間以來，西洋美術作品已經隨著傳教士及中、西貿易活動而傳入中國。[19] 萬曆32年（1604）發行的《程氏墨苑》中將三幅西洋銅版畫作品翻刻印刷，[20] 可知當時廣泛的中國人已對西洋美術有概念，不過這幾張銅版畫都是與宗教宣傳有關的人物畫，影響應該不大。蘇州版畫刻工大概在康熙早期已開始用木版畫模仿西洋的銅版畫，並獲得一定的成果。蘇州人孫雲球於康熙9年（1671）出版《鏡史》一書，徽派刻工鮑承勛為其鐫刻插圖，其中〈西洋遠畫〉圖表現了西洋美術的特色（圖3-8）。[21] 孫雲球清初在蘇州虎丘經營眼鏡店，因此該書也應該是出版於蘇州。〈西洋遠畫〉一圖刻繪歐洲小鎮沿河景色，以排線法呈現建築物、景物及自然山水，使有明顯的陰影、明暗、立體效果，圖中並表現了透視法的應用，景物前大後小。此圖應是西洋銅版畫原畫的摹刻之作，已表現相當嫻熟的技法，可見得蘇州的鐫版刻工其時已掌握木版畫摹仿銅板畫的基本技術。以下要討論的〈鶯鶯燒夜香〉、〈佛殿奇逢〉、〈紅娘請宴〉三幅單一情節的西廂記版畫，也都受到了西洋銅版畫的影響，且為具有創意的作品，年代均晚於〈西洋遠畫〉。

一、〈鶯鶯燒夜香圖〉

　　如上所述，受到西洋美術作品影響的姑蘇版畫康熙初期已經生產，〈泥金報喜圖〉在景深表現方面可能稍微有受到西洋美術的啟發，但在形像刻畫上則延續傳統中國的平面線刻法。現在所知年代最早的西廂題材「洋風版畫」作品，則是作為德國利克森華爾德城堡（Lichtenwalde Castle）「中國廳」壁飾的〈鶯鶯燒夜香圖〉（圖3-9）。[22] 此圖刻繪鶯鶯站在香爐几案前

[19] 方豪，〈嘉慶前西洋畫流傳我國史略〉，《大陸雜誌》，1950年第5卷3期，頁1-6。

[20] （明）程大約，《程氏墨苑》12卷，附錄9卷，明萬曆間滋蘭堂原刊本，國立故宮博物院收藏。

[21] 有關於孫雲球《鏡史》一書及其插圖介紹，參考：張燁，《洋風姑蘇版研究》，頁183-185；孫承晟，〈明清之際西方光學知識在中國的傳播及其影響——孫雲球《鏡史》研究〉，《自然科學史研究》，2007年第26卷3期，頁363-376。

[22] 利克森華爾德城堡「中國廳」壁飾討論及介紹，參考：Dirk Welich and Anne Kleiner, *China in Schloss und Garten: Chinoise Architekturen und Innenräume*, Dresden: Sandstein Kommunikation, 2010, pp. 234-237; *Lichtenwalde Castle and Gardens*, Schloss Lichtenwalde

面，正在捻香，紅娘站在她的背後，一手執扇，一手拿花枝。除了天上一輪半隱半現於雲霧中的明月之外，沒有任何背景。如文本所述，鶯鶯每夜都到庭園燒香祝禱，因此「鶯鶯燒夜香」成為《西廂記》中很具關鍵性的一刻，劇情由此發展開來，這個題材也成為代表鶯鶯的圖騰。〈鶯鶯燒夜香圖〉由明末〈千秋絕艷圖〉卷中的鶯鶯形像發展而來（圖2-6），鶯鶯站在几案旁的構圖和姿勢兩圖一樣，但版畫增加了站在鶯鶯身後的紅娘及天上的明月。人物的衣褶部分模仿西洋銅版畫，用平行的排線法刻畫，以表現明暗及體積感，這就是當時人所謂的「仿泰西筆法（意）」，是「洋風版畫」的特色之一。版畫中鶯鶯的形體較明末及清朝流行的繪畫中仕女渾厚而豐滿，其影響應該是來自法國的「時尚版畫」淑女形像，因而呈現巴洛克藝術風格特徵。鶯鶯身披雲肩，紅娘穿格子紋的「水田衣」比甲，這些都是康熙時期流行的服飾樣式。兩人頭梳向上挽起的高髮髻，這種髮式繼

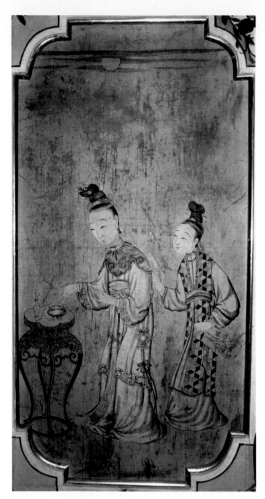

圖3-9　〈鶯鶯燒夜香圖〉，約1700，木刻版畫，墨版套色敷彩，110×55公分，利克森華爾德城堡（Lichtenwalde Castle）藏。

ASL Schlossbetriebe gGmbH, Germany, n.d.. *Schloss Lichtenwalde-ein Baudenkmal in neuem Glanz: Sanierung und Instandsetzung,* Dresden: Staatsbetrieb Sächsisches Immobilien-und Baumanagement, 2010；徐文琴，〈歐洲皇宮、城堡、莊園所見18世紀蘇州版畫及其意義探討〉，頁17；徐文琴，〈十八世紀蘇州版畫仕女圖斷代及大型花鳥圖探討〉，《文化雜誌》，2018年第102期，頁143。

「牡丹頭」之後,於17世紀後期(約1690年代)開始流行,一直持續到乾隆中期。從風格及人物形象來判斷,此圖的年代可訂於1700年左右,其時歐洲的貿易商曾公開行銷尺寸110×57公分,來自中國的人物畫,由於尺寸和題材相符,同時利克森華爾德城堡「中國廳」建於1722-1726年之間,其內壁飾的蘇州繪畫及版畫,有些可能即是此次銷售的版畫的一部分。[23] 17世紀末期法國時尚版畫輸入中國,版畫中的淑女都梳著當時法國宮廷中流行的高髮髻(圖3-5),巧合的是,大約同一個時期,蘇州仕女也開始流行起高高聳起的髮式。中國這種高髮髻的流行與法國時尚版畫的輸入是否有關係,可能值得進一步探討。

二、〈佛殿奇逢圖〉

〈佛殿奇逢圖〉(圖3-10)與〈紅娘請宴圖〉(圖3-11)也都屬於「仿泰西筆意」的洋風版畫,但與〈鶯鶯燒夜香圖〉不同的是,它們都有山水界畫的背景,對於劇情發生的地點有明確的交代。此圖除了模仿西洋銅版畫的排線法刻畫衣服褶痕、建築物等的明暗陰影、立體感之外,並用到了透視法。另外,仕女的形象都比較修長、纖瘦,不同於前述源自法國時尚版畫比較渾厚的例子。從這些特徵來判斷,此圖的人物形象另有所本,而且年代晚於〈鶯鶯燒夜香圖〉。

在大多數的版畫插圖中,「佛殿奇逢」一景刻畫張生在法聰和尚陪伴下,在佛堂前方回首望著站在庭院中,由紅娘陪伴的鶯鶯的情景(圖2-22、2-23、2-35、2-36、2-37)。這張圖非常特殊的將焦點轉移到法聰和紅娘,將兩人安排在畫面中心部位,鶯鶯和張生站在他們的後面和旁邊,似乎成為配角(圖3-10)。圖中法聰和尚蹲在地上,他一邊用扇子壓住一隻蝴蝶,一邊擡起頭來咧嘴而笑,一副心懷不軌的樣子。穿著黑色雲紋比甲的紅娘,舉起拿在手中的執扇,似乎正要捕捉飛舞在她面前的紅、黑兩隻蝴蝶。王西廂

23 有關1700年英國貿易商行銷中國圖畫的記載,參考Friederike Wappenschmidt, *Chinesische Tapeten für Europa: Vom Rollbild zur Bildtapete*, Berlin: Deutscher Verlag für Kunstwissenschaft, 1989, p. 19. 利克森華爾德城堡建於1722至1726年之間,歷經火災而重修,但「中國廳」難得的未遭破壞,而保原貌。做為其壁飾的中國圖畫,據該館專家認定為1700年左右產品。利克森華爾德城堡「中國廳」介紹參考:徐文琴,〈歐洲皇宮、城堡、莊園所見18世紀蘇州版畫及其意義探討〉,頁17-18。

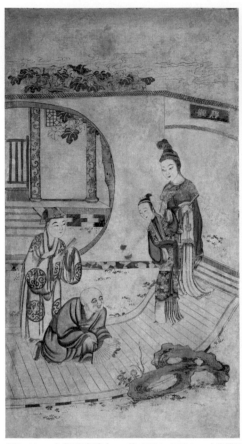

圖3-10　〈佛殿奇逢〉，約1700-1720，木刻版　圖3-11　焦秉貞，〈泛舟悠遊圖〉，《仕女圖畫冊》之一，約
　　　　畫，墨版套色敷彩，108×56公分，私　　　　　　　1680-1720，絹本設色，30.2×21.3公分，北京故宮博物
　　　　人藏。　　　　　　　　　　　　　　　　　　　　院藏。

中並沒有這個場景，但《南西廂記》第5出中有一段紅娘的唱詞：「笑折花
枝自撚，惹狂風浪蝶舞翅翩躚」。圖中飛舞的雙蝶，以及和尚撲蝶的動作，
應該就是由這段唱詞衍生而來的場景。由此可知，這幅版畫是受到屬於舞臺
表演的「南西廂記」啟發而來，圖中法聰和尚挑逗紅娘，插科打諢的動作舞
臺性十分鮮明。

　　這幅版畫中，書生打扮的張生穿的是戲服，鶯鶯及紅娘則穿著與〈鶯
鶯燒夜香圖〉一樣，流行於18世紀的時裝。鶯鶯雲肩以上部位，包括頭

部，因原圖受損的關係，是後來補繪的，但從體型較為嬌小的紅娘，可以知道仕女有柳眉、鳳眼、挺直鼻梁、櫻唇，較為豐滿的橢圓形臉龐，長相十分典雅、秀媚。紅娘的體態與康熙時期宮廷繪家焦秉貞（1689-1726）作品中削肩細腰，纖巧柔弱的美女類似，可能是受到宮廷繪畫影響而來的（圖3-11）。焦秉貞是康熙時期的宮廷畫師，曾任職欽天監，與西洋傳教士南懷仁（Ferdinard Vebiest，1623-1688）等人共事，因此可能從他或其他西洋傳教士處學得西洋繪畫技法，成為清宮中第一位將中、西畫法融合應用的中國畫家。[24] 焦秉貞的繪畫既接受了西方美術的影響，又具有傳統風貌，這種中、西折中的畫風，隨著他的作品〈耕織圖〉於1696年被鐫刻成版畫（或更早時候），在全國流傳，而影響民間繪畫，成為一種典範。[25]〈佛殿奇逢圖〉與〈紅娘請宴圖〉（圖3-12）中仕女都顯現受到清宮仕女圖影響，比

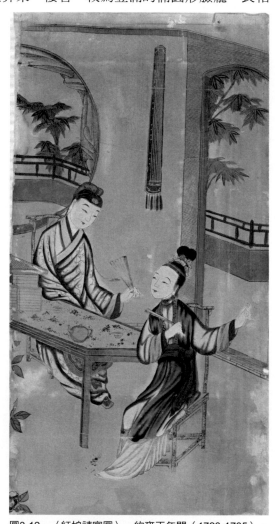

圖3-12　〈紅娘請宴圖〉，約雍正年間（1723-1735），木刻版畫，墨版套色敷彩，54×103公分，奧地利埃斯特哈希皇宮（Esterházy Palace）藏。

[24] 何熹昀，〈清宮畫家焦秉貞繪畫研究——以耕織圖、仕女圖為例〉，國立高雄師範大學美術系碩士論文，2013；樊波編，《中國畫藝術專史・人物卷》，頁629。

[25] 有關於焦秉貞「耕織圖」之介紹及研究參考：焦秉貞繪，《耕織圖》，北京圖書館出版，1999；中國農業博物館，《中國古代耕織圖》，北京：新華書店，1995。朱圭生平介紹見：《中國美術家人名辭典》，頁200。

較纖細窈窕的模樣，形成與受到法國時尚版畫影響，具有巴洛克風格的仕女圖不同的另一種面貌。[26]

〈佛殿奇逢圖〉山水界畫背景的刻繪，表現受到了西洋透視的影響，但技法還不夠成熟、準確的現象。譬如，圖中四位人物都出現在前景庭院的階梯上，鶯鶯站在階梯的最上方，再過去應是進入她所居住的「梨花深院」的入口。圖中，上升階梯的立體感沒有成功的表現出來，因此看起來更像是一塊地毯。階梯上方的入口處也不清楚，只能靠上面刻寫的「靜觀」黑色門額，來做推測。張生背後是一個圓形的大門洞，從那裡可以看到後院臺階上的紅色柵欄、牆面以及雕花柱子。後院大樹的茂密葉子露出牆頭，並被流雲所遮掩。此處的空間銜接處理雖有曖昧之處，但整體說來有豐富的層次，而且前後秩序分明，具有一定程度的透視感，說明畫家對西方美術技法有一定的瞭解，但尚未能完全掌握。從人物的形象及畫風來判斷，此圖可能是18世紀初，康熙時期產品。

三、〈紅娘請宴圖〉

〈紅娘請宴圖〉刻繪張生與鶯鶯坐在室內長桌邊談話，表現《王西廂記》第2本2折「紅娘請宴」（或《南西廂記》18出「遣婢請生」）的情節（圖3-12）。圖中張生穿白袍，戴黑色冠帽，一手持扇，頭微低垂，嘴角含笑。紅娘坐在前方，身體微傾，她一邊講話，一邊將左手向外指，好像是在告訴張生：「老夫人著我來請先生赴席」。這幅圖以紅娘鮮明的手勢動作，表明題意，充滿戲劇性，應該也是受到舞臺劇表演啟發而來的畫面。愛根堡皇宮「中國室」，以及玩虎軒本《北西廂記》的〈紅娘請宴圖〉，著重描繪張生赴宴前刻意打扮，神情緊張，充滿期待的詼諧場面（圖2-10，2-11）。此圖則表現張生神情淡定，溫文儒雅的一面——長桌一角堆滿了書籍，空曠的牆面只懸掛一張琴做裝飾，這些都象徵張生飽讀經書，生活簡樸，追求「真情」（牆上所懸「琴」與「情」同音，具有「愛情」的象徵意義）的個性和精神。他的白色長袍上以雙鉤墨梅做紋飾，也具有人格高尚、堅貞的象

[26] 對於蘇州版畫仕女圖之風格及斷代討論，參考：徐文琴，〈十八世紀蘇州版畫仕女圖與法國時尚版畫〉，頁92-102；徐文琴，〈十八世紀蘇州版畫仕女圖斷代及大型花鳥圖探討〉，頁134-154。

徵寓意。這幅畫的構圖由室內延伸到戶外，從張生背後的圓型大窗，以及紅
娘身後的門洞可以看到戶外的長廊、紅色的欄杆，以及高大的竹林，構築出
開闊的視野和明亮的空間，在中國傳統繪畫中是比較少見的格局。此圖對於
空間關係的刻畫比前圖更為清晰、合理，人物的形體比起前兩圖更為修長，
姿態也更為自然、靈活。衣摺上的排線比較清淡，同時還用粗厚的線條、濃
重的色彩覆蓋其上，好像要加以遮蓋，這是與前兩圖做法不同之處。紅娘的
服裝除了鮮艷的綠色、朱褐色之外，還以粉紅色塗畫輪廓。在工藝美術品
上，粉紅色彩似乎是康熙後期開始出現，到了雍正朝才普遍使用，[27] 推測此
版畫的製作年代可能在雍正時期，此時西洋技法與中國傳統美術已有較為自
然、流暢的融合風貌。

第四節　康熙時期多情節獨幅西廂記版畫

把本來在不同時空，不屬於一類，無關聯的事物、人地糅合在同一畫
面中，使產生某種藝術效果的手法被稱為「同框」。[28] 中國古代小說、戲曲
插圖早已採用這種手法。與此類似，將發生在不同地點，不同時間的事件
合拼刻繪於一個圖面的多情節表現方式，在明末《西廂記》插圖中也可以發
現。1614年浙江山陰刊行的香雪居本「省簡」一折對頁插圖的左上方刻畫
紅娘趁著鶯鶯還在臥榻上沉睡的時刻，將張生的信簡放在梳妝盒上的情景
（圖3-13）。插圖的右下方則刻繪張生坐在室內窗前，向著鶯鶯的方向癡癡
的望著。這幅插圖不像大多數的版本，表現紅娘偷窺鶯鶯看信簡的場面（圖
1-2，1-4，2-12），而是用比喻的方式，讓鶯鶯與張生同時出現在一個圖
面，崔、張之間有茂密的樹林和高高的圍牆做間隔，以此象徵兩人異地相思
的困苦情境。

1640年的彩色套印本西廂記（閔寓五本）也有多情節的構圖。劇情圖

[27] 「琺瑯綠」是康熙瓷器的特色，粉紅色琺瑯彩顏料康熙時期由西洋流傳到中國，雍正時期宮廷
研發出自製的粉紅彩顏料後，粉彩瓷器才開始流行（中國硅酸鹽學會主編，《中國陶瓷史》，
北京：文物出版社，1982，頁427）。粉彩的應用不僅在瓷器，可能在別的手工藝品也有類似
的情況。

[28] 張敬平、張慧敏，〈古代小說戲曲插圖同框手法的運用〉，《南通大學學報（社會科學
版）》，2017年第33卷4期，頁78-85。

圖3-13 錢穀繪、汝文淑摹、黃應光鎸，〈省簡〉，《新校注古本西廂記》插圖，1614，木刻版畫，杭州香雪居刊本，日本內閣文庫藏。

第一幅〈如玄第一〉同時表現劇本開場〈楔子〉中，老夫人命紅娘帶小姐鶯鶯到佛殿散心的場面，以及接下來第1本第1折，張生騎馬赴浦東的情景（圖1-5）。此圖以俯瞰方式刻繪，並將人物置於寬廣的山水背景之間，左下角可見普救寺局部，崔夫人、鶯鶯以及紅娘站在庭院中。右下角則刻繪旅途中的張生騎在馬上，肩擔行囊的琴童徒步在後。閔寓五本以山水做場景分隔的手法與香雪居本類似，但與一般版劃分欄、分圖的方式不同。這種將多個情節合刻於一圖的構圖手法，是後來連環圖畫表現手法的先驅。下文將要討論的〈惠明大戰孫飛虎〉是其中之一，仁和軒所刻〈西廂圖〉是另外一個例子，它們都同樣將多個戲劇場面，集中表現在一幅圖中。

一、〈惠明大戰孫飛虎〉

源起於元朝蘇州崑山的崑曲在明末清初時出了一批具有才華及魄力的蘇

圖3-14　〈惠明大戰孫飛虎〉，約1670年代，木刻版畫，彩色套印，37.9×57.8公分，日本天理大學圖書館藏，登錄號 731 - イ15-18。

州劇作家，他們將原來在文人士大夫家紅氍毹上演的家班雅戲加以改革成為雅俗共賞的舞台戲，因而使崑曲大為流行，奠定全國獨尊的地位。[29] 此時崑曲在吸納、同化「時劇」（以時事為題材的劇本）的同時，也開闢和完善了觀眾所喜聞樂見的「武戲」系統。《西廂記》中唯一的武鬥劇情，第2本第1折的「寺警」（包括「孫飛虎兵圍普救寺」以及「白馬解圍」兩個情節）成為受到歡迎的故事，一再上演，也多次成為版畫的題材。

　　彩圖〈惠明大戰孫飛虎〉（圖3-14）刻繪匪徒孫飛虎聽聞鶯鶯的美貌，率眾包圍普救寺，索求鶯鶯為妻。此時張生寫了一封信給他的好友白馬將軍，請求協助。這封信由勇敢的惠明和尚自告奮勇，殺出重圍，將信送達白馬將軍手中，最後終於化解危機。觀察此圖的內容，版畫家應是依據舞台上上演的西廂記「折子戲」〈惠明〉刻繪而來，而非「南西廂記」或「北西廂

<hr>

[29]　吳新雷，朱棟霖主編，《中國崑曲藝術》，頁89-107；顧聆森，《崑曲與人文蘇州》，頁9。

圖3-15 〈西廂圖〉，約1700，木刻版畫，墨版套色敷彩，
103.5×53公分，蘇州仁和軒刊，馮德保藏。

記」的文本。經長期舞台實踐，〈惠明〉折子戲演變成以惠明表演為主的淨角戲，著重表現其威武豪勇，再輔以作工（武打身段），構成重要看點。[30] 當這些戲劇上的特點轉化到視覺圖像時，也相對應的增強了畫面構圖的創新、緊湊，以及熱鬧武打場面的激情和通俗性。這些特點都可見於此幅版畫。

〈惠明大戰孫飛虎〉將〈莽和尚生殺心〉（圖2-25）及〈白馬解危〉（圖2-26）兩個情節融匯在一個圖面之中，另創新意。全圖以惠明和尚為中心點，表現他手舉鐵棒正在英勇的與兇惡的孫飛虎戰鬥，白馬將軍一行人在旁助陣的場面。圖面右下方的眾和尚個個棄械逃逸、聞風喪膽的樣子。此時張生在廟宇圍牆內向外觀望，借住在廟中的崔氏一家人則在樓台上打開窗戶觀戰。右下角廟宇進口處門額寫著「普救禪寺」，標明情節發生的地點。

[30] 王寧，《崑曲折子戲敘考》，合肥：黃山書社，2011，頁93、94。

　　這幅版畫以近景、全景的方式表現故事，屋宇及樹石僅作為背景，因而凸顯人物的神情、動作，使全圖充滿戲劇性。流暢優美的線條以及生動傳神的人物形象，繼承了晚明版畫插圖的風格。這幅作品表現了17世紀康熙時期版畫的特色，如將標題「惠明大戰孫飛虎」刻寫在畫面上方正中間的梯形長條幅內、婦女梳理著蓬鬆光潤，有如鉢盂的「牡丹頭」高髻，等。圖面左下角有「姑蘇呂雲台長子君翰發行」的落款。呂雲台、呂君翰父子為17世紀，明末清初時活躍於蘇州的木刻版畫家（呂雲台為版畫店店主）。[31] 由上述特點可以證明這幅版畫大約生產於1670-1680年代。此時期的作品都繼承了明末版畫插圖或繪畫的風格，尚不見明顯西洋美術作品的影響。

二、〈西廂圖〉

　　這幅中堂尺寸的版畫上有「西廂圖。仁和軒」題款，可知由蘇州仁和軒發行。〈西廂圖〉將劇情置於視野開闊的山水樓閣中，以斜角構圖將全畫劃分為右上角的荒山野外，和與之相對應的佛寺廳堂及庭院（圖3-15）。版畫前景是孫飛虎及其部從聚集在普救寺山門口，孫飛虎騎在馬上，正在聽取部屬報告軍情，他作出驚嚇狀，顯然形勢不妙。右上角遠方的群山水澤之間，可以看到白馬杜將軍及其所率領的軍隊正在翻山越嶺，渡過河川，趕來救援。寺廟內可以看到張生與老和尚站在前廳庭院談話，眾和尚嚇得藏身屋內，擠成一團，探頭觀望。紅娘站在旁邊的走道上似來瞭解情況，崔夫人、鶯鶯及歡郎則站在後面的庭院內等候消息。此畫的邊緣明顯經過裁減，因此圖面並不完整，即使如此，我們仍然可以看到劇情被相當有條理的安排在廣闊的庭院建築及山水背景之中。一組一組的人群被安置在恰如其分的位置，此種構圖經過精心的設計，不僅與前此其它的西廂記圖不相同，在其它戲曲題材版畫中也很少見。將不同的情節安排在不同建築空間，并將背景山水與故事的敘述融合為一的手法，與接下來要討論的〈全本西廂記圖〉類似，說明了兩者的密切關係。它們在技法、風格上都已脫離明末徽派版畫的影響，而呈現姑蘇版畫「仿泰西筆意」的特色。

　　〈西廂圖〉風格與〈惠明大戰孫飛虎〉截然不同，構圖上參用到了西

[31]　周新月，《蘇州桃花塢年畫》，頁42；三山陵主編，《中國木版年畫集成・日本藏品卷》，頁15；高福民主編，《中國木版年畫集成・桃花塢卷》（上），頁67，130。

洋透視法,人物及建築物的比例由前至後逐漸縮小,但是作為背景的山水林野,仍然保留傳統中國描繪方式,比例偏大。庭院與屋外的山水背景之間有一道斜行的牆壁做間隔。這道牆壁及其它建築物的斜向線條帶動了視覺往後延伸的走向,但全圖並沒有統一的消失點。這種中、西透視法的並用使圖面顯得有點凌散而不協調,此時版畫家對於西法的應用還在摸索的階段,反映早期民間畫師西洋透視法應用的情況。在細部刻繪上,此圖應用新的版刻技法來模仿西洋銅版畫的紋理及呈現立體感效果。如建築物的牆面、遠山的山脈、天上的雲彩等處都刻以細密而又繁複的平行線條(排線法);人物的衣褶以短促且斜向平行交叉的線條處理,以此襯托立體感及量感。普救寺山門的門扉上用極為細緻的流水紋表現木材紋理,呈現刻工對寫實的重視。類似此圖既模仿西洋美術的技法又保留中國繪畫元素的中、西折衷風格成為姑蘇「洋風版畫」的特色。此圖表現了民間模仿西洋美術技法初期,一種具有實驗性,生硬、突兀而比較不協調的面貌。

第五節　多情節「舊鐫對幅」〈全本西廂記圖〉
——「墨浪子本」及「桃花塢本」

　　18世紀的姑蘇「洋風版畫」中有四幅大型套色版畫作品,每幅以連環圖畫的方式刻繪西廂記故事中的八個情節,因而稱之為〈全本西廂記圖〉。此四圖每幅長度在96.8至93.8公分之間,寬度在53.4至43.7公分之間(其間的差異可能與裝裱時的裁切有關),它們的構圖與刻繪技巧都比〈西廂圖〉複雜而精緻。這四幅圖上分別刻有「墨浪子并題」、「唐解元桃花塢」、「全本西廂記丁卯初夏新鐫」及「桃花塢十友齋」題款,因而分別稱之為「墨浪子本」(圖3-16)「桃花塢本」(圖3-17)、「丁卯新鐫本」(圖3-18)及「十友齋本」(圖3-19)。它們正好可分為二對(兩幅一對),每對在內容上互補,風格上類似。「丁卯新鐫本」及「十友齋本」可視為一對,稱之為「新鐫對幅」;「墨浪子本」及「桃花塢本」可視為一對,且是年代較早的版本,因此稱之為「舊鐫對幅」。這四幅版畫皆為長條幅掛軸的形式,將西廂記故事以連環圖畫的方式安排、刻繪於山水及庭園建築物之中。蘇州多園

林，居住空間宅園合一。這種環境規劃反映在蘇州的「洋風版畫」之中，因此這幾幅圖雖以戲文為主題，但風景、庭院、屋宇佔了主要的版面，山水界畫的趣味十分濃重，此種特色在「新鐫對幅」（圖3-18，3-19）更加明顯。每圖最上方約三份之一的版面是山水，並有題詩、題款、印章等，一方面呈現文人畫的格局，另一方面也可以表示每圖的獨立性，成為姑蘇版畫的特色之一。

「墨浪子本」（圖3-16）描繪的8個情節為：1.「張生赴蒲東」2.「佛殿奇逢」3.「僧房假寓」4.「齋壇鬧會」9.「月下聽琴」10.「錦字傳情」11.「趁夜踰牆」12.「月下佳期」。「桃花塢本」描繪的為：5.「惠明寄信」（「寺警」）6.「杜确兵精」（「白馬解危」）7.「紅娘請宴」8.「母氏停婚」13.「堂前巧辯」14.「長亭送別」15.「草橋驚夢」16.「衣錦還鄉」（1.2.3.等數字代表的是此折在兩對幅整體故事中的順序）。

這兩幅大型版畫的製作方式是將圖版分成大約三等分，每一部分個別鐫刻印刷，最後將三張木版畫接合在一起完成。由現存「丁卯新鐫本」的「局部本」版畫可以印證此種製法。[32] 因為這種工序，所以每一部分都似乎是分別打樣起稿刻繪再接合成的，並沒有統一的構圖。這是姑蘇版畫的山水圖及戲曲故事圖經常使用的構圖程式。

「舊鐫對幅」每幅都由大小大約相同的上、中、下三段組合而成，最上端是類似西湖景的山水，上面刻有題款、畫家題名及印章。每一部分表現四個連續的情節，而且依照一定的順序做排列。故事發展的順序為「墨浪子本」中段由右上到左上，折回來由左下到右下（右上→左上→左下→右下）。故事接下來的情節出現在「桃花塢本」的中段。接下來的故事回到「墨浪子本」的下段，但秩序稍有變更：由右上→右下→左上→左下。最後的四個情節依右上→左上→右下→左下的順序刻畫在「桃花塢本」（圖3-20）。

故事情節在多幅掛軸交替發展、相互貫穿，形成一幅完整的畫面的安排在版畫的「條屏」（掛軸）中經常可見，稱為「通景屏」。[33]「舊鐫對幅」

[32] 「局部本」尺寸為「丁卯新鐫本」的三分之一，內容為後圖的中段。「局部本」圖見《中國の洋風畫展》，頁408。對於姑蘇版畫山水圖構圖的討論見：古原宏伸，〈「棧道積雪圖」の二三の問題——蘇州版畫の構圖法〉，《大和文華》，1973年第58號，頁9-23。

[33] 「條屏」是傳統立軸形式的書畫，通常懸掛（或張貼）在廳堂側牆和屏風之上，除獨立成幅之外，大多以偶數成組。見周新月，《蘇州桃花塢年畫》，頁93。

圖3-16　墨浪子繪，〈全本西廂記圖〉，約1700-1720，木刻版畫，墨版套色敷彩，94× 52公
　　　　分，海のみえる杜美術館藏。

圖3-17　桃花塢本〈全本西廂記圖〉，約1700-1720，木刻版畫，墨版套色敷彩，94×52公分，海のみえる杜美術館藏。

圖3-18　丁卯新鐫本〈全本西廂記圖〉，1747，木刻版畫，墨版套色敷彩，96.5×53公分，馮德保藏。

圖3-19　十友齋本〈全本西廂記圖〉，1747，木刻版畫，墨版套色敷彩，88.8×52.6公分，馮德保藏。

及「新鐫對幅」都屬於這種「條屏」中的「對屏形式」。這種構圖方式似乎可以在中國古代版畫插圖的裝禎及視覺觀看傳統中找到起源及傳承。自從在紙上書寫以及雕版印刷術於7、8世紀在中國發明、應用之後，中國的書籍裝訂方式由最早唐末宋初的卷軸裝（包括經折裝、旋風裝）演進到冊頁形式，裝訂方法由蝴蝶裝、包背裝（元、明版本最多）到線裝（清初才大盛）。[34] 元朝以後各類插圖本的書籍逐漸流行起來，插圖的形式由單面全頁、上圖下文、下圖上文、到對頁雙面、前圖後贊、「疊床架屋」等，形式多樣而且靈活，主要依據書籍的要求，在不同的標準下，對書籍裝禎做不同形式的處理。除了單面全頁及對頁雙面的構圖及說明性較為完整及自足之外，其它插圖幾乎都是要在不同書頁的連續接看及翻閱過程中才能將圖像做完整的觀看及欣賞、了解。這種形式類似對幅「條屏」將故事情節穿插刻繪在兩幅掛軸之中，要互相對看，才能將全部劇情了解清楚。

「舊鐫對幅」（圖3-16，3-17）將故事的不同情節，分別表現在庭園建築之中，每個劇情的旁邊題寫詩詞曲文來說明故事的內容。這種呈現故事的方式在六朝及唐朝敦煌壁畫就已使用，說明此種敘述畫的構圖是名間畫工的傳統，有很長久的流傳歷史。[35] 敦煌45窟壁畫作於盛唐（約650-820），北壁〈觀無量壽經變畫〉主體〈净土圖〉右側，以連續的四圖由上而下，描繪頻婆娑羅王求子心切，結下「未生怨」的因緣果報故事（圖3-21）。[36] 此圖中故事情節發生在不同建築物之中，每段以庭院、山水做間隔，並附有長方塊榜題。延續這種敘事式的構圖可見於元朝永樂宮壁畫。永樂宮純陽殿壁畫完成於元朝至正18年（1358），由朱好古門人張遵禮、李弘宜等人合作，[37] 以連環組畫的方式描繪純陽帝君（呂洞賓）一生事蹟，在東、北、西三壁以

[34] 陳國慶編著，《古籍版本淺說》，香港：爾雅出版社，1977，頁73-81。Anne Burkus-Chasson, "Visual Hermeneutics and the Act of Turing the Leaf: A Genealogy of Liu Yuan's Lingyan ge", *Printing and Book Culture in Late Imperial China*, Berkeley: University of California Press, 2005, pp. 371-379.

[35] 將故事的多個情節描繪在同一圖面上的畫法，在六朝時期敦煌石窟佛教本生故事壁畫上即被使用。見：中國美術全集編輯委員會編，《中國美術全集·敦煌壁畫篇》，上海市：上海人民美術出版社，1987；阿英，《中國連環圖畫史話》，北京：人民美術出版社，1984。

[36] 林保堯編，《敦煌藝術圖典》，臺北：藝術家出版社，2005，頁347。

[37] 有關於永樂宮壁畫之特色及研究參考：金維諾〈千楹耀目，萬拱凝煙——試論永樂宮壁畫的淵源及其藝術成就〉，《中國殿堂壁畫全集·3·元代道觀》，太原市：山西人民美術出版社，1997，頁12-28；金維諾，〈永樂宮《朝元圖》的發展淵源及其藝術代表〉，《永樂宮壁畫》，北京：文物出版社，2008。

圖3-20 「舊鐫對幅」故事情節發展順序示意圖。右：墨浪子本〈全本西廂記圖〉，左：桃花塢本〈全本西廂記圖〉。

52幅連環畫組成〈純陽帝君神遊顯化之圖〉（圖3-22）。每面壁畫分為上、下兩欄，垂直安排兩幅圖，再橫向展開。各圖都有建築物，圖與圖之間以山水、樹石、流雲等相間隔，整體看來是一幅峰巒起伏，煙雲裊繞，村舍雜錯的全景式通壁巨構大幅青綠山水畫。每個故事的上方有榜題，說明畫傳的內容。

　　永樂宮純陽殿的壁畫，將不同的情節分別描繪在個自獨立，互無關連的建築空間之中，畫面顯得比較散亂，缺乏統一感。「舊鐫對幅」則以四個情節為單元，將它們組織起來，每個單元中的情節都有連續性，並且都發生在看似同一座建築群的不同廳堂，中間以小橋、流水、庭院作為分

圖3-21　〈觀經變相部分‧序分〉，盛唐
　　　　（約712-765），壁畫，敦煌第45
　　　　窟北壁東側。

隔。此種安排使故事的不同情節產生了關連，互相串場，並使圖面虛實相間，繁而不亂。「舊鑴對幅」所以在構圖上有如此變化的原因，可能與它能在局部表達空間的深邃及延伸感，以此將多元的情節做錯落而層次比較有秩序的展現，改變了傳統故事表現的構圖方式有關。此種將故事情節逐一描繪在有山水、庭院景觀的建築空間的構圖方式，是民間畫工的傳統，為姑蘇版畫所繼承，成為表現戲曲、文學題材的重要方式之一。但利用平行透視的技法，使圖面產生一定的秩序，並且使動線分明，則是「舊鑴對幅」的創新。

一、受到西洋銅版畫的影響

　　「舊鑴對幅」受到西洋美術影響的地方主要可見於以下兩處：天空的雲彩、山水細部以及建築物牆面等處應用細密平行的排線法，表現類似西洋銅版畫的刻印效果。此外人物的衣飾在縐折、起伏處刻以纖細短小的斜排線紋，並敷以墨色，有效的襯托人體的立體感及量感。景物立體感的呈現是西方繪畫文藝復興時期以來的特色；排線法的應用及天空渦旋起伏明顯的雲彩則是西洋銅版畫的技巧及特色。[38] 由此可知「舊鑴對幅」受到西洋銅版畫的影響，模仿其表現技巧及風

[38] 蘇盈龍編輯，伊沙貝爾‧奧麗維亞英文翻譯；鄭冰梅等中文翻譯，《刻劃天地：羅浮宮館藏銅版畫》（*Engraving the World: the Chalcography of the Louve Museum*），高雄市：高雄市立美術館，2008。

格。至於空間表現方式，此圖只在局部表現有限的深遠感，全畫並沒有用到統一的透視法，因而是綜合了中、西空間表現技法，可視為西洋透視法的實驗階段產品。

康熙35年（1696）焦秉貞受皇帝命令繪製〈耕織圖〉46幅，由蘇州刻工朱圭以木版鐫刻，分賜臣工，這是現知最早有年款的清朝宮廷洋風版畫。〈耕織圖〉於康熙50年（1711）又再次以銅版覆鐫。由於康熙皇帝有意以此圖來號召臣民重視農業，因此它在民間的流傳必然十分廣泛，對於民間畫家產生深遠的影響。在蘇州的「洋風版畫」中我們可以發現與〈耕織圖〉

圖3-22　張遵禮、李弘宜等人繪，〈純陽帝君神遊顯化之圖〉（局部），1358，壁畫，山西永樂宮。

同樣構圖與題材的作品，如丁允泰繪稿，丁來軒畫店出版的姑蘇版畫〈西湖風景圖〉中有一婦女站在牆邊，手抱腳踏矮凳的小孩，[39] 此形象與焦秉貞〈耕織圖〉中圖案（圖3-23）相同。由此可證明姑蘇版畫模仿後者，受其影響的情形。然而「舊鐫對幅」的空間表示法與〈耕織圖〉並不全然相同。

焦秉貞的〈耕織圖〉系延襲南宋樓璹的同名繪畫而來，但應用了西洋畫的技法加以改繪，因而在圖面表現了空間近大遠小的深遠感，以及人物、屋宇的立體感（圖3-23）。康熙時期稱歐洲為「海西」，因此西洋法也稱為

[39]　姑蘇版畫〈西湖風景〉圖片見《中國木版年畫集成・日本藏品卷》，頁62。

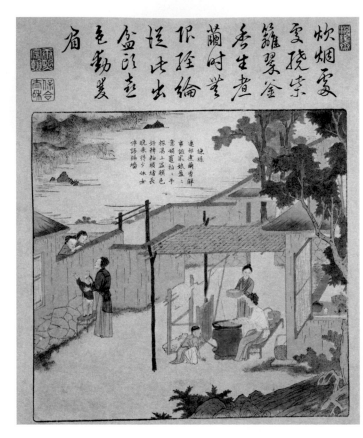

圖3-23　焦秉貞繪、朱圭刻，
　　　　〈練絲〉，《御製
　　　　耕織圖冊》之一，
　　　　1696，木刻版畫，套
　　　　色，31×25公分，國
　　　　立故宮博物院藏。

「海西法」。[40] 張庚《國朝畫徵錄》中寫到：「海西法，善於繪影」，又寫焦秉貞「工人物，其位置之自近而遠，由大及小，不爽毫毛，蓋西洋法也」。[41] 胡敬（1769-1845）在《國朝院畫錄》中對於焦秉貞的繪畫有如下的記載：「參用西洋畫法，剖析分刌，量度陰陽向背，分別明暗。遠視之，人畜、花木、屋宇、皆直立而形圓」。[42] 實際上，分析焦秉貞的作品後可以發現他應用的透視法與西洋的焦點透視法並非完全吻合，而是保留了一定程

40　傅熹年，〈中國古代的建築畫〉，《文物》，1998年第3期，頁75-94。

41　張庚，《國朝畫徵錄》，收錄於于安瀾編，《畫史叢書》，上海：上海人民美術出版社，1982。

42　胡敬，《國朝院畫錄》，收錄於徐娟主編，《中國歷代書畫藝術論著叢編》，北京市：中國大百科全書出版社出版，1997。

度的中國界畫法。傳統中國界畫經常採用「俯視法」來描繪景物，並利用斜線構圖來表現空間的深遠與延伸感。中國傳統的建築畫往往將消失點盡量放在遠處，如此斜線的變化較小，前景與後景的視覺差也變小，以此來與用同種透視概念畫出的山水互相協調。[43] 在焦秉貞的繪畫中，可透過房屋圍牆等隱含的線條，往後方會聚發現消失點，但往往消失點在比較遠方的畫面之外，或畫面只有平行線而無消失點。由此可見焦秉貞只是採用透視法的觀念在作畫，並沒有嚴格遵守其法則。因此可以說焦秉貞對於西洋技法的應用與了解還在揣摩及實驗的階段，圖面還是混用著傳統中國的空間表現法。

與〈耕織圖〉相比，「舊鐫對幅」保留了更多傳統中國畫空間安排的方式。「舊鐫對幅」除了上段的山水之外，其餘兩段各包含四個情節。每一段以斜向的圍牆或建築物營造空間深度感，並分隔不同場景，如此使複雜的局部獲得一定程度的秩序與統合。景物及人物並沒有明顯前大後小的區別，畫面也沒有消失點，而且段與段之間的構圖各自獨立，幾乎沒有關連性或連續性。將每個故事情節做最清晰的刻劃，可能是畫家墨浪子最主要的考量，因此用習慣的傳統方式來處理空間，而沒有完全模仿西方的焦點透視法。此外，可能他也還沒有掌握足夠的技術，只能在局部表現深遠感，無法如年代較後的「新鐫對幅」（圖3-18，3-19），將全畫都統整在一個有透視感、穿透感的群體中。

在物體的立體感及陰影明暗表現方面，〈耕織圖〉雖然使用了模仿西洋銅版畫的排線法，在畫面局部表現細密的平行或平行交叉線條，但仍以線刻法為主，衣褶部分只表現輪廓而沒有明暗、立體感。然而「舊鐫對幅」中使用的排線法比前者更繁密而複雜，不僅線條有粗細的變化、顏色也有深淺之別，同時衣褶用交叉排線法，上敷墨彩，技巧上更為嫻熟。[44] 從風格及技法上來判斷，「舊鐫對幅」應是〈耕織圖〉之後的產品，而且它對西洋技法的學習，除了〈耕織圖〉之外，可能另有來源，並非全然來自宮廷。

[43] 傅熹年，〈中國古代的建築畫〉，頁75-94；楊永源，《盛清台閣界畫研究》，台北：台北市立美術館，1987，頁56、112。

[44] 倪建林指出墨浪子本：「新手法的應用和巧妙的將西洋明暗處理手法融入具有濃重中國情緒作品中作法已趨成熟……是用西法創作的中國木刻版畫最早的成功範例之一……用交織線條來過渡和虛化，立體感和空間感被很好的突顯出來……不是簡單在傳統衣紋上加些表現陰影的排線，是在基本理解了用明暗進行形體塑造之後所表現出來的陰影表達，顯得比較透氣而具有一定空間意味的厚度」。倪建林，〈試論墨浪子「姑蘇版」版畫《全本西廂記圖》〉，《南京藝術學院學報（美術設計）》，2019年第1期，頁32-33。

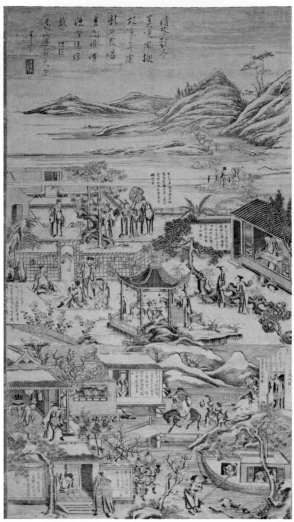

圖3-24　墨浪子繪，〈清鑑秋冬圖〉，約1700-1720，木刻版畫，墨版，93×53.2公分，馮德保藏。

二、畫家墨浪子及「舊鐫對幅」生產年代

（一）畫家「墨浪子」

「舊鐫對幅」兩圖，一有墨浪子署名，一有「題於唐解元桃花塢」款識。現知署名墨浪子的版畫至少有五幅，其中〈清鑑秋冬圖〉款識寫：「題於桃塢唐解元庄。墨浪子」（圖3-24）。[45] 可知墨浪子住於桃花塢，因而可以認定「墨浪子本」與「桃花塢本」題款為同一人，加以兩圖內容互補，風格相似，因此可以確認都是墨浪子的作品。民間版畫一般是做為中、下層市民的日常消費品，文人畫家極少在上面署名，即使落款也用別號，[46] 姑蘇版畫就是這樣的例子，「墨浪子」是別號，本名不知，但能從畫上題款、印章，對其事跡略知一、二。「墨浪子本」上有「大內詞臣」及「墨浪子」二鈐印，「桃花

45　〈清鑑秋冬圖〉由馮德保收藏。其餘現知署名墨浪子的版畫，除了墨浪子本之外，尚有〈文姬歸漢圖〉、馮德保收藏的〈唐家殿閣圖〉、奧地利埃斯特哈希皇宮收藏的〈金勒馬嘶圖〉。

46　有關於這種情形的探討與論述，參考：張偉、嚴潔瓊，《都市風情：上海小校場年畫》，臺北市：秀威資訊科技公司，2017，頁34、36。

圖3-25　墨浪子繪，〈唐家殿閣圖〉題款，約1700-1720，木刻版畫，墨版，馮德保藏。

塌本」上的鈐印有「湖月」、「墨齋學癡」二枚，〈唐家殿閣圖〉有「上謫」、「且頓」二印（圖3-25）。從這些印章可以推測他是一位文人，曾以擅畫（或文才），擔任詞臣供奉，但內廷工作並不如意，因而回歸鄉里，住在桃花塌唐解元庄，成為一位職業畫家，以維持生計。值得注意的是，現存另一幅彩色〈清鑑秋冬圖〉左下角有發行者印章，內容刻寫：「永和號，官司巷西首褚御文發客」。[47] 墨浪子與褚御文的關係為何，是否就是他本人？這些都有待研究。

　　除了繪畫之外，墨浪子也是一位作家。出版於康熙12年（1673），署名「古吳墨浪子搜輯」的《西湖佳話》（全名《西湖佳話古今遺跡》）是他的遺作，並可因此推算他大概生活於崇禎至康熙年間（約1640-1720）。《西湖佳話》以清暢而又文、白交雜的筆法，根據傳說及前人記載介紹當地歷史事跡及白居易、蘇軾、岳飛等相關人物，並穿梭其中介紹西湖秀麗的風景。此書雖不完全具有創意，但被認為是以西湖為題材的小說中最重要的作品之一，屢被翻刻，現存世版本有13種之多。[48] 從這本書可以判斷，墨浪子可能

[47] 此件彩色〈清鑑秋冬圖〉刊登於2017年12月17日，北京泰和嘉誠拍賣目錄，no.2273。感謝馮德保提供以上資訊（筆者與馮德保2018年8月12日通訊）。

[48] 費臻懿，《古吳墨浪子〈西湖佳話〉研究》，東海大學中文研究所碩士論文，1991；〈出版說明〉，《西湖佳話》，上海：上海古典文學出版社，1956，頁1-2；蕭欣橋，〈前言〉，《西湖佳話》，上海：上海古籍出版社，1990，頁1-2。許多學者認為，《濟顛大師醉菩提全傳》作者「西湖墨浪子」與「古吳墨浪子」無法確認是同一人（李進益，〈關於《醉菩提全

圖3-26　墨浪子繪，〈全本西廂記圖〉局部，
　　　　約1700-1720，木刻版畫，墨版套色
　　　　敷彩，馮德保藏。

是一位道教信仰者，有濃厚的隱逸思想，對於功名富貴超脫隨緣，不繫於心，這種個性及人格可從他所用的別號及印章得到印證。明朝中葉以後，市民階層不斷壯大，通俗小說成為戲曲之外，最能反應市民思想、情感的藝文載具。文人墨客將創作潛力發揮在小說上，使得中國小說在明清時期達到成熟、興盛階段。[49]墨浪子於明清之際，在繪畫之餘，從事小說的寫作，可以看出他是一位多才、超脫、具有前瞻思想的民間藝人，他這種懷抱群眾的個性，使他與「大內詞臣」的身分格格不入，因而離開朝廷，回歸民間。墨浪子本西廂記圖前景正中有一位彎腰駝背，滿臉長鬚，頭戴黑帽，手拿道具，滿臉含笑，獨自站在庭院石橋上的長者（圖3-26）。這個人物顯得神祕而怪異，「王西廂」中並無此人，但「南西廂」第7出〈琴紅嘲謔〉中出現了一位道士，為琴童與紅娘的鬥嘴言和。此位老者不知是否影射這位道士，或是道教思想的暗示，甚或是畫家自己的隱喻？

　　《西湖佳話》一書中冠圖11幅值得重視，首幅是對頁連式的〈西湖勝景全圖〉，接下來是10幅單頁的西湖十景分圖。書中插圖全部都是彩色套印，繪刻相當精美，承襲明末清初十竹齋版畫的雅致風格。墨浪子在〈序〉中寫道：「今而後有慕西子湖，而不得親見者，庶幾披圖一覽，即可當臥遊云爾」，說明刻繪插圖的用心。不過這些插圖並沒有署名「墨浪子」，西湖十景分圖之後有署名「湖上扶搖子」的一篇識文，由於識文文意語句與

　　傳》的幾個問題〉，《中國戲曲研究・第3集》，國立清華大學人文社會科學院中國語言學系
　　主編，臺北：聯經，1990，頁116）。
49　皐于厚，《明清小說的文化審視》，北京：學苑出版社，2004，頁3-35；李忠明，《17世紀
　　中國通俗小說編年史》，合肥：安徽大學出版社，2003，頁13-21；〈我國古典小說成熟階段
　　為什麼在明清時期〉，《文化》，https://kknews.cc/zh-tw/culture/8929hvg.html，2018
　　年8月16日搜尋。

〈序〉相似，因而判斷「湖上扶搖子」可能就是「古吳墨浪子」。[50] 由此可以得知墨浪子除了作詩、寫書、擅長人物畫之外，也精於山水畫，是一位有多方面才華的畫家，符合他曾任「大內詞臣」的身分，同時他可能也是一位將西洋美術技法應用到蘇州版畫的先驅和推手。

西湖是著名的中國山水名勝之地，晚明至乾隆時期是西湖文化全面發展的階段，不僅旅遊之風盛行，繪畫與版畫創作也非常豐富。[51]《西湖佳話》中的〈西湖全景圖〉揚棄傳統地形圖式全景構圖，而採用以西湖為中心，三面環山的旅游導覽圖模式，強調西湖美景，並輔以青、紅等色彩，

圖3-27　湖上扶搖子繪，〈西湖勝景全圖〉，《西湖佳話》插圖，1673，彩色套印版畫，17.8×11.6公分，金陵王衙刊，北京國家圖書館藏。

50　費臻懿，《古吳墨浪子〈西湖佳話〉研究》，頁11。
51　王雙陽，《古代西湖山水圖研究》，中國美術學院博士論文，2009；〈杭州要這樣玩——古典西湖的正確打開方式〉，《壹讀》，https://read01.com/zh-hk，2018年4月15日搜尋。

增加圖面的藝術性（圖3-27）。圖中各景點呈環狀，排列於西湖四周，湖中有游艇，並以文字標示名勝。此圖在湖面用細密的平行排列直線表現湖水的陰影明暗，似在表現水岸邊山樹之水中倒影；山峰以藍色渲染向背，同時構圖上使用全景式俯瞰角度，稍微有前大後小的比例變化，表現空間由前向遠方推進的有意識處理。這些都說明西洋美術技法的借鑑，因此此圖或許可以視為現在所知最早一幅具有「仿泰西筆意」特徵，並有創造性的蘇州版畫。構圖上，此版畫模仿出版於崇禎6年（1633）《天下名山勝概記》中的〈西湖全景圖〉，但陰影、明暗、立體感及透視法的應用則是其創舉。

18世紀姑蘇版畫中有許多西湖圖，以及以西湖式山水為背景的掛軸，其中包括了「舊鐫對幅」。弘治本《西廂記》書前附錄有〈增像錢塘夢〉，其中8頁「上圖下文」插圖以〈錢塘夢景〉為標題。劉龍田本卷末也以〈錢塘夢〉作為附錄，並有古樸的地形圖式〈西湖圖〉。在插圖中增加名勝圖的理由是為了讓書籍增加附加價值，使對讀者更有吸引力，因而促進銷售量。[52]「舊鐫對幅」上端的西湖背景刻繪，應該是延續這種傳統及商業手法。墨浪子《西湖佳話》中的西湖景插圖，可以算是姑蘇版畫西湖景的一個濫觴，由此例子還可以看出姑蘇版畫由插圖，發展到獨幅版畫的一個脈絡，以及墨浪子的西湖景（包括「舊鐫對幅」上端的西湖山水式背景）對其它姑蘇版畫所可能產生的影響。倪建林甚至認為墨浪子本在構圖上幾乎奠定了後來這類大場面俯視效果姑蘇版畫的基本模式，對雍正、乾隆前期「姑蘇版」版畫的興盛具有重要影響。[53] 由此可知墨浪子是一位具有影響力，十分值得重視的藝術家。

（二）生產年代的問題

有關於「舊鐫對幅」生產年代的問題，學者們有不同的意見。因為蘇州的洋風版畫在乾隆時期發展到最為興盛及成熟的階段，而且有年款的作品大多生產於乾隆年間，因而傳統上，這類版畫都被歸為乾隆時期產品。但由上

[52] 瀧本弘之著，潘襎譯，〈中國名勝版畫史〉（上），《藝術家》，2002年5月號（總第324期），頁381。
[53] 倪建林，〈試論墨浪子「姑蘇版」版畫《全本西廂記圖》〉，頁33。

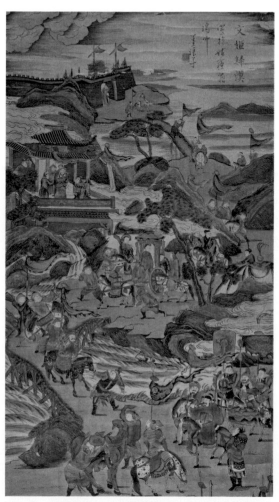

圖3-28　墨浪子繪，〈文姬歸漢圖〉，約1700左右，木刻版畫，墨版套色敷彩，97.2×55公分，馮德保藏。

圖3-29　〈昭君和番圖〉，約1670-1680年代，木刻版畫，墨版套色敷彩，77.3×41.1公分，私人藏。

述討論，可知墨浪子是康熙時期人士，同時從風格上來分析，這兩幅圖富有康熙時期美術作品的特色，因而無疑應屬於康熙時期作品。[54]

[54] 日本出版有關姑蘇版畫的書籍中，大都把「墨浪子本」的年代標為乾隆時期，但周新月、高福民、王正華及倪建林都認為是康熙時期作品。周新月，《蘇州桃花塢年畫》，頁53；高福民主編，《中國木版年畫集成・桃花塢卷》（下），頁278；王正華，〈清代初中期作為產業的蘇

　　現存姑蘇版畫中另有一幅具有墨浪子題字及署名的洋風版畫〈文姬歸漢圖〉（圖3-28），描繪三國時期曹操遣使將被擄在匈奴居住12年的蔡文姬贖回中國的故事，可能是以同題材「折子戲」為依據的作品。此圖具有諸多早期「洋風版畫」的特色。如不似乾隆時期連環圖畫方式的版畫，而以17世紀康熙時期較為流行的「全景」構圖方式表現。圖上可看到站在樓台上的匈奴王正在目送坐在轎車中的文姬由漢軍護送遠離的情景。畫面前景有迎接文姬的漢朝大將及其隨從，遠方則可見匈奴的城堡。此圖與17世紀康熙早期作品〈昭君和番圖〉（圖3-29）無論在構圖上或人物形象上都有類似之處。〈文姬歸漢圖〉雖以中景的方式將主要情節放在山水畫之中表現，與近景、人物為主的〈昭君和番圖〉不同，但「全景」的構圖，以及兩圖中著戎裝、揮舞長袖的軍人造型及模樣十分雷同。由此可以判斷〈文姬歸漢圖〉也是一幅具有康熙時期風格特色的作品。此圖已應用到模仿西洋銅版畫的排線法，並有前大後小透視及陰影明暗的表現，因而可以斷定年代較〈昭君和番圖〉晚。不過此圖仿西洋繪畫技法生硬，不能有效表達立體感及空間感，可能是17世紀後期的作品，是一幅融合中、西版畫風格，但尚在摸索階段的早期蘇州套色版畫的代表例子，年代應比「舊鐫對幅」還要早。

　　「舊鐫對幅」的內容與構圖雖然比〈文姬歸漢圖〉複雜，西洋美術技法的應用也比較豐富、細緻及多元化，但仍然是屬於「仿泰西筆意」洋風版畫初期發展的表現。不僅空間深遠及透視的表現仍然非常傳統，人物形象也顯得十分古拙，尤其是男子的形體呈現一種詭異的變形姿態。這種人物的變形風格流行於康熙時期的工藝美術品中，是受到了明末清初畫家陳洪綬作品的影響而產生的。[55] 譬如圖中臀部肥大，腹部突出的張生與陳洪綬於1639年為《張深之先生正北西廂祕本》所繪版畫插圖中的張生形象十分雷同（圖3-30）。另外，康熙時期，中國的工藝美術品圖案對於「西廂」故事

州版畫及其商業面向〉，《中央研究院近代史研究所集刊》，2016年第92期，，頁12；倪建林，〈試論墨浪子「姑蘇版」版畫《全本西廂記圖》〉，頁31。

[55] 陳洪綬古拙、變形的人物畫風格在康熙朝十分受到版畫家及工藝美術品畫師的喜好。1668年劉源繪，朱圭刻的《凌煙閣功臣圖》，以及1694年金古良繪，也是由朱圭刻的《無雙譜》都受到陳洪綬影響，延續其藝術風格。劉源，《凌煙閣功臣圖》，及金古良，《無雙譜》都收錄於鄭振鐸編，《中國古代版畫叢刊》，上海：上海古籍出版社，1988，第4冊。有關於康熙時期瓷器上人物畫流行陳洪綬風格的記載，可見：陳瀏（1863-1929），《陶雅》：「康窯人物恢詭似陳老蓮」。陳瀏，《陶雅》，收錄於《中國古代陶瓷文獻輯錄》，北京市：全國圖書館文獻縮微複製中心，2003，頁57。

圖3-30　陳洪綬繪、項南洲刻，〈目成〉，《張深之先生正北西廂祕本》插圖，1639，
　　　　木刻版畫，浙江圖書館藏。

有很大的狂熱。收藏於英國維多利雅・阿爾伯特博物館（Victoria and Albert
Museum）的康熙時期青花長頸瓶（圖3-31）以連環圖畫的方式描繪了24 幅
西廂記的情節，將西廂記的故事做了前所未有，在單件瓷器上最為完整的表
現。其中人物就表現了與當時最流行的陳洪綬誇張、變形、恢詭的畫風雷同
的樣貌。由於傳統上不同種類的中國藝術品在風格、題材上經常互相模仿、
借用，因此由瓷繪的情況也可以推知「舊鑴對幅」表現的是康熙朝的藝術風
格，也是該時期的產品。舊鑴對幅中的仕女頭梳高髻，這種髮型與長頸瓶中
紅娘的髮型相似，也是17世紀末期至乾隆中期最常見的仕女髮型。由以上種
種特徵及風格，可以推斷，舊鑴對幅大約製作於18世紀初年1700至1720年之
間，屬於墨浪子晚年的作品。

三、圖面生動、洋溢戲劇感及通俗性

　　「舊鑴對幅」的另一特色是圖文並茂，除了最上端題有詩詞之外，每
一幅劇情的旁邊都題寫曲文，並有詞牌名，顯示這兩張版畫與音樂、戲曲
有極為密切的關係（「舊鑴對幅」曲文見附錄二）。蘇州地區有非常興盛

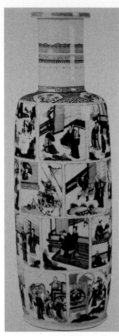
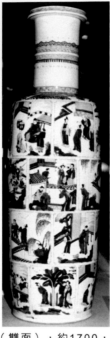

圖3-31　西廂記高頸瓶（雙面），約1700，
青花瓷，高75公分，倫敦維多利亞・
阿爾波特美術館（Victoria and Albert
Museum）藏，C.859-1910。

而且淵源流長的戲曲音樂文化，以山歌、民謠為內容的「吳歌」以及崑曲、蘇劇、評彈等的流傳，使當地成為中國歷史上「人才輩出，戲班如雲」的音樂之都。[56] 乾隆時期音樂之盛達到了「家歌戶唱尋常事，三歲孩童識戲文」的程度。[57] 各種戲曲之中以崑曲最為盛行，其它的地方戲如弋陽腔、秦腔、梆子腔等則受到中低層民眾的歡迎，但在崑曲最為鼎盛的清朝初年，幾乎所有其它唱腔都被排除了。[58] 受到音樂盛行的影響，姑蘇版畫中有不少與戲曲音樂及民歌、民謠有關的作品，並且刻有曲文、唱詞。「舊鐫對幅」中曲文或詞牌名並非摘錄自王實甫的《西廂記》，或後來明朝人改編的「南西廂記」，因而可能是當時候蘇州地區自己編寫，配合戲劇表演的俗曲小調。據王樹村指出：「乾隆年間蘇州、揚州、楊柳青等地的年畫中有一類畫全本小說故事，分10至24情節，每一情節旁刻時調小曲一段；也有畫12個不同故事內容，旁印12首小曲唱詞……都是當時江南流行的歌曲小調」。[59] 墨浪

56　顧聆森，〈蘇州——中國戲劇運動在這裡進入高峰〉，《吳文化與蘇州》，頁486-493；金煦，〈吳歌聲聲傳千古〉，《吳文化與蘇州》，頁523-527。

57　詩句引自乾隆年間流行於江南民間的《蘇州竹枝詞・艷蘇州》，見：顧聆森，〈蘇州——中國戲劇運動在這裡進入高峰〉，頁488。

58　（清）錢泳，《履園叢話》卷20，〈演戲〉。明清之際，「綴白裘」戲曲選本所收藏當時流行於蘇州一帶的戲齣489齣中，即有430齣是崑曲，由此可見崑曲之獨尊地位。見：王樹村，《戲齣年畫》（上卷），頁29。

59　王樹村編，《中國年畫發展史》，天津：天津人民美術出版社，2005，頁236。有關於這種版畫的價值，王樹村指出「乾隆年間坊間刻印的時調小曲，因涉嫌『淫辭穢說』，版與書早被官府查封銷毀，存世者罕見，即有遺篇，又因世人不重視民間歌唱藝術，而很少有人收集。上圖附刻之曲詞雖非小曲唱本，但可略窺其時流行歌曲之特色，而且圖中人物是『也學時興巧樣

子〈清鑑秋冬〉圖的構圖類似〈全本西廂記圖〉，一幅中刻繪六個不同的歷史故事，每個故事上刻寫冗長的詩句。圖上的題款說明「故事無虛，新編歌唱」，可知圖上詩詞是墨浪子自寫的（圖3-24）。以此推測，「舊鐫對幅」上的題詞，有可能也是富有文才的畫家自己寫的。

「舊鐫對幅」上所題曲文都為4至8句不等的詩、詞或長短句，將劇情做簡潔的介紹，有時雖帶有些許評論之意，但都盡量將劇情描寫得精彩動人，讓觀者感同身受。至於全圖的主旨，則可由兩幅卷頭題詩得知：「墨浪子本」的題款詩句為「西廂佳劇古傳今，作俑元稹撰會真。屬繼騷人續錦彌，丹青摹寫博斯文。」「桃花塢本」題款詩為：「郎才女貌並青年，情定姻緣無怪燃。偏是文章多弄巧，更加演寫在人間。」由題詩得知作者對於當時官方反對的《西廂記》完全沒有批評之意，反而大力鼓吹，將之稱為「郎才女貌」、古傳今的「佳劇」。這種積極肯定的態度，顯示出受眾思想的開放，以及對於劇情之激賞，這些都成為製作此兩幅版畫作品時，繪刻者克服種種技術上的困難，將故事精彩細膩的表現出來的推動力。

前面提過，明朝萬曆以後，「折子戲」開始出現，整齣戲從頭到尾演出的形式基本上已讓位給「折子戲」不再流行了。明清時期戲曲在舞台上的演出形式除了「折子戲」之外，尚有一種稱為「本子戲」。將冗長的崑劇的傳奇篇幅刪減改編後，以完整有連貫的劇情，有頭有尾的呈現在舞台上，此種表演可稱之為「本子戲」，或稱「全本戲」、「整本戲」。[60]「舊鐫對幅」將西廂記縮短為16個劇情，但由第一折的「河梁送別」到最後一折的「衣錦榮歸」，有始有終，重要劇目也多包含在內，沒有遺漏，因此符合被稱為「本子戲」的形式要件。

至於為何選擇16個劇情來表現，其原因可能與清朝最流行的「金批本」有關。金聖歎認為《西廂記》應該在第四本結束，第五本「章無章法，句無句法，字無字法」而把它列為「續」。[61]不同於傳統5本20折的「北西廂記」，

裝』，這對研究清代中葉婦女髮式和服裝者，提供了真實可靠的形象資料。……因此，就某種意義上說，全本唱詞的年畫是變種的通俗民間小說、唱本。」（王樹村編，《中國年畫發展史》，頁236-237）。

60 曾永義，《戲曲之雅俗、折子、流派》，頁347。

61 王實甫原著，金聖歎批改，張國光校注，《金聖歎批本西廂記》，上海：上海古籍出版社，1986。對於金聖歎本之研究參考，傅曉杭，〈金聖歎刪改西廂記的得失〉，頁63-70。林文山，〈論金聖歎批改《西廂》〉，頁80-85、68。

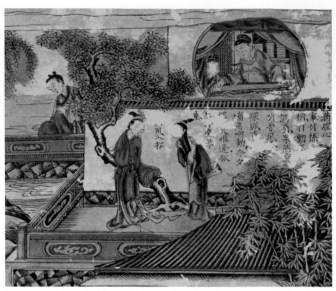

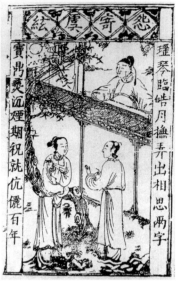

圖3-32　〈月下聽琴〉，墨浪子本〈全本西廂記圖〉（局部），木刻版畫，馮德保藏。

圖3-33　〈怨寄虞絃〉，《新鍥古今樂府新詞玉樹英》插圖，1599，木刻版畫，單頁圖式，閩建書林余泗崖刊。

或有38折的「南西廂記」，金批本只有4本16折。因此我們發現「舊鐫對幅」中屬於「北西廂記」第五本的劇情只有「衣錦還鄉」一幅，其餘的都沒有出現。「舊鐫對幅」可能是受到「折子戲」的影響，選擇較受觀眾歡迎的片段來刻劃，因而保留了民眾所喜愛的大團圓結尾。不過仔細分析兩幅圖對於劇情的刻繪，可以發現，它們的表現融合了舞台表演及版畫插圖兩種成份。

　　與舞台表演相關的因素有：強調較為討好觀眾的劇情，以及刻繪舞台身段的動作。如第2本第1折「寺警」這齣「武戲」受到觀眾喜愛，因此在「舊鐫對幅」中（圖3-20【5】＆【6】）刻有兩景：一景表現勇武的惠明和尚在佛殿前已準備好要出發送求救信給白馬將軍的情節；另一景則表現白馬將軍奔赴救援，在寺門外與孫飛虎追逐戰鬥的場面。這兩個劇情表現在「桃花塢本」的中段上部，所佔篇幅較大。相反的，較為靜態的「牆角聯吟」、「錦字傳情」、「玉台窺簡」、「泥金報捷」、「尺素緘愁」、「詭謀求配」

等，都被略掉。另外，「舊鐫對幅」加重了鶯鶯的弟弟歡郎的角色，如「墨浪子本」中「月下聽琴」及「倩紅問病」兩景都出現了一年輕童子（歡郎）在屋子背後及一旁偷窺的場面。歡郎在王實甫《西廂記》中是一個不起眼的角色，但在「南西廂記」及清朝表演舞台上都有比較重要的份量。

「墨浪子本」中「佛殿奇逢」一景（圖3-20【2】）以誇張的動作及姿態來表現劇中人物，帶有舞台表演的性質。此景刻繪張生與長老法聰在佛寺前巧遇鶯鶯與紅娘。法聰蹲在地上手拿扇子逗弄紅娘，張生則彎腰向鶯鶯拱手鞠躬。面對著觀者的鶯鶯及紅娘手舉扇子，半遮面頰，表現嬌羞、驚訝的模樣。這種帶有詼諧趣味的描繪法，與傳統表現這兩對人物站立、互望的正經場面大為不同，但接近「南西廂記」的情節及版畫和插圖的構圖（圖3-10）。由圖中人物接近戲劇表演身段的動作和姿態，相信此情節的刻繪是參考了舞台上的表演而來的。

此外「舊鐫對幅」中的劇情描繪也與明朝末年以來的版畫插圖，尤其是戲曲選集插圖，有密切關係。譬如「墨浪子本」中〈月下聽琴〉（圖3-32）一景與出版於萬曆27年（1599）的《新鍥精選古今樂府新詞玉樹英》中〈怨寄虞絃〉（圖3-33）的插圖在構圖及細部有高度雷同。此插圖表現張生坐在窗前彈琴，鶯鶯與紅娘隔牆在戶外傾聽的情景。無獨有偶的是兩圖都刻繪鶯鶯倚身在一棵枝幹彎曲的老樹的姿態，這種構圖在別的插圖都看不到。雖然以上兩幅圖的年代相差了將近一個世紀，風格及人物的穿著都不相同，但構圖的類似乎可以說明兩者的傳承關係。《新鍥精選古今樂府新詞玉樹英》，是一本戲曲的單出選集，同時「全本折子戲」中也會將流行的民歌小調納入表演，由此推論，「舊鐫對幅」不僅在內容上，在圖像上也與「折子戲」的演出及「唱曲」有一定的關係。

總之，從人物的表現，以及劇情的安排，可以得知「舊鐫對幅」的刻繪可能同時參考了舞台上的表演以及屬於戲曲選集的版畫插圖。同時它也模仿了「本子戲」的劇情安排，但將穿著打扮有真實感的人物安排在庭園樓閣、山水背景之中，以此加以創作而來的版畫。「本子戲」在「折子戲」的基礎上發展而來，是節奏緊張、表演精彩，而又充滿大眾趣味的通俗戲劇。版畫作品因而也反應了這些特色。圖面除了插科打諢，武打追逐的劇情之外，還融合了舞台劇的表演身段及詩情畫意、優雅溫馨的場景。冗長的歌詞曲調題款、濃麗、豐富的色彩，更是加強了版畫的戲劇性以及活潑的民間藝術氣

息。舊鐫對幅內容豐富，構圖嚴謹，刻繪精緻、生動，是不可多的的木刻版畫神品，由這兩幅版畫可以深刻體會戲曲表演及民歌小調在當時的普及和與姑蘇版畫關係密切的情況。

第六節　多情節「新鐫對幅」〈全本西廂記圖〉
──「丁卯新鐫本」與「十友齋本」

　　「丁卯新鐫本」（圖3-18）與「十友齋本」（圖3-19）可視為一對，每圖繪刻西廂記的8個情節。「丁卯新鐫本」表現的8個情節為（圖3-34右）：1.「佛殿奇逢」2.「僧房假寓」3.「琴紅嘲謔」4.「牆角聯吟」5.「齋堂鬧會」6.「半萬賊兵」7.「惠明下書」10.「錦字傳情」【1、2、3……表故事發生順序】。由版面最上方的題款「才子佳人本同心，偶爾相逢膠漆深。總之一段奇緣事，筆底全憑傳出神。仿泰西筆意。全本西廂記，丁卯初夏新鐫」得知，此圖以「仿泰西筆意」為標榜，參考舊本（當是指「舊鐫對幅」）重新刻印，製作時間為乾隆12年（1747）。

　　「十友齋本」繪刻的8個情節為（圖3-34左）：8.「紅娘請晏」9.「月下聽琴」11.「半夜踰牆」12.「倩紅問病」13.「月下佳期」14.「長亭送別」15.「草橋驚夢」16.「衣錦榮歸」。此圖上方的題款為「一部西廂總是情，盡將描出在丹青。莫言摩詰詩甲畫，今日圖中更有文。桃花塢十友齋題。郎才女貌，人情共悅。適逢其時，天作之合。□□主人題」。

　　「新鐫對幅」每節故事旁題有二到四句字句長短不一的詩詞，而且將它們儘可能都題寫在牆面上，而不是像「舊鐫對幅」將題詞散佈在畫面空間，沒有一定地方（「新鐫對幅」題詩見附錄三）。由如此細心的安排可見得畫家對對這些題詩的重視。題詩內容簡潔明瞭的介紹劇情，並沒有詞牌名，可能是畫家自己的創作。「舊鐫對幅」卷頭題詩強調「劇」與「演」，「新鐫對幅」則注重「筆」與「文」。由此可知這兩幅圖不同於充滿大眾化通俗色彩的「舊鐫對幅」，而增加了書卷氣。「十友齋本」圖上的題詩說明畫家以唐朝詩人王維為典範，自喻「圖中有詩，詩中有畫」。由此可知畫家以「文人畫」自許，同時也以「文人畫」為標榜的態度。的確，無論是以墨

圖3-34 「新鐫對幅」故事情節發展順序示意圖。右：十友齋本〈全本西廂記圖〉，左：新鐫本〈全本西廂記圖〉。

色為主比較清淡的色彩，或是強調山水、庭院建築的描繪，都顯示這一位畫家以追求「文人畫」風格為目標，而且本身也是一位具有文人素養的人士。如果「舊鐫對幅」反映的是在廟台、廣場、戲館所搬演，供一般民眾觀賞的「俗劇」，那麼「新鐫對幅」反映的可能就是士大夫的家庭戲班在廳堂演出的「雅劇」。中國戲劇到了乾隆時期已有「花、雅」之爭，也就是說一向被認為是雅部的崑曲，由於有脫離群眾的傾向，此時面臨了其它種地方戲的挑戰，逐漸失掉獨尊的地位。同時揚州也開始取代蘇州，成為南方戲曲演出的中心。[62] 因此從戲曲表演的角度來看，「新鐫對幅」表現的是脫離（偏

62 曾永義，〈論說「戲曲雅俗」之推移〉，《戲曲之雅俗、折子、流派》，頁51-53，169。

離）舞台演出，而回歸「案頭文學」的「文人之作」，以此來標榜崑曲之
「雅」，同時也更加反映了文人繪畫的特色。

　　與「舊鐫對幅」相同，這兩圖也是將人物安排在建築物、庭園、庭院及
野外，使故事完全融入山水界畫之中。但前者人物故事的部分每圖分上、下
兩段，構圖並不統一；「新鐫對幅」則將故事安排在一座具有整體感的大型
建築物內外，並使大多數情節發生在同一座建築群的不同地方。對於故事情
節順序的安排新、舊鐫對幅也大不相同。舊本的故事由畫面中段往下發展，
有一定的規則，但觀者的視線必須在兩幅圖之間反覆游移，才能將全部的情
節看盡。「新鐫對幅」則大致上將前8折的情節刻於「丁卯新鐫本」，後8折
的情節刻於「十友齋本」，形成前後本的格局（圖3-34）。這種前後本的格
局，成為清中期以後故事戲文版畫的常見模式（圖4-23，4-24）。至於一幅
圖內，故事情節的位置安排則沒有一定的規則可循，兩圖的差異很大。推究
其原因可能與「新鐫對幅」畫稿者強調以新的透視法表現建築群及其格局的
真實感有關。畫家依據劇情需要，先將建築物的整體結構及格局定稿後，再
將情節一一安置在適當的廳、堂或庭院、野外。如此既將故事作了交代，也
沒有犧牲庭園、建築景觀的完整性。同時也使得複雜的故事在看來井然有序
的空間中，得以有條不亂的層層展現。刻劃得極為寫實的建築物及人物也使
得圖畫充滿了真實感及生活氣息。

　　「新鐫對幅」採取由上往下俯瞰的角度以及透視法則的輔助，使屋宇、
房舍、廳堂、庭院及其所形成的眾多三合院錯落在一座氣派非凡的寺廟建築
群體之中。由畫面近大遠小的應用，空間深遠感的創造，以及用排線法表現
物體明暗立體的效果，可以知道版畫家對於西洋藝術技巧的知識有比「舊鐫
對幅」更為深入的了解，以及刻意的模仿，畫面上「仿泰西筆意」的題款即
是指此。然而為了將故事情節作清楚的交代，整幅圖並非嚴謹的依照西洋透
視及光影、立體的法則來描繪，而是將傳統中國繪畫的空間表現，及陰影渲
染方式與西方技法融合應用，以達到多面關照的目的。

一、透視法的精進

　　與「新鐫對幅」一樣，綜合傳統中國繪畫的俯瞰法與西洋單點透視法，
使畫面產生前大後小，並且有寬闊而深遠的整體感的姑蘇版畫，似乎於1730

年代初期開始出現。著名城市景觀圖的例子有雍正12年（1734）的〈姑蘇閶門圖〉、〈三百六十行〉、乾隆5年（1740）〈姑蘇萬年橋〉等。為何姑蘇版畫此時突然產生此種變化，並於1730及1740年代製作生產最為精美的代表作品？這是一個值得探討的議題。

有關於18世紀蘇州版畫透過何種途徑及管道學習西洋美術技法，因而創造出具有融合中、西美術風格特色的作品的問題，目前學者大概有兩種不同的主張。一種認為清朝康、雍、乾三朝宮廷中流行西洋美術，並有西洋傳教士在宮中服務、傳授，所以西洋美術技法應是由北京宮廷流傳到民間，或經由曾經在宮廷任職的藝術家回蘇州後將之傳授給當地工匠。[63] 另一種看法則認為蘇州是大貿易港口，必定有由歐洲進口的文物，其中也有銅版畫，因而蘇州市民能夠見到，加以模仿、學習。

由前文的討論可知，清朝初年至乾隆中期，從宮廷到民間都流行洋風時尚，歐洲美術作品的流行也沒有例外。有關於十八世紀歐洲美術作品流傳於中國民間的情況，除了可由散見於當時個人筆記、詩、文、小說的記載得知一鱗半爪之外，也可在清朝官方稅務文獻中找到記錄。其中刊行於道光年間，敘述道光18年（1838）以前廣東海關沿革、通商情況以及行政制度的《粵海關志》中記錄了各種各樣輸入中國的貨物，包括了「大銅畫」、「小銅畫」、「洋畫」、鑲玻璃油畫、銀鑲玻璃油畫盒、繡洋大畫、繡洋小畫，等。[64] 當時這些洋貨經由廣東輸往全國各地。

[63] 討論西洋畫在中國之流傳議題的論述甚多。從二十世紀20年代開始，有潘天壽，〈域外繪畫流入中土考略〉，《中國繪畫史》，北京：商務印書館出版，1926，〈附錄〉（北京：中國文史出版社，2015再版，頁265-282）；向達〈明清之際中國美術所受西洋之影響〉，《東方雜誌》，1930年第27卷1號，頁19-38；戎克，〈萬曆、乾隆年間西方美術的輸入〉，《美術研究》，1959年第1期，頁51-59；等代表著作。二十世紀80年代以來，隨著中國美術史學研究的推展及專業化，出現了新的研究方法及視點，但主要論述集中在宮廷及傳教士所扮演的角色，代表性著作及研討會如：楊伯達，〈十八世紀中西文化交流對清代美術的影響〉，《故宮博物院院刊》，1998年第4期，頁70-77；莫小野，《十七─十八世紀傳教士與西畫東漸》，杭州：中國美術學院出版社，2002年，等。日本方面的研究有：河野實主編，《「中國の洋風畫」展：明末から清時代の繪畫・版畫・插繪本》；樋口宏編，《中國版畫集成》，東京：味燈書屋，1967，等。
[64] （清）梁廷枏輯，《粵海關志》，臺北市：成文書局，1968。有關於《粵海關志》中洋貨記載的介紹可參考：王正華，〈乾隆朝蘇州城市圖像──政治權力，文化消費與地景塑造〉，頁155。有關於「洋畫」的稅則、稅率記錄及討論，參考徐文琴，〈清朝蘇州單幅《西廂記》版畫之研究──以十八世紀洋風版畫〈全本西廂記圖〉為主〉，《史物論壇》，2014年第18期，頁31-32。

　　如果參考清朝人對於「洋畫」的稱謂用法，可以發現它不僅指由西洋輸入的美術作品，還包括由中國人自製，仿西洋風的產品。[65] 由天主教文獻可以知道，蘇州的洋風版畫當時也稱之為「洋畫」或「西洋畫」，有些畫師本身也兼做販賣者。[66] 另外，「洋畫」也指「西洋鏡」的畫片。譬如顧祿《桐橋倚棹錄》（出版於1842年）記載：「影戲、洋畫，其法皆傳自西洋歐邏巴諸國，今虎丘人皆能為之。……洋畫亦有紙木匣，尖斗平底，中安升籮，底洋法界畫宮殿故事畫張，上置四方高蓋，內以擺錫鏡，倒懸匣頂，外開圓孔，蒙以顯微鏡，一目窺之，能化小為大，障淺為深。」[67] 由此看來，此書中的「洋畫」就是所謂箱型的「西洋鏡」（又稱為「西洋景」、「西湖景」、「洋片」等）中的畫片了。「西洋鏡」是一種介於科學與娛樂之間的器物，由歐洲傳來，有直視式及反射式等不同樣式，箱型的「西洋鏡」屬於直視式。[68]「西洋鏡」的「透視畫」畫片（通常以版畫為之，英文稱為 "perspective views"，法文為 "vue d'optique"），是在裝有鏡片的道具的輔助之下觀看，使圖片產生有如實景般的立體及深遠感的一種道具。

　　歐洲文獻中對「西洋鏡」版畫及器具的描述最早出現於1677年，一直流行到1840年，但以1740-1790為最興盛。19世紀末期在城市已銷聲匿跡，只有在偏遠村落還會偶爾看到街頭藝人以此種道具供人觀賞，作為賺錢的表演秀，以此謀生。在中國，出版於1683年張潮編的《虞初新志》一書中有類似「西洋鏡」的描述，因而相信此種娛樂活動及版畫，康熙初年可能已由西洋流傳至中國。不過早期流傳到中國的「西洋鏡」所用的版畫，應該與道光年間顧祿書中所稱的「洋畫」有所不同。用誇張的透視法製作的版畫做為道具的「西洋鏡」似乎是1740年代中期以後才在歐洲和其它地區流行起來的（圖4-40）。[69] 與西洋相同，早期的「西洋鏡」主要流行於中國上層階級，是家

[65] 對於18世紀中國「洋貨」的討論，參考：Kristina Kleutghen, "Chinese Occidenterie: The Diversity of 'Western' Objects in Eighteenth-Century China", pp. 117-35.

[66] 吳旻、韓琦，《歐洲所藏雍正乾隆朝天主教文獻匯編》，上海：上海人民出版社，2008，頁216，219。

[67] 顧祿，《桐橋倚棹錄》，卷11，〈工作〉，頁156。

[68] 岡泰正，《めがね繪畫新考——浮世繪師たちがのぞいた西洋》，東京：筑摩書房，1992，頁77-87；Julian Jinn Lee, "The Origin and Development of Japanese Landscape Prints: A Study in the Synthesis of Eastern and Western Art", pp. 250-255.

[69] Kees Kaldenbach, "Perspective Views", *Print Quarterly*, 1985, Vol. II, No. 2, pp. 87-104; Sheila O'Connell, *The Popular Print in England*, 1500-1850, London: British Museum, 1999, p. 40.

庭玩賞之物。街頭藝人將之當成維生的工具，在街頭小巷娛樂付錢的觀眾是後來才發展起來的，現在類似此種娛樂還偶而可以在熱門觀光景點看到。

巴黎羅浮宮美術館（Musée du Louvre）收藏了一幅18世紀依據法國畫家法蘭索瓦・布雪繪畫所複製的銅版畫〈中國人的好奇心〉（La Curiosité Chinoise），描繪一位中國婦女站在大型的「西洋鏡」旁邊，手上拿著一根細棒子（圖3-35）。「西洋鏡」前面有兩個男童，一位貼近箱子，正在往裡面窺視，另一位在旁邊等候。法蘭索瓦・布雪有多幅銅版畫模仿1700-1740年代的蘇州版畫，[70] 由於風格近似，因而推測此幅「中國風尚」版畫的題材及構圖，可能也源自姑蘇版畫，表現當地「西洋鏡」在家庭、兒童間流行的情景。由於場景看似設立在花園之中，因而推測是發生在家庭中的情景，反映早期「西洋鏡」是家庭娛樂設施的狀況。布雪於1742年繪有一幅同樣名稱的油畫，[71] 其內容與此幅銅版畫相同，但構圖相反，推測兩圖可能模仿至同一幅中國原作（或彼此互相模仿）。此幅版畫可能也製作於1742年左右，可視為現知最早一幅刻繪中國人觀看「西洋鏡」的圖像。

中國傳統「西洋鏡」畫片

圖3-35　法蘭索瓦・布雪繪，約翰・英格蘭刻，〈中國人的好奇心〉（La Curiosité Chinoise），約1742，銅版畫，20.8×15.3公分，羅浮宮美術館（Musée du Louvre）藏，Département des Arts graphiques, Collection Edmond de Rothschild, inv.18726。

[70]　對於布雪「中國風尚」銅版畫的討論參考：Yohan Rimaud, Alastair Laing, etc., *La chine rêvée de François Boucher: Une des provinces du rococo*, pp. 68, 69, 228-230.

[71]　Yohan Rimaud, Alastair Laing, etc., *La chine rêvée de François Boucher: Une des provinces du rococo*, pp. 188, 190, pl. 95.

的題材及內容包括戲曲、小說故事、貴族生活、宮苑名畫、西洋風物等，其中以畫西湖風景最普遍，所以通稱為「西湖景」。此種「洋法界畫宮殿故事畫張」的「洋畫」的題材與「洋風版畫」類似，康熙時期的「西洋鏡」畫片是否就是十八世紀「洋風版畫」的前身與濫觴？不過從風格來判斷，蘇州早期的洋風版畫雖然受到了外來版畫作品的影響，但它們不一定是附屬於「西洋鏡」的透視畫。

　　日本於1730年代末期及1740年代產生了應用單點透視法創作的版畫，這種版畫藉由線透視法，描繪出具有遠近效果的作品，觀者看畫時，畫中景物有如於平面浮起，因而被稱為「浮繪」。「浮繪」大多用來描繪室內景、劇院以及街景，可用「西洋鏡」觀看，也可以不用。[72] 西村重長（1697-1756）的木刻版畫〈新吉原月見之座舖〉，作於1740年左右，即是此種早期「浮繪」的代表作品（圖3-36）。此圖刻畫東京風月場所新吉原一間妓藝館內男客與女妓歌舞、彈唱的歡娛場景。由於門窗洞開，我們可以看到中間房間有深遠的視野，坐在其間的男女前大後小，對比明顯。兩旁的房間和景致則沒有用到同樣的比例及透視，因而產生不協調之處，由此可知此時日本畫家對於這種新的繪畫技巧還在摸索和實驗的階段，與製作於1750年以後，對西方單點透視法完全消化的「浮繪」很不一樣。

　　根據岡泰正等人的研究，日本畫家最早可能主要是透過流傳到當地的洋風姑蘇繪畫及版畫學得西洋單點透視技法，同時除了洋風版畫之外，由中國輸入日本的中國「西洋鏡」及伴隨其而來的「洋畫」也是日本藝術家獲得此種知識的管道。[73] 日本「浮繪」興起的時間雖比蘇州富有透視感的版畫出現的時間稍晚，但大約是在同一個階段，因此我們可以推測，可能1730年代初期，受到新的知識的啟蒙，蘇州生產了具有更為成熟的單點透視法的新品種「洋畫」。這種「洋畫」可能影響了姑蘇大型版畫的製作，輸入日本之後，又促進日本「浮繪」的興起。當然還有另一種可能性，就是姑蘇版畫及「洋畫」同時受到新的透視法知識的啟蒙，因而產生透視法精進的產品。它們都同時流傳到日本，對當地畫家造成影響。這個新的透視法知識及啟蒙由何而來？西洋美術從16世紀以來就注重透視法的應用與表現，但在1740年代末期

[72] 岡泰正，《めがね繪畫新考——浮世繪師たちがのぞいた西洋》，頁45-76。
[73] 岡泰正，《めがね繪畫新考——浮世繪師たちがのぞいた西洋》，頁67，69；Julian Jinn Lee, "The Origin and Development of Japanese Landscape Prints", p. 199.

圖3-36　西村重長，〈新吉原月見之座鋪〉，約1740，浮繪，33×45.5公分，東京國立博物館藏，
登錄號 A-1056-46。

以戲劇性的線條透視法製作的「透視圖」出現之前，似乎並沒有什麼特別的
變化，倒是中國人對於西洋透視法的認識在1729-1735年之間有了關鍵性的
突破。這個突破就是年希堯（1671-1738）出版的《視學》（原名《視學精
蘊》）一書。有的學者認為《視學》不具影響力，但進一步的研究可以證明
此書的重要性。

　　年希堯原籍安徽，後改隸漢軍鑲黃旗，曾任工部侍郎、安徽布政使、廣
東巡撫、景德鎮窯官等職。[74] 他博學多聞，對醫學、美術、科學等都有所專
精及成就。1726至1735年擔任景德鎮御廠都窯官時，選料奉造，極其精雅，
而且有仿古創新，世稱「年窯」。[75]「年窯」解決了清代琺瑯彩瓷器彩料要

[74] 對於年希堯的介紹及《視學》的討論，參考：劉汝醴，〈《視學》──中國最早的透視學
著作〉，《美術家》，1979年第9期，頁42-44；Kristina Kleutghen, *Imperial Illusions:
crossing pictorial boundaries in the Qing palaces*, Seattle and London: University of
Washington Press, 2015, p. 61-87.

[75] 中國硅酸鹽學會編，《中國陶瓷史》，頁418；〈年希窯〉，《百度百科》，https://baike.
baidu.com/item/年希窯，2018年8月27日查詢。

靠進口的難題，並使清代琺瑯彩顏色增多十幾種，在中國陶瓷製造上貢獻巨大，獲得很高評價。他受到郎世寧的指導，於雍正七年出版《視學精蘊》，六年後，1735，增加95幅圖示及序文，重新出版，公諸同好，稱為《視學》。此書在中國固有製圖學基礎上綜合西方畫法幾何知識寫成，是一部畫法幾何著作，也是中國第一部研究西洋透視法的專書，其中有些工作是年希堯的獨創，同時書中所用術語，有的至今沿用不廢，如「地平線」、「視平線」、「線法畫」等，可見其影響力。[76]

此書的初版序文《視學弁言》中，年希堯有如下說明：「……迨后與泰西郎學士數相晤對，即能以西法作中土繪事。始以定點引線之法貽余，能盡物類之變態；一得定位則蟬聯而生，雖毫忽分秒，不能互置。然後物之尖斜平直，規圓矩方，行筆不離乎紙，而其四周全體，一若空懸中央，面面可見。至於天光遙臨，日色旁射，以及燈燭之輝映，遠近大小，隨形成影，曲折隱顯，莫不如意。」年希堯把西洋畫的焦點透視法概括為「定點引線之法」，因而「線法畫」這個名詞在清宮廷中流傳，成為宮廷繪畫中的一個科目。[77] 年希堯擔任景德鎮御廠都窯官時，兼任淮安板閘關稅務，住在江蘇，[78] 他在當地完成《視學精蘊》及《視學》的出版。書中對「線法畫」以圖示的方式作說明和解釋，其文詞雖非通俗易懂，但出版兩次，加以當時正流行「洋風」，需求應當不小，相信除了宮廷之外，在對新知有好奇心的江南學士、文人之間也會造成影響力（圖3-37，3-38）。[79]《視學弁言》中年

[76] 對於視學之研究參考：劉汝醴，〈《視學》——中國最早的透視學著作〉；沈康身，〈從《視學》看十八世紀東西方透視學知識的交融和影響〉，《自然科學史研究》，1985年第14卷3期，頁258-266；Elisabetta Corsi, "'Jesuit Perspective'at the Qing Court: Chinese Painters, Italian Technique and the 'Science of Vision'", Monumenta Serica Monograph Series LI, 2005, pp. 239-262; Kristina Kleutghen, Imperial Illusions, p. 100；沈康身，〈年希堯〉，《中國百科網》，http://www.chinabaike.com/article/年希堯，2018年8月28日查詢；〈年希堯〉，《百度百科》，https://baike.baidu.com/item/年希堯，2018年8月27日查詢。

[77] 聶崇正，〈「線法畫」小考〉，《故宮博物院院刊》，1982年第3期，頁85-88。

[78] Kristina Kleutghen, Imperial Illusions，p. 62.

[79] 年希堯《視學》一直到19世紀才出現在中國著錄之中，因此之故，對於年希堯《視學》影響力的多寡，學者之間有不同意見。有的學者認為此書對中國藝壇並沒有產生任何影響（見Cao Yi-qing, 'An Effort Without a Response: Nian Xiyao（年希堯，?-1979）and His Study of Scientific Perspective'，《藝術研究》，2002年第4輯，頁101-133）。Julian Jinn Lee 則認為日本早期「浮繪」的單點透視法知識來自《視學》（Julian Jinn Lee, "The Origin and Development of Japanese Landscape Prints", p. 199）。小林宏光也肯定《視學》的重要性，見小林宏光，《中國版畫史論》，頁413-417。

圖3-37　〈平地起物件法〉，《視學》圖示，1735，The
Bodleian Libraries, University of Oxford, Douce Chin
B.2, p.2 or。

圖3-38　〈正視六層捲圖法〉，《視學》圖示，1735，The
Bodleian Libraries, University of Oxford, Douce Chin B.2,
p.2 or。

希堯進一步說明「線法畫」的優點：「至於樓閣器物之類，欲其出入規矩，
毫髮無差，非取則於泰西之法，萬不能窮其理而造其極」。因此「線法畫」
又被稱為「泰西法」而流傳於民間。「新鐫對幅」可能即是依其需要及興
趣，在傳統技法中參用了此種「泰西法」來擴大畫面的空間感和深遠感，以
及人物、事物的真實感、立體感及寫實性。

　　《視學》（《視學精蘊》）出版不久，蘇州桃花塢就生產了描繪蘇州
城市風光最為精彩的大型掛軸作品，如〈姑蘇閶門圖〉、〈三百六十行〉、
〈姑蘇萬年橋〉等圖。這些圖都在中國繪畫傳統「俯瞰」構圖中參用了透
視法，景物近大遠小，並有深遠而寬闊的構圖，雖然消失點不在圖中，或圖
外近距離之內，但比以前「實驗階段」的表現都更有透視感。年希堯的《視
學》可能就是影響雍、乾時期姑蘇版畫及早期日本「浮繪」的知識來源，而
不可能是1750年代以後由西方再度傳入的「透視圖」式版畫。

二、江南景緻的模寫與刻繪

　　蘇州城市風貌及庭園建築的描繪是姑蘇版畫常見的題材，即使不以它
為主題，也以它為背景，襯托人物故事，「新鐫對幅」是此種題材版畫
最精美的代表作品之一，圖中的庭院建築可視為是蘇州地區真實景觀的

縮影。《西廂記》的故事發生在一座佛教寺廟之內，因此「新鐫對幅」
很精心的設計出一座規模龐大的廟宇，並把故事情節盡量按照合理的地點
位置，加以安排。「丁卯新鐫本」（圖3-18）中首先映入眼簾的主體建築
是一座宏偉壯觀的殿堂，殿堂屋簷懸掛「大雄寶殿」、「名山古剎」的
匾額，「齋堂鬧會」的情節在此發生。「大雄寶殿」前的山門上懸有「普
救寺」的匾額，點明故事發生的地點。在此可以看到張生與鶯鶯等人站在
門口，刻畫《西廂記》的第一個情節「佛殿奇逢」。「普救寺」的旁邊為
有亭子的花園及合院。這種眾多合院的建築格局一直延伸到「十友齋本」
（圖3-19）。重檐歇山頂的「大雄寶殿」座落在欄杆台階上方，雖有小部
分沒有刻劃出來，但由其外觀可以判斷具有江南佛教寺廟的特色，與蘇州
玄妙觀三清殿也極為相似，因而也有可能是就近以該寺廟為樣本所作的刻
繪（圖3-34【5】、圖3-39）。

　　玄妙觀初建於西晉咸寧二年（276），康熙時期達到鼎盛階段，曾有殿
宇三十餘座，佔地五萬五千平方，是江南地區現存最大道觀。[80] 乾隆皇帝下
江南時，曾把玄妙觀作為行宮駐蹕。三清殿是玄妙觀正殿，重建於南宋淳熙
六年（1179），面闊九間，進深六間，是蘇南一帶最古老的大型殿宇建築。
它建於高臺之上，呈長方形，重檐歇山式屋頂，屋面坡度平緩，屋頂兩端有
一對磚刻螭龍。這些特徵都與「丁卯新鐫本」中的「大雄寶殿」十分吻合。
另一點神似之處是三清殿前高臺上的欄杆（圖3-40）。這座欄杆由江南青石
作成，始建於五代，由蓮花柱、鏤空扶欄石，以及浮雕石座欄等組成，雕刻
精美，章法完美，造型古樸，氣度恢宏，十分受到讚賞，有「姑蘇第一名欄
杆」的美譽。將三清殿前的青石欄杆與「丁卯新鐫本」大雄寶殿前的欄杆相
比，它們相同的造型及鏤空圖案，更引人將兩者加以連想。

　　除了「大雄寶殿」的結構及外觀與玄妙觀三清殿相似之外，圖上「普救
寺」的格局也類似玄妙觀的縮影。玄妙觀整體建築群氣勢恢宏，佈局緊湊，
層次嚴謹，其中三清殿位於玄妙觀中軸線的中心點，是全觀的主殿，兩旁分
別有一座「六角亭」及「四角亭」，前方是正山門（圖3-41）。中軸線的東
西兩側及後部分佈著互相獨立的院落。這些小院落的平面佈局基本相似，中
有殿宇樓閣，廊屋周環，花木被庭，構成一座自成格局的廟宇，即玄妙觀的

[80] 蘇簡亞主編，〈蘇州文化概論——吳文化在蘇州的傳承和發展〉，頁390。蘇州玄妙觀之介紹
　　參考：董壽琪、薄建華編，《蘇州玄妙觀》，北京：中國旅遊出版社，2005。

圖3-39　蘇州玄妙觀之「三
　　　　清殿」及其前方
　　　　「六合亭」。

圖3-40　蘇州玄妙觀三清
　　　　殿前庭及欄杆，
　　　　2018年攝。

配殿。「丁卯新鐫本」並沒有將寺廟結構表現得如此完整及宏偉，但山門後
面即是主殿（「大雄寶殿」）的格局基本存在。三清殿前的四角亭也被刻劃
在「大雄寶殿」的西側。三清殿前的山門於乾隆38年（1773）被火燒毀，乾
隆40年（1775）重修成現今重檐歇山頂的殿宇式樣。[81]「丁卯新鐫本」中所
見較為簡單樸實的單檐建築可能較為接近重建前的原貌。依據許亦農的研
究，中國建築物的形態及結構並不是依據其不同社會功能而做區分，因而住
宅、官署、寺廟等建築結構無特定的差別，它們的功能可以互相轉用。在蘇州
這種情形司空見慣。[82] 蘇州地區有許多大富貴宅院，此類明清官宦商賈所築的

[81] 董壽琪、薄建華編，《蘇州玄妙觀》，頁38。
[82] Xu Yinong, *The Chinese City in Space and Time: the development of urban form in*

圖3-41　清代玄妙觀平面圖，道光年間（1821-1850），出自《元玄妙觀志》。

深宅大院的佈局，在主軸線上往往建有門廳，轎廳、大廳、住房；左右軸線上
佈置有客廳、書房、次要住房和雜房。各組住房之間均有備弄相通，每進之間
闢有庭園，有的還在住宅或宅之左右建有花園。有的宅院其面積之龐大，結構
之複雜，簡直就像是一座迷宮。[83]「丁卯新鐫本」將道教寺院轉化為佛教廟宇
來應用，並將配殿刻劃成有如一座深宅大院的格局，這種做法因而有例可循。
　　1986年中國官方開始修復原建於隋、唐時期，但因天災人禍幾乎只剩
下斷岩殘壁的普救寺。[84] 普救寺位於山西省永濟市蒲州古城東方的峨眉塬頭

　　　Suzhou, Honolulu: University of Hawaii Press, 2000, pp. 169, 172.
[83]　對於蘇州住宅之分類及描述參考牛示力編，《明清蘇州山塘街河》，上海：上海古籍出版社，
　　　2003，頁66-79；蔡利民，〈蘇州民俗〉，《吳文化與蘇州》，頁538-539。蔣康，〈風物雄麗
　　　冠東南——從《盛世滋生圖》看明清蘇州城市的經濟功能〉，《吳文化與蘇州》，頁192-193。
[84]　有關於普救寺修復之介紹參考：〈《西廂記》與普救寺〉，收錄於賀新輝，朱捷編，《西廂
　　　記鑑賞辭典》，頁385-387。吳曉鈴，〈古代建築與文學研究——參加普救寺復原論證會有
　　　感〉，《人民日報》，北京，1988年10月18日。

圖3-42 〈普救寺復原透視圖〉

上。依據考古、文獻資料，以及《西廂記》的描述所修復的新普救寺，由寺院和園林兩部分組成（圖3-42）。其寺院建築佈局為上、中、下三層台，東、中、西三軸線。殿宇樓閣，廊榭佛塔，依塬托勢，逐級升高，規模十分宏偉。寺院的中軸線上依次有天王殿、鐘樓、鼓樓、大雄寶殿、東側前為經院，後為僧社等。西側最前面為山門，其後有塔院、塔院中有著名的舍利塔（俗稱鶯鶯塔）。塔院後有「西廂書齋」（張生借住之地）、方丈院，最後是別墅花園區，也就是崔氏一家人所借住的「梨花深院」。修復後的普救寺可以說再現了《西廂記》中所描述的「紅牆匝繞，古塔高聳，綠樹叢中，殿宇隱現」的面貌。

　　將「新鐫對幅」的格局及佈局與復原後的普救寺相比可發現兩者有極大的差別。前者既沒有高聳的古塔，大雄寶殿前也沒有天王殿，由此可知「新鐫對幅」的構圖並非依據文本而來，而是畫家所熟知的江南廟宇、建築的模寫。圖中應是位於大雄寶殿後方的方丈、「西廂房」及「梨花深院」等處，

為了故事表現的需要被刻劃於大雄寶殿的西側及前方。不過仔細觀察可以發現「新鐫對幅」圖上除了山門和大雄寶殿之外，張生借廂的「方丈房」、「堂前巧辯」及「乘夜逾牆」的「梨花深院」、張生所住的「西廂書齋」等，不同情節所發生的堂、室、廳、殿大概都表現在互相應對的適當位置，既不會矛盾也不會違背文本的描述。可見得畫家的用心與巧思。

「新鐫對幅」將《西廂記》故事逐一安排在精心設計的不同庭院建築空間之中。這些空間看似各自獨立，疊床架屋，但在新的透視法則的參考及指引之下，又形成有條不紊，可以互相穿透游移的統一體。這種情形大約可以年希堯在《視學弁言》中所寫的一段話為比擬：「一得定位則蟬聯而生……物之尖斜平直，規圓矩方，行筆不離乎紙，而其四周全體，一若空懸中央，面面可見，日色旁射，以及燈燭之輝映，遠近大小，隨形成影曲折隱顯，莫不如意」。[85] 畫家雖然沒有嚴格依照西洋透視法作畫，但參考此種新技巧的結果，使他能夠隨心所欲，而又面面俱到，不僅能把諸多情節在一幅圖面完整的刻劃出來，同時又能兼顧構圖的統一性。這種全新的視覺效果及協調感，一定使當時的民眾覺得十分的新奇及驚喜，並加以沿用。18世紀末年外銷歐洲的廣州壁紙也模仿〈全本西廂記圖〉，將諸多西廂記情節，以相似的構圖描繪，做為圖案（圖3-43）。[86] 此張壁紙張貼在德國寧芬堡皇宮浴池亭閣（Badenburg Pavilion, Nymphenburg Palace），「獼猴廳」的壁面，畫面內容包括了「驚艷」、「借廂」、「鬧齋」、「請宴」、「琴心」、「鬧簡」、「送別」等劇情。除了劇中主角之外，還添加了文本中所無的人物，所有情節都分佈在寬廣的庭院建築中。壁畫的構圖前大後小，考慮到透視法的原則，同時建築物及山水、樹石的描繪應用了陰陽明暗法，保留了洋畫的風格。除此之外，清末光緒（1873-1908）年間製作的〈六才西廂〉年畫雖已不表現西洋透視、明暗法，但仍然模仿、延續、借用其構圖（圖4-21）。以上例子可以證明「新鐫對幅」在中國的流傳，以及被抄襲、模仿的現象。

[85] 年希堯，《視學》，頁27。

[86] 1757年「一口通商」之後，廣州成為中國唯一對外通商口岸，全國物產，包括繪畫及各種工藝美術品，由此外銷國外。18世紀時廣州的外銷工藝美術品中，很著名的是與壁面等大的全景壁紙。廣州壁紙在歐洲的銷售於1770及1780年達到極盛之後逐漸衰退，但未完全消失，至19世紀仍有進口。中國壁紙在歐洲一直到現在都還在被使用，而且已成為歐洲壁紙的一個流派，成為一種傳統，成就驚人。Emile de Bruijn, *Chinese Wallpaper in Britain and Ireland*, London & New York: Philip Wilson Publishers, 2017, pp. 225-245。

圖3-43　〈全本西廂記圖〉，18世紀末，繪畫，壁紙，277 × 214.5 公分，德國寧芬堡宮殿浴池樓
閣（Badenburg Pavilion，Nymphenburg Palace）藏，inv. NyBa.V0004.03。

　　像「新鐫對幅」一樣，將一齣戲的數個連續情節安排於統整、有「透視感」的庭院建築空間的表現方式，尚可見於「姑蘇版」的〈西樓會〉、〈靈台同樂〉、〈聚寶盆〉等戲曲、故事圖，其它大多數姑蘇版戲曲版畫都刻畫在傳統的構圖之中，也就是全景構圖，或是不同情節刻劃在個自獨立，互無統屬關係的建築空間之中。值得注意的是一向與《西廂記》並稱的《琵琶記》，其姑蘇版〈琵琶記後本〉用舊式構圖刻畫，不見有新式構圖的版本。[87] 其原因可能是新鐫本遺失，或因洋風版畫設計的困難度，以及所需時間、精力的不符成本等因素，而沒有製作有關吧！由此也得以知道西廂記當時受到蘇州民眾喜愛及重視的程度，以及在他們的心目中，追求浪漫愛情的《西廂記》的吸引力，勝過提倡傳統婦德的《琵琶記》的現象。因而〈全本西廂記圖〉得以用新的透視法和構圖重鐫發行，被保留至今，而〈琵琶記圖〉則沒有。

三、中、西融匯新風格之創造——回歸文人畫傳統

　　除了「透視法」的應用之外，「新鐫對幅」與「舊鐫對幅」一樣，在天際、建築物、人、及樹、石等處都表現了模仿西洋銅版畫技巧的特色，而且技法比以前進步，能夠巧妙的融匯中國繪畫的元素，而表現新的風格。「新鐫對幅」除了採用排刀法來鐫刻細密的平行線紋之外，並且將木刻平行線紋版，相互垂直的套印在一起，構成方格網狀的灰色塊面。張朋川認為「這種明顯得受到西方銅版畫的影響，但又根據木刻刻印的特點，用橫平行線與豎平行線兩個套版疊印的方法，來營造銅版畫特有的網線效果，逐漸創造出中國式的精細木刻套色版畫，形成了桃花塢木刻版畫獨豎一幟的藝術風格」。[88] 的確，「新鐫對幅」表現了更為精緻的中、西藝術結合的風格。除了模仿銅版畫的排線法，刻印更為多樣化及複雜，因而能更為精確的表現建築物及景物的立體感、陰陽明暗及深度感之外，天際雲彩還在平行排線的邊緣以細緻的波浪線紋勾勒輪廓，創造出好似傳統中國水墨畫雲霧飄

87　姑蘇版畫〈琵琶記後本〉，圖見：《「中國の洋風版画展」——明末から清時代の繪画、版畫、插画本》，頁409。
88　張朋川，〈蘇州桃花塢套色木刻版畫的分期及藝術特點〉，《藝術與科學》，2011年第11卷，頁106

圖3-44 〈富貴貧賤財源圖〉，《蘇州風俗諷刺畫冊》之一，1761，木刻版畫，濃淡墨板，34.4
x 48.9公分，馮德保藏。

渺的效果。另外，兩幅圖的表現更為接近中國傳統的文人畫。譬如全圖以
墨色為主，並有細膩的深淺變化，僅在人物服飾以及家具等細部點綴紅、
黃、綠的顏色，使色彩簡化。這對版畫在技巧上可以說達到了中國木刻版
畫的極致。

「新鐫對幅」比「舊鐫對幅」更為強調山水、屋宇的描繪，除了將人
物的比例減小，有些該出現的人物也被省略。譬如「丁卯新鐫本」中「牆
角聯吟」一景只見鶯鶯與紅娘在庭院中，而不見在牆另一邊的張生（圖3-34
【4】）。類此情況說明「新鐫對幅」以山水界畫為主的旨趣，不過人物雖
以類似「點景」的角色出現，但每人的長相、體態，衣飾等都能刻劃得神情
兼備，精巧細致。「新鐫對幅」人物的風格與「舊鐫對幅」並不相同。後者
表現了受到陳洪綬繪畫影響的變形、古拙風貌。「新鐫對幅」的人物則身材
較為勻稱，呈現人體比例較為協調的一種古典寫實風貌。圖中男子雖著古

裝，但仕女卻打扮入時，身穿時裝，髮型與舊鐫刻對幅一樣，都是當時流行的高髻。這種具有真實感的寫實人物風格與1717年所刊〈萬壽盛典圖〉[89]及生產於乾隆26年（1761），由張文聚刊刻的蘇州版畫《蘇州風俗諷刺畫冊》（圖3-44）都十分近似。其中《蘇州風俗諷刺畫冊》共有16圖，每圖描繪一個主題，諷刺時事及當時社會百態。此冊頁中人物形體不大，但都穿著時裝，風格十分寫實。這種生活中真實人物的刻畫相信是當時流行於蘇州地區的一種藝術風格，而且極可能是受到西洋人物畫影響而產生的。[90]

第七節　乾隆晚期及嘉慶初期西廂記版畫

乾隆晚期到嘉慶初期（約1770-1800）可以算是洋風版畫生產的最後一個階段，此時與前期尺寸類似的大型版畫（約100×50公分左右）仍然持續生產，但尺寸較小的產品增多。目前所知有三幅收藏在國外，以西廂記為題材的版畫屬於此時期產品：〈長亭送別圖〉（圖3-45）、〈月下聽琴圖〉（圖3-46）以及尺寸較小，但繪刻十分精緻的〈遣婢傳情圖〉（圖3-47）。這幾幅版畫中，仕女的髮型已與乾隆中期以前的高髻不同，而是將頭髮盤於腦後，兩側插金屬髮簪或花朵。沒有用排線法，但衣褶及建築物等細部，仍以色彩渲染表示明暗，殘留西洋美術影響痕跡，因此雖不算「仿泰西筆意」，但仍可歸納為「洋風版畫」。

一、〈長亭送別圖〉

〈長亭送別圖〉以近景的方式刻繪張生與鶯鶯執手道別，紅娘手托酒盤在一旁侍候，張生的馬匹與琴童，以及鶯鶯的步輦和車夫，在前面等候

[89] 《萬壽盛典》之圖版部分收錄於劉托，孟白主編，《清殿版畫匯刊》，北京市：學苑出版社，1998，第2輯。另見：清王原祁等圖，向斯文，林京攝影，《康熙盛世的故事——清康熙五十六年「萬壽盛典圖」》，北京：學苑出版社，2004。

[90] 李倍雷指出晚明以來中國人物畫，尤其是肖像畫，普遍受到了西洋美術的影響。見李倍雷，〈明代晚期人物畫的寫實風格研究〉，《榮寶齋》，2007年第2期，頁56-65；李倍雷，〈對中國七個博物館（院）明清人物畫考察報告〉，《大連大學學報》，2009年第2期，頁63-67。另可參考翁振新，《清代中國人物畫寫生傳統初探》，福建師範大學碩士學位論文，2012。

的情景（圖3-45）。這張版畫完全去掉背景，將焦點集中於人物的互動及他們的表情和姿態，同時將所有人物集中在中心部位，人與人間幾乎沒有留空隙，富有圖案化的傾向。這種構圖與同題材的版畫插圖十分不同（圖1-1，1-7），而接近於剪紙的效果，具有民俗藝術的趣味。圖中張生一手牽著鶯鶯，一手上舉，似乎正在安慰她「再誰似小姐」（還有誰趕得上小姐），他不會在他鄉見異思遷。由於圖中的人物全部轉身面對讀者，因而令人與舞臺表演產生聯想，但前景兩位體型小巧，看似孩童的琴童和車夫，以及縮小得不成比例的馬匹和

圖3-45　〈長亭送別〉，18世紀末期，木刻版畫，墨版套色敷彩，98×59公分，維拉諾夫約翰三世皇宮博物館（Museum of the Palace of King Jan III in Wilanów, Poland）藏，inv. C68937。

步輦，卻暗示了此圖在敘事性之外的另一層意涵。

　　仔細觀察之後，會發現趴在步輦車輪上閉目養神的車夫是一位年輕的女性，她頭梳扇型高髻，戴兜帽，耳朵上插髮飾。站在馬邊的琴童，頭梳雙髻，服飾華麗，類似〈嬰戲圖〉中的嬰兒形象，而不似僕人。這兩位男童與女童似乎是「金童玉女」的化身，增添畫面吉祥如意的寓意，因而這幅版畫不只是純粹張掛在室內，作為裝飾或鑑賞的敘述性美術品，可能也具有年畫的作用，很明顯與前此的許多姑蘇版畫性質不盡相同。

　　這幅版畫以傳統線刻為主，完全沒有用到排線法，人物的立體感主要表現在線條的粗細轉折，以及衣褶上的少許渲染。站在右下角馬匹的姿態則具有透視感，同時馬匹身上色彩的渲染，比較鮮明的襯托了立體感及明暗光影變化。此圖顏色以青、灰、墨色為主，間以少數幾處紅點，相當雅緻。每

圖3-46 〈月下聽琴〉，乾隆末年，木刻版畫，墨版套色敷彩，106×57.5公分，韓國古代亞洲版畫美術館藏。

個人物身上的服飾紋樣及圖案都不相同，而且刻繪得巨細靡遺，特別精細，幾乎可做為瞭解當時布料紋飾的參考資料，具有特色。此時仕女的頭型圓整，橢圓形的瓜子臉顯得較為飽滿，頭與身比例約為1：4，比前期大，同時體態顯得較為豐滿。

二、〈月下聽琴圖〉

此幅版畫刻繪〈月下聽琴〉劇情，其中鶯鶯與紅娘站在花園的牆邊，從她們身後的圓形大門洞，可以看到張生坐在窗前，正準備彈琴（圖3-46）。與版畫插圖刻繪鶯鶯和紅娘正在聆聽張生彈琴的場景不同的是，這裡刻繪的是紅娘傳達訊息給張生（文本中寫「紅作咳嗽」的動作），讓他知道鶯鶯已抵達，可以開始彈琴的那一瞬間。因此這幅版畫以紅娘為焦點，把她安排在張生和鶯鶯的中間。她的頭低垂，稍微側轉，一手擡起至臉頰邊，似乎正在做咳嗽狀，動作和表情最為豐富而生動，其他兩人看著她，似乎都只是配角。場景佈局方面，此圖也別具特色。按照文本描述，崔、張所住之處有牆相隔，所以鶯鶯是隔牆聽琴，但許多版本的插圖都將牆略掉，直接表現鶯鶯、紅娘站在張生書房外的庭院中聽琴。此幅版畫綜合了這兩種構圖，為忠於文本，畫

中出現了圍牆,但為了不讓高牆遮住視線,將它移至一邊,同時牆上出現了一個巨大圓形門洞,從哪裡可以看到張生、書房內的陳設,以及牆後的花窗。這幅版畫表現了透視法在蘇州流行後,畫家企圖呈現開闊、明朗而又有多個層次的空間構圖的情形。

此版畫的仕女形象類似〈長亭送別圖〉(圖3-45),但又有所不同。女子臉蛋呈飽滿的瓜子型,眉毛較短而粗,兩眉呈八字形。髮型除了頭髮往後梳理,頭上有髮夾,兩鬢插花飾之外,腦後還留了較長的髮髻。嘉慶、咸豐(1851-1861)年間,蘇州女子高髻漸趨向長髻,各地爭相仿效,稱為「蘇州擺」。[91]人物衣褶處不用排線,但用寬大而有粗細變化的墨線及色線畫於衣紋之上,這種手法

圖3-47　〈遣婢傳情圖〉,18世紀末期,木刻版畫,墨版套色敷彩,50×25.7公分,馮德保藏。

是乾隆後期至嘉慶時期,常用的塑造人物明暗體積的方式。對於空間的表現,除了具有層次感、透視感之外,左邊牆上的窗花洞裝飾可以見到明暗色彩造成的立體感;圖面右下角的奇石應用到排線法及渲染法,這些都是早期「仿泰西筆意」技法的殘留。圖面色調與〈長亭送別圖〉相似,以黑、灰及

[91]　吳震,〈古代蘇州套色版畫研究〉,頁142。

墨綠為主，顏色淡雅。此版畫中的人物形象，色彩等具有嘉慶時期特徵，但圖中仕女著高領上衫，對襟比甲，與清早期無異，不似後來的右開衣襟，因而年代定於18世紀後期，乾隆、嘉慶之際。[92]

三、〈遣婢傳情圖〉

此圖刻繪一年輕儒雅的書生站在書桌前讀信，一少女在前邊等候的情景（圖3-47）。圖的左上方題刻著詩句及畫家宏泰的落款：「遣婢傳情書館中，花箋暗約會巫峰。大台有路藍橋近，準擬良宵樂事濃。宏泰」。自從王實甫《西廂記》問世後，無論在戲劇界或文學界都有許多作品受到它的影響，有的直接套用《西廂記》情節關目，有的部分化用，或繼承其思想、精神，因而在許多元、明、清戲劇、傳奇甚至才子佳人小說中，都會有女僕為小姐及書生傳書送信，從中撮合的情節。[93] 此圖題詩雖沒有指名是西廂記，但從前景少女手執紈扇的情形來推斷，畫的可能是紅娘。中國古代演員在舞臺上藉助各式扇子，做出各種動作，用以體現人物的身分和感情，稱為「扇子功」。[94] 在崑劇舞臺上，紅娘多運用團扇，也因此在受到劇場演出啟發而來的圖像上，紅娘總是帶著扇子。由此可以知道此幅版畫的構圖受到崑劇舞臺表演的影響，表現的可能是《南西廂記》第23出「情詩暗許」（《西廂記》第3本第2折「玉台窺簡」），鶯鶯讀了張生的信以後，假裝生氣，但叫紅娘帶一封信給他的劇情。張生看了信後十分開心，認為鶯鶯邀他月亮升上來的時候，跳過牆頭去與她幽會。

這是一幅尺寸較小的版畫，聘請畫家宏泰繪稿，鑴、刻、畫都十分精細、巧妙，其中粗細相間，頓挫有致的線條，其靈活度幾乎可以與繪畫相比美。此圖雖以傳統線刻為主，但在空間的表現上呈現了透視感，桌子以色彩深淺襯托立體感，屏風座下方的橫版表現了寫實的木紋，這些都是「仿泰西筆

[92] 同上。

[93] 元朝鄭光祖《㑳梅香》、白樸《東牆記》，明朝孟稱舜《嬌紅記》、陸彩《懷香紀》等戲劇中，都有模仿自《西廂記》的類此情節。參考：趙春寧，《西廂記傳播研究》，頁223-264；伏滌修，《西廂記接受史研究》，頁427-495。

[94] 「扇子功」是戲曲表演基本功之一。戲曲演員常借助手中的扇子做出種種動作，用以表現人物的感情。生、旦、淨、丑各行腳色皆有此功，但以小生、花旦、閨門旦等使用最多。〈扇子功〉，《百度百科》，https://baike.baidu.com/item/扇子功，2019年9月5日搜尋；王正來，〈扇子功〉，《崑曲網》，www.52Kunqu.com>XWShow，2018年8月16日查詢。

意」版畫存留下的特色。背景部分除了水墨畫屏風之外，其餘留白，構圖相當
舒朗，色彩也極為清淡，除了紅娘的衣服，張生的袖緣，以及書桌和屏風的邊
框用藍、綠兩色之外，其餘以墨色勾勒、點染，紅娘的髮飾及執扇上的彩虹色
澤是全圖顏色最靚麗之處。張生白袍上的雲紋折枝花，與紅娘衣服的冰裂紋互
相呼應，顯得十分雅緻。此外，張生背後桌上整齊的擺放著書篋和筆筒等文
具，再加上椅子後面的水墨山水屏風，這些都傳遞濃厚的書香氣息，以及文人
趣味。

張生和紅娘的服飾、裝扮和五官均類似〈月下聽琴圖〉，尤其紅娘的姿
態與後圖幾乎如出一轍（但左右相反），因而可知兩圖的年代應該十分接近，
均在乾隆、嘉慶之際。此圖人物面部先以淺褐色敷底，再塗上白色，突出厚
實感，則是嘉慶時期人物畫常用的手法，[95] 因此它的年代可能比〈長亭送別
圖〉和〈月下聽琴圖〉稍晚。

第八節　結論

清朝初年及18世紀的蘇州獨幅西廂記版畫在傳統繪畫、明末版畫插圖、
以及單獨刊行的西廂記彩色版畫圖冊的基礎及啟發上發展而來，但它們並非
對前朝的模仿或抄襲，而是有更進一步的進展與貢獻。17、18世紀蘇州版
畫的風格多樣化，有延續傳統線條刻畫，平面風格的種類，也有受到西洋
美術的影響，表現透視及陰影明暗法的「洋風版畫」。從康熙初年的西廂記
單幅版畫仕女形象，可以看到受到畫家禹之鼎繪畫影響的特色。除此之外，
「洋風版畫」仕女圖也受到宮廷畫家焦秉貞及法國「時尚版畫」的影響，呈
現嬌弱、纖細及渾厚、健美的不同面貌。禹之鼎的影響從康熙早期就存在，
17世紀末年，他的仕女圖繪畫模仿、參考了法國時尚版畫，此種風格被姑蘇
版畫所繼承，形成「仿泰西筆意」洋風版畫新面貌。禹之鼎對康熙年間蘇州
版畫，尤其是仿效法國「時尚版畫」的作品的影響和推動作用，值得我們進
一步探討。雍正以後，不同脈絡的洋風仕女圖版畫風格逐漸趨於一致，不僅
增加了背景，而且空間透視表現更為精進。1730及1740年代達到「仿泰西

[95] 吳震，〈古代蘇州套色版畫研究〉，頁140-141。

筆意」作品最完美、成熟的階段之後，又日漸回歸傳統的平面線刻表現法，「洋風」的形式與特色逐漸消失。[96] 這種風格演變情況反應在西廂記題材的獨幅版畫之中。

清朝西廂記版畫插圖覆刻、模仿前朝作品，缺乏創意，但本章所探討的單幅西廂記版畫，彌補了文本插圖的弱點，大多刻繪精美，充滿創造性，可以說是清朝最精彩及有藝術性的戲曲故事版畫代表作。此外，它們大多數呈現了與表演藝術比較密切的關係，如〈惠明大戰孫飛虎〉的構圖及內容由當時盛行的「折子戲」發展而來；「舊鐫對幅」的〈全本西廂記圖〉受到「本子戲」的影響。它們都在不同程度以及不同方式表現了劇情的緊湊性、舞台身段的應用、以及戲曲藝術的大眾化及通俗化。「新鐫對幅」〈全本西廂記圖〉是接續「舊鐫對幅」而來的重新創作本，則呈現了注重「景」而偏離「劇」的傾向，似乎反映了乾隆時期，發源於蘇州的崑曲從舞臺衰退的情況。

「新鐫對幅」採用了全新的透視法，將劇情統整於一座龐大的建築群體中，以「景」為勝，可以說是「洋風版畫」中運用透視法最成熟的作品之一。但這種強調文人品味的風格，又使戲曲版畫回歸「案頭文學」的傳統，與群眾脫節。「舊鐫對幅」及「新鐫對幅」雖都生產於十八世紀，並皆受到西洋銅版畫的影響，但經分析後，可以發現此兩對版畫無論在構圖、色彩、人物形象以及情節表達上都存在著許多差異，可代表蘇州「洋風版畫」前期與鼎盛時期風格之不同。

有關於蘇州洋風版畫的生產時間，傳統上認為是在雍正、乾隆之際。本章節的研究則發現，出版於1673年墨浪子所著《西湖佳話》中的插圖〈西湖勝景全圖〉已有陰影、明暗，前大後小的刻繪意圖，可算是後來「仿泰西筆意」洋風版畫的濫觴，同時洋風仕女圖在1700年左右也已出現，因而可能可以把蘇州洋風版畫開始生產、製作的年代提前到康熙早期，但到了雍正、乾隆年間才達到成熟的鼎盛階段。盛清洋風版畫的繪稿者，雖然大多沒有在作品上留下真實姓名，而用別號，但由名字、畫風、印章及題款，可知大多數是屬於文人階層的職業畫家。這種情況可以與明末至18世紀流行的才子佳人章回小說作家相比擬。才子佳人章回小說是當時流行的一種新文體，由作家

[96] 對於清朝盛世時期姑蘇版畫仕女圖斷代之討論，參考：徐文琴，〈十八世紀蘇州版畫仕女圖斷代及大型花鳥圖探討〉，頁135-153。

自主寫作，與傳統中國小說「有所本」的方式不同，具有「獨創」性。[97] 小說在中國傳統社會，歷來被視為「小道」而受輕視，才子佳人章回小說的作者因此都不署真名，而用別號，如天花藏主人、雲封山人、嗤嗤道人等。根據研究，這些作者都是當時社會中下級階層的文人，大多數人天賦異稟，穎思聰明，但懷才不遇，仕途不遂，生活困頓，窮途潦倒，因而以寫才子佳人小說為生，在其中一方面隱含對社會與政治的評擊，另一方面又表現對未來美好生活的嚮往。盛清蘇州的文人職業畫家因為生活際遇，受聘為民間版畫繪稿，同時也由於他們的膽識，成為洋風版畫的推動者。由於他們的才學、優秀的能力，以及藝術市場的需求，才能將中、西美術融合，創造具有時代特色，精美而又具有氣勢和創新性的新風格作品，突破清朝墨守成規、食古不化的藝壇沈痾和舊習。這些畫家中，「舊鐫對幅」的繪稿者墨浪子是一位值得特別重視的人物。他曾經供奉內廷，兼擅人物和風景畫，同時又是一位文學家，對於當時新興的白話小說寫作有所貢獻。墨浪子是一位連結民間與宮廷美術，將「雅」文化與「俗」文化融合的藝術家，他對於18世紀姑蘇版畫藝術的貢獻，值得我們注意與肯定。

有關於18世紀洋風版畫的市場及使用者為何的問題，學者之間有十分不同的看法。不少學者認為它們是專為外銷而製作的產品，[98] 王靜靈以借用荷蘭範本而製作的《牧林特立圖》為例做研究，認為「跟其他蘇州版畫一樣，此作品並非為了外銷而製：畫中的西方元素是用以滿足中國顧客對異國的好奇心。」[99] 本章所討論的西廂記洋風版畫刻畫細膩、表現忠於情節，多幅作品的格局依循詩書畫並重的傳統文人畫形式，並且對後代同題材版畫構圖產生影響，從這些因素來判斷，這些作品原為供應國內市場而製作，反映當時候的洋風時尚，並在國內流傳的情況。多種文獻資料顯示盛清時期，中國

[97] 李志宏，《明末清初才子佳人小說敘事研究》，台北：大安出版社，2008，頁26-27；周建渝，《才子佳人小說研究》，台北：文史哲出版社，1998；任明華，〈明清才子佳人小說的地域特徵和興盛原因〉，《曲靖師專學報》，1997年第16卷2期（總66期），頁2。

[98] 張燁認為：「從功能和形制分析，這些作品主要用於日本屏風的裝飾……這批具有特定功用的洋風姑蘇版畫應該是以日本為主要市場的外銷藝術品。」（張燁，《洋風姑蘇版研究》，頁263）。

[99] 王靜靈著、洪楷晴譯，〈中國版畫的荷蘭範本——韓懷德的《牧林特立圖》研究〉，《藝術學研究》，2020年第26期，頁236。原文刊於 *Netherlandish Art in its Global Context / De mondiale context van Nederlandse kunst*, eds. Thijs Westeteijn, Eric Jorink, Frits Scholten, Leiden: Brill, 2016.

充斥「洋貨」，「洋畫」既指由國外輸入中國的藝術品，也指在中國內地生產、製造的美術作品（同時有些製作洋風版畫的藝人，本身也兼任販售的工作）。《桐橋倚棹錄》，卷10〈山塘畫舖〉條下記載：「鬻者多外來游客與公館行台，以及酒肆茶坊，蓋價廉工省，買即懸之，樂其便也。」[100] 所說雖指19世紀中期蘇州繪畫，但18世紀蘇州版畫可能也有類似情況，而且由於版畫比繪畫生產量更大，更有普及性，因而客源會更多，傳播、流通的地區也更廣遠。

從蘇州的社會、經濟層面，特別是蘇州絲綢工業的發達，絲綢從業人口的眾多及富裕，以及他們在文化活動參與的情形來考量，蘇州地區，致富的絲綢工業從業者、中產階級，以及知識分子，可能是「洋風版畫」在蘇州的主要購買者及使用者。姑蘇版畫除了販賣給本地人、裝飾於會館、宅邸、宗教場所，以及酒店、茶樓等地之外，也做為外來遊客的紀念品，並銷售、流傳到其它省份，其中包括了京城，並對宮廷繪畫造成影響。[101] 姑蘇洋風版畫在國內流行的情況可能也可以與當時才子佳人章回小說做比擬。清代才子佳人小說的出版以蘇州、杭州、南京、嘉興等江浙地區為主，有的書商也會把文稿帶到價錢較為便宜的廣州印刷。北京為首都、文化中心，學者往返京城和各地，同時北京書坊也派人到各地收購手稿和書稿，加以出版和再版、銷售，如此促成才子佳人章回小說在清代廣泛流傳，其中江南可能是這類小說出版和流行最興盛的地區。[102] 據此推測，江南地區可能是姑蘇洋風版畫最流行的地區（以蘇州為中心），同時它也流傳到北京、廣州及其它地區。另外，18世紀有非常熱絡的全球貿易交流，因而姑蘇版畫同時也外銷到國外，成為全球貿易之下的物品，滿足外國人的獵奇心和對東方工藝美術品的嚮往。[103] 這種情形說明為何姑蘇版畫大都收藏在國外。姑蘇版畫大量銷

[100] 顧祿，《桐橋倚棹錄》，卷10，〈山塘畫舖〉，頁150-151。

[101] 有關於姑蘇版畫與清宮繪畫關聯的討論，參考：張燁，《洋風姑蘇版研究》，頁142-147；徐文琴，〈十八世紀蘇州版畫仕女圖斷代及大型花鳥圖探討〉，頁148-149。

[102] 周建渝，《才子佳人小說研究》，頁78-88；蘇建新，《中國才子佳人小說演變史》，北京市：社會科學文獻出版社，2006，頁282-285。

[103] 17、18世紀有非常熱絡的全球海上貿易交流，同時陸路交通也持續進行，參考：Philip D. Curtin, *Cross-Cultural Trade in World History*, New York: Cambridge University Press, 1984, pp. 136-206。中國書籍及圖畫16世紀以來流傳到西方的探討，參考Craig Clunas, *Chinese Export Watercolours*, p. 10；蘇建新，《中國才子佳人小說演變史》，頁289-291。

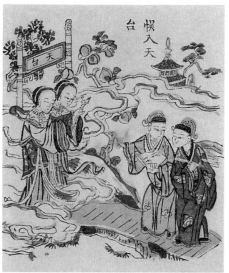

圖3-48　（右）〈誤入天台〉、（左）〈三鎚急走裴元慶〉，約1799，木刻版畫，（每幅）28-17×28-20公分，早稻田大學圖書館藏。

往日本、歐洲等地。在日本它們促進了浮世繪的生產、製作，[104] 在西方，這種版畫則被皇室、貴族、富商收藏，或做為壁飾、壁紙使用，對18世紀歐洲藝術產生了影響。著名的法國畫家法蘭索瓦・布雪模仿了姑蘇版畫的故事及仕女圖，不僅為歐洲「中國風尚」潮流建立典範，並且經由他的提倡、推廣，促進了這種時尚熱潮，使之成為洛可可藝術的特色之一。[105] 姑蘇版畫反映了18世紀中國在國際上扮演的積極角色，以及當時中、西文化、藝術隨著通商、貿易往來，互相交流、影響的全球化情形。

　　單幅版畫在中國歷史上被稱之為「畫片」、「紙畫」、「畫貼」等，在蘇州則稱之為、「畫張」；道光29年（1849）甕齋老人（李光廷）所著《鄉言解頤》一書中出現了「年畫」一詞。[106] 目前姑蘇版畫被普遍稱為「年畫」，對其正確屬性的認識似乎有以偏概全之虞。18世紀蘇州木刻版畫有多

[104] 高雲龍，《浮世繪藝術與明清版畫的淵源研究》，北京：人民美術出版社，2011

[105] Yohan Rimaud, Alastair Laing, ect., *La chine rêvée de François Boucher: Une des provinces du rococo*; Dawn Jacobson, *Chinoserie*, pp. 70-75; Melissa Hyde, *Making up the Rococo: François Boucher and His Critics*, Los Angeles: Getty Research Institute, 2006, pp. 1-22.

[106] 王樹村，《中國年畫發展史》，頁18-22。

樣的風格，除了表現西洋銅版畫特色的「仿泰西筆意」作品之外，也有以傳統單純線條刻畫，色彩平塗的產品，[107] 它們的功能、作用可能會有所不同。周心慧、馬文大指出：「在傳世的蘇州套印版畫——尤其是雍正至乾隆間刻印的大量作品中，有不少從形式到內容，與傳統意義上的年畫存在著本質上的不同，它們是裝裱成卷軸，懸掛於廳堂供人觀賞的裝飾性獨幅雕版版畫，而不是一年印刷一次，逢年節張貼的寓意吉祥的年畫。……這些作品畫面繁複，色彩艷麗，就套印技法的應用而言，可以說是代表了清代彩印版畫的最高成就，即使較之明刊《十竹齋書畫譜》、清刊《芥子園畫傳》，也是有過之而無不及。」[108] 目前收藏在日本的姑蘇版畫大多裝裱成軸，加以保存、展示，據此推測此種版畫當初在中國有些可能也是以此種方式，被當成陳設品或觀賞品加以使用。

就本章討論的獨幅西廂記版畫來看，它們大多數單純表現劇情故事、曲文內容，強調敘述性，刻繪具有吉祥、如意象徵意涵圖案的畫面占少數，而且集中在乾隆中期以後的產品。收藏在日本早稻田大學的小幅（28-17×28-20公分）蘇州版畫〈誤入天台〉和〈三鐧急走裴元慶〉（圖3-48），製作於大約嘉慶4年（1799）。[109] 它們在風格上都屬於緣自本土刻書業的版畫，形象平面化和形式化，刻畫寫意，用灰、藍、黃的套版，顯現當時侯姑蘇流行的一種年畫風格，與上述討論的西廂記版畫非常不同。17、18世紀蘇州木刻版畫有多種風格及形式，可以代表它們功能、作用的多元化，具有年畫性質的蘇州版畫，在乾隆後期，「洋風版畫」衰退後，持續發展，並在19世紀後期達到鼎盛。[110]

[107] 徐文琴，〈歐洲皇宮、城堡、莊園所見18世紀蘇州版畫及其意義探討〉，頁24。

[108] 周心慧、馬文大，〈清代版畫概說〉，《中國美術全集・5・清代版畫》，頁34，35。除了周心慧、馬文大，尚有多位學者反對將姑蘇版畫定位為「年畫」，或將姑蘇版畫稱為「桃花塢年畫」，如張朋川，〈蘇州桃花塢套色木刻版畫的分期及藝術特色〉，頁100；吳震，〈古代蘇州套色版畫研究〉，頁3、168-170；王正華，〈清代初中期作為產業的蘇州版畫與其商業面向〉。有關於「年畫」名稱被氾濫應用的討論，參考山三陵著，韓冰譯，〈「年畫」概念的變遷——從混亂到誤用的固定〉，《中國版畫研究》，2007年第5號，頁173-193。

[109] 馮驥才，〈到早稻田大學看中國年畫〉，《年畫研究》，2018秋，頁3。

[110] 吳震認為清代蘇州的獨幅套色木刻版畫，可以以道光時期做為分界，分前後兩期。前期主要以「仿泰西筆法」畫風而聞名，稱為「姑蘇版」。後期主要屬於民間民俗實用品，主要產地在蘇州桃花塢一帶，並主要在年節時張貼門戶，人們稱之為「桃花塢木刻年畫」。見：吳震，〈「姑蘇版」與桃花塢木刻年畫的比較研究〉，《南京藝術學院學報（美術與設計）》，2017年第7期，頁80-81。張晴則提出「閶門版畫」的觀念，以區別於後來發展的「桃花塢木刻年畫」。她認為「閶門版畫」盛況持續到1860年，太平天國爆發，此後原本為上層階級服

第四章
西廂記年畫、月份牌與「西洋鏡」畫片

第一節　前言

　　中國以農立國，農曆新年是一個非常重要的節慶，長久以來形成特殊的習俗，加以慶祝，其中過年時節將屋內外清潔打掃，並貼上新的圖畫的做法，很早就有了。宋代印刷術普及，市民文化興起，這種習俗更為推廣，並流傳至今。[1]最早年節張貼的圖畫可能是符籙之類，後擴及門神、門畫，都具有驅邪納福的用意。大約清朝初年以後，增加戲曲故事、生活習俗、時事新聞等題材，強調吉祥喜慶的氣氛。過年時節張貼的圖畫，就是我們現在習稱的「年畫」，傳統上大多用木刻版畫印製，以便於在民間使用、流傳。1847年，西洋石印技術（Lithography）傳入中國以後，石印（及膠版印刷）流行起來，影響到木刻年畫的發展，在較大的都市，如蘇州、天津、楊柳青等地，木刻年畫業因此日漸沒落，但在較為偏遠的地區影響較小。[2]王樹村將「年畫」的定義分為狹義與廣義兩種。狹義上是指「新年時城鄉民眾張貼於居室內外門窗、牆、灶等處的，由各地作坊刻繪的繪畫作品」；廣義上指「凡民間藝人創作，並經由作坊行業刻繪和經營的，以描寫和反映民間世俗

務的精美套色版畫，變為服務下層勞動者的低劣木版年畫。張晴，〈明清的摩登──世界藝術史中的閶門版畫〉，《美術研究》，2019年第2期，頁54-55。

[1]　薄松年，《中國年畫藝術史》，長沙：湖南美術出版社，2008，頁4-22；王樹村主編，《中國年畫發展史》，頁14-18。

[2]　1796年捷克人施內費爾特（Aloys Senefelder, 1771-1834）發明石印術，英國傳教士麥都思（W. H. Medhurst, 1796-1857）於1831-1835年間在廣州印刷發行石印本書，並在澳門設立印刷所。1847年，麥都思在上海創辦墨海書館，把石印技術引進上海，促進石印版畫在中國的推廣和流傳。張秀民，《中國印刷史》，頁579-580；張偉，嚴潔瓊，《都市風情──上海小校場年畫》，頁67。

生活為特徵的繪畫作品，均可歸為年畫類。」[3] 王樹村廣義年畫的定義，幾乎將大部分版畫種類都包括在內。此種廣義用法，被廣汎引用，衍生對版畫作品性質瞭解的困擾，及到底何謂「年畫」觀念的混亂，因此有必要先對「年畫」做一些專門的探討。

　　如前章所述「年畫」一詞在中國歷史上出現得很晚，現知最早的記載，是在道光29年（1849）李光庭所著《鄉言解頤》一書，其中提到「掃舍之後，便貼年畫，稚子之戲耳。」[4] 當時「年畫」一詞並未被統一採用，對於單張版畫有「畫片」、「紙畫」、「歡樂紙」、「花紙」等不同稱呼。王樹村指出光緒年間（1875-1908）「年畫」一詞，連同部分年畫作品，刊載于北京《京話日報》，同時上海陰陽合曆的石印畫，也被約定成俗，稱為「月份牌年畫」，從此「年畫」一詞逐漸被普遍沿用。[5] 由此可知，「年畫」一詞大概是道光年間首次出現，到了光緒年間才比較普遍被使用，但「年畫」一詞擴展到全國，可能是1949年新中國成立之後，宣傳國家政策的「新年畫」被大量製作的時候。[6] 有關於中國年畫的發展史，目前，大多數研究者把乾隆、嘉慶年間作為年畫製作最興盛的時期。乾隆、嘉慶是清朝的太平盛世，國運昌隆，經濟發達，年畫行業在當時繁榮起來，可以想見。不過根據田野調查及研究，許多年畫舖，或是年畫舖分店都是嘉慶以後才開設的，有的學者更是指出清末民初是此種民間工藝發展最鼎盛的階段（「中國年畫產地興衰表初稿」見附錄四）。[7]

　　年畫生產的情況與中國的社會、經濟發展及年畫的功能和性質有密切關係。1841-42年，中英發生鴉片戰爭，清廷戰敗，簽訂南京條約，從此中國關閉自守的門戶被迫開放，與西方的交流源源而來，無法阻擋。清廷除了被迫簽訂不平等條約之外，也被迫施行改革，以便富國強兵，救亡圖存。[8] 在這種

[3]　王樹村主編，《中國年畫發展史》，頁22。
[4]　王樹村主編，《中國年畫發展史》，頁18。
[5]　王樹村主編，《中國年畫發展史》，頁19。
[6]　三山陵著，韓冰譯，〈「年畫」概念的變遷──從混亂到誤用的固定〉，頁178。
[7]　俄國學者Maria Rudova指出，中國年畫流傳最廣、最興盛的時期是19世紀末20世紀初（Maria Rudova, Lev Menshikov, ed., *Chinese Popular Print*, Leningrad: Aurora Art Publishers, 198, p. 9-10）。張偉和嚴潔瓊認為中國年畫藝術曾經過三次大發展，第一次是明末清初時期，第二次是清末民初，第三次是20世紀70年代末到80年代中晚期（張偉，嚴潔瓊，《都市風情──上海小校場年畫》，頁81）。
[8]　薛化元，《中國近代史》，臺北：三民書局，1995；夏東元，《洋務運動》，上海：華東師範大學出版社，1992。

情況之下，「自強運動」、「洋務運動」、學習「西法」、引進「西學」，
興辦產業，改革教育，廢除科舉等，一系列新政接踵而來，這些都對社會造
成一定的影響，尤其在經濟求富考量上有相當的社會建設。民國成立以後，
在此基礎上持續發展，使文化措施、傳統市鎮的轉型、新興市鎮的產生及都
市建設，都進入新的時代。雖然清末以來中國戰亂不斷，但在這種情形之
下，民族工業仍然有大幅成長，新式工商階級出現，鐵路、公路、航空、水
運等交通建設，以及郵政、電信等都頗有可觀，部分農村經濟也有所改善。[9]

嘉慶初年，中國人口較清初增加了數十倍，但耕地面積不變，形成社會
不安因素，也造成農村人口過剩，入不敷出的情形。[10]為增加經濟收入，農
民從事副業，成為很普遍的現象。在這種情況之下，更多的農民投入年畫的
生產製作是可以理解的。以楊家埠為例，該村畫店作坊於乾隆15年（1750）
迅速興起，達到30餘家。乾隆52年（1787）達到80餘家，道光28年（1848）
畫舖開始到外地，如徐州、東北三省等地開設畫店，擴大銷售。咸豐11年
（1861），由於戰亂，畫店減為60餘家。同治至光緒初年，歷經多次天災、
疫情、農戶外出逃荒等事件，可見農村十分貧瘠，但到光緒26年（1900），
畫店又發展到100餘家，年產量萬餘令紙（約700萬張），是楊家埠年畫極
盛時期，木版年畫甚至傳至俄、英、法、日等國。[11]清末民初，中國部分農
村經濟改善，加以新興市鎮的興起，商業網絡形成，這些都有利於年畫的銷

[9]　學者們對中國近代農村經濟是否發展、衰退或停滯的看法存在很大分歧，但普遍認為從19世
　　紀下半葉到20世紀40年代，中國農業的商品化和專業化增加了。中國大陸從20世紀20年代到
　　80年代，對中國農村經濟的發展 基本持否定態度，主張「衰退論」。西方學者則認為中國農
　　村經濟自19世紀末到1937年抗日戰爭前夕，呈穩定增長趨勢。1980年代以來，也有學者持折
　　衷論，認為中國農民，特別是沿海地區農民，在19世紀下半葉，國際市場對某些中國農產品，
　　如生絲、茶葉等特別需求情況下，獲得一些好處，但另一方面也受到打擊，好處沒能延續下
　　去（黃麗，《非平衡化與不平衡——從無錫近代農業經濟發展看中國近代農村經濟的轉型，
　　1840-1949》，北京：中華書局，2010，頁119）。彭南生認為：「雖然中國近代手工業的總
　　體趨勢是走向衰退，但並非直線下滑，清末民初曾一度興盛。」（彭南生，《半工業化——
　　近代中國鄉村手工業的發展與社會變遷》，北京：中華書局，2007，頁357，439）。James
　　A. Flath, *The Cult of Happiness: Nianhua, Art and History in Rural North China*, Seattle:
　　University of Washinton Press 2004, p. 23.
[10]　薛化元，《中國近代史》，頁10。
[11]　民國11年（1922）楊家埠畫店一度發展到160餘家，但因受到石印年畫衝擊，銷售量此後頓
　　減，產量隨之下降。1939年楊家埠畫店多次遭日軍搶掠焚燒，處於停業狀態。中國濰坊楊家
　　埠村志編輯委員會編，《楊家埠村志》，濟南：齊魯書社出版，1993，頁17-23。沈泓指出，
　　從光緒至宣統37年間，有14年是大旱崴饑，此時平度年畫不僅沒有消失，反而更加旺盛的發
　　展起來。沈泓，《平度年畫之旅》，南寧：廣西人民出版社，2010，頁6。

售，使得年畫的印製與生產達到前所未有興盛的狀況。「年畫」一詞在此時期出現，並逐漸被接受，可能與當時中國社會受到外來文化的影響，商業主義擡頭，經濟行為商品化及專業化的形勢有關。

　　1937年，日本侵略中國，對年畫舖搶掠焚毀，藝人顛沛流離，許多年畫店處於停業狀態。1949年新中國成立後，共產黨政府重視年畫的政治宣傳作用，提倡「新年畫」，並將傳統年畫視為「舊年畫」，認為是「封建思想的傳播工具」，而加以反對。[12]「新年畫」主張「宣傳中國人民解放戰爭和人民大眾的偉大勝利；宣傳中華人民共和國的成立，宣傳共同綱領，宣傳把革命戰爭進行到底。」1966到1977年「文化大革命」期間，「舊年畫」在「破除舊思想、舊文化、舊風俗、舊習慣」的「四舊」思想指導下，受到全面性的破壞，舊的木版幾乎全毀。文革過後，中國採行改革開放政策，年畫藝術從新受到重視，於1970至80年代蓬勃發展，達到中國年畫生產的另一高峰。但由於中國社會快速的商業化，及時代的變遷，民間文化慢慢地枯萎，年畫也隨之成為明日黃花，目前年畫已成為瀕臨滅絕，亟待搶救的民間文化資產項目。[13]

　　中國傳統木刻版畫藝人的創作，可以總結為三句「要訣」：「畫中要有戲，百看才不膩；出口要吉利，才能合人意；人品要俊秀，能得人歡喜。」[14] 群眾的欣賞習慣和對題材內容的要求，是年畫畫師必須優先考慮的課題，選題方面必須注意符合年節時候人們的歡慶心理和願望，畫者的審美觀和技法，還必須符合群眾的期待，將人物刻畫得俊美秀麗。總之，一幅年畫無論在選題、內容或技法方面，都需經過周密的思考和安排，才能成功。本章討論與「西廂」題材有關的年畫產品，依其內容、構圖及設計特色，分成二部分：一、強調「出口吉利，討人歡喜」的年畫。二、追求「畫中有戲，百看不膩」的年畫。接下來探討民歌時調和歌舞戲版畫中的西廂記、也被視為一種年畫種類的「月份牌畫」，以及西廂記題材「西洋鏡」畫片和類似風格的年畫。

[12] 王樹村主編，《中國年畫發展史》，頁472-473。

[13] 張偉，嚴潔瓊，《都市風情——上海小校場年畫》，頁81-83。

[14] 王樹村、王海霞，《年畫》，杭州：浙江人民出版社，2005，頁66。

第二節　強調「出口吉利，討人歡喜」的「西廂」題材年畫

年畫一般都由農民或民間藝人創稿、印製，畫面上只有畫舖款，而沒有藝人名款、印章，但常常會有鮮明的標題，標示吉祥寓意，如「五穀豐登」、「多福、多壽、多男子」、「榴開百子，子孫滿堂」等。戲曲故事年畫則標示劇名，有時畫上有冗長題款，一方面說明圖畫的內容，另方面賣年畫的人可以依此題詞，叫賣年畫，成為一種特殊的年節景觀。年畫上不論有沒有標題、題詞，它的內容、題材都靠著大家耳熟能詳的象徵符號來傳達意涵，如瓶上插竹，表示「竹報平安」；娃娃畫中，兒童雙手捧笙，足踏白蓮，借蓮（連），笙（生）和童子的音義，組成〈連生貴子圖〉，等。戲曲題材的年畫也會運用這種象徵手法，融合有趣的故事情節和祈福的吉祥寓意。

一、楊柳青年畫〈鶯鶯聽琴圖〉

此圖刻繪張生坐在樹根椅上，雙手撫琴，鶯鶯和紅娘在一旁傾聽的場面，表現西廂記第2本4折「鶯鶯聽琴」的情節，是楊柳青的年畫（圖4-1）。楊柳青位於天津市西郊，曾是京杭大運河連接南北東西的首要漕運樞紐碼頭和物資、人文交流、集散要地，市鎮繁榮，景色秀美，被譽為「北國江南」，有「小蘇杭」之稱。[15] 在這種地理、人文環境之下，楊柳青發展成為中國最著名的年畫產地，也是中國北方歷史最悠久、產銷量最大的年畫中心，與蘇州桃花塢齊名。此地年畫生產大概起始於明朝末年，清代中葉興盛，發展成為以楊柳青鎮為中心，並包括附近32個村莊的印製年畫重鎮。根據金冶1976年調查，1884到1902年左右，是楊柳青年畫生產最興盛的時期，全鎮共有12、13家年畫舖，其中戴廉增一家每年就可印製一百萬張年畫。[16] 20世紀初年後，其市場逐漸萎縮，生產陷入低谷，不過楊柳青近郊地區年畫作坊繼續維持產銷量，直到抗日戰爭才受重創，幾近絕跡。

[15] 王樹村，〈楊柳青年畫興衰概談〉，《楊柳青年畫》（上）、（下），臺北：漢聲，2001；張國慶、周家彪，〈楊柳青年畫總概〉，《中國木版年畫集成·楊柳青卷》（上），北京：中華書局，2007。

[16] 金冶，〈楊柳青和天津的年畫調查〉，《中國各地年畫研究》，香港：神州圖書公司，1976，頁52。

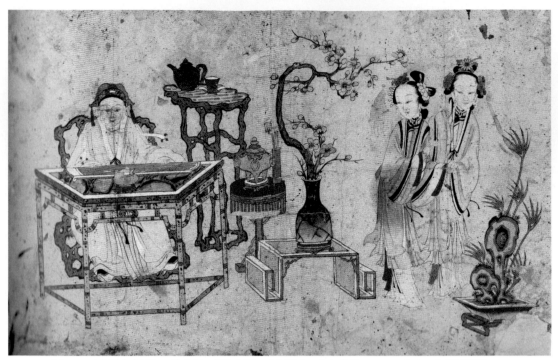

圖4-1　〈琴傳心事圖〉，約雍正、乾隆年間，木刻版畫，套色敷彩，33×55公分，王樹村舊藏。

　　楊柳青最重要的畫舖戴廉增、齊健隆及其它作坊，於乾隆年間開始在北京設立分店，因此其年畫除了在農村銷售之外，精品也成為京城的皇室、貴族及居民年節時的需求品。[17] 此種情況，促使其年畫產品品質不斷提升，並呈現多元化現象，〈鶯鶯聽琴圖〉就是一張繪刻精緻優美，雅俗共賞的傑出年畫作品。

　　不同於西廂記文本的敘述，以及依文本而來的插圖或姑蘇版畫同題材作品的表現（圖2-29、2-30、3-14、3-32、3-33、3-46），這幅年畫在張生與鶯鶯和紅娘之間刻繪一系列博古、清供的花瓶、器物和家具，形成一個開放的空間，而不是用圍牆或建築物把人物分隔。這些清供博古圖案包括了前景插著梅花的花瓶、中間的香爐和盛放銅鏟及香箸的香筒，以及背景的茶壺和茶杯。花瓶及其它器物都放在造型、媒材各異的几座上。根據王樹村的

[17] 高大鵬編，《楊柳青木版年畫》，天津：天津古籍出版社，2010；王樹村，〈楊柳青年畫興衰概談〉，《楊柳青年畫》，臺北：漢聲雜誌社，2001，頁19；張國慶、周家彪，〈楊柳青年畫總概〉。

整理，楊柳青藝人的書齋「畫訣」為：「樹根椅，古木几，古錦褥，花牙楊，圖史經，滿書架。冬宜竹，春宜花，筆墨硯，桌上陳。古窯瓶，插拂塵，右壁劍，左壁琴。」[18] 這張版畫刻繪的器物、陳設雖然比「畫訣」所述較簡單，但有一部分符合「畫訣」的內容，因而可以知道它們代表了張生的書齋。由於它們都以顯著的尺寸，置放於圖面的正中間和前景，因而暗示了它們也是畫

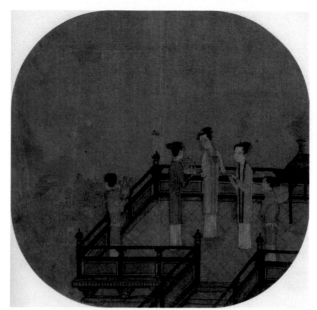

圖4-2　佚名，〈瑤台步月圖〉，南宋（1127-1275），絹本設色，25.6×26.7公分，北京故宮博物院藏。

面主題的角色。這些博古清供圖案都具有吉祥如意的象徵意義：五瓣梅花寓意五福，冰裂紋梅瓶寓意五福平安；香爐、香筒、茶壺、茶杯寓意延年益壽、養生長命。此外，圖面右下角方形花盆內的太湖石及傘竹，也象徵長壽、平安（竹報平安和壽石）。此張年畫在人們熟悉、喜愛的戲曲故事之中，刻畫了許多具有吉祥如意寓意的圖案，除了增加圖面的裝飾性之外，更重要的是烘托歡樂、喜慶的年節氣氛，以討人們的喜愛。

〈鶯鶯聽琴圖〉刻繪十分精緻，線條靈巧，粗細轉折有緻，設色淺淡，並以鮮艷紅色做點綴，達到清麗悅目的效果。圖中人物長相俊秀，張生頭戴巾帽，似戲中角色，鶯鶯和紅娘的髮型和衣著則似一般清初時裝婦女打扮。[19] 楊柳青鄰近京、津，年畫銷售京城，產品具有精細、高雅的院體畫特色。傳說北宋將滅亡時，有不少畫工藝人避居楊柳青，因此有「北宋畫傳楊柳青」之說。[20] 此年畫中鶯鶯和紅娘形象，可以看出與宋朝院體人物畫的相似性。〈瑤臺步月圖〉是南宋院畫作品，描繪中秋時節仕女在露台拜月的情景（圖4-2）。[21] 南宋畫中的仕女不同於唐朝的肥碩豐腴，顯得十分纖秀婉

[18] 王樹村，〈楊柳青民間年畫畫訣瑣記〉，《中國各地年畫研究》，頁5。
[19] 王樹村，《楊柳青青話年畫》，臺北：三民書局，2006，頁39。
[20] 王樹村、李志強主編，《中國楊柳青木版年畫》，天津：天津楊柳青年畫出版社，1992，圖62說明。
[21] 此畫收藏於北京故宮博物院，該圖裱邊舊題「劉宗古瑤臺步月圖」。劉宗古是北宋宣和畫院畫

約，她們穿著上衫長裙，外著長袖比甲，頭髮往上梳，並插髮飾，形象和穿著打扮都與，〈鶯鶯聽琴圖〉中的鶯鶯與紅娘類似。由此判斷，楊柳青畫源自宋朝之說可能並非空穴來風，反映此地職業畫家工筆畫風格的淵源和傳統。

　　民間畫工及藝人以畫訣做為繪畫創作的指導原則，楊柳青年畫畫訣對於畫人物有如下的說法：[22]「畫美人訣」──鼻如膽，瓜子臉，櫻桃小口螞蚱眼；慢步走，勿乍手，要笑千萬莫張口。「畫戲曲人物訣」──畫旦難畫手，手是心和口；若要用目送，神情自然有（旦角的手代表嘴和心要說的話，最難刻畫。若兩眼和手配合畫好，內心活動就易於表達出來）。「小生」──風流又瀟灑，舉止多文雅；歪頭目傳情，呆立易顯傻。這些畫訣可以作為瞭解年畫藝術的參考，〈鶯鶯聽琴圖〉正是依循這些原則創作的。王樹村指出此年畫粉本作於清初，是楊柳青年畫中的佳作，從其較為簡樸、素雅的風格來判斷，可能是雍正之際的產品。[23]

二、倉上年畫西廂記八扇屏

　　此組作品以條屏的方式刻畫西廂記中八個主要情節：驚艷、傳書、逾牆、佳期、拷紅、長亭、驚夢、團圓，是山東省濰坊市（舊濰縣）倉上村的產品，可稱之為「倉上年畫」，是年畫中文雅工緻的高檔作品。[24] 馬志強在〈楊家埠戲曲故事年畫《西廂記》八扇屏考析〉一文指出：「楊家埠在發展繁榮時期，帶動了周邊的村莊也大量印製年畫……。倉上是楊家埠南面的一個村莊，《西廂記》年畫初稿的繪製，應該還是出於楊家埠的一些大畫店之手。」[25] 可能是由於這個原因，倉上年畫常常被併於同屬寒亭區的楊家埠年畫

家，但此圖為南宋院畫風格，裱邊舊題應為附會。

[22] 王樹村，〈楊柳青民間年畫畫訣瑣記〉，頁6。

[23] 收藏此畫的中國美術館，將此圖訂於乾隆年間。見吳為山主編，《楊柳春風──中國美術館藏楊柳青古版年畫精品展畫集》，北京：文化藝術出版社，2017，頁79。

[24] 徐直，〈濰縣年畫〉，《中國各地年畫研究》，1976，頁68；〈民間年畫說明〉，《美術》，1956年第3期，頁35。

[25] 馬志強，〈楊家埠戲曲故事年畫《西廂記》八扇屏考析〉，《年畫世界的學術構建──第三屆中國木版年畫國際會議論文集》，馮驥才文學藝術研究院中國木版年畫研究中心印，2019年10月，頁361。

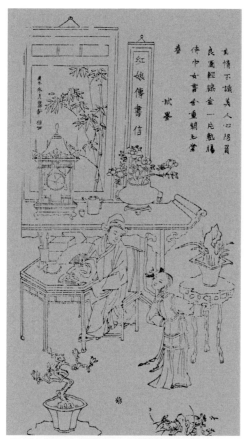

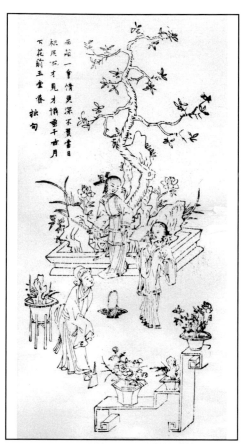

圖4-3　〈紅娘傳書圖〉，西廂記八扇屏之一，約
　　　　1810，木刻版畫，墨線版，64.5×26.2公
　　　　分，山東倉上年畫，薄松年舊藏。

圖4-4　〈月下花前圖〉，西廂記八扇屏之一，約
　　　　1810，木刻版畫，墨線版，64.5×26.2公
　　　　分，山東倉上年畫，薄松年舊藏。

（它們又都同屬於濰縣年畫或濰坊年畫），[26] 人們對它的個別研究比較不多。
實際上倉上年畫保留較多楊柳青年畫風格，與大多數楊家埠年畫非常不同。

[26] 山東濰坊市老市區是原濰縣縣城，新中國成立前西到周村，東到沙河，南到臨沂，各縣生產木
　　版年畫村鎮，都到濰縣銷售產品，形成全國性木版年畫集散地，所以歷史上有「濰縣年畫」的
　　名稱。1983年撤銷昌濰地區，設置地級濰坊市，同時濰縣建制也已撤銷，改為濰坊市寒亭區。
　　鑑於這些情況，傳統「濰縣年畫」被改稱為「濰坊年畫」。張殿英、張運祥，《濰坊木版年
　　畫──傳承與創新》，北京：生活、讀書、新知三聯書店，2013，頁8。西廂記八扇屏全部圖
　　片，可見於李世光、張小梅編，《中國木版年畫集成·楊家埠卷》，北京：中華書局，2005。

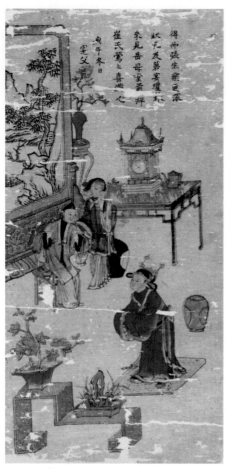

圖4-5 〈狀元見岳母圖〉，木刻版畫，套色敷
彩，56.1×27.1公分，山東倉上年畫，
海のみえる杜美術館藏。

現存西廂記八扇屏為墨線版（以下稱「八扇屏本」或「墨線本」），推測此套版畫應是採用套印兼人工彩繪法製作，但現存彩色版僅有年代可能較晚，而且不完整的例子存在。墨線版人物俊秀，構圖嚴謹，線條流暢，刻工精美，每幅條屏上刻有畫家自題與故事情節相關的詩句，雖沒有畫家簽名，但有「拙筆」、「試墨」等落款，可以推測出自具有文人素養的畫師之手（圖4-3、4-4）。薄松年指出，從風格來判斷，此組版畫製作於嘉慶、道光之際，[27] 因為圖中有「庚午冬月畫」題款，因此原圖可能印製於嘉慶14年（1810）。圖中仕女將頭髮盤於腦後，兩側插珠花；或者梳雁子髻，在鬢的一邊插上小紅絨球或花朵，這些都是嘉慶、道光時期仕女髮型的特色，可見得版畫中的仕女是時裝美女，但著冠帽的張生則是戲裝打扮。

與上述〈鶯鶯聽琴圖〉類似，此套扇屏圖無論情節發生在室內或室外，都用一些大大小小，置於几上的盆景做為周遭環境的擺飾，甚至把花園風景也安排成放大的盆栽，做為背景，如〈佳期〉一圖（圖4-4）。花盆內栽花、種樹，並有奇石、蘭葉、花草等象徵富貴、長壽的吉祥圖案，以此烘托春節歡欣的氣氛和典雅的陳設。盆栽藝術源於中國，可朔源至史前時期。[28] 唐、宋以來，盆景成為宮廷、貴族、文人、雅士的陳設珍品，擺設在

27 薄松年，《中國年畫藝術史》，頁100。
28 Y. C. Shen, ect.（沈蔭椿、郭志嫻、沈堅白），*The Chinese Art of Bonsai and Potted*

幽齋雅室之內。清代盆景的製作更是盛況空前，論述著作逐漸繁多，對盆栽藝術，造型技術等方法都有詳盡的介紹，促進盆栽的普及。

〈傳書圖〉（圖4-3）中的室內陳設合乎民間年畫畫訣中對書齋的描述，特殊的是張生背後的長几上，放置著一座西洋形式的自鳴鐘（鐘能自鳴，鐘表有針，隨晷刻指十二時）。自鳴鐘來自西洋，至少萬曆26年以前（1598）已開始在南京地區傳播，並產生廣泛影響。到了乾隆、嘉慶時期，廣州、江寧、蘇州地區工匠已能製作生產，[29]可見得社會上已有一定的使用率。由西廂記屏扇圖可以知道嘉慶、道光年間，自鳴鐘在中國的傳播，以及當時民間使用的情形。

西廂記扇屏圖目前可見到6張彩色的圖版（其中〈團圓圖〉重複），分屬兩種版本。彩色圖版中〈傳書圖〉與〈團圓圖〉是同一版本，收藏在「日本海のみえる杜」美術館。[30]兩圖模仿八扇屏本，加以重刻，因而人物的面部、山水、花卉等細部有些差異，同時題跋中出現了原圖所無「實父」、「十州仇英」的偽款（圖4-5）。兩圖色彩以青綠為主，同時加上手繪的紅色及藍色，色調鮮艷。另外4幅版畫是四聯屏（以下簡稱「四聯屏」），分別刻畫佳期、拷紅、長亭、團圓的情節，收藏在山東省博物館（圖4-6）。這4幅版畫也是模仿八扇屏本重刻，因翻刻技巧的關係，構圖與原畫左右相反。圖上題款的年代為「戊寅秋日」（嘉慶22年，1818），比原圖晚了8年。由於四聯屏刻繪的是西廂記後半部的劇情，因此相信另有刻繪前半部的四聯屏存在。

「四聯屏」最特別之處是每幅版畫上端分別以墨色刻印「福」、「祿」、「壽」、「喜」字樣，這部分是在原來的版面加上去的，可知道是要強調吉祥寓意，配合春節的喜慶歡樂氛圍。此組年畫的色彩與前二組不同，水墨白描之外，在人物衣著、髮飾、家具、花卉部分，手繪紅、藍、粉紅等顏色，全圖無論設計、版刻或描繪都十分精巧、優美，雖局部色彩鮮

Landscapes（中國盆栽和盆景藝術），San Francisco: Unison Group Inc.（升友集團公司），1991, pp. 18-31；蘇本一，《中國盆景藝術》，臺北：國家出版社，2005，頁6-7。

[29] 湯開建、黃春艷，〈明清之際自鳴鐘在江南的傳播與生產〉，《史林》，2006年第3期，頁56-62。王樹村指出，畫面出現自鳴鐘是嘉慶時期年畫特色之一（王樹村，《中國民間美術史》，頁188）。

[30] 三山陵認為此兩圖製作於同治9年（1870），其說明及圖片見，三山陵編，《中國年畫集成・日本藏品卷》，頁360-361。

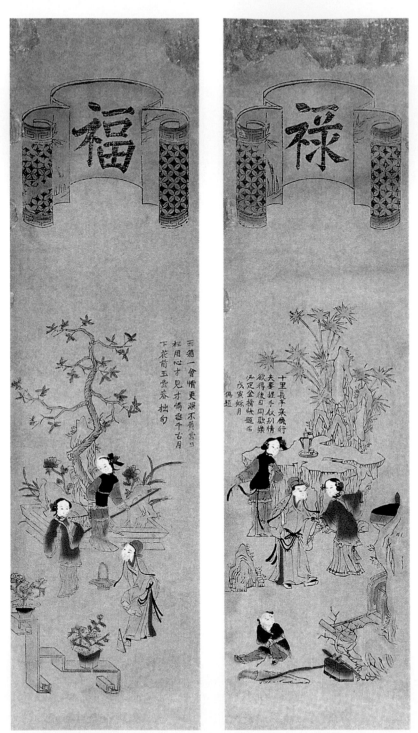

圖4-6　〈西廂記圖〉四聯屏，約1818，木刻版畫，套色敷彩， 107×25.5公分，山東倉上年
　　　　畫，山東省博物館藏。

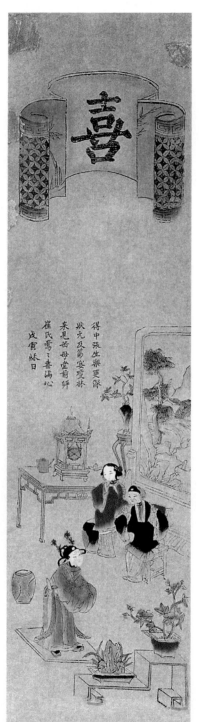

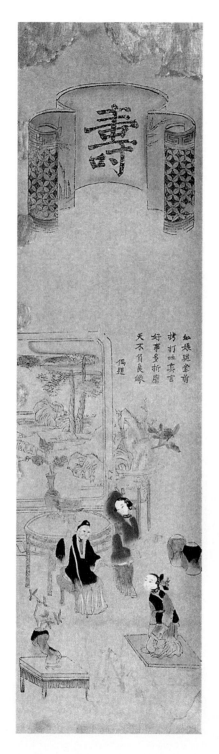

艷，仍不失雅致。由這一套八扇屏一再被複製、重刻的情況，可以知道它們深受喜愛的程度，實際上，一直到現在，中國年畫家仍然受其啟發，而加以模仿、覆製。[31]

三、平度年畫〈長亭送別圖〉

製作、生產於山東平度的〈長亭送別圖〉，與西廂記4聯屏類似，圖畫上方加上「福」字圖案，強調吉祥喜慶及裝飾效果（圖4-7）。平度年畫的主要生產地是宗家庄，其源頭有嘉慶初年、道光年間及光緒年間等不同說法，算是中國年畫產地中年代最短近的。[32] 光緒到民國初年，宗家庄有30多戶開設年畫作坊，民國時期出現空前興旺局面，幾乎家家以年畫為業，這種情形維持到1937年抗日戰爭。此地年畫受到楊家埠影響發展起來，後又吸取楊柳青年畫、嶗山寺院壁畫技巧，而形成自己的特色。平度年畫豐富多樣，其中以配合屋室裝飾所需，不同形式的產品最具特色。〈長亭送別圖〉是一幅窗頭畫（俗稱「三節鷹」），過年時張貼於窗上做裝飾，可能製作於民國初年。

圖4-7 〈長亭送別圖〉，清末民初，木刻版畫，墨線版，26×32公分，山東平度年畫，王樹村舊藏。

[31] 筆者2018年11月10日拜訪山東濰坊市年畫家張運祥，得知他正在覆刻西廂記八扇屏，尚未完成。

[32] 沈泓，《平度年畫之旅》，頁36；趙屹，〈平度年畫總概〉，《中國木版年畫集成·平度、東昌府》，北京：中華書局，2010，頁15。

〈長亭送別圖〉刻畫張生和
鶯鶯並肩站在郊外亭子前方，兩人
依依不捨，軟語不禁，紅娘則咬著
指頭，耐心的坐在亭內擺著酒菜的
桌子後方等候。圖面左方刻畫張生
的書童和車夫在樹下聊天，書童趴
在馬背上，面露倦態；車夫則坐在
地上，雙手擺弄襪子，急於上路的
樣子。畫面上方橫批內的「福」與
幾何紋交錯排列，形成連續圖案，
點明了吉祥歡樂的春節喜慶之意。
此圖也是墨線版，構圖飽滿，人
物形象樸拙，線條有陽剛之氣和金
石遺風，沉穩而有力度。無論人物
的刻畫或背景的設計都相當細膩而
寫實、生動，符合農民的喜好和品
味，充滿鄉土的氣息。

圖4-8　鶯峰山人繪，〈月下佳期圖〉，乾隆
後期，木刻版畫，墨版套色敷彩，
94.8×48.5公分，山東高密年畫，海
のみえる杜美術館藏。

四、高密年畫〈月下佳期圖〉

　　生產、製作於山東高密的版畫
〈月下佳期圖〉也屬於「出口吉利，討人歡喜」類的年畫（圖4-8）。高密
位於膠東的富庶地區，年畫生產起於明朝，受到楊柳青、楊家埠、平度年畫
影響，清朝中後期達到鼎盛階段，清末民初仍然十分繁榮，到了20世紀40
年代末，周圍地區尚有43個村莊，150餘家作坊。[33]高密年畫早期以手繪為
主，後期發展木版套印。〈月下佳期圖〉屬於木版手繪年畫。

　　此版畫刻繪一對青年男女相擁坐在床上，共執一個酒杯，他們身後有

[33] 謝昌一，〈山東民間年畫的發展〉，《山東民間年畫》，濟南：山東美術出版社，1993；
伊紅梅，《呂蓁立與高密撲灰年畫》，北京：群眾出版社，2010；焦岩峰，〈高密撲灰年
畫〉，《藝術家》，1994年第40卷1期（總236期），頁330-339；薄松年，《中國年畫藝術
史》，頁54-56。

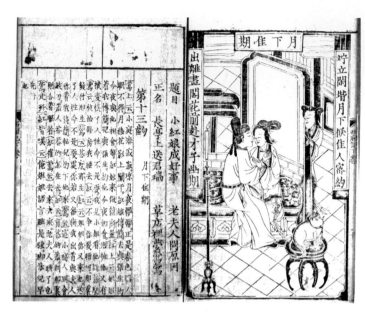

圖4-9　盧玉龍刻，〈月下佳期〉，《重刻元本題評音釋西廂記》插圖，1592，木刻版畫，建陽熊龍峰忠正堂刊行，日本內閣文庫藏。

一位女子，探頭窺視（圖4-8）。靠近床頭的桌上放置一座點燃的蠟燭臺，說明是夜晚時分。燭臺左邊的朱印款刻：「鷲峰山人印」，用得是畫家的別名。這幅版畫曾被命名為〈洞房相愛圖〉、〈麗人貴公子歡杯圖〉、〈歡杯圖〉等，但經與明刊本《西廂記》插圖對比之後，可以確定其內容來自《西廂記》〈月下佳期〉的劇情。〈月下佳期〉繪畫和插圖的刻繪方式很多，有表現戶外景、室內景（圖2-15，2-16），或由戶外到室內的通景者（圖4-36）。1592年熊龍峯本的插圖刻繪張生與鶯鶯相擁坐於床上，紅娘躲在床邊的屏風後面，探頭窺視的情景，與此幅版畫構圖十分接近（圖4-9）。插圖兩側刻著對聯，上端刻四字齣名「月下佳期」。這幅插圖就是鷲峰山人模仿的底本，但將室內佈局稍作改變。他刪掉插圖的前景，以近景方式表現人物，將原放在插圖左前方的高燭臺，改成小的，豎放在桌上。插圖中的屏風被移到崔、張背後，並改為朱紅色的門扉，紅娘躲在其後探頭窺視，如此使得畫面情節比較合理化。

　　此年畫以傳統線刻技法製作，沒有應用排線法，線條的粗細一致，同時用渲染襯托衣摺、酒杯、蠟燭等處的明暗、起伏變化和色層，除此之外，全

圖沒有應用透視技法。此圖色彩豐富、明亮，人物形體受到熊龍峯本的影響，顯得較為豐滿、圓潤。仕女披如意紋雲肩，袖緣、褲腳有繡花圖案，髮梳腦後，兩鬢插花，打扮華美、俏麗。人物五官刻繪細膩，表情生動，高密年畫有「細心粉臉」、「眉眼巧畫」、「面如桃花」的特色，在此圖都可得到應證。從人物造型、長相，裝扮來判斷，此年畫可能製作於乾隆、嘉慶年間。床上的枕頭刻有一個反寫的「壽」字，象徵「壽到」，由此可見，這幅版畫具有吉祥如意的意涵，不是單純的裝飾、觀賞之物。

圖4-10　〈新婚燕爾圖〉，清末，木刻版畫，套色敷彩，山東高密年畫，范錫寶藏。

　　〈新婚燕爾圖〉是〈月下佳期圖〉改頭換面的清末仿作，也是高密的年畫（圖4-10）。[34] 此圖只刻畫張生和鶯鶯相擁坐在床沿，共持一杯交歡酒的情景，紅娘已從圖中消失，原位於圖左側的燭臺和枕頭被換到圖面右邊。圖中鶯鶯的上衣敞開，看來衣衫不整，嫵媚的雙眼斜視，充滿誘惑力。由於圖面只刻畫一男一女，若非與〈月下佳期圖〉對比，很難把它與西廂記做連結，只能看作是一對新婚男女，或是嫖妓的場面，不知這是否畫家的本意？由此例子也可知道「西廂」圖像被抄襲、挪用、轉借的情況。[35] 〈月下佳期圖〉中枕頭上倒寫的「壽」字，在〈新婚燕爾圖〉中消失

34　〈月下佳期圖〉一向被歸為姑蘇版畫（如高福民編，《中國木版年畫集成·桃花塢卷》（上），頁231）。〈新婚燕爾圖〉是伊紅梅所著，《呂蓁立與高密撲灰年畫》一書的插圖，由於與〈新婚燕爾圖〉的相似，使我們可以知道〈月下佳期圖〉應是高密年畫。伊紅梅，《呂蓁立與高密撲灰年畫》，頁7。

35　與〈新婚燕爾圖〉構圖相似的版畫，還可見於收藏在海のみえる杜美術館的〈男女同樂圖〉，

了，不過後者用了鮮艷的色彩，特別是大量的紅色，使得畫面喜氣洋洋，春節的喜慶歡悅之情並沒有減少。

五、楊家埠年畫〈花園採花圖〉

　　〈花園採花圖〉製作於山東濰坊市楊家埠，內容出自當地民歌，並用象徵性的手法表現西廂記的故事。楊氏先人從雕版業中心的四川梓潼縣，遷居楊家埠，是中國僅次於楊柳青、桃花塢的年畫中心之一。[36] 楊家埠年畫生產起源於明朝，至道光20年（1840），已有周圍20多個村莊建立年畫作坊，並到外地成立分店。清末光緒年間，當楊柳青與桃花塢年畫生產已呈沒落之勢時，楊家埠仍然欣欣向榮，並達到極盛階段，1922年畫店一度達到160家。楊家埠的年畫藝人主要是農民，除了少數全年經營之外，大多數為農民副業性質。產品早期半印半繪，後期轉變為木版套色，具有質樸、簡練、色彩鮮明艷麗，線條流暢，造型形式化的特色，被譽為出色的農民畫，與同一地區倉上精工細膩的「細貨」相比，大多數楊家埠年畫被歸類於「粗貨」。刻寫在此幅年畫左下角的「復太」，是楊家埠年畫舖的店名。

　　年畫〈花園採花圖〉以彩色套印法製作，圖面沒有背景，只刻繪三個大型的盆栽及一條小狗，以此象徵花園，用時也呼應清朝盆景藝術盛行的情況（圖4-11）。圖面左、右兩側的大花盆內種植傘竹和松樹，都放置在几座上。圖面正中間的花盆則直接放在地上，站在一旁的張生彎著腰，正伸手打算採摘盆中盛開的花朵；鶯鶯則在紅娘的陪伴下，坐在花朵的另一邊。張生和鶯鶯（刻成同音字「英英」）的名字分別刻寫在兩人旁邊。除此之外，版畫上端正中間也刻寫了作品的標題「花園採花張生喜英英」，這個標題應是「花園採花張生戲鶯鶯」的同音訛寫。標題中的「喜」應是「戲」的同音諧字，以此來傳遞過年的喜慶之意。從標題可以知道，這幅年畫的內容可能是從流傳民間的〈茉莉花歌〉取材而來。

見山三陵編，《中國木版年畫集成・日本藏品卷》，頁503。

36　有關於楊家埠年畫之介紹、說明及調查報告，參考：中國濰坊楊家埠村志編輯委員會編，《楊家埠村志》，頁193-242；張殿英、張運祥，《濰坊木版年畫——傳承與創新》；王樹村，《濰坊楊家埠年畫全集》，深圳：西苑出版社，1996；李世光、張小梅主編，《中國木版年畫集成・楊家埠卷》；鄭金蘭主編，《濰坊年畫研究》，上海：學林出版社，1991。

圖4-11　〈花園採花圖〉，光緒年間（1875-1908），木刻版畫，彩色套印，山東楊家埠年畫，
　　　　王樹村舊藏。

圖4-12　〈王定保當當圖〉，光緒年
　　　　間原作，現代複印版，木刻
　　　　版畫，彩色套印，27.2×39
　　　　公分，山東楊家埠年畫，張
　　　　運祥藏。

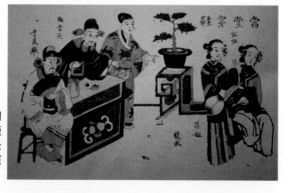

圖4-13　〈當堂穿鞋圖〉，光緒年間
　　　　原作，現代複印版，木刻版
　　　　畫，彩色套印，27.2×39公
　　　　分，山東楊家埠年畫，張運
　　　　祥藏。

　　〈茉莉花歌〉別名〈鮮花調〉，是膾炙人口，流傳久遠的中國民歌小調，也是流傳到海外的第一首中國民歌。[37] 意大利歌劇大師浦契尼（Giacomo Puccini, 1858-1924）於1921到1924譜寫〈杜蘭朵〉（Turandot）時，將〈茉莉花歌〉做為全劇的主旋律，使它揚名全球，並且成為中國民歌的代表。〈茉莉花歌〉的起源時間及地點都沒有定論，但其歌詞最早的記載是乾隆29年（1764）蘇州寶仁堂書坊主人錢德蒼，襲用乾隆年間蘇州玩花主人編輯的《綴白裘》戲曲集之名，增輯的花部亂彈戲《花鼓》劇裡的〈花鼓曲〉12段。[38] 這12段唱詞中，前二段是詠鮮花及茉莉花的「詠花主題曲」，第三至五段是明顯的「西廂主題曲」，第六至十二段除了可能隱喻張生、鶯鶯的故事部分外，也可能包含其它故事（《綴白裘》〈花鼓曲〉唱詞見附錄五）。〈茉莉花歌〉在全國傳唱過程中，其歌詞演變成二種主要不同的類型：1.與《西廂記》有關的類型，是後代最常見類型；2.非「西廂」型，大多出現在民歌中。在《西廂》類型民歌中，有的歌名叫〈張生戲鶯鶯〉，大多流傳在中國華北地區。[39]

　　從〈花園採花圖〉年畫的標題及內容來判斷，此作品採用了〈茉莉花歌〉組曲中的第二段「詠花主題曲」，並將它與張生、鶯鶯的故事結合。「詠花主題曲」的內容為：「好一朵茉莉花，好一朵茉莉花，滿園的花開賽不過了他。本待要採一朵帶，又恐怕看花的罵。本待要採一朵帶，又恐怕那看花的罵。」據此，圖面刻繪張生正要採花的情景，以花來喻鶯鶯。圖正中央花盆內盛開的花朵，因而可知是茉莉花。陝西省洛川縣流傳的〈張生戲鶯鶯〉歌詞，描述鶯鶯見到張生時魂不守舍的神情，可與〈花園採花圖〉中鶯鶯的模樣做參照：「急忙忙上樓臺，急忙忙上樓臺。上了樓臺遇見了張秀才（呀），遇見那（呀）張秀才，小奴家魂不在（呀）。」[40]

[37] 錢仁康，〈流傳到海外的第一首中國民歌——《茉莉花》〉，《錢仁康音樂文選》（上），上海：上海音樂出版社，1997，頁181-185；張煒聆，〈民歌《茉莉花》的由來及發展〉，《當代音樂》，2015年1月號，頁137。

[38] 錢仁康，〈流傳到海外的第一首中國民歌——《茉莉花》〉，頁181；張繼光，《民歌茉莉花研究》，臺北市：文史哲出版社，2000，頁139；伍潔，〈地方民歌的成功流傳及其啟示——以江蘇《茉莉花》為例〉，南京農業大學碩士論文，2007，頁7

[39] 張繼光，《民歌茉莉花研究》，頁242-252。根據汪瑤的調查，在139首中國各地的茉莉花歌中，以西廂記的故事為主要內容的有56首，占40%，是所有不同類型內容中最多的。其中有49首分佈在北方，中國華北地區可說是西廂型茉莉花歌的主要流傳地區。他因此推測茉莉花歌的起源地在中國北方。汪瑤，〈茉莉花「歌系」研究〉，武漢音樂學院碩士論文，2006，頁28-30。

[40] 張繼光，《民歌茉莉花研究》，頁159。

〈花園採花圖〉是清末年畫，此時正是楊家埠生產最興盛的時期，由於大量製作，因而產品品質趨於粗陋簡率。此時楊家埠年畫作坊為應付需求，出現了一種當地人稱為「大搬家」的拼湊手法，也就是將同樣的圖案應用在不同題材的年畫，因而產生圖面牽強附會的現象。[41] 〈花園採花圖〉就是屬於這種用拼湊手段製作的年畫。這幅年畫中的張生形象與〈王定保當當圖〉中的王定保一樣（圖4-12），鶯鶯與紅娘則與〈當堂穿鞋圖〉中的論姐與存姐一樣（圖4-13）。〈王定保當當圖〉與〈當堂穿鞋圖〉為以山東地方戲呂劇《王定保借當》為題材的三幅一組年畫中的兩幅。[42] 故事原出《繡鞋記》鼓詞，敘述書生王定保，因赴京趕考缺盤纏，向他的未婚妻春蘭借嫁衣去典當。不料遇到惡霸李武舉，誣告他偷竊，把他送進衙門。後春蘭為王伸冤，當堂試鞋，使王得以昭雪。由於三幅年畫表現了劇情發展的主要情節，其中人物的姿態、表情都刻畫得十分貼切、傳神（畫中人名與劇本有所不同），因而相信應是原作，〈花園採花圖〉中的人物形象是向其借用，拼湊而來的。三張年畫同樣都是復太畫舖的產品。

第三節　追求「畫中有戲，百看不厭」的西廂記年畫

前一類西廂記年畫在故事情節的表現中，刻畫大量盆栽擺飾，利用吉祥如意象徵符號，甚或加刻福、祿、壽、喜等字樣，以烘托、強調春節的喜慶氣氛和祝賀之意。「畫中有戲，百看不厭」類的年畫則以刻畫故事為主，或以寫實的手法表現戲劇表演的現場，使觀者如臨其境；或者將故事以連環圖畫的方式表現，以此對劇情做充分的表達，使觀者獲得瞭解。此種年畫除了能夠讓人得到觀劇或讀戲的喜悅，也會用明麗、豐富的色彩以及飽滿的構圖，來傳達年節的歡愉氣氛，符合民眾的審美觀，使人百看不厭，並可長期貼飾，裝點屋室。以下分單一情節及多情節西廂記年畫來討論。

[41] 上海圖書館近代文獻部編，《清末年畫薈萃——上海圖書館館藏精選》，北京：人民美術出版社，2000，頁15，16；張殿英、張運祥，《濰坊木版年畫——傳承與創新》，頁29。

[42] 《王定保借當》劇情及三幅相關年畫介紹，參考張道一編選，高仁敏圖版說明，《老戲曲年畫》，上海：上海畫報出版社，1999，頁107-109。

一、單一情節西廂記年畫

（一）高密年畫〈驚艷圖〉、〈鶯鶯與紅娘圖〉

1.〈驚艷圖〉

　　高密年畫中最有特色的品種是「撲灰年畫」，以其風格古雅，造型拙樸簡練，用筆瀟灑自如而得名。這種年畫的製作方式是用柳條燒成碳條，以它代筆勾畫事先構思好的畫作輪廓，畫成灰稿。定稿後，拿灰稿覆蓋畫紙上撲挎，一稿可撲輪廓線稿數張，「撲灰」由此得名。[43] 此外，還可以將炭條研磨成細灰粒，調和成濃墨，拿毛筆蘸取，在撲好的線稿上勾描後補撲，如此不僅增加了數量，也使一張構圖變成對稱的兩張。「撲灰」是中國畫師複製作品的一種流傳久遠的傳統技法，為高密年畫藝人所傳承。撲灰後的畫稿還要加以手繪，經20多道工序後，才能完成。撲灰年畫早期都是手繪，嘉慶時期楊柳青的畫師移居高密，將家鄉版刻技術及年畫風格傳播到高密，而產生半印半繪的高密年畫。[44]

　　〈驚艷圖〉撲灰年畫以半印半繪的方式製成，刻畫張生與鶯鶯初次碰面的情景，以與眾不同的構圖來表現「驚艷」的情節（圖4-14）。在大多數的插圖或版畫中，此情節的構圖方式為張生與法聰和尚站在廟堂門口，鶯鶯手拿花枝，與紅娘站在庭院另一邊角落（圖2-22、2-23、2-35、2-36、3-10）。然而此幅年畫卻顛覆傳統，圖面完全沒有佛寺和和尚，只見張生坐於松樹下，行囊放在地上，以此象徵他在旅途之中的情景。鶯鶯與紅娘近距離站在張生旁邊，回首看他。應是拿在鶯鶯手上的花枝，此時卻在張生手中，他一手執扇，一手舉花，似在招引兩位女士的注意。此圖的重心放在紅娘身上，她站在張、鶯兩人之間，一手執扇至臉部，一手握巾，扭腰擺臀，姿態撩人。此外，她的容顏秀麗，穿著華美：深藍色上杉，配紅色腰巾，衣褲上有優美紋飾，這些都使她比長相平庸，穿著清淡的鶯鶯更引人注目。這幅年畫

[43] 伊紅梅，《呂蓁立與高密撲灰年畫》，頁64。
[44] 伊紅梅，《呂蓁立與高密撲灰年畫》，頁75-76。

的色彩，除了衣冠上局部鮮艷的藍色和紅色調之外，其餘以墨色為主。張生的長袍用筆瀟灑簡逸，墨分五彩，與細密的松葉形成對比，從這些用筆用墨技巧看來，此圖畫家能夠將工筆及簡筆融合應用，顯示了文人畫的特色及對其傳承。此年畫中鶯鶯和紅娘的五官輪廓、服飾打扮及髮型，都與同為高密年畫的〈月下佳期圖〉（圖4-8）相似，但構圖、筆法較為疏放、簡略，可能是嘉慶之際的產品。

2.〈鶯鶯與紅娘圖〉

高密撲灰年畫大約在清中後期形成兩大派系：「紅貨」與「老抹畫」。[45]「老抹畫」以墨色為主，古樸典雅，透溢中國文人畫遺風，上述〈驚艷圖〉可做例子；「紅貨」則樸拙、艷麗，凸顯世俗趣味的時代脈搏。〈鶯鶯與紅娘圖〉屬於紅貨，構圖簡單，顏色鮮艷、靚麗，表現兩人肩并肩站立，全圖沒有背景，凸顯主題，同時在兩人身邊刻寫名字，以作辨識（圖4-15）。圖面左下方有位於高密夏庄北村的年畫舖落款：「萬振成李記」。此圖是對屏，另一幅以相似構圖刻畫張生和紅娘，大概是在表現紅娘在張生和鶯鶯之間傳遞情書，撮合媒說的的情況。由於圖

圖4-14 〈驚艷圖〉，約嘉慶年間（1796-1820），木刻版畫，套色敷彩，，83×49公分，山東高密年畫，王金孝藏。

45 伊紅梅，《呂蓁立與高密撲灰年畫》，頁75。

面缺乏背景和道具，故事情節性並不明顯，比較類似人物畫像。

〈鶯鶯與紅娘圖〉中，兩人都穿著清末流行的長衫和裙褲。鶯鶯穿粉紅衣綠裙，紅娘則反過來穿綠衣粉紅褲。鶯鶯一手執團扇，一手以巾遮臉，表情羞澀而端莊；紅娘則一手拿巾，扭腰擺臀，合乎民間畫訣的描述：「丫鬟樣：眉高眼媚，笑容可掬，咬指弄巾掠髮整衣。」高密撲灰年畫有一句畫訣，說明繪製的方法：「刷刷刷，一溜栽花，大澗狂塗，描子勾拉。細心粉臉，眉眼巧畫。待要好看，鹹菜磕花。」人物衣服用筆刷染、狂塗，臉部則精心粉飾，分外醒目，使仕女看來如出水芙蓉，細膩清麗，美麗傳神。高密

圖4-15　〈鶯鶯與紅娘圖〉，清末，木刻版畫，半印半繪，101×57公分，山東高密年畫，山東省博物館藏。

地方戲茂腔的舞臺演員面部化妝有一道工序叫「粉臉」，撲灰年畫畫師移花接木，將它運用到戲出人物面部的繪製。[46] 茂腔是清朝末年，膠東半島興起的一種地方戲。早期以演唱形式表現，到20世紀初期才出現戲班，突破單純演唱。茂腔唱腔委婉幽怨、質樸自然，唱詞通俗易懂，有濃郁的鄉土氣息，特別吸引婦女觀眾的喜好。[47] 清末撲灰年畫戲曲題材作品不強調劇情的描寫，重形象刻畫，每幅一至三人，筆墨簡率，形象生動，重視裝飾效果，這種美學表現及處理手法，與茂腔的表演藝術有密切的關係。人物頭部及衣服上的圖案用磕花方式表現，也就是用藝人自製的花磕子蘸上顏色，像蓋圖章似的，在人物頭部及衣裙上磕印花卉圖案。這個技法也是撲灰年畫的特色之一。從風格及茂腔戲發展史來判斷，這幅年畫是清末民初的產品。

46　伊紅梅，《呂蓁立與高密撲灰年畫》，頁61。
47　王金孝，〈前言〉，《高密茂腔》，濟南：齊魯電子音像出版社，2018，頁7。

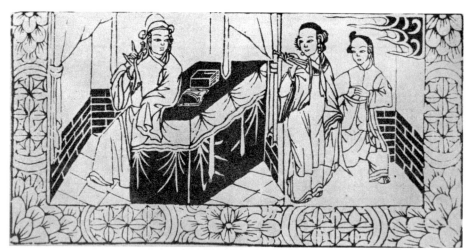

圖4-16　〈月下佳期圖〉，清末，木刻版畫，墨線版，拂塵紙， 17.5×38公分，山西臨汾年畫，
　　　　王樹村舊藏。

（二）臨汾年畫〈月下佳期圖〉

臨汾古稱平陽，宋、金時期曾是書籍雕版刻印中心，並出現兼印紙馬
的專業作坊，畫工及刻工都極為活躍，年畫〈四美圖〉及〈東方朔盜桃
圖〉可能都是金朝平陽的產品。[48] 以臨汾為中心的山西晉南年畫，最晚在
清代前中期已極為普及，有些畫店常年聘雇工匠印畫，分佈於廣大農村的
小型作坊則是農閑時的副業產品。該地年畫依據當地群眾生活需要而製
作，形式有中堂、貢箋、條屏、三裁、拂塵紙等，種類很多。〈月下佳
期〉屬於拂塵紙，是山西晉南流行的一種年畫，形式如小窗花，貼在室內
碗櫥或被褥窯、什物架上做擋塵和裝飾用品（圖4-16）。[49] 此類拂塵紙都用
墨線刻印，內容幾乎都取材於當地流行的梆子戲，而且戲中故事多發生在
山西地區，〈月下佳期〉就是一個例子。西廂記故事的發生地點普救寺，
位於山西省永濟市蒲州，臨近臨汾，對當地人說來是一個很有地緣關係的

48　王樹村編，《中國民間年畫史圖錄》（上），上海：上海人民美術出版社，1991，頁174；薄
　　松年，《中國年畫藝術史》，頁66-67。
49　王樹村編，《中國民間年畫史圖錄》（上），頁37。

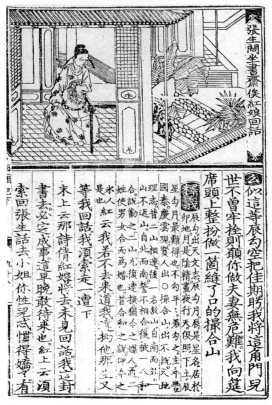

圖4-17　〈張生悶坐書齋圖〉，《新刊奇妙全相註釋西廂記》插圖，1498，木刻版畫，原書版25×16公分，北京大學圖書館藏。

戲劇，其刻繪手法也格外樸拙，令人發思古之幽情。

此幅墨線〈月下佳期圖〉年畫刻畫張生坐在桌旁，一手倚桌，一手掏巾後飄帶，舉目張看，似有所期待。惟帳外，鶯鶯和紅娘已經到達，鶯鶯手握摺扇，一手提披肩，走在前面；紅娘則跨大步，跟隨在後，突顯鶯鶯的積極、主動。此圖陰刻、陽刻並用，黑白對比鮮明，人物形象淳樸、敦厚，表情生動，具有地方戲曲藝術特色。道具和背景除了方桌之外，還有象徵門戶的窗簾，以及牆壁下方的石磚和鋪在地上的地板，將舞臺似現場與實景結合。圖面左、右及下方有幾何花卉紋邊框，充滿裝飾性。

　　這幅年畫的構圖及風格接近弘治本《西廂記》第3本2折「詩句傳情」中〈張生悶坐書齋俟紅娘回話〉的插圖，可做比較（圖4-17）。這張插圖刻繪張生獨自坐在書齋內，低頭沉思，等候紅娘回話的情景。圖中他面對書房洞開的前門，坐在桌旁，一手倚桌的姿態與情景，與臨汾〈月下佳期圖〉年畫十分類似。插圖右邊的庭院景致，在年畫中被鶯鶯與紅娘取代，但仍可看到庭院牆壁。大體說來，兩圖用了十分類似的佈局作為構圖的基礎。弘治本《西廂記》出版於北京，根據研究，明代前期，晉北和北京當地及宮廷有頻繁的藝術交流，因此兩地呈現相同的藝術風格，弘治本《西廂記》承載著此

圖4-18　〈張生遊寺圖〉，光緒年間，木刻版畫，套色敷彩，24×37公分，莫斯科國立東方民族
　　　　藝術博物館藏。

種北方職業人物畫的風格傳承。[50] 〈月下佳期圖〉年畫中的人物形象與弘治
本插圖類似，但反應晉南與晉北藝術風格的差異。前者人物面部較為寬方，
身形厚實，衣衫少裝飾圖案，整體說來較為樸質。後者則面龐較為圓潤秀
氣，身段較瘦長有曲線，服裝有豐富的紋飾，較富裝飾性。由以上比較，可
以得知臨汾〈月下佳期圖〉年畫保留了流傳數百年，相當古樸的晉南藝術風
格，變化不大，是十分難得的例子。晉南的拂塵紙一般為四幅一堂，因此當
地原來應有更多「西廂」題材年畫的製作，但留存至今的例子僅見這張。

（三）楊柳青年畫〈張生遊寺圖〉

　　以戲劇為題材的年畫，大致可分為兩種，一種是將劇情故事化，有寫實

[50] 彭喻歆，〈北方坊刻版畫之奇葩──明弘治《新刊大字魁本全相參增奇妙注釋西廂記》版畫研
　　究〉，國立臺灣師範大學美術研究所碩士論文，2009，頁97-108。

或虛擬背景的版畫，圖中人物的穿著打扮雖可能與戲劇有關，但整體畫面與舞臺表演的實況並不相同，或沒有關係。另外一種年畫則將舞臺表演的現場，忠實的刻畫出來，圖中不僅表現演員的臉譜、穿著、身段和動作，連道具和砌末也與舞臺一樣，這一類版畫就是所謂的「戲齣年畫」。[51]〈張生遊寺圖〉屬於第二類的「戲齣年畫」，刻畫演員在舞臺上表演的真實場面（圖4-18），演員身旁分別刻寫「崔鶯鶯」、「紅娘」和「張洪（珙）」的名字。圖中此三人及法聰和尚站在舞臺上，面對觀眾。張生與鶯鶯站在左、右兩邊，張生回首遙望鶯鶯，後者以巾掩口，一幅嬌羞模樣；紅娘與法聰則站在畫面中間，兩人互望，並用手指向對方，似乎正在鬥嘴。法聰畫花臉，做小丑打扮，同時與紅娘一樣，將打開的折扇舉至臉邊，做「扇子功」的動作。紅娘與法聰在舞臺上的閒言趣語，藉著戲劇性的姿態、身段躍然紙上。此圖將西廂京劇舞臺中，張生遊寺時與鶯鶯不期而遇的情景，加上插科打諢的插曲，生動而幽默的再現出來。圖中的背景除了一張桌子，及桌前鋪著藍色和紅色的神壇道具之外，別無它物，簡單而富有象徵意義的舞臺設計，正是京劇的特色之一。

　　京劇（原稱「平劇」）於1840年左右形成於北京，是中國諸多劇種中，很晚才出現的一種表演藝術。[52]它綜合北京方言和諸多種類地方戲劇而形成，是中國現代戲曲舞臺形態的集大成者，先在宮廷內快速發展，至民國時期得到空前的繁榮。由於京劇在形成之初便進入宮廷，因而對它的技藝的全面性、完整性和美學有非常高而嚴謹的要求，使它在文學、表演、音樂、唱腔、化妝、臉譜等各方面，都達到豐富而精彩，至善至美的境界。京劇的一大特色就是以虛實結合的手法做表演的手段，超脫舞臺空間和時間的限制。在這種原則的指導之下，舞臺佈景和道具、砌末，盡量從簡，讓觀眾充分發揮想象能力。舞臺上往往只擺置桌子和椅子（所謂「一桌定內外，兩椅定乾坤」），桌子放在畫面正中間，桌前為客廳，桌後為內室或書房；椅子則代表一切背景環境，椅子放倒就算「窯門」，椅子倒下，上鋪紅毯，表示野外郊景。[53]由此推斷，〈張生遊寺圖〉的道具可能是一張桌子，及一張倒放上鋪毯甐的椅子，以此代表佛堂前戶外的場景。紅毯上的墨色牡丹花象徵吉祥

[51]　王樹村，〈戲齣年畫敘論〉，《戲齣年畫》（上），頁10-12。

[52]　張偉品，《京劇》，上海：上海文化出版社，2013，頁19-20；〈京劇——中國戲劇藝術（國粹的典型代表）〉，《百度百科》，https://baike.baidu.com/item/%E4%BA%AC%E5%8A%87/75719，2019年5月10日查詢。

[53]　王樹村編著，《中國民間畫訣》，北京：北京工藝美術出版社，2003，頁39。

富貴。京劇以武戲為主，文戲較少，以西廂記為題材的京劇因而比較少見。此年畫製作年代應在光緒年間。

京劇流行於宮中，因此以京戲為題材的繪畫可能也起源於清宮。看戲是清朝皇室最普遍的娛樂活動，歷任皇帝都喜愛觀戲，咸豐、慈禧、同治、光緒更是戲迷。清宮內有專門管理戲劇表演的機構（原稱「南府」，道光27年【1827】，改稱「昇平署」），同時又有內務府如意館畫師專門在創作戲畫。[54] 昇平署遺留許多戲畫，它們是演出時做為參考用的扮相戲譜，以及供皇帝觀賞的繪畫作品。畫風受到「寫真術」的影響，結合中、西技法，以工筆細描方式捕捉最精彩場面，並把人物臉譜扮相、服裝、道具等畫得細緻真切，突出角色表演技巧和神情，反映只有桌、椅和簡單道具的舞臺佈置（圖4-19）。這些戲畫，除了扮相戲譜之外，都是如意館畫師依據宮中戲劇表演，用寫實的手法，現場描繪，後上顏色的精彩作品。繪畫內容大多數可能是咸豐年間北京徽班常演的戲，但到了同治（1862-1874）、光緒時期，京劇已成主流，因而京劇藝術的特色愈來愈明顯。[55]

受到京劇流行（及清宮戲畫）的影響，刻畫京戲表演的「戲齣年畫」也在楊柳青，及其它沿海地區的年畫生產中心流行起來，成為清末民初年畫的一種重要形式和題材。道光年間以來，楊柳青在京城開設畫舖的年畫店老闆，邀請年畫藝人到京城新近開設的戲館，一邊看戲，一邊現場畫稿。畫師們回到作坊後，將草稿整理出來，完成和現場表演相彷彿的新式年畫。從這些作品不僅可以認出演出的戲目，甚至可知演員的身分，十分受到群眾的喜愛。[56] 〈張生遊寺圖〉就是在這種情況之下，由技術高超的刻工，依據楊柳青年畫藝人的創稿，再加手繪顏色完成的產品，製作年代應是在光緒年間。

（四）楊柳青〈西廂記〉墨線年畫

如上述，道光年間以來，楊柳青的戲齣年畫大都由畫師到戲館觀戲，現

[54] 趙瑞印，〈清宮戲畫〉，《廈門航空》，2011年第12期，頁216-218；尤景林，〈畫寫「昇平」——清宮戲曲人物畫風格變化初探〉，《美術教育研究》，2010年第7期，頁30；陳浩星，《鈞樂天聽——故宮珍藏戲曲文物》，澳門：澳門藝術圖書館，2008。

[55] 王樹村，《中國民間美術史》，廣州：嶺南美術出版社，2004，頁261；張淑賢，〈導言——清宮戲曲情況與相關文物〉，《故宮博物院藏文物珍品全集‧55‧清宮戲曲文物》，香港：商務印書館，2008。

[56] 王樹村，《戲齣年畫》（上），頁20-21。

圖4-19　〈探母圖〉，咸豐年
間（1851-1861），
絹本設色，56.5×
56公分，北京故宮
博物院藏。

場速寫後刻繪完成的。此種年畫主要在於再現戲劇演出現場，使觀者如臨其
境。有時候畫師也會把不同場景的角色畫在同一幅圖，使場面看來宏偉、熱
鬧；甚至有時候是畫師模仿舞臺劇表演的形式，創造出來的場面，雖然人物
穿著戲裝，並做表演身段，但實際上並非扮演的實況。楊柳青〈西廂記〉墨
線年畫即是最後一種類創作的例子。

　　〈西廂記〉墨線年畫由齊健隆畫店印製，刻繪張生微笑著牽住鶯鶯的
手，站在畫面右邊，另一邊，紅娘一手拿著燭臺，一手將身旁床榻的布帳掀
開的情景，內容由「月下佳期」一折想像而來（圖4-20）。圖中三人都穿戲
服，面對觀眾，除了象徵性的床榻，圖面沒有其它背景。類似其它年畫，三
位主角的名字都分別刻寫在相關人物旁邊，畫題「西廂記」刻在正上方，左
下角有畫舖齊健隆落款。齊健隆是清代楊柳青最具規模和有影響力的兩家年
畫店之一，經常邀請名家為年畫創稿，製作的戲齣年畫最為精美，受到上層
社會青睞而揚名。[57] 此幅年畫的畫稿者，据王樹村說明是當地著名藝人張祝

[57] 高大鵬編著，《楊柳青木版年畫》；張國慶、周家彪，〈楊柳青年畫總概〉，《中國木版年畫

圖4-20　（傳）張祝三繪，〈西廂記〉，光緒年間，木刻版畫，墨線版，47×27公分，楊柳青年
　　　　畫，王樹村舊藏。

三。[58] 他生於道光末年，卒於民國初年，早年曾入清宮如意館供職，後回鄉
專事年畫創作。[59] 張祝三最愛觀戲，作品中戲出占很大比例，清宮中的戲畫
有些可能是他的作品。

　　此幅〈西廂記〉墨線年畫線條流暢，筆姿生動，人體具有寫實感，比
例精確，可以見得畫家不但精於傳統水墨畫，而且可能接受過人體素描的訓
練，能將中、西美術技法圓融的綜合應用，使得人物神態生動，而且栩栩如
生。1843年鴉片戰爭，中英簽訂南京條約以後，中國門戶開放，西洋美術更
易於在中國傳播，無論北京或上海都先後有傳教士教授西洋美術的技法，並
有新式美術教育的萌芽。[60] 楊柳青的年畫藝人顯然也受到了新時代藝文潮流
的影響和波及，而創作具有新風格和形式的作品。

集成・楊柳青卷》（上），頁14。
[58]　王樹村，〈關於京劇版畫〉，《中國各地年畫研究》，頁49。
[59]　張國慶、周家彪，《中國木版年畫集成・楊柳青卷》（下），頁552。
[60]　李超，〈土山灣畫館——中國早期油畫研究之一〉，《美術研究》，2005年第3期，頁68-70；
　　　周靜，〈土山灣畫館與中國水彩畫教育的緣起〉，《藝術教育》，2018年第1期，頁137-138。

〈西廂記〉墨線年畫的構圖與同劇情插圖或版畫都不相同，而且也不符合情節的發展，依據文本，此齣戲敘述紅娘催促鶯鶯履約，並帶領她到張生的住處。張、鶯兩人進入書房後，紅娘在門外等候，直到天明，再陪伴鶯鶯離開。此幅年畫表現紅娘為生、鶯鶯兩人揭開床帳的動作並不在劇情之內，舞臺上也無法演出，因而是畫家具有創意的設計（此時舞台上應是紅娘在屋外唱著名的〈小姐小姐多風采〉一曲）。其出發點可能是要用比較鮮明、直接的手法暗示紅娘在此齣戲的角色，使觀者一目瞭然，可以說兼顧了大眾性、趣味性和藝術性，富有特色。

根據王樹村的說明，楊柳青戲齣年畫的製作過程比其它產地的工序要繁多，繪技奇妙：「畫師先在戲圖勾出草稿，回到作坊再加工整理，勾勒出一幅白描畫樣於毛邊紙上，作為定稿。再由刻工將畫稿反貼在刨平的木版上，把稿弄溼。輕輕搓去畫稿背面的一層厚薄紙，露出畫稿面上的墨線，待乾後即可操刀刻出線版。線版刻畢，印出畫樣數張，根據畫面所需，點出顏色，按需要的色塊，再刻出套色版畫。」[61] 由於戰爭以及文化大革命等諸多因素，楊柳青絕大多數的套色版畫已毀，但有部分墨線版畫尚存，可彌補一些損失。現存清末楊柳青墨線年畫，在題材上以武打為主，線描技藝方面，刻工能精確的體現出畫師用筆勾描的功力和精神，不僅可看到古代傳統線描人物畫法的技能，而且也能清晰的見到人物形象刻畫和構圖章法的表現手法。[62] 線版年畫在線描技法及版刻上，都具有獨特的藝術價值。

二、多情節年畫

「西廂」為題材的木刻版畫以每幅刻繪一個情節為主，但也有將多個情節，或一齣戲中，不同場面共同表現在一幅圖中的。本書第三章討論的姑蘇版畫〈惠明大戰孫飛虎〉（圖3-14）、〈西廂圖〉（圖3-15）、及〈全本西廂記圖〉（圖3-16至3-19）都屬於多情節的構圖。清朝後期的年畫延續這種傳統，並加以發展，可見於〈六才西廂〉、〈新繪第六才子西廂記〉、〈西

[61] 王樹村，《戲齣年畫》（下），頁12。

[62] 王樹村主編，〈序言〉，《楊柳青墨線年畫》，北京：人民美術出版社，1980；劉見，〈線版年畫簡說——《中國楊柳青年畫線版選》介紹〉，《中國楊柳青年畫線版選》，天津：楊柳青畫社，1999，頁613。

廂記前後本〉等幾幅。

（一）蘇州桃花塢年畫〈六才西廂〉

　　蘇州年畫究竟產生於何時尚待詳細考證，但至少在明代，該地已生產具有明顯獨特風格的年畫。[63] 大約清朝雍正、乾隆之際，蘇州年畫得到進一步發展，當時的年畫鋪多集中在虎丘一帶，山塘街兩岸店鋪鱗次櫛比。咸豐年間的太平天國之亂，使山塘畫鋪損失慘重，從此一蹶不振，年畫生產移至桃花塢一帶。康熙至乾隆時期所生產的大型姑蘇版畫，此時被小開張畫幅取代，成為典型的適應農村及一般大眾需求的年節消費品。墨線版〈六才西廂〉生產於光緒年間，表現了清末桃花塢年畫的特色（圖4-21）。

　　這幅橫長尺寸的年畫刻繪西廂記中遊殿、借廂、鬧齋、寄書、敗發、退賊、邀謝、寄柬、聽琴、佳期、狀歸的情節，以此概括西廂記的全本故事，也可算是「本子戲」的類別。構圖、設計上，這幅年畫模仿〈全本西廂記圖〉的手法，將不同情節分別安排在庭院建築的內部或戶外，形成一幅繁複飽滿的戲曲人物故事圖。不過此圖比較強調人物的角色，因而人物尺寸放大，造成「屋不容人」的視覺效果，山水的比重則減少。另外，每個情節旁邊題寫二字「齣目」，而非唱詞或曲文。二字「齣目」的題寫是金聖歎本西廂記的特色，[64] 由此表示此版畫與金批本西廂記的關連，也說明此圖標名〈六才西廂〉的原因之一，雖然大多數「齣目」名稱與金批本並不相同。

　　此圖參考較早期〈全本西廂記圖〉對幅的構圖，但將所有故事情節壓縮在一個圖面，使得構圖顯得擁擠。其中右半邊的內容以「大雄寶殿」為主體（「鬧齋」，劇情在此上演），前面有鐘樓以及曲折的圍牆（牆外是大盜孫飛虎及其隨從），前景圍牆門檐上刻著「普救禪寺」，這些形象及佈局明顯從「丁卯新鐫本」模仿而來（圖3-18）。不過「新鐫對幅」中清晰的動線、模仿西洋銅版畫表現陰影、明暗、立體的排線法，在此已幾乎蕩然無存，取而代之的是有點凌亂而又互不相通的空間，以及無法與文本作對應的劇情發生秩序與地點。不過透視法的應用在此似乎還留下一點痕跡。譬如人物前大後小，往後延伸的斜線，暗示了空間的深遠，但並無法找到一個消失點。

[63] 薄松年，《中國年畫藝術史》，頁28-35。

[64] 大多數《西廂記》「齣目」為四字，二字「齣目」例子較少。見王實甫原著，張國光校注，
　　《金聖歎批本西廂記》，頁329-330。

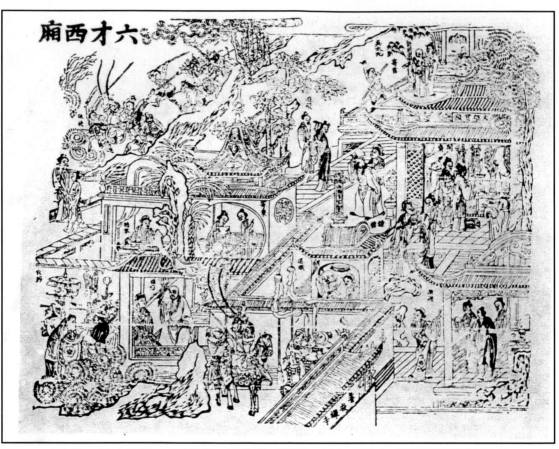

圖4-21　〈六才西廂〉，光緒年間，木刻版畫，墨線版，61.2×74公分，蘇州桃花塢吳太元畫店
　　　　製，蘇州桃花塢木刻年畫社藏。

　　此版畫的個別情節構圖也無創新之處，大致是依據清朝流行的金批本西廂記版畫插圖，加以簡化、模仿而來的。在清朝諸多金批本西廂記插圖中，1720年程致遠所繪的插圖流行最廣，屢被翻刻、重印，成為「第六才子書」的標準插圖典範。此年畫的劇情構圖也是依據程致遠所繪插圖的重刻、翻刻本而來的。譬如年畫右上角「寄書」一景與程致遠寫，鄭子猷刻的〈繪像第六才子書〉中同劇情（但題寫為「寺警」）插圖的前、中景構圖雖左、右相反，但戶外場景及自告奮勇去送信求救兵的惠明和尚一手執長棒，一手上揚的戲劇

圖4-22　程致遠繪，〈寺
警〉，《繪像第六
才子書》插圖，
1720，木刻版畫，
上海圖書館藏。

性姿態十分類似（圖4-22）。〈六才西廂〉年畫的山水背景比後者簡化，至於
兩幅版畫構圖的左、右顛倒則可能是在仿製描繪過程中因技術原因而產生的。
年畫中修長纖細的仕女人物造型與清末費丹旭繪畫風格類似。版畫上有清末民
初蘇州桃花塢年畫鋪主人「吳太元」落款，據此判斷此圖為光緒時期作品。[65]

（二）上海小校場年畫〈新繪第六才子西廂記〉前、後本

　　回歸傳統的〈六才西廂〉年畫製作不久，更新版的〈新繪第六才子西
廂記〉前、後本年畫就在上海問世了（以下稱「新繪本」）（圖4-23）。
上海於18世紀末19世紀初嘉慶年間，已開始印製年畫。[66] 道光23年
（1843），上海開埠後，工商匯集，逐漸成為全國經濟最富裕，文化最先
進的地區，取代蘇州在江南原有的地位。1860年太平天國攻陷蘇州，不少
桃花塢年畫業者和藝人避難，並落戶於上海城南小校場，使得該地成為清
末民初，繼桃花塢之後，江南一帶最大的年畫生產基地。大約1890到1910

[65] 周新月，《蘇州桃花塢年畫》，頁59；《中國木版年畫集成‧桃花塢卷》（下），頁502。吳
太元年畫鋪產品以戲曲小説題材為多。
[66] 張偉，〈上海小校場年畫的歷史演變〉，《中國木版年畫集成‧上海小校場卷》，北京：中華
書局，2011，頁8-25。

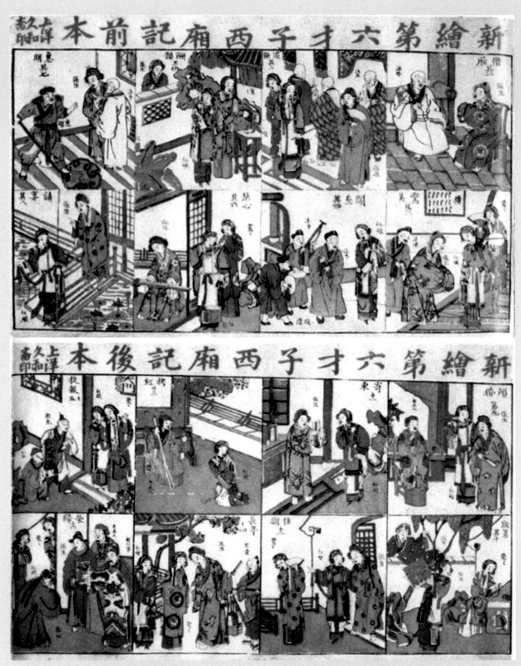

圖4-23　〈新繪第六才子西廂記〉，前本（上）、後本（下），光緒年間，木刻版畫，彩色套印，上海久和齋印行。

年之間，是小校場年畫發展最迅速的階段，也可算是中國傳統木版年畫史上最繁盛的最後一個黃金時期。

　　根據年畫上的落款，新版的〈新繪第六才子西廂記〉鐫刻於「上洋久和齋」，「上洋」在上海地區，也是指小校場。此圖將西廂記故事分成大小相等的16景，以新式連環畫的方式分為「前本」、「後本」兩幅，每本八格，每格一景，分上、下兩行依續排列（圖4-23）。新繪本每景都刻有二字「齣目」，以及「其一」、「其二」等劇情順序，而且每個人物都標寫角色或姓名，使得觀者能對劇情一目了然。新繪本以近景構圖，著戲裝的人物為主體，周遭以簡單的建築空間及庭院做背景。此圖人物都穿著戲裝，呈現舞臺表演的身段和動作，然而背景卻是自然的建築物和山水景色，與「戲齣年畫」有別。此對年畫將戲劇情節置於真實自然場景的設計，可能是受到上海連台本戲中，寫實的機關佈景影響而來的。[67] 機關佈景以畫幕、特技、魔術、攝影等等手法，表現劇中的離奇景象和迅速變換的場景，新奇引人，是京劇受到西方寫實舞臺表現影響的結果，也是上海連台本戲的一個特色。

　　道光、咸豐以來京戲及崑曲在北京、上海等大城市蔚為風潮，年畫畫師被畫鋪主人邀請觀戲，並現場做速寫以為年畫底稿的風氣流行起來。這種情形不僅發生在靠近北京的楊柳青，同時也發生在上海地區。[68] 道光22年（1842）清廷與英國簽訂「南京條約」，上海成為通商口岸之後，西洋文化及事物對中國的影響日益加深。大約1852年開始，西洋傳教士在上海開設學校，傳授西洋美術技藝，使得中國人得以正式在學校學習寫生、透視、凹凸明暗法等技術。[69] 此時中國畫家對西洋美術有更直接認識和學習的管道，而且能將中、西風格做更為自然的綜合應用與融合。[70] 流風所及「新繪本」年畫呈現了受到西洋素描技法影響的寫實風格，此種寫實風格在比例和諧、造型渾厚，神態自然的人物刻繪上特別明顯。背景的空間雖然有點擁擠、狹

[67] 張偉品，《京劇》，頁104。

[68] 王樹村，《戲齣年畫》（上），頁21。

[69] 根據李超的研究，最早在上海成立美術學校的人士為范廷佐修士，他於1852年創辦了一個美術學校，校址在神父住院內。1864年美術學校併入土山灣孤兒院，而成立「土山灣畫館」。見李超，《中國早期油畫史》，上海：上海書局出版社，2004，頁340。

[70] 清末學習並參用西洋美術技巧的畫家中任頤（伯年，1840-1896）與吳友如（約1840-1893）是其中最著名的兩位。樊波指出任伯年曾從土山灣畫館的劉德齋（1843-1912）學習西洋素描，使得他的畫具有「比較洋派的新式國畫」風格；吳友如則更進一步洋溢出異國情調（樊波，《中國畫藝術專史‧人物卷》，頁639-642）。

小，但在某些情節，斜出的平行線條適切的表達了環境的寬闊和深遠感。整幅圖在人物刻劃上比起清朝前、中期的「洋風」更有真切的生命力和寫實感，顯現全新的風貌與時代性。

　　光緒中葉以後，外國商品傾銷中國，洋紙、洋染料替代了國產品，使年畫出現色彩濃烈的特點。[71] 當時由德國洋行銷售的「普藍」（「普魯士藍」）和「禪綠」格外盛行，因此這兩種顏色在小校場年畫上用得特別多。新繪本年畫大量用到藍色，與粉紅、橘紅形成對比，造成鮮艷、熱烈的效果。這種藍色可能就是由德國輸入的「普藍」，由此可以推測，這對年畫的製作年代在光緒中期以後。

（三）上海石印年畫〈西廂記前本〉、〈西廂記後本〉

　　這兩幅西廂記年畫以五彩石印技法製作（以下稱「石印本」），是美國人類學家貝特霍爾德‧勞費爾（Berthold Laufer, 1874-1934）於1902年在中國購買而得（現收藏在紐約美國自然科學博物館，American Museum of Natural History），因而可知它們大約製作印行於該年或之前不久（圖4-24）。[72] 這對年畫每幅描繪西廂記中四個劇情，與新繪本相同，也以連環圖畫方式呈現，每圖平均分成兩列、兩欄，欄與列之間有橘紅色的花卉紋連續圖案邊框，似是模仿月份牌畫裝飾方式的一種作法。年畫名稱標在每幅圖最上端，最下方邊框中間印著「上洋老北門外三六軒」的中英文。標明此對年畫由上海版畫舖三六軒製作，並有它的地址（可能也是在小校場）。劇情標題以橘紅色字體印在邊框外，與圖畫相對應的左右兩側。標題的內容從劇情順序開始，接下來是說明劇情的七言詩：「第一，君瑞普救訪法本」、「第二，鶯鶯燒香報母恩」、「第三，君瑞寄齋承父孝」、「第四，惠明寄柬退賊兵」、「第五，紅娘初次會張生」、「第六，隔牆酬和到天明」、「第七，雙文得成會佳偶」、「第八，拷打紅娘問底情」。劇情中人物名稱題寫在每人旁邊。

　　由這對年畫可以看出，石印版畫的色彩比木刻版畫厚實而濃郁，顏色的應用集中在衣服及家具的局部，背景多半留白，沒有上色。顏色以深綠、黃、橘紅為主，與新繪本的「普藍」形成鮮明對照。無論內容或設計，石

[71] 張偉，嚴潔瓊，《都市風情——上海小校場年畫》，頁54-55。

[72] Judith T. Zeitlin & Yuhang Li, ed., *Performing Images: Opera in Chinese Visual Culture*, Chicago: Smart Museum of Art, The University of Chicago, 2014, p. 27.

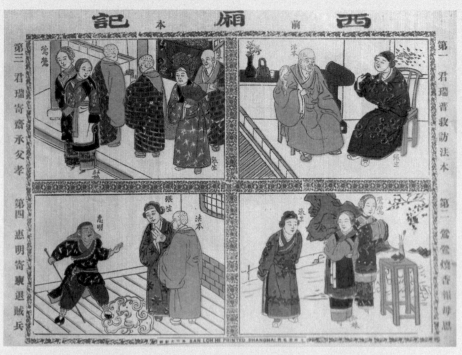

圖4-24 〈西廂記前本〉（上）、〈西廂記後本〉（下），約1902，石印版畫，彩色印刷，上海三六軒印行，每幅34.5×25.6公分，美國自然博物館（Division of Anthropology, American Museum of Natural History）藏，登錄號 Asia/0556A12, Asia/0556A13。

印本都比新繪本精簡許多，但在劇情構圖上有不少相似之處，如：第一圖仿新繪本第一「借廂」、第二圖仿新繪本第五「酬韻」，第三圖仿新繪本第三「遊殿」、第四圖仿新繪本第七「惠明」、第五圖仿新繪本第十一「寄柬」、第八圖仿新繪本第十三「拷紅」。因為構圖上只有第六及第七圖具有新意，從而判斷石印本係模仿新繪本，但局部加以改變而來。

與新繪本相同，石印本也是將劇中人物安排於自然實景之中，而不是舞臺，而且人物的形象更加寫實而豐腴，不似前者的修長窈窕。除了張生穿戲服之外，其餘人物都穿常服，尤其鶯鶯和紅娘是時裝仕女的打扮。清朝女裝大多為上衣下衫（或下褲），通常衫襖為右衽大襟，長至齊膝或膝下，衣袖都非常寬。清末婦女尤其喜歡穿褲口寬大的大褲筒褲子，腰間繫紮色彩長汗巾，垂露衣外，做為裝飾，上衣和長褲都有多重鑲滾和精細刺繡。此外清末漢家富貴女眷戴勒子，著弓鞋。[73] 石印本年畫中，鶯鶯和紅娘的穿著打扮，符合清末婦女的時尚，同時她們的五官、表情也具有真實感，反映了光緒末年石印畫報的影響。從與同時代畫家周慕橋（1868-1922）作品〈步武喜神〉中摩登仕女的穿著打扮，以及形體、相貌之類似，可見它們一脈相承的關係（圖4-25）。

周慕橋（名權，字慕橋，以字行），蘇州人，家人遷居上海。他從小學習繪畫，後來成為英商梅杰（Ernest Major, 1841-1908）創辦於光緒10年（1884），以照相石印術刊行的《點石齋畫報》的主要畫家之一。[74]《點石齋畫報》的內容涉及許多國內外時事新聞，傳統繪畫技法不夠表達，畫報畫家必須了解西洋繪畫，並參考及模仿國外的報刊、插圖、照片才能達到目的，因而除了傳播新知之外，也將西洋美術介紹到國內，開啟新的美學風尚，受到新興市民階層的熱烈歡迎。[75] 當時石印畫報、畫冊最重要而著名的畫家是吳友如（？-1894），他於1894年逝世後，其師弟，也是其追隨者周慕橋繼承、接掌此種新潮流。

無論是吳友如或周慕橋的人物畫，都受到大約同時代蘇州畫家沙馥的影

[73] 袁仄、胡月，《百年衣裳——20世紀中國服裝流變》，香港：香港中和出版社，2011，頁20、23、45。

[74] 張偉，嚴潔瓊，〈誰是「夢蕉」？小校場年畫史上的一個懸案〉，《都市風情——上海小校場年畫》，頁31；張奇明主編，〈出版說明〉，《飛影閣畫集——周慕橋專輯》（1），上海：上海畫報出版社，2002；邵文菁，〈海派商業畫家周慕橋與石印年代〉，《都會遺蹤》，2015年第9期，頁15-31。

[75] 陳平原、夏曉虹，《圖像晚清——點石齋畫報》，天津：百花文藝出版社，2006，頁1-24；陳平原，《左圖右史與西學東漸——晚清畫報研究》，香港：三聯書局，2008

圖4-25　周權，〈步武喜神〉，《新年十二景之四》，約1894，石印版畫，22×12
公分。

圖4-26　沙馥，《芭蕉美人圖》，
清末，紙本設色，徐悲鴻
紀念館藏。

響。由沙馥作品〈芭蕉美人圖〉（圖4-26），可以得知他的作品除了受到陳
洪綬及「海上四任」古拙、拗岸風格影響之外，仕女面部以細緻手法渲染，
顏容生動自然，有如肖像，比傳統仕女圖更有寫真感，具時代特色。這種具
有真實感而又嬌美秀氣的「沙相」特點，很可能就是周慕橋仕女圖形象的源
流。[76] 石印本西廂記年畫印行於1902年左右，因此相信與周慕橋畫風有密切

[76] 董惠寧指出，吳友如仕女形象面部畫法受到同時代畫家沙馥影響，稱為「沙相」（董惠寧，
〈《飛影閣畫報》研究〉，《南京藝術學院學報【美術與設計版】》，2011年第1期，頁
105）。邵文菁也指出周慕橋收藏沙馥、任薰等人繪畫作品，由此可知他所臨摹、學習的繪畫
風格和水墨筆法淵源（邵文菁，〈海派商業畫家周慕橋與石印年代〉，頁22）。

關係。畫報、畫冊使他的畫名遠傳，成為對後世影響最大，知名度最高的石印插圖畫家之一。此外，周慕橋不僅是一位畫家，也是一位年畫藝人，以時裝仕女作畫，對上海小校場年畫有重要貢獻。後來他更進一步的勇敢創新，融合西洋和傳統中國繪畫，在20世紀初創作大量具有鮮明海派風格的廣告畫，被稱為石印月份牌創作的第一人。

第四節　「西廂」題材月份牌畫

道光年間，中國門戶洞開以後，經濟活動與國際接軌，帶動了中國商業化及城市化的發展契機。當時外國資本紛紛進入通商口岸，並且大力傾銷商品。外國商人根據西方商品的推銷經驗，隨商品贈送廣告畫，企圖打開在中國的銷路。由於這些商品廣告畫的內容主要是西方人物、美術作品等，對中國人並沒有吸引力，效果不彰。洋商改弦易轍，參考西方的海報，以及廣受中國民眾歡迎的「春牛圖」、「灶王圖」等形式，將印有月曆的紙張，加上傳統年畫的圖像及商品廣告畫，於歲末，隨同商品贈送店家或顧客。這種做法獲得很大的成功，而這種圖畫因印有詳盡的十二個月份，所以被稱為「月份牌畫」（或「月份牌」、「月份牌廣告畫」等），被認為是中國最早的商業設計藝術品。[77]

月份牌畫於20世紀，20、30年代發展到極盛，40年代沒落，50年代復甦，但文革中在「破四舊」口號下，被銷毀殆盡。文革後雖於80年代興盛一時，但目前與其它種類年畫一樣，已是明日黃花。[78] 月份牌畫採取先進的，由外國輸入的石印法及照相銅梓板、三色銅版印刷等技術，印製在質地優良的紙張，能保持原稿清晰、鮮艷的顏色，而且成本較低，可大量印刷，發行期間取代了許多傳統木版年畫的市場，因而月份牌畫也被視為一種年畫，1949年後被稱為「月份牌年畫」。

[77] 陳瑞林，〈回顧與展望——繁榮興盛的中國商業美術〉，《創意設計源》，2016年第4期，頁41；李新華，〈月份牌年畫興衰談〉，《民俗研究》，1999年第1期，頁65，66；朱明，〈廣告與時髦——月份牌繪畫〉，《東南文化》，2003年第12期，頁51；卓伯棠，〈月份牌畫的沿革——中國商品海報1900-40〉，《聯合文學》，1993年第10期（總第106期），頁93。

[78] 卓伯棠，〈月份牌畫的沿革——中國商品海報，1900-40〉；王受之，〈大陸月份牌年畫的發展和衰弱〉，《聯合文學》，1994年第10卷3期（總第111期），頁129-144。

一、杭穉英畫室〈沈檀膩月圖〉

　　中國月份牌畫起源於上海、廣州等沿海地區，以上海為主要發展城市。最早的月份牌畫在西方印製後運到中國，後來企業家引進西方印刷機，在中國直接生產，同時聘請藝術家為月份牌畫稿、設計。1904年上海文明書局開設，採用彩色石印法印製海報，大約這個年代以後，彩色石印月份牌開始大量生產。[79] 上海印製的月份牌，早期與年畫有密切關係，年畫畫家跨行設計月份牌，風格、題材都十分類似，以傳統中國線描性繪畫為主，在人物臉龐及衣褶加上明暗色彩渲染，以示立體感，反映當時西洋美術流行的時尚，而周慕橋就是早期參與月份牌畫的一位重要畫家。1914年，在上海謀生的畫家鄭曼陀（1888-1961）結合人物照相館的碳精粉揉擦法及水彩畫技法，開創擦筆水彩畫，為月份牌畫建立新風，不僅受到民眾熱烈歡迎，而且被其他畫家爭相模仿，成為最流行的廣告畫風。[80] 稍後，杭穉英（1900-1947）在鄭曼陀擦筆水彩畫法的基礎上，進一步改良，使顏色更加鮮明靚麗，畫中美女更為時髦、嫵媚。他並且成立畫室，與其它畫家合作，承辦廣告、圖片、商標、月份牌設計的製作，1920、30年代在上海擁有「半壁江山」的美譽，是上海月份牌畫最重要的代表藝術家之一，塑造了新型上海美女形象。[81]

　　〈沈檀膩月圖〉為1930年杭穉英畫室為「啟東烟草股份有限公司」製作發行的月份牌，是四條屏古代美人畫之一，圖面左下角有「穉英」落款及印章（圖4-27）。[82] 四條屏中的四位美人被認為是「中國古代四大美女」的西施、昭君、楊貴妃和貂蟬。前三人的身分與畫中人物的特色符合，唯獨此幅標題為「沈檀膩月」的圖像卻與明、清以來描繪西廂記中鶯鶯拜月的圖像十分類似（圖2-6、2-7、3-9），都描繪一位花園中的妙齡女子，側身站在香爐几案前面，在月光下，焚香禱告的情景。貂蟬是一位虛構的美女，正史並無

[79] 卓伯棠，〈月份牌畫的沿革──中國商品海報1900-40〉，頁95。

[80] 張偉、嚴潔瓊，《都市風情──上海小校場年畫》，頁72-73。

[81] 張偉、嚴潔瓊，《都市風情──上海小校場年畫》，頁73-74；康小兵，〈歲月舊夢──館藏老月份牌廣告畫鑑賞〉，《文物鑑定與鑑賞》，2016第2期，頁41；張馥政，〈吸附商業的能量──穉英畫室與民國上海的商業美術環境〉，《美術研究》，2017年第6期，頁51-56；安又夫、趙文嬌，〈從杭穉英看月份牌畫〉，《美術觀察》，2013年第4期，頁117。

[82] 鄭立君，〈論20世紀二、三十年代攝影對「月份牌」的影響〉，《裝飾》，2005年第12期，頁51。

其人。她最早出現在《三國志平話》中，元末明初羅貫中（1320-1400）長篇章回小說《三國演義》才把她具體化，但無論是《三國平話》或《三國演義》都沒有貂蟬拜月的情節。[83] 嘉慶年間抄本《時調小曲叢鈔》中的〈四季美人〉，以春、夏、秋、冬四季時序詠唱楊貴妃、西施、貂蟬、昭君中國古代「四大美女」，其中詠貂蟬的一段提到「拜月」的情節：「夜夜拜月到迴廊，蒲團雙膝跪，洗手去焚香，憐他多少相思腹，鳳儀里個亭上末醉紅子個妝」。[84] 這個時調有持久旺盛的生機，一直傳唱到清末民國。由此推測「貂蟬拜月」是後代民間文學、小戲及民歌小調中衍生出來的情節，受到古代戲曲、文學的影響，並借用「鶯鶯拜月」的形象來描繪貂蟬。

月份牌畫的構成有幾個發展階段，早期是畫片、商品、月曆畫三合一的產物，主體畫面四周有邊框，其上有商品圖像與十二月份（與24節氣表），畫的最上方有公司名稱。後期題材逐漸單一化，去掉商品廣告和月曆，成為單純的圖像，內容大多數是美女。這種形式及演變過程，大致與西方19世紀後期，20世紀初期流行的彩色石印海報（或稱月曆廣告）一樣（圖4-28）。因為工業革命及印刷術的普及，西方從18世紀後期以來就流行隨商品贈送月曆，以促進銷售的商業手段。[85] 到了19世紀晚期，此種商品海報愈來愈突顯其藝術性，甚至把商品廣告的部分去掉，成為純粹的「藝術海報」。此時西方正流行「新藝術」風格（Art Nouveau），彩色石印海報成為其最具代表性的作品種類之一。[86] 20世紀二、三十年代達到極盛的上海月份牌畫，深

[83] 《三國演義》第8回「王司徒巧使連環計，董太師大鬧鳳儀亭」，敘述「司徒王允歸到府中，尋思今日席間之事，坐不安席。至夜深月明，策杖步入後園，立於荼蘼架側，仰天垂淚。忽聞有人在牡丹亭畔，長吁短嘆。允潛步窺之，乃府中歌妓貂蟬也」（羅貫中撰，毛宗崗批，《三國演義》，台北：三民書局，1991，頁44）；〈貂蟬〉，《維基百科》，https://zh.wikipedia.org/wiki/貂蟬，2019年3月5日查詢；〈貂蟬——中國古代四大美女之一、民間傳說美人〉，《百度百科》，https://baike.baidu.com/item/貂蟬/6269?fr=aladdin，2019年3月5日查詢。

[84] 李秋菊，《清末明初時調研究》（上），北京：九州出版社，2016，頁554。

[85] Francesco Bertelli, "A Brief History of Calendar Design", *UX Collective*, https://uxdesign.cc/a-brief-history-of-calendar-design-c3f876689fed，2019年3月5日查詢。

[86] 「新藝術」風格流行於19世紀末至20世紀初期，約1890-1910，起源於法國，並擴展成為一種國際設計運動。此運動主張放棄傳統風格，傾向自然主義形式表現。藝術特色在於以優美、飄動的曲線展現平面裝飾性，靈感主要來自於植物、動物以及女性玲瓏有緻的軀體。William Hardy, *A Guide to Art Nouveau Style*, London: Quintet Publishing Limited, 1986, pp. 8-11；羅珮綺，〈西風東漸——從月份牌海報看中國近代平面設計的西方文化影響〉，國立高雄師範大學視覺設計系碩士論文，2009，頁61-62。

受歐洲現代設計運動的影響，其中新藝術風格特徵最為明顯，從〈沈檀膩月圖〉可以得知。與新藝術風格作品相同，此圖以形象化的年輕女性做為主題，用自然風格的植物及花卉襯托背景。圖畫四周邊框分為兩層，以深淺色調做區分，內繪抽象化的花卉、植物紋飾。上方邊框內刻印「啟東烟草股份有限公司」，最下方畫兩個寫實的香烟盒。圖面不見月曆，可能純粹作為商品廣告用。20世紀20年代以來，美女成為月份牌的主要題材，無論古裝或時裝美女都十分嫵媚、秀麗、婀娜多姿。此圖最大的特色是將女性身體極大限度的拉長，使頭、身形成踩高蹺似1：9的比例，這種表現方式係受到新藝術運動的代表藝術家阿爾凡斯・慕夏（Alphonse Mucha, 1860-1939）作品的影響而形成的。[87]

慕夏繪製於1899年的彩色石印長條幅海報〈摩埃與香頓——白星香檳〉（Moët & Chandon: Champangne White Star）是為著名法國香檳酒酒廠摩埃與香頓

圖4-27　杭穉英，〈沈檀膩月圖〉，1930年，月份牌，彩色石印，76×26公分。

[87] 慕夏生平及作品介紹，參考：Victor Arwas, Jana Brabcová-Orlíková, et al., *Alphonse Mucha: The Spirit of Art Nouveau*, Virginia, Alexandria: Art Service International, in association with Yale University Press, 1988；國立歷史博物館編輯委員會，《布拉格之春——新藝術慕夏特展》，臺北市：國立歷史博物館，2002。

圖4-28　阿爾凡斯・慕夏（Alphonse Mucha），〈黃道十二宮〉（Zodiac），1896，彩色石印版畫，海報，65.7×48.2公分，慕夏基金會（Mucha Trust）藏。

設計的商品廣告之一（圖4-29）。圖中他以正面的形象描繪一位穿低胸長禮服，頭戴華麗珠寶的金髮美女。女子左手托盤中溢滿葡萄，背後的樹枝及白色花朵互相交織，纏繞著輕盈的女體，用舞動、輕鬆的姿態，象徵香檳酒的清淡、可口。這張畫中最具獨創性的地方，是圖面最下方顯現了女子長裙在水中的倒影，實景與幻象的結合是慕夏作品的特色。這個手法增加了優美女體的修長，使畫面更為悅目。清末民國時期，各種西方的商品廣告文宣以及雜誌充斥上海市面，慕夏的海報畫必然也在其中。杭穉英受到此類慕夏作品的影響，設計身體比例極為誇張的美女月份牌，成為當時上海的流尚。

　　〈沈檀膩月圖〉中的人物用月份牌特有的擦筆水彩技法作畫，人物的五官、穿著好似照相一樣的寫實，背景則用水彩以半抽象的方式表現，以此創造前後景致的差異及距離感。擦筆水彩畫法是上海月份牌的特殊技法，其基本方式是用羊毫筆尖沾炭精粉，在繪畫紙上皴擦，打下具濃淡陰影的黑白底稿。[88] 其後多次用水彩層層罩染，直到將人物表現得像照片一樣真實。這種

[88] 擦碳法19世紀末傳入中國，是主要用於繪製人物肖像的西式畫法。19世紀中期，照相技術傳入中國後，中國畫家將肖像攝影與傳統中國人物「寫真」法結合起來，採用擦碳畫的方法，將照片放大，做為肖像或遺像。顧萬方，〈以杭穉英為例試析民國月份牌畫家的畫學淵源〉，《藝術百家》，2007年第1期（總第97期），頁65。

畫法特別注意表達仕女透明、溫潤而鮮麗的肌膚質感，使她看來嬌艷欲滴。月份牌畫可以說是一種結合國畫與照相，古典與現代並存的商業廣告藝術。

杭穉英於1922年成立「穉英畫室」，1925年和1928年，金雪塵（1904-1996）及李慕白（1913-1991）先後加入畫室後，形成流水線作業形式。一張畫由杭穉英起稿、潤色、統籌，金雪塵畫山水背景，李慕白畫人物，最後簽署杭穉英之名。三人合作無間，使作品精美動人，造成轟動。[89]〈沈檀膩月圖〉應該是三人流水作業的合作成果。此圖以長裙拖地，長袖寬衣的古裝美女為題材，與「穉英畫室」後期表現摩登現代女性的主題和風格不同，但女性修長、飄逸的身材，人物和道具高度寫實的描繪，以及豐富、柔和而淡雅的顏色的搭配，這些都成為當時廣告圖像的典範。

二、金梅生〈待月西廂圖〉

〈待月西廂圖〉是1920、1930年代，金梅生（1902-1989）為「啟東烟草股份有限公司」設計的月份牌畫，描繪西廂記「乘夜踰牆」的情節（圖4-30）。金梅生是最著名的上海月份牌畫家之一，與杭穉英齊名，因1949年後革新月份牌年畫的成就，被授予突出貢獻榮譽獎。[90]他最初在上海土山灣「畫館」學

圖4-29　慕夏，〈摩埃與香頓——白星香檳〉（Moët & Chandon: Champangne White Star），1899，彩色石印版畫，海報，58×19.5公分，慕夏基金會（Mucha Trust）藏。

89　陸克勤，〈從月份牌年畫到新年畫——昔日上海商務印書館年畫家及作品鑑賞〉，《收藏界》，2013年第2期，頁16-17。
90　范振家編，《金梅生作品選集》，上海：上海人民美術出版社，1985；張燕風，《老月份牌

圖4-30　金梅生，〈待月西廂圖〉，1920、30
年代，彩色石印版畫，月份牌，78×51
公分，河北博物館藏。

習西畫，1920年考入商務印書館，專事月份牌繪畫。1930年成立畫室，致力於月份牌畫。1949年中國共產黨建國以後，他繼續研究提高擦筆水彩的技法，在中國近代美術史上有特殊貢獻。金梅生創作題材廣汎，無論時裝或古裝美女都擅長，開闢鮮麗、豐腴、甜媚的摩登女性，以及溫婉、靚麗的古典美女。

〈待月西廂圖〉前景描繪鶯鶯與紅娘站在花園內，已經踰牆進入花園的張生站在她們後面，紅娘似正在與張生比手勢，鶯鶯則站在一邊，以袖捂下巴，欲言又止的模樣。明朝以來西廂記「乘夜逾牆」一齣插圖的設計，大概可分成兩類。一類是張生跳牆進入花園後，誤摟紅娘的打諢場面，鶯鶯在另一旁（或岩石後）渾然不覺；另一種常見的構圖是張生爬在牆頭，紅娘在花園裡內應，鶯鶯則坐在太湖石後面沉思默想（圖2-43，2-44）。第一種插圖取材似乎流於輕浮，第二種雖然幽默風趣，但張生形象不夠端莊，可能是在這種思維之下，金梅生創造了新的表現此情節的〈待月西廂圖〉模式。圖中張生維持了儒雅書生的形象，同時也突出了紅娘活潑、積極的角色和鶯鶯的矜持、嬌羞，雖然較缺少戲劇性，但也能掌握劇情的瞬間起伏。

與杭穉英相同，金梅生月份牌在鄭曼陀擦筆水彩技法的基礎上進一步發展，以極為細膩的手法，使色彩明快亮麗，人物肌膚黑白透紅，面部細膩柔和，真實而動人。此幅月份牌的設計也顯示了新藝術風格的影響，最明顯之

廣告畫》，臺北：漢聲雜誌社，1994，頁94-95。

處是曲折婉轉，如行雲流水似阿拉伯紋飾的邊框；鶯鶯和張生衣袍上飽滿的花卉紋；寫實的人物與半抽象化花園景緻背景對立的安排，等，這些特徵都可發現在新藝術風格的作品中（圖4-28、4-29）。

三、金梅生〈待月西廂京劇圖〉

1942年，中國共產黨在其革命根據地延安發表的毛澤東〈在延安文藝座談會上的講話〉指出，文藝屬於階級政治，必須服從黨的革命任務，為工、農、兵服務，創作以寫光明面為主的方針和內容。1949年新中國成立後，這個政策成為文藝創作的最高指導原則，舊年畫被批評為不夠健康，積極，而1943年在共產黨占領的陝甘寧邊區發起的「新年畫」運動被推廣到全國。1949年11月，中共文化部頒發《關於開展新年畫工作的指示》，指出「在某些流行門神、月份牌等類新年藝術形式的地區，也當利用和改造這些形式，使其成為普及運動的工具。」[91] 由此指示可知，當時月份牌還沒有被稱為「年畫」，但由於其受民眾歡迎的程度及影響力，政府已有計劃把它改造，成為「新年畫」的一種。金梅生創作於1950年代的〈待月西廂京劇圖〉，即展現此時期「新年畫」的特色，也是其代表作品之一。

〈待月西廂京劇圖〉（圖4-31）由〈待月西廂圖〉（圖4-30）月份牌畫發展而來，不僅題材一致，構圖也類似，但已脫離商業廣告的作用，畫有商品和公司名號的邊框已經消失，只保留中間的主要圖面。不同於傳統插圖的風格，此畫用照相寫實似的手法，描繪京劇表演中的人物，背景有紅色的幾何紋雕花欄杆。舞臺布幕上描繪松葉明月，以及兩隻站在岩石高處的孔雀，除了點明故事發生的時間、地點之外，孔雀的圖案更增添吉祥喜慶的歡喜氣氛，符合「年畫」的要素。中共建國最早十幾年與蘇聯維持非常密切的關係，當時中國的美術幾乎全盤「蘇化」，50年代在俄國流行的古典主義、寫實主義都被引進中國，並且特別重視人物的素描技術訓練，無論西畫或國畫都如此，使得「社會寫實主義」當道。[92] 從〈待月西廂京劇圖〉，可以得知1949年後，月份牌風格受到「社會寫實主義」影響的情形，及所產生的變化。

[91] 王樹村，《中國年畫發展史》，頁474。
[92] 李松，〈二十世紀的人物畫〉，《中國現代美術全集・中國畫1・人物》（上），北京：人民美術出版社，1997，頁10-12。

圖4-31　金梅生，〈待月西廂京劇圖〉，1950年
代，月份牌年畫，擦筆水彩。

〈待月西廂圖〉月份牌，雖然受到攝影照相的影響，在人物表現上極力塑造立體及寫真感，但在人體比例及空間向度上，尚未臻於完善，仍覺不夠自然。〈待月西廂京劇圖〉在人物型塑上彌補了這些不足之處，不僅人物體態、姿勢自然、優美，服裝、飾物的圖案更是巨細靡遺，可以說是一種社會寫實兼照相寫實的風格。此時金梅生的擦碳水彩技法比起前期更有進步，上色前先擦一些淡淡的碳精粉，把它們擦得很淡，將人物畫得十分完整後再上色。先用淡玫瑰紅在畫面上擦過碳精粉部分，輕染一層，再加上各種顏色，一次次敷染，衣服帶有較肯定筆觸，此種對比使得人物面部顯得更細緻柔和。

此圖的孔雀圖案背景，是歐洲新藝術運動時期受到喜愛的題材之一，無論是整隻的孔雀、局部或五彩的孔雀羽毛都經常被用於新藝術運動時期平面和立體的美術設計，及空間裝飾之中（圖4-32）。金梅生1920-40年代製作的月份牌畫中，都可見到應用細長、委婉、五彩繽紛的孔雀羽毛做圖案的例子，但像〈待月西廂京劇圖〉中十分完整、寫實、色彩斑斕的孔雀圖像似乎是一種新的作風。此圖中展翅的孔雀一腳站在岩石上，象徵「孔雀升墩」的寓意。孔雀在中國傳統文化中是吉祥鳥，也象徵愛情。孔雀開屏表示喜事來，孔雀升墩表現加官進爵，此幅月份牌年畫表現了「畫中有戲，出口吉利」的象徵意義，與傳統的月份牌已有很大差別。此幅圖畫顏色既豐富明快又不失淡雅，具有很高的藝術性，同時其圖案、設計仍然延續民國時期的風格，沒有全然與之斷裂。

「月份牌年畫」與其它種類年畫一樣，文革期間被銷毀殆盡，文革後一

度重新繁榮，其中可見不少復古風的
「西廂」題材作品，如李慕白、金雪
塵80年代初期合作的〈西廂記〉，以
及〈紅娘〉等。[93] 月份牌年畫從80年
代中期以來開始沒落，被各種精美的
現代月曆所取代。

第五節　民歌時調及歌舞戲
版畫（年畫）中的
西廂記

以西廂記為內容的圖像，除了表
現在單一題材的年畫作品中之外，也
出現在同時表現多個故事情節的版畫
及年畫之中，這種例子可以蘇州版畫

圖4-32　佛奎（Fouquet）珠寶店復原場景，1901，巴黎嘉年華博物館提供。

〈採茶歌圖〉、〈採茶春牛圖〉、〈茉莉花歌圖〉，以及楊柳青年畫〈時興
十二月鬧花鼓〉為代表。採茶歌與茉莉花歌都屬於「民歌時調」（又稱「時
曲」、「時調」、「小曲」、「小調」、等）的種類，本是百姓、民眾祭祀
或勞動場所唱的歌曲，隨著商業發展和都市繁榮，流傳到城市。明代中葉
起，民歌時調主要在都市的繁榮地區流行，成為時興、時尚的里巷歌謠，清
代更加得到發展和擴大，並受到文人的注意與參與。[94] 清末民初出現大量時
調唱本，並且將彈詞段子、寶卷、灘簧、鼓詞等都包含在內。

民歌時調的內容在表達百姓的生活情景，並以抒寫男女之情為主，因
此歷史上常被政府及衛道之士視為「淫詞穢語」而屢屢遭禁，不過如此手段
並無法遏止其發展及散佈。許多民歌小調也進一步發展成為歌舞形式的表
演，並加入故事情節，演變成為地方小戲，對於民眾的日常生活有深刻而廣
汎的影響。民歌小調中有許多題詠「西廂」的歌曲，除了豐富其內容之外，

93　此兩圖照片可見於：王受之，〈大陸月份牌年畫的發展和衰弱〉，頁135。

94　黃冬柏，〈從民歌時調看《西廂記》在明清的流傳〉，《文化遺產》，2001年第1期，頁65-
66；李秋菊，《清末民初時調研究》（上），頁10-32。

西廂記的故事，以及男女爭取婚姻自由的觀念，也隨之而被宣揚和推廣，這本身當然也更加促進了西廂記的流傳。[95] 花鼓戲源於民間花鼓，最初是一邊打花鼓，一邊做身段表演，並加歌唱的一種民間歌舞，形成於長江流域廣大地區，後來傳播至全國各地，並開始扮演人物故事，成為一種舞臺表演藝術。[96] 形成於民間的民歌小調，也借由花鼓的演唱形式，而加速其流傳。

一、姑蘇版畫〈採茶歌圖〉

飲茶是流傳久遠的中國傳統文化，早在唐宋時期，茶葉就已在日常飲食中占主要地位，成為風俗。中國茶葉生產遍佈全國各地，採茶歌是採茶姑娘採茶時哼唱的山歌，在民間流傳，後來被引入年節社火等活動中，或沿街表演，邊唱邊舞。採茶歌表演明朝中葉以後即已形成，到了清朝更加流行，有些採茶歌後來加入劇情演出，形成採茶戲。[97] 在各種採茶歌中，「十二月採茶歌」是很盛行的一種。[98] 這種採茶歌以一唱眾和的聯唱形式表演歌曲，每人輪流以一個月採茶為開頭，加上不同的花名，以及每月不同的活動，敘述採茶姑娘一年四季的辛勤勞動。其歌詞在由自娛到娛人，由業餘到職業化表演的過程中，經過民間文人的改撰編寫，而成為每月敘述不同戲劇故事的組曲。製作於18世紀的姑蘇版畫〈採茶歌圖〉，刻繪的就是歌唱戲劇內容的一種「十二月採茶歌圖」（圖4-33）。

姑蘇版畫〈採茶歌圖〉是四幅為一套的組畫，每幅刻寫三個月的歌詞，及相關內容劇情的插畫各一圖。目前能看到的是1至3月，及7至12月的採茶歌圖三幅；它們依次分別刻繪《忠孝蔡伯喈琵琶記》、《蘇秦衣錦還鄉

95　黃冬柏，〈從民歌時調看《西廂記》在明清的流傳〉，頁65-71，99。

96　廖奔，〈試論清代地方小戲的興起〉，《藝術百家》，1993年第1期，頁35-42；張紫晨，《中國民間小戲》，杭州：浙江教育出版社，1995，頁63-69；常任俠，《中國舞蹈史話》，臺北：文明書局，1985，頁139-147。

97　廖奔、劉彥君，《中國戲曲發展史》，太原：山西教育出版社，2003，頁93-95；〈採茶戲〉，《維基百科》，https://zh.wikipedia.org/wiki/採茶戲，2019年5月1日查詢；〈採茶歌〉，《百度百科》，https://baike.baidu.com/item/採茶歌，2019年5月1日查詢。廖奔，〈試論清代地方小戲的興起〉，頁38-39；劉魁立主編，《中國民間小戲》，杭州：浙江教育出版社，1995，頁66-69。

98　以「十二月」時序聯唱的曲子，在中國淵源甚早，敦煌藏經洞的唐代寫本曲子詞中，即有這類作品。至於詠十二月花名的民歌，明清時期在中國各地均有流傳，最著名的是〈孟姜女十二月花名〉（李秋菊，《清末民初時調研究》（上），頁77）。

記》、《崔鶯鶯西廂記》、《劉孝女金釵記》、《孟月梅寫恨錦香亭》、《劉知遠白兔記》、《祝英臺》、《趙氏孤兒冤報冤記》、《呂蒙正風雪破窯記》。[99]趙景琛在山歌時調小唱本內的湖州木刻〈採茶山歌〉中發現歌唱宋元、明初南戲的十二月花名歌，除了4至6月的〈採茶歌圖〉內容不知道之外，其餘的內容及順序與趙景琛發現的相關歌詞都相同（雖然用字遣詞有所差異。湖州木刻〈採茶山歌〉歌詞見附錄六）。[100]據此推測，4至6月的唱詞內容，依序分別可能為：《朱買臣休妻記》、《王瑞蘭閨怨拜月亭》、《王十朋金釵記》。〈採茶歌圖〉中的唱詞是在明代嘉靖年間以前即已形成的古老小調，它們都是明初以來最流行的南戲。

在1至3月〈採茶歌圖〉中，西廂記的故事刻繪在畫面右上角，描繪的是「乘夜逾牆」的一幕（圖4-33）。圖中張生一腳踏在牆頭上，一手捉著楊柳樹枝，正要跳牆闖入花園。花園內紅娘側身站在牆下，正在與張生做呼應，鶯鶯則背對兩人，坐在太

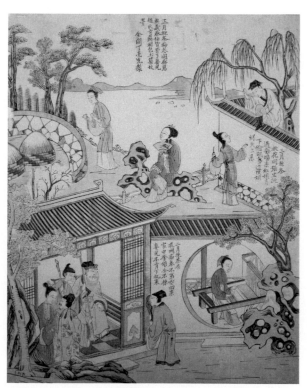

圖4-33　丁亮先，〈採茶歌圖〉（1-3月），約1720-30年代，木刻版畫，套印敷彩，33.5×27.3公分，柏林東亞藝術博物館（The Asian Art Museum，Berlin）藏。

[99] 7至9月〈採茶歌圖〉圖片見：田所政江，〈天理圖書館藏中國版畫——實見と實側の記錄を中心にして——〉，《ビブリア》，1995年第103號，，頁55；10至12月〈採茶歌圖〉版畫圖片，可見於Clarissa Von Spee ed., The Printed Image in China: from the 8th to the 21st Centuries, London: The British Museum Press, 2010, p. 44 (Fig.18)。刻繪1-3月採茶歌的版畫，收藏於德國柏林東亞藝術博物館（Museum für Asiatische Kunst）。
[100] 趙景琛，〈採茶歌中的宋元南戲〉，《戲劇報》，1962年第9期，頁53。

湖石上，遙望遠方。花園牆上刻寫歌詞：「三月採茶桃花開，張生跳過粉牆來。紅娘月下偷情事，這段姻緣天上來。」這段情節構圖的設計頗為類似清初存誠堂刊本《新刻魏仲雪先生批點西廂記》的插頭（圖2-43），而與刻畫張生已跳入花園，或誤摟紅娘類的插圖不同。此版畫以寬闊的湖面和遠山做背景，雖同時表現三個不同的戲曲情節，但空間安排得宜，並不顯得過於擁塞。色彩的應用也相當雅致，以墨色為主，搭配灰、淺黃、淺藍及赭紅等色，明亮而不俗艷，與後來年畫構圖繁密，顏色艷麗的格調不同。這組〈採茶歌圖〉是否做為年畫之用，或者年畫之外，也可以有其它用途，值得進一步探討。

〈採茶歌圖〉上方正中，正月採茶歌詞之旁有蘇州畫師丁亮先（1686-約1754）的落款：「閶門丁亮先製」，由此題款推測丁亮先可能是一位畫家兼版畫家。他同時也是一位畫商、天主教徒，乾隆19年（1754）在第二次蘇州教案被逮捕時，是69歲，[101] 因而可知他的版畫作品大多製作於18世紀1754年以前。〈採茶歌圖〉風格較為古樸，色調素雅，可能是康熙、雍正之際的產品。此組版畫與姑蘇洋風版畫刻繪技法不同，雖然遠山和路橋有排線的元素，近處的假山由淡紅、淺灰和黑色三版套印，有比較豐富的明暗層次，但全圖主要以傳統的線條和平面色塊形成，也沒有應用到透視法。由此應證，18世紀的姑蘇版畫有多樣的刻繪技法和風格，它們的功能、作用也應該是多元的。

二、桃花塢年畫〈採茶春牛圖〉

蘇州年畫〈採茶春牛圖〉是一種曆畫，過去春節過年期間，農家幾乎每戶一份，以便參照圖上刻印的「節氣表」按時耕作，因此銷售量很大（圖4-34）。曆畫有不同形式，但以「春牛圖」最為普遍，所以曆畫又名「春牛圖」。[102] 春牛圖上會刻印十二個月份、干支、五行、節氣等資料，用來預知當年天氣、降雨量、農作收成等，類似現在的曆書。[103] 立春是一年24節

[101] 周萍萍，〈附錄三：江南第二次教案中被捕教徒名錄〉，《十七、十八世紀天主教在江南的傳播》，頁271。

[102] 王樹村編，《中國民間年畫史圖錄》（上），頁35。

[103] 殷偉、王慧文，〈立春風俗貼《春牛圖》〉，選自《歡歡喜喜過大年》，雲南美術出版社出版，2018（〈春牛圖〉，《維基百科》，https://zh.wikipedia.org/wiki/春牛圖，2018年3月2

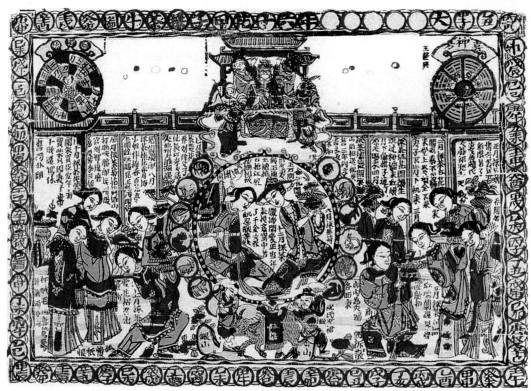

圖4-34 〈採茶春牛圖〉，清末民初，木刻版畫，彩色套印， 30×44公分，蘇州桃花塢木刻年畫
社藏。

氣中第一個節氣，成為傳統過大年最重要的節日，為掌握農時和擇吉之日，
人們在市場上購買春牛圖。春牛圖最典型的圖案，是一頭春牛和一個牽牛的
「芒神」。春牛是土製的牛，古時立春時製造土牛，文武百官在立春祭典中
用綵杖鞭策，以勸農耕，並象徵春耕的開始。春牛圖上同時還會有天官、
「喜神方位」、天將、金山、銀山等圖案，用以象徵風調雨順、五穀豐登、
子孫富貴等，種種美好的理想和期望。

春牛圖的種類很多，其中〈採茶春牛圖〉表現了茶文化在中國百姓生活
中的深刻影響和普及，十分具有特色。此圖的邊框刻繪干支年款，上方寫著
「六十花甲子採茶牛圖」，並有空白圓圈，以便填入實際年代。圖面上方正
中間畫神位，中間是天官，兩旁邊是拿令旗的天兵、天將。神位右側是寫著

日查詢）。

吉利方位的「喜神方」，左側是與灶神有關的「刮鍋忌」圓形圖表。〈採茶
春牛圖〉的主畫面刻繪十二位載歌載舞的採茶姑娘，每人手上拿著一盤插滿
鮮花的籃子，花籃中間插一根蠟燭。人物上方及圖面空隙，密密麻麻的刻著
描述十二個月份不同時令的〈採茶山歌〉歌詞，秩序由右向左展開。第六月
及第十二月的歌詞及採茶姑娘，刻繪撰寫在神座正下方的圓圈內，圓圈四周刻
畫12生肖紋樣。春牛及象徵「芒神」的執鞭童子和春官出現在圓圈的正下方。
全圖繁密飽滿，構圖左右對稱，色彩以紅、黃、藍、綠為主，鮮艷而明快。

　　康熙至道光年間，廣東、廣西、江西、江南等主要產茶地區，都有持
花籃、花燈的採茶女，成隊演唱〈十二月採茶歌〉的記錄。這種歌舞形式的
表演，在各地形成元宵燈節儀式性表演活動的主要節目之一，採茶歌舞的
表演，因此又被稱為「採茶燈」或「茶籃燈」，光緒年間達到表演繁榮的高
峰期。[104] 將以上文獻記錄與〈採茶春牛圖〉中採茶姑娘的裝扮，和手執燭
燈花籃的形象對照之後，可知此幅年畫刻繪的就是「採茶燈」鬧元宵表演的
情景。清人吳震方《嶺南雜記》記載廣東潮州燈節的情況如下：「潮州燈節
有魚龍之戲。又每夕各坊市扮唱秧歌，與京師無異，而採茶歌尤妙麗。飾姣
童為採茶女，每隊十二人或八人，手挈花籃；迭進而歌，俯仰抑揚，備極妖
妍」。[105] 從〈採茶春牛圖〉來判斷，蘇州「採茶燈」歌舞的表演人員與潮
州的不同，是年輕姑娘，而非由兒童裝扮，但演唱姿態「俯仰抑揚，備極妖
妍」的情形則沒有差異。圖中一半以上的姑娘做左右大幅度擺動的姿態，這
種「扭」的特點也是秧歌舞的特色。秧歌舞起源於農人播種插秧時所唱的山
歌，後來演變成流傳最廣，影響最大的漢族民間歌舞。在年節、社火活動中
秧歌舞時常與採茶歌舞一起表演，彼此互相影響、吸收，所以廣義的秧歌又
包含採茶歌。[106]

　　〈採茶春牛圖〉中的「十二月採茶歌」與前述〈採茶歌圖〉歌詞十分相
近，但並不完全一樣。兩者每月歌詠的戲劇劇目，大部分相同，但十一月的

[104] 范曉敏，〈清代樂舞兩大類型的特點研究〉，福建師範大學音樂系碩士論文，2007，頁23；王
淑艷，〈燈節與秧歌——關於秧歌起源的歷史地理學研究〉，《延邊教育學院學報》，2011年
第25卷5期，頁33；鄭榮興、蘇秀婷、陳怡婷，〈臺灣客家三腳採茶戲簡史〉，行政院客家委員
會《臺灣客家音樂網》，https://www.hakka-digital.ntpc.gov.tw/ezfiles/3/1003/attach/37/
pta_1143_37339267_4713.pdf，2019年1月5日查詢。
[105] 廖奔，〈試論清代地方小戲的興起〉，頁38。
[106] 范曉敏，〈清代樂舞兩大類型的特點研究〉，頁25-26。

「昭君出塞」代替了後者的「趙氏孤兒冤報冤」，同時四月的「梁山伯」與
十月的「朱買臣休妻記」，秩序對調。除此之外，每月所詠的花名與歌詞用
字，也會有所差異。如三月的〈崔鶯鶯西廂記〉段，其歌詞為：「三月採茶
桃花開，張生跳過粉牆來。紅娘月下偷棋子，這個姻原天賜來」。原來第三
句的「紅娘月下偷情事」，改為「紅娘月下偷棋子」，似乎較為合理，但第
四句的「姻緣」訛寫為「姻原」，又顯示出刻工的粗心、大意和識字水平。
整體說來，〈採茶春牛圖〉的刻工、繪製都比〈採茶歌圖〉簡率、粗獷，但
能充分顯現符合農民喜愛的活潑、生動、色彩強烈，氣氛熱鬧的年畫特性。

　　〈採茶春牛圖〉反應了江南商業地區，經濟比較繁榮的文化特色，與
北方的春牛圖不同。[107] 在此年畫中，與農民有關的春牛並不是主要的刻畫
對象，而是做為配角，用以象徵「送財」，真正的主題是「賜福發財」，側
重於表現熱鬧喜慶、吉祥富貴的寓意。由於有的〈採茶春牛圖〉上刻有「中
華民國××年六十甲子春牛圖」字樣，因而可知此幅年畫印製發行於清末
民初，反映當時候的版畫風格。[108] 圖中「喜神方」圖案旁有年畫舖「王榮
興」落款。王榮興年畫舖創建於清朝咸豐、同治年間，是清末民初桃花塢年
畫舖的重要代表作坊。[109]

三、姑蘇版畫〈茉莉花歌新編時調十二首圖〉

　　上文討論製作於山東楊家埠的年畫〈花園採花圖〉時，提到了中國著
名民歌〈茉莉花〉的歌詞及其流傳、演變。茉莉花歌的曲調可能明朝已經存
在，但今存最早的歌詞，則是蘇州寶仁堂刊行於乾隆年間，由錢德蒼据玩
花主人所編輯的舊本，增補而來的《綴白裘》戲曲集中《花鼓》戲中的12
段〈花鼓曲〉。《綴白裘》一書明末已有，收集的都是昆腔戲，錢德蒼增
補的版本則添加了他於乾隆29年至39年（1764-1774）之間收集到的花部亂
彈地方小戲，〈花鼓曲〉即屬花部亂彈中的梆子腔。茉莉花歌在中國的流

[107] 蔣鑫，〈對比分析南北春牛圖的文化內涵與藝術特色〉，《裝飾》，2015第2期（總第262
期），頁118；曲藝，〈模仿、繁衍、再生──清末民初至二十世紀中期《春牛圖》年畫的不
同類型及其演變〉，《南京藝術學院學報（美術與設計）》，2018年第3期，頁107-108。
[108] 王樹村，《中國民間美術史》，頁189（圖68）。
[109] 趙輝，〈桃花塢年畫變遷的見證──從姑蘇王榮興年畫的風格演進談起〉，《中國美術館》，
2012年第6期，頁100-102。

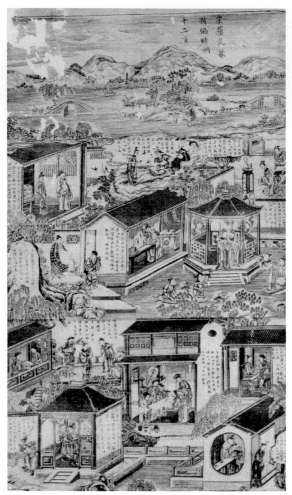

圖4-35　〈茉莉花歌新編時調十二首圖〉，乾隆年間（1736-1795），木刻版畫，濃淡墨線版，90.8×51.6公分，日本大和文華館藏。

傳很廣，無論曲調或歌詞的變異都很多，〈茉莉花歌新編時調十二首圖〉（以下簡稱「新編時調圖」）中的歌詞即為其中之一。在此圖歌詞中，每一段詠唱一個故事，《綴白裘》本第一、二段的「詠花主題」消失了，但每一首歌都以「茉莉花開」起興，以此維持茉莉花歌的形式。在維持全曲十二個套數的形式之下，內容與《綴白裘》本有很大的不同，在〈花鼓曲〉中占有重要內容的張生和崔鶯鶯故事，在新編時調圖中與其它故事平分秋色，而且只出現在圖面右下方的小角落（圖4-35）。

　　新編時調圖是一幅製作於乾隆年間的大型洋風版畫，圖中刻寫了十二首取自戲曲和民間故事的時調，每則歌曲配一個插圖。圖中刻繪的十二個故事為：《拜月亭》、《牛郎織女》、《白兔記》、《金釵記》、《僧尼會》、《李白脫靴》、《占花魁》、《鳳儀亭》、《西樓記》、《西廂記》、《繡襦記》、《西施》。此圖中代表西廂記的是「佳期」一幕，刻畫張生和鶯鶯在屋內幽會，紅娘在門外等候的情景（圖4-36）。透過牆上大圓窗可以看到室內張、鶯站在長桌後端，四目相視微笑，桌上放著一隻燭

臺，象徵夜晚時光。此處〈月下佳期〉的歌詞刻在圖的最右邊，可能是圖畫裝裱時被遮蓋的關係，只能看到後半段的詞句：「……呀、呀，送鶯鶯書房裡面會張生銷伶仃，這相思種了奴心呀，種了奴心。」這個圖案與1631年李告辰刊《北西廂記》同一劇情的插圖〈就歡〉，有類似的構圖方式。[110] 兩圖都用挑高俯瞰的角度，同時呈現在書房外面等候的紅娘，和在屋內相對而立的張、鶯。這種構圖與單純表現

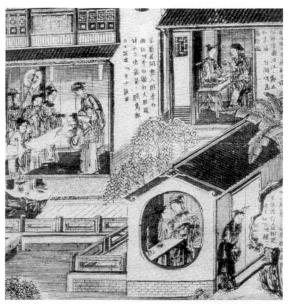

圖4-36 〈月下佳期〉，〈茉莉花歌新編時調十二首圖〉局部，乾隆年間（1736-1795），木刻版畫，濃淡墨線版，，日本大和文華館藏。

室內或戶外景，以及只刻繪紅娘或張、鶯的版畫形成對比（圖2-15，2-16，4-20）。李告辰本插圖刻繪得十分細膩、精緻而靈巧；新編時調本則簡率、古拙而樸素，顯現兩種截然不同的圖畫風格，因而也暗示了不同的讀者群。

　　新編時調圖面分成上、中下三部分，上方刻繪有橋梁、渡輪及遠山的湖泊風光。中間及前景分別各表現六個故事，將人物安排於界畫、庭園之中，構圖手法類似〈採茶歌圖〉，但用排線法刻畫立體感及明暗陰影，同樣忽視整體的透視感（圖4-35）。此圖以界畫庭園為主體，將故事情節一一安排其中，並做「疊床架屋」式的安排，圖面繁密擁塞，缺乏〈全本西廂記圖〉的清楚動線規劃，是姑蘇版畫中表現文學、戲劇性題材經常使用的構圖方式。類似的例子還可見於〈唐家殿閣圖〉、〈清鑑秋冬圖〉（圖3-24）、〈粉紅襴後本〉、〈琵琶記後本〉等。這些版畫的年代大多可訂於康熙至乾隆時期。

[110] 李告辰本插圖及情節說明見：徐文琴，《文本與影像——西廂記版畫插圖研究》，頁122-128；徐文琴，〈由「情」至「幻」——明刊本《西廂記》版畫插圖探究〉，《藝術學研究》，2015年第6期，頁104-106。

　　乾隆年間發行的《綴白裘》刊行於蘇州，其編輯者玩花主人，及增輯者錢德蒼都是蘇州人，或居住在蘇州的人士，再加以新編時調圖也印製於蘇州，因而推測茉莉花歌當時在蘇州十分流行，甚至有可能是這首充滿吳歌小調韻味的茉莉花歌的發源和流傳地之一。[111] 張繼光指出：「小曲與曲藝、戲曲間確實存在著極為密切的關聯。不但曲藝和戲曲常以各種方式採入小曲，甚至有許多曲藝及地方戲曲就是以小曲為基礎發展演變而來。由於小曲的介入，使曲藝及戲曲演出更民間化，也更受人歡迎。相反的，曲藝或戲曲中的情節故事會影響及民歌內容，許多以敘事為主的小曲歌詞即常與當時流傳的曲藝或戲曲有所關聯；而被採入曲藝或戲曲中的小曲，更藉著這些表演形態無遠弗屆的廣傳至各地。此種相依相賴、共生共榮的良好關係，應是促使明清小曲、曲藝及戲曲繁榮的一種主要動力。」[112] 由新編時調圖可以應證時調小曲與戲曲、曲藝互相影響、吸收的密切關係，以及後者借由前者廣泛流傳的情形。

四、楊柳青年畫〈時興十二月鬥花鼓圖〉

　　這張楊柳青年畫，刻繪露天圓形戲臺上演花鼓小戲的歡欣、熱鬧情景（圖4-37）。戲臺有低矮的雕欄圍繞，中央高出的亭子由六根竹節圓柱撐起圓形頂蓋，頂蓋上刻寫「時興十二月鬥花鼓」的標題，表明表演活動內容（以下稱「花鼓圖」）。頂蓋左右兩邊分別刻寫1至6月，及7至12月的唱詞。每一首歌詞以一個月份的鬥花鼓及花名起興，下接三句描敘不同戲曲的歌詞，如「正月裡鬥花鼓迎春花，黃王三巧喜相逢陳大才郎。李媒婆勾引誘繡樓歡樂，蔣興哥重相會珍珠汗衫」（《珍珠衫》）。每齣戲以二至三位演員為代表，以一旦一丑（一男一女）為主，同時每組演員身旁有彩旗，刻寫對應的劇名。上演的劇目依歌詞的先後秩序分別為：「珍珠衫」、「十里亭」、「雙釵記」、「戲牡丹」、「借傘」、「紅樓夢」、「天河配」、「占花魁」、「刺目」、「坐樓」、「走雪山」、「撿柴」。另外圖面上還多了「贈珠」一折，但沒有歌詞。所以如此，可能是為了構圖左右平衡的考量。

[111] 伍潔認為江蘇是〈茉莉花歌〉最早發現地和流傳地之一。伍潔，〈地方民歌的成功流傳及其啟示——以江蘇《茉莉花》為例〉，南京農業大學碩士論文，2007，頁7。
[112] 張繼光，《民歌茉莉花研究》，頁24。

圖4-38　何元俊繪，〈西
童跳舞圖〉，
《點石齋畫報》
插圖，光緒17年
12月初6（1892
年1月5日），石
印版畫。

「花鼓圖」以對稱的構圖方式，刻繪一對對（少數是三位為一組）男
女演員有秩序的繞著欄杆，站在舞臺內。正中亭子內站著二女一男，他們表
演的是西廂記的「十里亭」。以他們為中心，左右臺階下兩旁，分別各刻繪
六組戲，因此總共必須要有13齣戲，才能使畫面得到構圖上的平衡及諧調。
「十里亭」是西廂記「長亭送別」一齣的別稱，其唱詞為：「二月裡鬥花鼓
柳條發青，小紅娘傳書柬君瑞張生。越西廂跳花牆，鴛鴦成配。鶯鶯祖餞行
十里長亭」。

「花鼓圖」中刻繪的劇目都是愛情戲，其中「十里亭」被安置於圖面的
正中位置，而且是唯一坐落在臺階上圓亭內的劇目，居高臨下，其它戲劇以
它為中心，在下方呈輻射狀排列。由這幅年畫構圖可知西廂記被推崇備至的
情況，在民間藝人心目中，它是最重要的，統領其它愛情劇種。這種情形與
清末《西廂記》受到官方及衛道人士大力批判為「淫穢之書」的情況，大異
奇趣。清末京劇興起以後，舞臺上以打鬥為主的武戲成為主流，文戲退居其
次，西廂記上演的機會變得比較少了。但由歌曲小調及花鼓之類的民間戲劇

表演，可以知道它還是非常流行而受歡迎的。

　　花鼓是中國民間重要演藝系統之一，散佈全國各地，但最早出現在江浙地區。南宋時已有花鼓表演的記錄，屬「百戲」，於南宋杭州城的勾欄瓦舍中上演。[113] 這種演藝受到上層階級的喜好，逐漸由民間進入宮廷。明代初年，安徽的鳳陽花鼓受到朱元璋推崇而興盛，當地藝人為經濟原因，走遍全國各地演唱，因而也推廣了花鼓的表演。隨著《花鼓》一劇在各地戲劇中廣泛流傳，清朝中葉以後，花鼓戲的表演在舞臺上紛紛出現，這種情形在清末和民國之間達到頂盛。「花鼓圖」就是清末光緒年間（約19世紀末），楊柳青年畫家依據花鼓戲在當地年節慶典活動中露天表演的情形所創作的版畫。

　　花鼓表演在最初發展階段以說唱為主，後來吸收民間雜技，將舞蹈作為重要的表演形式，常在農曆新年正月十五燈節期間，在夜晚花燈照耀的廣場上，聚合演唱徹夜不息，所以又叫「花鼓燈」。[114] 花鼓燈受到京劇及地方戲影響後，逐漸減少歌舞成分，向戲曲方面進行轉化，因而形成「花鼓戲」，而花鼓舞仍作為歌舞形式在各地繼續流傳。花鼓的原始表演形式是一男一女（一丑一旦），男敲小鏜鑼，女打小花鼓，口唱小調，邊歌邊舞。在舞臺上，為增強表演效果，小鑼被減去，代以扇、傘、手巾等砌末，並將歌舞分開，強調戲曲的內容。

　　「花鼓圖」中男女演員都穿著戲裝，打扮華美，他們應該是在城鎮演出的職業或半職業團體，已脫離穿著襤褸的農人業餘表演的性質。圖中女演員右肩都揹著兩頭都可以敲打的小腰鼓（「兩頭鼓」），左手拿纖細的鼓棒。男演員除了「走雪山」的曹福，及「珍珠衫」的陳大郎（或蔣興哥？）拿著小鑼敲打之外（「借傘」中由站在許仙後面的小青敲打小鑼），其餘分別拿著扇子、傘、元寶、拂塵等，與劇目相關砌末，由此推測「花鼓圖」中刻繪的是注重表現戲劇情節的花鼓戲，而非單純歌舞表演。花鼓戲中的舞蹈十分典雅、秀氣，女子走的是「蓮花步」，而非秧歌式的「扭」，因而圖中女子，即使邊唱邊舞邊演，也都顯得十分優雅、含蓄。

　　至於何謂「鬥花鼓」，常任俠有如下解釋：「在一場《花鼓燈》中，

[113] 高靜，〈鳳陽花鼓發展特徵之歷史追問〉，《銅陵學院學報》，2011年第3期，頁89；蔣星煜，〈鳳陽花鼓的演變與流傳〉，《安徽大學學報（哲學社會科學版）》，1980年第2期，頁38-48。

[114] 常任俠，《中國舞蹈史話》，頁139；李芬，〈花鼓戲的歷史嬗變及其舞蹈藝術特色〉，《戲劇之家》，2017年第13期，頁53。

可以有很多對鼓架子（男）和拉花（女）玩小花場（男女對舞）……各有各的唱，各有各的招數。演員要比，觀眾也要評。不僅是一對與一對之間要比，就是鼓架子與拉花之間也要鬥。……拉花對鼓架子的邀請，並非一邀就下場，而是想出各種藉口，各種理由，或是提出問題和要求，等鼓架子把這些問題都解決圓滿了，才下場來。這也就是鬥歌的開始。」[115] 依據題詞及標示，可以得知「花鼓圖」中的劇目大多數屬於當時正在流行的京劇，只有「雙釵記」及「走雪山」可能屬於地方戲，前者為山東地方戲「呂劇」，後者晉劇、秦腔、河北梆子都有。圖中屬於西廂記劇情的〈十里亭〉刻繪紅娘站在張生旁邊，雙手執棒，敲打腰鼓。不僅她的穿著打扮比站在後面的鶯鶯華美，五官、表情也比看來神情失落的鶯鶯美麗而動人。這些細節再次證明民間的戲曲表演中，紅娘的角色和地位不斷提升，以至於超過鶯鶯的重要性的情形。

根據研究，中國劇場無論在室內或室外，臨時的或固定永久性的，其基本建築形式都以方形為主。[116] 早期（11世紀至元朝）的「舞亭」、「舞樓」是四面觀，後來演變成三面觀與一面觀，而且多為伸出式舞臺。西方劇場最早的形制則是圓形的，如希臘、羅馬的戶外劇場（amphitheatre），後來雖將劇場移至室內，並發展出鏡框式舞臺（proscenium-archstage，觀眾透過鏡框式的臺口，觀看舞臺上的表演），但圓形舞臺劇場（又叫「環形舞臺」）並沒有消失，尤其在近距離觀賞的音樂會、舞蹈表演、體操表演、走秀節目等，都經常使用。[117] 圓形舞臺劇場形式於鴉片戰爭，中國對外開放後，流傳到了中國。刊行於光緒17年12月初6（1892.1.05）的《點石齋畫報》中何元俊繪畫的〈西童跳舞圖〉是一個例子（圖4-38）。這幅石版畫刻畫上海租界區，大自鳴鐘花園建築物內大廳中西方兒童在圓形舞臺上表演舞蹈，中西人士圍坐周邊近距離觀看的情景。圓形舞臺設計的傳入，必定讓中國人耳目一新。楊柳青畫師可能受到此種題材石版畫的啟發，或者當時中國民間已有圓形舞臺的架設，因而將民間節日的歌舞、戲曲表演呈現在圓形露

[115] 常任俠，《中國舞蹈史話》，頁140-141。

[116] 車文明，《20世紀戲曲文物的發現與曲學研究》，北京市：文化藝術出版社，2003，頁25-54。

[117] 楊其文，〈舞臺空間介紹〉，《CASE網絡學院》，https://learning.moc.gov.tw/course/51538ec2-0e14-4735-88ff-a8dbd4187cd0/content/ca0605_01/CA0605_01_05_files/Botto_1_files/CA0605_01_05.pdf，2019年2月20日查詢。

天劇場上，除了構圖上的創新之外，也可使北方的農民、百姓見到新興事物、增廣見聞。[118] 實際上，除了舞臺形制受到西方影響之外，圖中人物的刻畫雖以傳統畫法為主，但人體比例呈現前大後小的明顯差異，可見得此時，西洋美術技法已在民間普遍流傳，並被接受而加以模仿。

第六節　西廂記「西洋鏡」畫片及類似風格年畫

傳入中國的西洋美術有多種形式，並經由多種管道散佈於民間，「西洋鏡」畫片是其中之一。前一章介紹過「西洋鏡」是17世紀時在西方出現的介於科學與娛樂之間的一種器物，有直視式與反射式等不同樣式，而現在我們比較熟悉的是箱型直視式的一種。箱型「西洋鏡」通常是方形的，箱內放置以特意強調焦點透視法繪製的彩色版畫（稱「畫片」、「洋片」、「洋畫」等）及有放大效果的凸面鏡。觀者經由箱外的孔洞窺視，版畫中的景象變得如實景般的深遠及立體。「西洋鏡」於17世紀後期流傳到中國，最初與西方一樣，屬於富裕階級家庭的玩賞物，後來慢慢普及，成為街頭藝人維生的一種工具，在娛樂場所及街頭小巷表演，以招來顧客。客人只要付少許費用，就可以觀看箱內的畫片，「拉洋片」的藝

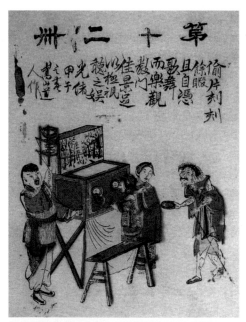

圖4-39　嵩山道人繪，〈三百六十行第十二冊——西洋景〉，1894，木刻版畫，套色敷彩，32×26公分，吳錦增畫店印行，上海圖書館藏。

[118] 另外一張反映上海新的建築形式及娛樂活動的年畫，是製作於1921年的武強年畫〈上海八角亭〉。此圖刻畫上海女藝人在跳舞獻技，擊鼓奏樂，穿著時髦的摩登女性，在八角涼亭內觀賞的情景。圖見王樹村編，《中國民間年畫史圖錄》（下），頁672（圖685）。

圖4-40　喬治・伯布斯特（George Balthasar Probst）〈阿姆斯特丹市政廳透視圖〉（Vue d'optique of Hotel de Ville d'Amsterdam），約1760，石印版畫，色彩手繪，26.7×40.4公分，英國製作。

人，一邊放映，一邊講唱故事，並配上音樂（圖4-39）。

　　「西洋鏡」在西方最盛行的時候是1740s-1790s之間，最早在英國的上層社會流行，1750年代傳播至歐洲大陸，約1760年代以後成為大眾的娛樂項目。[119] 19世紀末期，「西洋鏡」在歐洲城市已經銷聲匿跡，但在中國則一直流行到20世紀中期，1949年以後連環畫形式的「新洋片」繼續發展。[120]「西洋鏡」雖源至西方，但經過二百多年的發展、流行，已被視為中國的民俗之一。其內容，在西方以能令人臥遊的城市景觀及沿河街景為主，版畫的下方會有用兩種語文刻寫的標題，上方的標題則倒刻，透過鏡片觀看時會反正（圖4-40）。中國製的畫片題材擴大，不僅有國內外的名勝風光、宮殿樓閣，也包括了戲曲、小說故事及風俗民情等，內容十分豐富。

　　「西洋鏡」畫片最早是隨著「西洋鏡」道具由西方傳入中國的，但不久中國人就學會自製畫片，並且銷往日本。出版於1842年的顧祿《桐橋倚

[119] Erin C. Blake, "Zograscopes, Virtual Reality, and Mapping of Polite Society in Eighteenth-Century England", *New Media, 1740-1915*, London: The MIT Press, 2003, p. 2.
[120] 王樹村，《中國民間美術史》，頁477-480。

棹錄》指出：「影戲、洋畫其法皆傳至西洋歐邏巴諸國，今虎丘人皆能為之」，[121] 說明「西洋鏡」畫片由西歐傳至中國，道光年間以前，蘇州虎丘地區藝人已能自製的情形。目前流傳收藏在日本的「西洋鏡」畫片大多是蘇州的產品，但除了蘇州之外，中國其它許多版畫中心也能製作。[122] 中國自製的「西洋鏡」畫片可能在康熙時期已有，目前能看到最早「西廂」題材的畫片則是乾隆時期的〈鶯鶯聽琴圖〉。

一、姑蘇版畫〈鶯鶯聽琴圖〉

根據阿英及王樹村的調查，蘇州桃花塢曾生產不少以西廂記為題材的西洋鏡畫片，並可能有全套的，[123] 然而目前所知能歸屬於乾隆年間蘇州產品的此題材畫片只有〈鶯鶯聽琴圖〉一幅（圖4-41）。此圖刻繪張生在屋內彈琴（古箏），鶯鶯和紅娘站在屋外花園中側耳傾聽的情景，無論刻繪或構圖都受到西洋美術的影響。構圖上，張生前面的窗門洞開，所以讀者可以望穿室內景緻。庭院內擺放的岩石以及人物衣服褶紋等處，用濃墨渲染，襯托明暗立體感。不同於版畫插圖，此畫片在右側後方長廊，開了一扇八角形門洞，透過此門，可以看到後院的湖泊，其上曲折的橋梁、湖面的荷葉，以及後面有長方形開光的圍牆。這幅畫沒有應用全圖統一的焦點透視，但在局部表現由前向後戲劇性延申的空間，這種構圖可能是這時期蘇州西洋鏡畫片的特色——傳統與西方透視法並用。此圖中八角門洞後方空寂庭院的格局和佈景，類似清朝晚期，刻繪《紅樓夢》第50回「蘆雪亭爭聯即景詩」情節的蘇州畫片〈寶琴採梅圖〉（圖4-42）。〈寶琴採梅圖〉描繪寒冬時節，飛雪滿園，薛寶琴身披鳧靨裘，頭戴披風帽，站在雕欄石橋畔，身後的丫鬟，懷抱折枝紅梅的情景。這是大觀園內數九隆冬，不勝其寒，賈寶玉與眾姐妹在蘆雪亭裡爭聯即景詩時，寶琴到戶外折梅點景的場面。此圖精確的呈現西洋

[121] 顧祿，《桐橋倚棹錄》，頁156。

[122] 流傳於日本的西洋鏡畫片圖片，可見於町田市立國際版畫美術館編，《「中國の洋風畫」展：明末から清時代の繪畫‧版畫‧插繪本》，頁53，266-374。

[123] 阿英指出：「流傳民間的木刻敷彩本……有全套的西湖景緻、《西廂記》、《紅樓夢》等」（阿英，〈閒話西湖景——「洋片」發展史略〉，《阿英美術論文集》，北京：人民美術出版社，1982，頁160）。王樹村收集到蘇州藝人的唱詞中有：「有張生來遊寺，小小紅娘把信兒傳。這門玩意兒瞧了個到，拉起一張你再慢慢兒觀」的內容，可見得西廂記是西洋鏡畫片很受歡迎的題材。王樹村，《中國民間美術史》，頁472。

鏡畫片的特色，用非常誇張的焦點透視法，全畫的滅點幾乎落在圖面的正中
央，即庭園後方的圓形門洞內。此圖戲劇性焦點透視法應用的方式，可與約
1760年印製於英國的〈阿姆斯特丹市政廳〉畫片比美（圖4-40）。乾隆時期
中國民間藝人可能尚未完全掌握此種特殊透視法，因而〈鶯鶯聽琴圖〉只能
顯現局部的效果，但到了19世紀，此種技法的應用已經大為精進、成熟了。

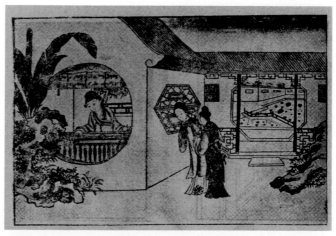

圖4-41　〈鶯鶯聽琴圖〉，乾隆年
　　　　間，木刻版畫，墨線版。

圖4-42　〈寶琴採梅圖〉，光緒年
　　　　間，木刻版畫，單色墨
　　　　版，15.6×23公分，王樹
　　　　村舊藏。

二、楊柳青版畫〈齋壇鬧會圖〉、〈乘夜踰牆圖〉

〈齋壇鬧會圖〉與〈乘夜踰牆圖〉是一組墨印敷彩的版畫，應用與〈寶琴採梅圖〉一樣的戲劇性透視法，尺寸相同而略小，因此都是典型的西洋鏡畫片（圖4-43、4-44）。兩圖融「情」於「景」，圖中人物的衣著古典而簡潔，沒有過多裝飾，同時也沒有明暗陰影的立體表現，表現楊柳青產品特色。與此兩圖同時收藏在日本神戶市立博物館，並可能屬於同一套製品的，是另外六幅尺寸相同的西洋鏡畫片，其中一張標題「瀟湘館春困發幽情」，刻繪《紅樓夢》第26回林黛玉在瀟湘館內吟詩感懷的情景。[124]《紅樓夢》發行於乾隆時期，嘉慶、道光年間刻本廣為流傳，隨之產生了一批戲曲家們改編的《紅樓夢傳奇》腳本，將《紅樓夢》搬上舞臺，加速了它的推廣。[125] 至於《紅樓夢》的圖畫，乾隆56-57年（1791-92）間先後刊出的版本，便已配有比較原始，相對刻工粗糙的插圖。道光12年（1832）刊行的王雪香評本紅樓夢，有64幅插圖，至光緒5年（1879）出現了單獨畫冊，即改琦的《紅樓夢圖吟》。[126] 從紅樓夢的傳播和書籍、畫冊刊行的情形來推測，紅樓夢西洋鏡畫片的製作應是在嘉慶時期此小說因戲劇上演而流行以後比較有可能，因此這組畫片可能生產於19世紀上半葉的嘉慶、道光時期。

〈齋壇鬧會圖〉與〈乘夜踰牆圖〉對於西廂記劇情的刻繪和詮釋，都有獨到之處，既不完全附會文本，也與其它同情節插圖和年畫有所不同。〈齋壇鬧會圖〉刻畫張生在室內廊道遇到正要從另一邊門關走出來的鶯鶯的場面（圖4-43）。張生遠遠的望著鶯鶯，後者在紅娘陪伴下，低頭而行。走道上手拿樂器的眾和尚，紛紛交頭接耳，停下腳步，似乎也被鶯鶯的美貌分了心。戶外，崔夫人在長老的帶領下，往前方的齋堂走去。前景左右廊道出入口上方的匾額，分別用反體字題寫「幽懷」和「清徑」，透過西洋鏡觀看，字體會反正，由此可知此圖的功能和作用。

[124] 此組西洋鏡畫片圖像，可見於《「中國の洋風畫」展：明末から清時代の繪畫・版画・插繪本》，頁53，272-274。

[125] 胡文彬，《紅邊脞語》，瀋陽：遼寧人民出版社，1986，頁197。

[126] 王樹村，《民間珍品——圖說紅樓夢》，頁5-8；〈紅樓夢的畫和圖〉，《紅樓夢中文網》，http://www.hongloumengs.cn，2019年4月29日查詢。

圖4-43　〈齋壇鬧會圖〉，約嘉慶、道光年間，木刻版畫，線版彩繪，13.1×19.4 公分，神戶市
　　　　立美術館藏。

圖4-44　〈乘夜踰牆圖〉，約嘉慶、道光年間，木刻版畫，線版彩繪，13.1×19.4 公分，神戶市
　　　　立美術館藏。

〈乘夜踰牆圖〉刻畫張生正要翻越高牆，進入花園的情景（圖4-44）。紅娘在花園裡將架在長桌上，靠牆而立的長梯扶穩，以便他攀爬。花園的另一端，鶯鶯在屋內將窗簾掀開，正在探頭觀看。圖面中間寬闊的河水匯流注入背景的湖泊，最遠端是環繞庭園的牆垣，牆頭外渺小的亭閣飛簷屋頂成為全圖視線的消失點。此畫片把人物故事安排在山水庭園之中，沒有佛寺的踪影，色彩以青綠為主，畫面優雅，風格及尺寸與〈齋壇鬧會圖〉相同，應是是同組西廂記畫片中的兩幅。

三、〈西廂院聘請張君瑞圖〉、〈長亭見別圖〉

〈西廂院聘請張君瑞圖〉和〈長亭見別圖〉都是有如「貢箋」尺寸（整張粉連紙大小，約62×106公分）的年畫，與西洋鏡的格式不合，因此應當不是畫片，而是一般年畫（圖4-45、4-46）。它們的製作刻印都極為精美、細緻，同時也應用到了西洋鏡畫片似的透視法，因而具有相似的特色。除了具有張力的戲劇性透視法的應用外，此兩圖在構圖上也有許多相似處，如人物主要出現在前景，背景以遠山青黛、粉壁、綠柳襯托；畫面中間是大片的湖泊、荷塘，近景水面以雕欄石橋銜接左右兩邊相對的兩座華麗水榭。出現在水榭及橋梁上的人物數量超越了文本的敘述，也遠比其它西廂記題材的圖畫或插圖為多，所以如此，應是為要搭配宏大的場面、豪華的亭臺樓閣建築，並創造大戶人家，人多熱鬧的節慶氣氛有關。宮廷御苑似壯觀華麗的場景，以及細緻精美的刻繪風格，是兩圖的共同特色。兩圖都有楊柳青年畫作坊戴廉增印章「廉增戴記」，同時上方都刻印著標題，很明確的說明圖畫的內容，避免誤解。

〈西廂院聘請張君瑞圖〉總共刻繪10個人物，鶯鶯和張生分別坐在左右兩邊的水榭內，他們的名字刻寫在各人旁邊。站在右邊水榭前面，手上拿著信函的女子應該是紅娘，她要將邀宴的請帖交給張生，出來應門的則是張生的琴童（圖4-45）。肩并肩站在石橋中間的兩位女子、左邊水榭內與鶯鶯講話的侍女、以及站在後方橋梁上的三位女子，都是添加人物，與劇情無關。這幅圖雖然模仿西洋鏡畫片，表現了急劇向後延伸的空間，但並沒有嚴格遵守此種透視法則。譬如漂浮在水面的大型荷花和荷葉超出比例，同時也沒有前大後小的區分；背景的宮殿和楊柳風光也被放大刻畫，不符比例原則。相比之下，〈長亭見別圖〉的空間處理似乎比較協調、自然。

圖4-45　〈西廂院聘請張君瑞圖〉，約光緒年間（1875-1908），木刻版畫，115×65公分，王樹村舊藏。

圖4-46　〈長亭見別圖〉，約光緒年間（1875-1908），木刻版畫，墨線版，王樹村舊藏。

　　〈長亭見別圖〉的標題以同音字表示西廂記的「長亭餞別」劇情，不同於色彩豐富飽滿的〈西廂院聘請張君瑞圖〉，此年畫現只見墨線版，顯現原圖線條剛柔並濟，柔順婉轉的精美刻繪之工（圖4-46）。此圖在前景水榭廳堂內外，和雕欄石橋上安排了9個人物。圖面正中間，站在橋上的是互相道別的張生和鶯鶯，紅娘手托茶盤站在鶯鶯旁邊，肩擔行囊的書童則站在張生的前方，準備遠行。右邊水榭內有一位年輕女子掀簾外望，階梯前平臺上，兩位侍女手捧食盒，正要走過橋梁到對岸的水榭。左邊亭臺內擺放著圓桌和圓凳，一位侍女正將菜飯放到上面，另一位侍女站在戶外臺階上，似要去邀請張、鶯入席。背景的遠山、屋宇、垂柳雖顯得幽渺遙遠，但仍清晰可辨。此圖建築物的樣式和人物造型，雖與前圖有所差異，但精工細膩，豪華鋪張的風格十分類似。由於兩圖風格上的差別，同時刻寫在圖上的標題字體也不相同，因而判斷可能並非同組作品。將與〈長亭見別圖〉構圖、風格、尺寸都十分相近，又同樣製作生產於戴廉增畫舖的〈紅樓夢美人連句瀟湘館圖〉年畫比較，可以增加我們對它的瞭解（圖4-47）。

圖4-47　〈紅樓夢美人聯句瀟湘館圖〉，約光緒年間（1875-1908），木刻版畫，套色敷彩，王樹村舊藏。

　　〈紅樓夢美人連句瀟湘館圖〉刻繪《紅樓夢》第76回「凹晶館聯詩悲寂寞」的情節，敍述中秋日賈府開宴賞月，夜深人散，黛玉孤身，不覺對景感懷，此時史湘雲未去，兩人便緩步至「凹晶館」前吟詩聯句，隨後妙玉、翠縷、紫鵑等陸續加入。此圖前景刻繪林黛玉站在玉砌欄杆的石橋上，其他人站在左右兩邊，橋的兩端，以及背景橋上，湖岸等處還可以看到幾個人影（圖4-47）。右邊水榭門上匾額刻寫「凹晶館」，左邊樓閣匾額刻「紫菱洲」，忠實的依小說情節呈現。此圖右邊「凹晶館」建築、其內有掀簾外望的人物、以及連接兩座水榭的橋梁，這部分畫面的構圖及細部，與〈長亭見別圖〉幾乎完全一樣。此外，身姿窈窕優雅，表情生動的人物也非常相似，因而可以認定〈長亭見別圖〉與〈紅樓夢美人連句瀟湘館圖〉可能出於同一位畫家或畫室之手。

　　王樹村在其所撰寫〈高桐軒年畫作品選（附說明）〉一文中，列出18幅年畫作為楊柳青畫家高桐軒（1835-1906）的代表作品，〈紅樓夢美人連句瀟湘館圖〉是其中之一。[127] 王樹村所列出的作品大多是高桐軒晚年有落款的年畫，唯獨此張沒有，但依據風格，被列入其中。高桐軒為楊柳青人，30歲（1864）開始以畫像為生，同治5年（1866），32歲時入北京宮廷作畫，從此經常供奉「如意館」並有聲名。[128] 60歲（1894）以前，他主要來往於天津、北京之間為人作畫，也常為楊柳青的年畫作坊出稿樣，但都未署名。60歲時他定居楊柳青，並開設「雪鴻山館」畫室，專心於年畫創作。他晚年的作品都有題詩、落款，是年畫家中少見學養豐富、技藝高超，並署真名的藝人，被認為是中國年畫史上最後一位大師。從他現存晚年有名款的作品中，可以得知他的年畫巧妙的綜合了民間繪畫、文人畫及宮廷繪畫的元素，除了具有敍述性，吉祥寓意之外，也善於將場景置於宮廷囿苑似的豪華場地，並應用透視法來創造視覺的真實感，使他的作品具有時代性及創意。

　　高桐軒晚期作品中有幾幅與〈西廂院聘請張君瑞圖〉、〈長亭見別圖〉及〈紅樓夢美人連句瀟湘館圖〉構圖、風格十分相近的年畫，如〈荷亭消夏圖〉（圖4-48）、〈吉祥如意圖〉等。晚年他的藝術更為精進，刻工也更為細膩講究，但以寬闊的湖泊為主體，前景以雕欄石橋銜接左右兩邊開敞的明

127 王樹村，〈高桐軒年畫作品選（附說明）〉，《中國各地年畫研究》，頁39。
128 王樹村，〈民間畫師高桐軒和他的年畫〉，頁29，30；王樹村，《高桐軒》，上海：上海人民美術出版社，1963。

圖4-48　高桐軒，〈荷亭消夏圖〉，1902，木刻版畫，63×111.5公分，王樹村舊藏。

軒、水榭，並以人物點綴其間的圖面構圖，基本上一致。據此可以推測以上三圖可能是高桐軒1866至1894年之間的作品，或是出自高桐軒畫室的年畫。

　　乾隆年間，西洋傳教士教授的西方焦點透視「線法畫」在宮中流行，1781-1787年間，滿族宮廷畫家伊蘭泰奉旨鐫刻銅版畫〈西洋樓水法圖〉20幅，其中〈湖東線法畫〉一圖的透視法與西洋鏡畫片完全一樣。[129] 高桐軒壯年時期供奉如意館，畫風受到宮廷繪畫影響。他在年畫中所應用的畫片似透視法可能學習至清宮繪畫，但1842年鴉片戰爭後，中外貿易及交流的管道大開，各式西洋美術源源不絕傳入中國，在民間廣泛流傳，並有專門學校傳授西法。除此之外，廣告畫、西洋鏡畫片、〈點石齋畫報〉等石版畫的流傳，使得民間畫師學習西洋藝術技法的管道暢通而且多元化，所以他也有可能從當時流行於民間的西洋美術作品，包括西洋鏡畫片，獲得此種描繪技法。由以上所提到的版畫及高桐桐軒風格作品，可以應證此時中西美術融匯應用的情況，以及在民間的興盛和被接納的情形。

[129] 對於〈湖東線法畫〉的討論參考：徐文琴，〈清朝蘇州單幅《西廂記》版畫之研究——以十八世紀洋風版畫〈全本西廂記圖〉為主，頁30，40。

第七節　結論

　　1943年開始，中國共產黨在其占領區利用年畫作為政治宣傳的手段之一，1949年以後，這種政策推行到全國，使得年畫除了民俗、民藝意義之外，更具有政治宣傳作用。這個運動的結果使得年畫的性質變調，同時可能是為了強調「年畫」的重要性，及便於民眾的了解，它的定義也被無限的擴大，幾乎將大多數的版畫項目都包括在內，一定程度上混淆了人們對於傳統「版畫」的認識。實則年畫是版畫的一種，張貼年畫的習俗在中國雖然起源久遠，但「年畫」一詞在1894年出現，其文化背景可能與當時中國門戶開放，西方商品、文化傳入中國，民眾受到新的社會風氣的影響，重商主義抬頭，產品商業化、專業化的形勢有關。年畫的張貼、裝飾雖具有強烈的民俗意義，並與祈福辟邪的願望有關，但年畫的生產製作，基本上是農民的副業，對他們具有重要的經濟意義和作用，其興衰並不完全受到農村經濟的制約，而與整個國家、社會發展的大環境息息相關。農作物收成不好時，農民更需要依靠副業的收入，因而年畫的生產在有些地區可能更趨於興盛，這種情形在本章所討論到的楊家埠、平度等地，可得證明。農村經濟衰弱時，年畫便更加需要依靠都市及鄉鎮百姓的購買和消費，近世中國社會、經濟的變遷，促使年畫在清末民初達到最為繁榮，產量最大的時期，存留至今的年畫也以此一階段產品為主。當時雖然大量生產，品質趨於低落，但其中也不乏精美而具創意的產品，如高桐軒、錢慧安（1833-1911）、周慕橋、張祝三等人的作品。

　　年畫的創稿者主要是鄉村的農民和城鎮的職業畫家。由對西廂記年畫的探討，可以得知，年畫藝人創稿（或畫鋪作坊審稿）時，針對年節的特殊需要和民眾的喜好，做為設計的最主要考量和原則。最明顯的現象是在故事畫中，以象徵性或增加文字的方式來表達吉祥喜慶的寓意，如刻繪清供、博古題材圖案，加大它們的分量，並安排在畫面主要地位；或者在圖面刻寫福、祿、壽、喜等字樣，使其直接顯示年節慶賀之意。純粹表現故事題材的年畫，則用豐富的色彩、明麗的顏色，以及飽滿的構圖，使圖面活潑、熱烈，內容通俗易懂，符合農民、百姓審美的喜好。不同地區的年畫有品質高低的區別，如楊柳青年畫有許多精緻、高雅的產品，售販對象為京城民眾，甚

或皇室貴族。楊家埠、平度等地年畫則大多簡率、豪獷，是典型的農民畫。另外，許多地區年畫有「細貨」、「粗貨」之分，但總體說來，它們對戲曲內容的詮釋和刻畫都充滿想像力和創造力，即使有的構圖、風格受到別種藝術，如版畫插圖或戲曲表演的影響，也都具有自己的特色，並不拘泥於忠實再現劇情的內容。因為如此，許多戲曲題材的年畫都會讓觀眾有新鮮和驚艷的感覺，令人「雖觀舊劇，如閱新篇」，達到民間畫訣所說「畫中有戲，百看不膩」的目的和效果。

雖然年畫可以一稿多次印刷，而且同一個雕版可以使用數十年的時間，但其創作手法和印製方式也與時俱進，不斷吸收最新的藝術風格和設計思潮。譬如清末有「戲齣年畫」的出現、石版印刷術的應用、月份牌畫的興起、以及西洋鏡畫片似透視技法的融匯、貫通等。這些都使得年畫不僅具有民俗、經濟價值，而且也對民眾產生了美學上和新知上的教育和啟發作用。許多藝人和畫家為清末西廂記年畫藝術的推展和提升做出了貢獻，如「戲齣年畫」的張祝三、月份牌畫的金梅生和杭穉英，以及中國年畫的最後一位大師高桐軒等人。另外，由本文的探討可以得知，西廂記圖像對其它題材年畫也產生了影響，如月份牌畫中，貂蟬拜月的形象來自鶯鶯拜月圖；具有挑逗性的高密年畫〈新婚燕爾圖〉，模仿至西廂記的〈月下佳期圖〉等，由此可知「西廂」圖像在中國民間美術上的典範作用。

由本章的研究，可以發現中國年畫及版畫上有許多尚待進一步探討釐清的議題。譬如，對於某件版畫是否屬於年畫的判斷：有的版畫比較能夠確定是年節時使用的產品，如強調「出口吉利，討人歡喜」類的作品。純粹刻繪劇情故事的版畫，除了拂塵紙、三節鷹一類，具有春節裝飾屋宇特定作用的產品之外，其它則似乎比較不受特定節日的限制，因而也不一定只能在春節張貼使用。又如，18世紀蘇州版畫有不同的風格，其特色與典型年畫有許多區別，因而其功能、作用也應是多元化的。在斷代上，年畫與一般版畫一樣，具有年款的產品非常稀少，造成排比的困難，這也是需要加強釐清的問題。由本章討論到的西廂記會上年畫被歸為楊家埠年畫、高密年畫被歸為蘇州年畫的情形來判斷，不同地區年畫產品的特色及歸類，也還需要做更為精確的分析與調查。戲劇性年畫的內容除了與戲曲表演有關之外，與音樂、舞蹈等也有密切的關係，這些都是年畫藝人創作的依據，由此可知年畫是瞭解中國民間藝術與文化非常豐富而珍貴的資源。

第五章
結語

　　《西廂記》是中國歷史上影響最大的一部傑出戲曲作品，它不僅在全中國各地不同戲種舞台上演不衰，同時也成為優秀的文學讀本，在清朝末年達到「家置一篇，人懷一篋」的盛況。明朝嘉靖以來眾多著名的文學家、哲學家、戲曲家及學者對它加以研究、註釋、評論，此種風氣延續至今，使得成立「西廂學」的呼聲，幾乎可以與「紅學」等量齊觀。戲曲、文學、音樂等形式的西廂記對於中國視覺藝術都產生很大的影響，提供繪畫、版畫、工藝美術等不同媒材的作品和產品，取之不竭的創作題材和圖案設計泉源。

　　明朝中葉至17世紀，蘇州是全國文化及藝術中心，吳門畫家兼具文人及職業畫家的雙重身分，多位著名吳門畫家，如唐寅、仇英、錢穀、盛茂曄、爰君素、王文衡、程致遠等人，都曾畫過西廂題材作品，或為《西廂記》版畫插圖畫稿，提升插圖水準，影響深遠。繪畫真跡流傳至今的雖然十分稀少，但從署名「仿」或「摹」的版畫插圖，可見與畫家的關聯性，如署名錢穀寫，汝文淑摹的《新校注古本西廂記》（1614）、仿仇英筆的何璧校刊本《北西廂記》（1616）等刊本插圖，都與畫家畫風有相似性，並且呈現重視山水元素的吳門繪畫影響，表現「蘇州派」版畫插圖特色。

　　在《文本與影像──西廂記版畫插圖研究》一書，我將明朝《西廂記》版畫插圖歸納為五類加以討論，這五類為：1.全文式插圖；2.齣目（折目）插圖；3.詩詞曲文插圖；4.自由體式插圖──有主圖、副圖之分的插圖，主圖刻畫與文本內容有關的插圖，副圖刻畫與文本無直接關係的山水、花鳥或博古之類的圖案；5.單行本──沒有文本，但刻繪劇情的圖冊。進一步分析可知明清蘇州刊行的《西廂記》插圖種類，主要是屬於「齣目插圖」類的劇情圖（1602年曄曄齋本、1616年何璧本），和「詩詞曲文」類的曲意圖（如魏仲雪本）。清朝刊刻本插圖多屬於有主、副圖之分的「自由體式」，但不同於明朝的副圖內容，清朝的副圖幾乎一律刻有詩詞曲文；另外，清朝插圖

增加了許多人物畫像。

　　明朝的插圖大致可分為說明性質和鑑賞性質兩種，蘇州刊行的插圖以說明性質為多，到了清朝則增加儒教色彩，總體說來，具有對於劇本的欣賞角度、鑑評、甚或人生觀表達的插圖相對缺乏。這種現象或許是因為蘇州地區戲曲書籍發行起步的時間較南京、杭州等地晚，沒有全面發展，同時到了清朝，文人對於戲曲評點的熱潮基本消失了，連帶的畫家也失掉了參與版畫插圖的興趣，沒有將之視為表達個人審美觀點的載體和管道。不過翻刻自其它地區的插圖，如仿自1611年杭州虛受齋刊刻的《西廂記考》，在齣目插圖上加題詩詞曲文，屬於「詩詞曲文式」插圖的「混合體式」插圖；1708年博雅堂刊《貫華堂第六才子書西廂記》插圖，翻刻自1640年杭州天章閣本，該本插圖主圖聚焦於鶯鶯形象的刻畫，傳遞對女性主體意識的關注之情。這些都可以看出蘇州地區民眾接觸題材的廣泛，以及興趣和關注議題的多元化。

　　明朝時期繪畫構圖和風格影響了版畫，到了清朝，相反的，版畫插圖影響了繪畫，如任薰的《西廂記圖冊》模仿陳洪綬的西廂記版畫插圖及1720年刊行的《重刻繪像第六才子書》插圖。費丹旭的《西廂記圖》畫冊構圖幾乎全部模仿1720年懷永堂刊、程致遠繪的《繪像第六才子書》插圖，說明清朝雖然版畫插圖藝術沒落，但木刻版畫的重要性卻有所提升的現象。18世紀許多蘇州及其它江南地區職業文人畫家參與「洋風版畫」的畫稿，小林宏光認為這種現象反映「18世紀市井畫家們將版畫作為造型作品的可能性，不是單純的複製畫，而是與繪畫相匹敵的作品的嘗試」。[1]然而收藏在歐洲的18世紀中國圖畫，顯示一件作品同時有版畫也有繪畫的情形，說明此時繪畫與版畫的創作同步進行，並且同時銷售群眾的現象。

　　明朝蘇州所刊行的《西廂記》插圖呈現畫家和雕版家直接或間接合作的方式，顯示蘇州地區繪畫風氣興盛，畫家參與版畫創稿並且形成受到吳派繪畫影響的插圖風格。不過蘇州出版的版畫插圖風格並非一致，而且明末清初，蘇州出版的《西廂記》插圖有模仿或重刻它處產品的例子，使得不同地區的版畫插圖在蘇州同時並存。由此可知明末清初，中國不同版刻中心版畫插圖互相模仿、翻刻，使得整體版畫插圖的區域特色模糊不清，難以建立的情況。周蕪在1980年代所提出的「徽派版畫」理論，其適切性與合理性近

[1]　小林宏光，《中國版畫史論》，頁421，422。

年受到版畫學者的質疑，主要是因為徽州刻工流竄各地工作，而版畫插圖是刻工、畫家、出版商共同合作的結果，不能單純以刻工的籍貫籠統的歸屬流派。[2] 明末以來許多徽州刻工遷居蘇州，但蘇州出版的版畫插圖風格呈現多元化現象，即是一個很好的例子。對應於因刻工因素而形成的「徽派版畫」，本書在第二章提出以繪圖者為主體而形成的「吳派版畫」概念。「吳門畫派」於15到16世紀獨步中國畫壇，影響巨大，再加以明末蘇州地區畫家眾多，不少人受聘在不同版刻中心參與插圖的繪稿工作，吳門繪畫的風格因此散佈四方，形成新的版畫派別，並且在明末成為主流。

由明末清初在蘇州流行的三種屬於李贄批點本《新刻魏仲雪先生批點西廂記》及博雅堂刊本《貫華堂第六才子書西廂記》插圖的刊行，可以得知李贄推崇西廂、水滸為「天下至文」，及其赤子之心的「童心說」思想在蘇州廣泛的流傳，及被接受。蘇州人此種反傳統及追隨開放思想的精神，可能是促使當地藝術家及工藝不斷創新、突破，甚至接受明末以來流傳到中國的西洋美術的重要原動力之一。明末蘇州繪畫及版畫插圖，如奧地利愛根堡皇宮收藏的〈紅娘請宴圖〉（圖2-10）及魏仲雪本〈齋堂鬧會圖〉（圖2-38）等，已有加強突顯空間深遠感的類似透視手法表現。18世紀更近一步的學習西方銅版畫，營造圖面的透視、明暗及立體感，形成獨步一時的「洋風版畫」及洋風繪畫，蘇州藝人求新求變的精神，突破了中國畫壇的墨守成規和食古不化習氣。此種吸收西洋美術技法，融合中、西風格的畫風在乾隆後期逐漸式微，直到1842鴉片戰爭後中國對外開放，終於再度興起，並成為不可逆轉的藝術發展趨勢。

與中國人吸收西洋藝術同時並行的是17世紀末至18世紀的歐洲「中國風尚」潮流。中國的工藝品、有插圖的書籍及繪畫和木刻版畫流傳到歐洲之後，對當地的藝術家，尤其是工藝美術類造成了很大的衝擊，其中最值得注意的是18世紀法國畫家法蘭索瓦‧布雪模仿中國圖像的銅版畫（及少數繪畫），他的作品的推廣促進了歐洲「中國風尚」的流行，對於歐洲的工藝美術有廣泛的影響。在法蘭索瓦‧布雪中國風尚的銅版畫中有幾件可能與西廂記題材有關連的圖像（圖2-48，2-50，2-52）說明當時中國戲曲版畫、有插圖的書籍流傳到歐洲的情況。

[2] 　同第二章註88。

　　清朝獨幅戲曲版畫的製作、生產，受惠於明末彩色版畫技術的發明，以及1640年閔寓五本西廂記彩色圖冊刊行的啟發，澎勃的發展起來。它們在明末版畫插圖的基礎上發展而來，與繪畫及舞台表演有密切的關係並有更進一步的創意與成就。本書所討論的清朝獨幅西廂記版畫刻畫精美、充滿創意，生動活潑，彌補了清朝插圖抄襲、模仿、將重心轉移到副圖的弱點。其中〈惠明大戰孫飛虎〉（圖3-14）及〈西廂圖〉（圖3-15）的構圖及內容由「折子戲」發展而來，而「舊鐫對幅」的〈全本西廂記圖〉則受到「本子戲」的影響（圖3-16，3-17）。它們都刻畫了劇情的緊湊性和戲劇性，象徵當時戲曲藝術的大眾化和通俗化，對於情節和角色的刻畫則同時參考了版畫插圖和舞臺表演。然而到了乾隆年間，姑蘇版畫呈現強調「景」而偏離「劇」的構圖和風格，向文人畫轉型，表現了新的面貌。這種情形可以以1747年的「新鐫對幅」做代表（圖3-18，3-19），這對版畫反映了當時崑曲從舞台逐漸退出，最終被其它地方戲曲取代的演變過程和現象。

　　從康熙初期的西廂題材獨幅版畫，可以觀察到仕女形象受到畫家禹之鼎畫風影響的特徵（圖2-47，3-2，3-6）。「洋風版畫」仕女圖則不僅受到禹之鼎繪畫的影響，同時也受到宮廷畫家焦秉貞及法國「時尚版畫」的影響，呈現嬌弱、纖細及渾厚、健美的不同面貌。這兩種風格在雍正及乾隆初、中期互相交匯融合後，不久，又逐漸回歸傳統的平面線刻版畫風格，表面的「洋風」形式消失。姑蘇「洋風版畫」的生產年代，一般被訂於雍正、乾隆之際，但出版於康熙初年（1673）《西湖佳話》中的〈西湖勝景全圖〉已有陰影、明暗、前大後小表現的意圖，似乎已可做為「仿泰西筆意」木刻版畫的先驅，是其濫觴。不過到了17世紀末，這種技術才比較成熟，逐漸興盛起來，並在18世紀初期蔚為風尚。1730及1740年代達到「仿泰西筆意」作品最鮮明、成熟的階段。乾隆時期，中西美術有更為自然而圓融的結合，「洋風版畫」的發展進入另一個階段，但到乾隆後期、嘉慶年間，最終被傳統的線刻平面風格所取代而勢微。這種風格演變情況反映在西廂記題材的獨幅版畫之中。姑蘇版畫中「仿泰西筆意」的2對（4幅）〈全本西廂記圖〉，可分別作為18世紀蘇州「洋風版畫」前期與鼎盛期最為精美的代表作品。兩者雖然都受到西洋銅版畫的影響，但無論構圖、色彩、西洋美術技法的應用，以及人物形象上都存在許多明顯的差異。

　　有關於姑蘇「洋風版畫」的作者、流行地區和購買群眾的問題，流行於

明末至盛清時期，內容及精神上受到《鶯鶯傳》和《西廂記》深刻影響和啟發的才子佳人章回小說似乎可作為參考。才子佳人章回小說與「洋風版畫」在當時同樣都是兼具創意及商業性的印刷、出版品，它們的發行與經濟的繁榮有密切關係。才子佳人小說在清朝與《西廂記》一樣，都被視為「淫詞」（「小說穢語」），或遭禁絕，或庋藏秘閣，或流落海外，傳於世、公之於眾的廖若晨星。[3] 它們的作者與「洋風版畫」類似，大多數以別號署名，根據研究都是具有才華，但懷才不遇的社會中下層文人，出生地以及書籍的印刷出版地區以江南為主，其中蘇州、南京、揚州等江浙地區是最主要的地點。由於人員的往來，以及書坊的積極收購，此種小說也大量刊行於北京，廣東則因為出版成本較低，所以書坊也將書稿拿到哪裡印刷。[4] 才子佳人小說在全國各地非常廣泛的流傳，其中這些印刷中心成為最流行的地區。由於才子佳人章回小說的價格不高，因而能廣泛被讀者接受，從普通士子到上層文人，從青年男女到中老年人，社會上不同階層的人都成為此種小說的讀者。除此之外，才子佳人小說也流傳到日本、朝鮮、越南、英國等國家，因此《好逑傳》在1719年已有不完整的譯稿被帶到英國，到1761年已有完整的英譯本，成為中國首部譯成英文的小說。[5]

「洋風版畫」的畫稿者可能也都是懷才不遇，生活困頓，處於社會下層的職業文人畫家。他們大多數是蘇州人，但也有外地人士，如〈把戲圖〉及〈兒孫福祿圖〉的畫家曹氏為南京人，[6]〈西湖景圖〉畫家丁應宗來自杭州寓居蘇州等。「舊鐫對幅」的畫稿者墨浪子是蘇州人，他是一位有多方面才華的藝術家，曾經供奉內廷，但仕途不順而返鄉，為版畫畫稿。他連結宮廷與民間美術，是姑蘇「洋風版畫」的重要推手之一，成就值得肯定，在中國美術史上應有一席之地。曾經在清宮任職的揚州畫家禹之鼎，對於17、18世紀姑蘇版畫的生產，及版畫中、西美術風格的融匯應用也有重要的貢獻和影響。他對於民間美術的參與及其作品受到西洋美術影響的情形，值得進一步的了解。

[3] 林辰，《明末清初小說述錄》，瀋陽：春風文藝出版社，1988，頁4。

[4] 周建渝，《才子佳人小說研究》，頁78-83；蘇建新，《中國才子佳人小說演變史》，頁285。

[5] 《好逑傳》又名《俠義風月傳》（亦名《第二才子好逑傳》），是一部才子佳人章回小說，流行於清朝，作者署名「名教中人」。蘇建新，《中國才子佳人小說演變史》，頁286-289。

[6] 此兩圖收藏於德國沃立滋城堡（Das Worlitzer Landhaus），圖片及對其介紹，參考：徐文琴，〈歐洲皇宮、城堡、莊園所見18世紀蘇州版畫及其意義探討〉，頁10-11。

　　姑蘇「洋風版畫」主要是為國內市場而製作、生產。由於精緻的「洋風版畫」尺寸巨大，製作技巧十分複雜、艱難，費時費力，價錢不會太便宜，因此它的購買者不會像才子佳人小說那樣普及。主要應該是蘇州地區中產階級以上居民、商人、文人、知識分子以及絲綢工業從業者等。它也會相當大量的銷售到其它地區，特別是江南的城市，北京和廣東。此外，姑蘇版畫也外銷到國外，並且被保留至今。姑蘇版畫的生產具有鮮明的商業目的，此種工藝品並沒有受到人們的重視，使用一段時間以後即加以丟棄，再加以紙質單薄脆弱，收藏不易，因而在國內幾乎毫無保留（近年中國公私收藏機構陸續從國外購買回國），比才子佳人章回小說的情況還不幸。流傳到日本及歐洲的作品則被珍視且保留至今，並對當地藝術產生了影響。在日本「洋風版畫」啟發了浮世繪的創作，在歐洲則為藝術家如法蘭克·布雪等模仿，推動「中國風尚」潮流。它同時也成為皇室、貴族的收藏品，並被當成壁飾使用，導致18世紀下半葉廣州壁紙的生產和外銷，最終成為歐洲壁紙的一個重要流派，影響至今。[7] 有些學者認為姑蘇版畫是「商業文化」的產品，蘇州中層商人是姑蘇版畫的主要購買者。[8] 筆者並不完全同意這種理論。姑蘇版畫的生產雖然具有商業目的，但不同於由鹽商贊助文化發展的揚州，蘇州有深厚的人文傳統，眾多的文人階級居民及絲織工業從業者是當地文化的主要創造者，18世紀的蘇州文化不能稱之為「商人文化」，而姑蘇版畫的購買者，也不能歸納為商人。

　　版畫的種類、功能和作用非常多元化，本書所討論的清朝獨幅版畫就其功能、作用、性質而言，大致可分為純粹供觀賞、欣賞的產品，以及具民俗節慶意義的年畫，類似明朝版畫插圖那樣具有評鑑性質的悲劇觀作品似乎沒有。姑蘇版畫常被歸類為「年畫」，本書並沒有採取這種觀點。18世紀的姑蘇版畫有不同的風格，有的受到西洋美術的影響，表現立體感和透視法（所謂「洋風版畫」）；也有的產品保持傳統中國線性版刻的平面風格。風格的多元化，說明其功能、作用可能也有所不同，其中洋風姑蘇版畫與典型年畫有許多不同之處。不少學者如張朋川、周心慧等人，也都認為姑蘇版畫

7　Emile de Bruijn, *Chinese Wallpaper in Britain and Ireland*, pp.225-245.

8　馬雅貞認為促成蘇州繁榮的蘇州中層商人是姑蘇版畫的主要購買者，因而姑蘇版畫是商業文化的產物。見馬雅貞，〈商人社群與地方社會的交融——從清代蘇州版畫看地方商業文化〉，《漢學研究》，2010年第28卷2期，頁115。

與19世紀後半葉興盛起來的桃花塢年畫，性質不同，應有所區別。年畫藝人喜好以象徵的方式來傳達年節吉祥喜慶祝賀之意，並以明亮、豐富的色彩，飽滿的構圖，營造年節熱鬧、祈福的氣氛，使得「出口吉利，討人歡喜」成為年畫的重要特色。18世紀姑蘇版畫則以墨色為主，顏色偏向雅淡，就本書所討論的獨幅「西廂」題材版畫來看，康熙初年的版畫〈泥金報喜圖〉（圖3-2）具有吉祥喜慶內涵，可能比較具有年畫的作用。「洋風版畫」則大多數單純表現劇情和曲文內容，可能多屬於觀賞、陳設品，具有吉祥如意象徵意義的姑蘇版畫，似乎較多生產於乾隆中期以後。18世紀後期「洋風版畫」沒落，但形象平面、刻畫寫意，緣自本土刻書業風格的年畫在19世紀持續興盛的發展。

蘇州是明清中國年畫的重要生產地之一，與天津楊柳青并駕齊驅。由於地近京城及其歷史，楊柳青的年畫生產極具代表性，因此本書第四章從討論楊柳青年畫開始，並包括山東楊家埠、高密及蘇州桃花塢等地的產品。過年時節在室內、外張貼具有吉祥寓意圖像的習俗，在中國行之有年，歷史上很早就出現，各地對這種圖像有不同稱呼。1842年鴉片戰爭後，中國門戶開放，西方資本及產品源源不斷進入中國，使中國社會產生巨大變化。在重商主義抬頭，產品商業化及專業化的趨勢之下，「年畫」一詞首次出現在1849年李光庭所著的《鄉言解頤》）書籍中。一個世紀後，經由具有政治宣傳作用的推廣活動，這個名詞被推行到全中國，至今幾乎成為獨幅版畫的代名詞。傳統年畫的生產製作遍及中國各地城鄉，大部分屬於農民的副業，對他們具有重要的經濟意義。許多學者認為乾隆、嘉慶年間是年畫生產最繁榮的時期，本書研究則認為清末民初可能才是傳統中國年畫發展最為興盛的時期，原因是當時農村人口大量增加，年畫製作成為農民重要的收入來源之一，同時當時開始有鐵路等交通建設，提供年畫對外銷售的方便性。年畫的尺寸大多數較姑蘇版畫小，其銷售對象主要為社會中下層的農民和普通百姓，因此價格低廉，易於促銷。

年畫的產地分佈全國各地，大部分地區的年畫屬於農民的副業，因此畫稿者許多為農人，在較大的製作、生產中心也有職業畫家和文人畫家參與（如高密年畫與文人畫有比較密切的關係，圖4-8高密年畫〈月下佳期圖〉上有「鷲峰山人」署名，說明畫稿者具有某種文人身分）。大多數的年畫沒有畫稿者署名，僅有畫舖落款，這一方面說明年畫畫稿者地位低落，另一方

面也說明年畫互相模仿、抄襲的風氣，並無版權的概念。本書第四章所討論
的西廂題材年畫，每幅都具有特色和代表性，但並非全部都有創新性，譬如
楊家埠年畫〈花園採花圖〉用「大搬家」的拼湊手法刻畫（圖4-11）。這種
情形在清末尤其普遍，不過此時另一現象（應是在較大城鎮）是具有知名度
畫家參與年畫的畫稿，並在作品署名，如周慕橋署以別號「夢蕉」，[9] 高桐
軒及上海畫家錢慧安則署真名，表現風氣的改變。「月份牌年畫」受到西洋
技術及美術深厚的影響，以石印法製作，圖面上往往有畫家或畫室落款，與
典型的木刻年畫十分不同。

　　從本書討論的西廂題材姑蘇版畫和年畫，可以發現民間美術的一些特
色。首先，民間藝人會有獨立的觀點和立場，不受官方政策和衛道人士保守
思想的束縛。如西廂記在清朝受到政府和衛道人士的強力打壓，但民間藝人
以正面的態度去刻畫和歌頌，讚美之為「西廂佳劇」、「郎才女貌」、「佳
人才子」，以其為題，創造無數極為精美和精彩的作品。楊柳青年畫〈十二
月鬥花鼓〉將代表西廂記的劇情安排在圖面最中間高高在上的位置，其它戲
劇的人物在臺階下，圍繞著它而分立（圖4-37）。這種構圖及畫面經營顯示
了西廂記在藝人心目中崇高的地位，在民間，西廂記的戲劇成就及重要性早
已被認知，不需要等到數十年後經過「五四運動」才加以肯定，這是民間藝
人很驚人的觀察力和先見之明。

　　此外，有清朝一朝，中國文人畫家受到董其昌（1555-1636）和「四
王」的影響，以「摹古」、「仿古」為正統，大多拘泥守舊，不圖變革創
新，同時固步自封，喪失瞭解不同種文化，並與西方國家進行藝術交流的機
會和能力。[10] 明清以來的中國學者對於東漸而來的西畫，雖有「讚賞者」，
也有「反感者」，但「大多數採其逼真，而譏其有匠氣。」[11] 清代內閣學
士畫家鄒一桂（1686-1712）在《小山畫譜》中所列「西洋畫」條，這樣寫
道：「西洋人善勾股法，故其繪畫於陰陽遠近，不差錙黍……。畫宮室於
牆壁，令人幾欲走進。學者能參用一、二，亦具醒法；但筆法全無，雖工

9　　張偉、嚴潔瓊，《都市風情——上海小校場年畫》，頁31。
10　陳瑞林認為「董其昌到『四王』……號稱文人畫『正統』的這一支系，實際上只是明末清初中
　　國城市社會和商品經濟發展受阻的產物，是傳統文化藝術回光返照的結果。它的最終衰弱乃是
　　歷史的必然。」（陳瑞林，〈吳門繪畫與明代城市風尚〉，《吳門畫派研究》，頁182）。鄭
　　文，《江南世風的轉變與吳門繪畫的崛興》，頁226。
11　方豪，《中西交通史》，長沙：岳麓書社，1987，頁911。

亦匠，故不入畫品。」[12] 另一清朝宮中畫家張庚（1685-1760），在其著作
《國朝畫徵錄》中，對焦秉貞參用西法畫風，評價道：「（焦秉真）工人
物，其位置之至近而遠、由大及小，不爽毫毛，蓋西洋法也。……凡人正面
則明，而側處即暗，染其暗處稍黑，斯正面明者顯而凸矣。焦氏得其意而
變通之，然非雅賞也，好古者所不取。」[13] 由此可知正統派中國文人畫家，
對西畫及其畫法採取排斥、保留的態度，認為它們「不入畫品」、「非雅
賞」，這種態度使得中國主流畫壇在清朝墨守成規，畫藝停滯不前，與時代
及日常生活日益脫節。

　　相對的，民間畫師沒有偏見，對西洋美術採取開放和接受的態度，在作
品中表現東西美術融匯的新面貌，建立新的風格，表現時代精神和內涵。民
間藝人對外來美術秉持開放的態度，接受新潮流的影響，勇於創新，因此東
西文化藝術交流的角色變成由民間藝術來承擔。同樣的，中國木刻版畫及工
藝品流傳到西方後，也被當地人所接受，並影響了西方的美術。這種情形在
無形中，促進了中西文化藝術的溝通與互動，獲得了正統派文人畫家沒有做
到的貢獻。

　　趙毅橫在《苦惱的敘述者──中國小說的敘述形式與中國文化》一書
中指出：「中國文化長期以來呈現一種典型的『縱聚合型結構』，表現在它
嚴格的文類級別上。[14] ……在中國，儒家文化哲學所決定的文類級別幾乎一
直沒有受過嚴重的挑戰，使屬於底層地位的文本被剝奪意義權力，使它們
變成『亞文化文本』。……中國傳統白話小說，因為是處於中國文化類金
字塔最底層文類之一，具有強烈的亞文化特徵……中國傳統社會中的白話小
說，在文類上就被規定了它只具有從屬的地位，不可能獨立地表意，只是做
為有特權地位的文類（歷史、古文、詩等等）組成的主流文化之下的附屬文
類。」[15] 傳統上中國視覺藝術的領域也反映了這種『縱聚合型』文化，階級
嚴格劃分的特色。書法與文人畫位居中國視覺藝術金字塔的頂端，職業畫家

[12] 皺一桂著，王其和點校、纂注，《小山畫譜》，濟南：山東畫報出版社，2009，頁144。

[13] 張庚、劉瑗撰，祁晨越點校，《國朝畫徵錄》，浙江：浙江人民美術出版社，2011，頁58-59。

[14] 「縱聚合型」文化創造一個單一的文本等級，其文本表意性持續加強，直到在其頂端確立這個
文化的「文本」，具有最高的價值與真理指數。與「縱聚合型」文化對立的是「橫組合」文
化，此種文化創造一套文本類型，各具有不同的現實性，其價值大致相等（趙毅橫，《苦惱的
敘述者──中國小說的敘述形式與中國文化》，北京：北京十月文藝出版社，1994，頁197）。

[15] 趙毅橫，《苦惱的敘述者──中國小說的敘述形式與中國文化》，頁197-199。

和工藝從業者，都位於金字塔的下階層。職業畫家之中可能又分不同的等級，因此版畫插圖家大多數都署真名（偽款例外），姑蘇版畫畫稿者多署別號，不用真名；而年畫則大多數無畫稿者署名，一直到19世紀末才出現例外。如果用藝術家有否在作品上署真名，來判斷藝品的社會地位及它們被認定的價值，那麼似乎可以推測傳統版畫插圖家的社會地位高於姑蘇版畫畫稿者，[16] 年畫畫家則是階級地位最為低下，最被忽視而不受重視的群體。

中國木刻版畫插圖的歷史源遠流長，獨幅版畫的興盛則是比較晚近的現象。由本書的研究可知獨幅版畫在版畫插圖和民間繪畫的基礎上進一步的發展，同時它也大量接受西洋銅版畫的影響，生產、製造具有時代意義和特色的產品，擴充並豐富了中國木刻版畫的功能、作用與種類。祝重壽指出，五代、北宋出現水墨畫以來，山水畫和花鳥畫長期畸形發展，人物畫一直嚴重不足，只有靠壁畫、插圖和年畫來支撐。[17] 歷史上，以書法、繪畫為主的中國正統文人美術，雖然優美、高雅而深邃，但也常流於千篇一律的題材、表現單調而平淡。以西廂記版畫為代表的民間美術，雖然有時會流於粗獷和俗艷，但也有許多活潑、生動、精緻的作品，其中對於喜怒哀樂情感的表達和場景的刻畫，充滿人情味和「童心」（赤子之心），尤其珍貴可喜。中國的美術史，自從文人畫在北宋興起，成為主導以來，人物畫被嚴重的忽視，以至形成山水及花鳥畫充斥畫壇的偏頗現象，版畫藝術正好可以彌補繪畫中人物畫的不足之處。由此可知位於傳統中國文化金字塔下層的版畫和年畫實際上發揮了非常重大的作用，貢獻崛偉，彌足珍貴。

就「西廂」題材版畫來說，《西廂記》書籍中置「鶯鶯肖像」於卷首的做法，對其它戲曲、小說插圖產生了一定的影響，[18] 同時「西廂」題材圖像也屢屢被轉借、應用於別的故事或人物畫，其中如本書所述，〈鶯鶯拜

[16] 蕭麗玲分析《顧氏畫譜》、《十竹齋書畫譜》、《詩餘畫譜》等書的序言後，認為明末時版畫插圖與繪畫處於平等地位，並沒有差別。Li-Ling Hsiao, *The Eternal Present of the Past: Illustration, Theater and Reading in the Wanli Period, 1573-1619*, Leiden, Boston: Brill, 2007, p. 228-231. 不過也有學者不認同種觀點，認為版畫（插圖）的社會地位低下。鑑於明末木刻版畫的從業者，無論是畫稿者或刻工，大多數史書沒有著錄，生平事跡鮮為人知，難以考證，筆者認為版畫的職業等級應低於繪畫，從業者的社會地位也相對低落，不為人重視，只有少數極為傑出者例外。受到明末風氣的影響，清朝有較多畫家投入版畫畫稿，提高版畫家的地位。

[17] 祝重壽，〈中國古代木版插圖不宜稱為「版畫」〉，《裝飾》，2002年第6期，頁50-51。

[18] 董捷，《明清刊西廂記版畫考析》，頁84-105。

月圖〉（圖2-6）、〈月下佳期圖〉（圖4-9，4-10）等，都是明顯的例子。
年畫對於「西廂」題材的刻畫則充滿創意和想像力，達到「雖觀舊劇，如閱
新篇」的效果。「畫中有戲，百看不厭」的年畫，滿足了中國城鄉廣大民眾
對於觀戲的渴求，並由其中獲得文化和歷史的知識。以「西廂」為題材的版
畫，除了取材於戲劇表演、曲藝之外，也與民歌、舞蹈等廣泛的民間藝術形
式有所關聯，版畫可以說是中國文化和藝術的寶庫，而許多西廂記圖像在中
國美術史上更是具有深刻意義和典範作用的作品。

附錄

附錄一　王實甫《西廂記》齣（出）目及內容簡介

本／折	折（齣）目	內容
第一本 第一折	「佛殿奇逢」 （「驚艷」）	崔夫人亡夫為相國，原擬扶柩返里安葬，暫居普救寺。禮部尚書之子張君瑞，赴京求進，偶到普救寺隨喜，巧遇鶯鶯，一見生情。
第一本 第二折	「僧房假遇」 （「借廂」或「投禪」）	張生向法本借廂房，以便親近鶯鶯。
第一本 第三折	「牆角聯吟」 （「酬韻」）	張生潛至花園窺視鶯鶯燒香，乃吟一詩，鶯鶯酬韻。
第一本 第四折	「齋壇鬧會」 （「鬧齋」或「附齋」）	夫人偕鶯鶯至齋堂為亡夫拈香，張生一起赴會。僧俗皆因鶯鶯貌美而舉止失常。
第二本 第一折	「白馬解圍」 （「寺警」或「解圍」）	孫飛虎率卒圍寺，強索鶯鶯為妻。夫人許婚求援，張生挺身而出，倩惠明向杜將軍投書。孫賊被除。
第二本 第二折	「紅娘請宴」 （「請宴」或「邀謝」）	紅娘奉夫人命邀張生赴宴，以答謝其解危。
第二本 第三折	「夫人停婚」 （「賴婚」或「負盟」）	席間夫人賴婚，謂鶯鶯已許配其侄鄭恆，命鶯鶯拜張生為兄。張生悲傷不已。
第二本 第四折	「鶯鶯聽琴」 （「琴心」或「寫怨」）	紅娘獻計，夜晚伴鶯鶯月下燒香，張生在房內撫琴示情，鶯鶯極受感動。
第三本 第一折	「錦字傳情」 （「前侯」或「傳書」）	張生染疾，鶯鶯遣紅娘探望。張生請紅娘代為傳遞書簡。
第三本 第二折	「妝臺窺簡」 （「鬧簡」或「省簡」）	紅娘將張生簡置於妝盒上，鶯鶯閱後嚴責紅娘，並命紅娘將覆簡送張生。張生閱畢大喜，言鶯鶯約他夜晚跳過高牆相會。
第三本 第三折	「乘夜逾牆」 （「賴簡」或「逾垣」）	及夜，鶯鶯、紅娘二人到花園燒香，張生逾牆而入，鶯鶯喊捉賊，並訓斥張生。張生傷心而歸。
第三本 第四折	「倩紅問病」 （「后侯」或「訂約」）	張生病篤，鶯鶯倩紅娘持藥方前去探病。張生見藥方狂喜，言小姐今夕前來相會。

本／折	折（齣）目	內容
第四本 第一折	「月下佳期」 （「酬簡」或「就歡」）	紅娘促鶯鶯履約，張、鶯遂得諧魚水。
第四本 第二折	「堂前巧辯」 （「拷艷」或「說合」）	夫人見鶯鶯舉止有異，拷問紅娘，紅娘吐實，謂錯在夫人悔婚負約。夫人遂令張生與鶯鶯成親，並令翌日赴京取應。
第四本 第三折	「長亭送別」 （「哭宴」或「傷離」）	夫人、鶯鶯、紅娘、法本至長亭為張生送行。
第四本 第四折	「草橋驚夢」 （「驚夢」或「入夢」）	張生行至草橋夜宿，夢見鶯鶯趕來同行，旋被盜賊搶走。
第五本 第一折	「泥金報捷」 （「捷報」或「報第」）	張生一舉及第，中了狀元，命琴童返里傳捷。鶯鶯欣見琴童來報，寄物示情。
第五本 第二折	「尺素緘愁」 （「緘愁」）	張生思念鶯鶯，臥病驛館，琴童回報至慰。
第五本 第三折	「鄭恆求配」 （「爭艷」或「拒婚」）	鄭恆以奸計求配，向夫人言張生在京另娶。夫人遂將鶯鶯改許鄭恆。
第五本 第四折	「衣錦還鄉」 （「榮歸」或「完配」）	張生榮歸，知婚事生變，乃因鄭恆造謠而起。適杜將軍前來向張生賀喜，蒙他相助，鄭恆退婚，並因羞愧觸樹身亡。張生與鶯鶯奉旨成婚。

　　《西廂記》歷代刊本眾多，齣目名稱有四字及二字之分，而且幾乎每本不完全相同。此處四字齣目採用明末汲古閣六十種曲本《北西廂記》，二字齣目採用清順治年間刊金聖歎批點本《第六才子書西廂記》及1614年香雪居刊《新校注古本西廂記》。

　　參考叢靜文，《南北西廂記比較》，頁21-24；王實甫原著，金聖歎批改，張國光校注，《金聖歎批本西廂記》，上海：上海古籍出版社，1986，頁329-330。

附錄二　「舊鐫對幅」〈全本西廂記圖〉劇情曲文題款[*]

一、墨浪子本

1. 西洛才子張珙，春闈應試登程。觀山玩水赴神京，駿馬雕鞍廝稱。（右調西江月）
2. 佛殿奇逢，鶯鶯張珙春心動。兩意和同，合受相思夢。（右調點絳唇）
3. 紅娘奉命訊齋期，遇張生詳問端的。鶯鶯尚未配，君瑞卻無妻，懇借禪扉，害相思，都因為借廂起。（右調新水令）
4. 薦度亡靈因報本，鐃鈸鏗鈴震，禪僧讀經文。才子佳人兩相廝認，引動一夥僧，老夫人悲淚何曾定。（右調步步嬌）
9. 滿腔心事付絲桐，打動玉人調弄。果然竊聽香風送，環珮聲牆角響動。今夕裡咫尺難逢，孤衾冷渙琴童。（右調風入松）
10. 相思重，浼紅娘，寄簡傳情，細忖量。低語叫娘行，雙膝跪身傍。多囑咐，意慌忙，哪知僮窃听，咲一場。（右調鎖南枝）
11. 想才郎焚香逗遛，小紅娘知心怎剖。那張生詳機來候，仗色膽跳牆頭，仗色膽跳牆頭。（右調園林好）
12. 男思女慕兩情濃，猶憶相逢如夢中。雲舒雨暢睡朦朧，忘卻紅娘耽驚恐，且兼忍慾冒金風。（右調懶畫眉）

二、桃花塢本

5. 賊慕鶯鶯……逞僂儸……圍寺門倉促夫人命。僥倖為秦晉，茶激高聳（？）……惠明僧，蒲關寄信，解此重圍。全仗將軍令，伏羨張生情義深。（右調駐雲飛）
6. 半萬賊兵，耀武揚威驚眾僧。幸喜片時掃盡，禪堂無恙。惠明奮勇，杜确兵精，夫人弱支復安定？班和尚仿然……感謝……豈可…
7. 思量欲做親，紅娘特地來。悅貌忙衣整殷勤。同衾共枕，鳳顛……。（右調……）

8. 夫人無信，請張生兄妹相稱。婚姻兩字成畫餅，兩情失望沈吟。酒餚雖盛不沾唇，從茲不免相思病。那紅娘頻勸不飲（重）。（右調玉交枝）

13. 覷鶯鶯心慌意恍惚，精神倍餘。閨門失德，拷紅娘問端的，拷紅娘問端的。（右調叨叨令）

14. 早知道……然拆戲呵，悔當初不就緣。今日裡長亭送別共悲憐，舊叮嚀……情義堅留連。願郎君……（右調後江南）

15. 憶……別離……怨夫人太薄意，全不念燕爾新婚多佳趣。在途中特別思憶，旅中尋思無計。睡夢裡片刻相依，驚得我鼻散魂飛墜呵。他悲離慘悽不勝憔悴，呀，醒來……（右調

16. 張生得意榮（歸？），裝點西廂記。鶯與紅娘兩下爭口氣，老夫人叫一聲賢婿。

* 題款順序係依對幅中劇情發展先後排列。由於「桃花塢本」文字散漫不清，原件又無法拍照，因而目前只能將題款做初步整理至此程度。僅提供此資料作為有興趣者進一步研究之用。

附錄三　「新鐫對幅」〈全本西廂記圖〉劇情詩文題款[*]

一、新鐫本

1. 被燕啣春去，芳心自戀。怕人隨花老，無人見憐。
2. 試期尚遙以羈程，欲借廂房一寓，早晚溫習經文。
3. 柳綠桃紅，九溪十八洞，紅娘與琴童，楚漢爭鋒。
4. 春色惱人眠不得，月明花下一爐香。
5. 奔喪普救，禮懺追修。張生顧盼，兩意綢繆。
6. 半萬賊兵，捲浮雲片時掃盡，張君瑞合當致敬。
7. 騙退賊兵策，傳書仗慧明。
10. 欲傳萬種相思意，盡在紅娘寄簡中。

二、十友齋本

8. 老夫人命請先生，休使來再請。
9. 情訴瑤琴，挑動鶯鶯，月夜隔牆聽。
11. 隔牆春意動，跳越玉人來。鶯鶯花月貌，君瑞濟川才。
12. 閑停針綉，此情窮究。道張生病，書齋問候
13. 更不管紅娘在門兒外教，我無端春興倩誰敗。
14. 花柳爭妍繞隔溪，長亭車馬駛東西。今日與君同餞別，未知何日嬉佳期。
15. 無限相思一旦去，牽腸驚夢草橋頭。
16. 鴛鴦夜夜銷金帳，孔雀明圍軟玉屏。合歡令龍笛鳳簫，錦瑟慶□□鸞笙

[*] 題款順序係依對幅中劇情發展先後排列。

附錄四　中國年畫產地興衰表（初稿）

地點	鄰近地區	起源	鼎盛期	沒落期	備注
河北楊柳青		明萬曆	同治、光緒另一輝煌時期，名家輩出。1884-1902年左右〈楊柳青和天津的年畫調查〉《中國各地年畫》。	民國初年明顯衰落，但1927附近村鎮有6000戶副業。	光緒時期，工人3000多人（王樹村）
	炒米店	1796年以後	1900有30多家，1904有60多家。		
	東豐台	清中期	1908-1911年最盛〈楊柳青和天津的年畫調查〉。民國初年仍有相當市場，年產量一千多萬張。		
山東濰坊	楊家埠	明代	咸豐、光緒年間。1860s，畫店百家，畫樣上千；1920s，畫店160家。	對日抗戰時期	新中國建國初繁榮，文革付之一炬。
	平度	清末	清末民初至抗戰前夕。光緒有作坊30餘家，一直延續下來。	抗戰時期	
	東昌府（聊城）		清末民初仍十分旺盛（以神碼為主，還有扇面畫，小說故事）。		
	高密	明	清中葉至清末民初。		
山東張秋鎮			民國以後發展到8家，年產一千萬份（只印神像）。		
河南朱仙鎮			清中葉至晚清。晚清有畫店300家。	清後期逐漸蕭條，但清末猶存畫店、作坊70餘家。1910年以後日漸消失，1934年有40家作坊。	

地點	鄰近地區	起源	鼎盛期	沒落期	備註
	汝南縣			民國以後。	
	滑縣	明初			
河北武強			20世紀初有144家作坊，年產量3千2百萬張；1925有8家新店；1936年尚有幾百家年畫店生產。	至1947仍保持一定規模	
山西臨汾		清代前中期已極為普及	道光、咸豐之際至民國初年極發達。		
山西、晉南絳州			清道光、咸豐至民初達鼎盛。		民國中期以後
陝西鳳翔		16世紀（王樹村）	光緒時100家，清末民初仍保持發展，作坊6，70個。1933-1937達100多家。	1937	
四川綿竹		宋朝	晚清盛況空前。同治、光緒時畫店作坊300餘家。	民國時期沒落	
安徽阜陽（皖北）			清中期	光緒以後	
湖南灘頭		明末清初	民國初年鼎盛。咸豐、同治間，從業人員超過400人。民國初年畫店作坊更有108家，工人2000，年產量3000萬張。1940年代，經營者尚有1000餘人。		
陝西漢中		清中葉（18世紀）	民國初年		
	夾江	明末	清末明初年銷量達1000萬張。1949畫店作坊有較大規模。	新中國成立後	
四川重慶梁平		明末	晚清/民國時期	新中國成立后停頓	
安徽宿縣（宿州）		光緒初年	清末民初		
江蘇揚州		乾隆末／嘉慶			

地點	鄰近地區	起源	鼎盛期	沒落期	備註
江蘇南通		清末 （100多年前， 王正順畫舖）	光緒、民國時期		
江蘇蘇州 桃花塢		明	約咸豐至光緒年間	民初	
上海 小校場 （舊校 場）		嘉慶年間／ 光緒初年 （老文儀齋）	清末民初，約1890- 1910。		

參考資料：

阿英主編，《中國年畫發展史》，北京：朝花美術出版社，1954。

金冶，《中國各地年畫研究》，香港：神州圖書公司，1976。

山東省濰楊市寒亭區楊家埠村志編輯委員會編，《楊家埠村志》，濟南：齊
　魯書社出版社，1993。

王樹村主編，《中國年畫發展史》，天津：天津人民美術出版社，2005。

薄松年，《中國年畫藝術史》，長沙：湖南美術出版社，2007。

馮驥才主編，《中國木版年畫集成》，21冊，北京：中華書局，2005-2010。

其它

附錄五　《綴白裘》之《花鼓》劇〈花鼓曲〉[*]

1. 好一朵鮮花，好一朵鮮花，有朝的一日落在我家。你若是不開放，對著鮮花兒罵。你若是不開放，對著鮮花兒罵。

2. 好一朵茉莉花，好一朵茉莉花，滿園的花開賽不過了他。本待要採一朵帶，又恐怕看花的罵。本待要採一朵帶，又恐怕看花的罵。

3. 八月裡桂花香，九月裡菊花黃，勾引得張生跳過粉牆。好一個崔鶯鶯，就把那門關兒上。好一個崔鶯鶯，就把那門關兒上。

4. 哀告小紅娘，哀告小紅娘，可憐的小生跪在東牆。你若是不開門，直跪到東方兒亮。你若是不開門，直跪到東方兒亮。

5. 豁喇喇的把門開，豁喇喇的把門開,開開的門來不見了張秀才。你不是我心上人，倒是賊強盜。你不是我心上人，倒是賊強盜。

6. 誰要你來瞧，誰要你來瞧，瞧來瞧去丈夫知道了。親哥哥在刀尖上死，小妹子兒就懸梁吊。親哥哥在刀尖上死，小妹子兒就懸梁吊。

7. 我的心肝，我的心肝，心肝的引我上了煤山。把一雙紅綉鞋，揉得希腦子爛。把一雙紅綉鞋，揉得希腦子爛。

8. 我的哥哥，我的哥哥，哥哥的門前一條河。上搭著獨木橋，叫我如何過。上搭著獨木橋，叫我如何過。

9. 我也沒奈何，我也沒奈何，先脫了花鞋後脫裹腳。這多是為情人，便把那河來過。這的是為情人，便把河來過。

10. 雪花兒飄飄，雪花兒飄飄，飄來飄去三尺三寸高。飄來個雪美人，更比冤家兒俏。

11. 太陽出來了，太陽出來了，太陽出來嬌嬌化掉了。早知道不長久，不該把你懷中抱。

12. 我的嬌嬌，我的嬌嬌，我彈琵琶嬌嬌吹著簫。簫兒口中吹，琵琶懷中抱。吹來的彈去，弦線斷了，我待要續一根，又恐那旁人來笑。

* 資料來源：張繼光，《民歌茉莉花研究》，臺北市：文史哲出版社，2000，頁139-140。

附錄六：湖州木刻〈採茶山歌〉[*]

正月採茶梅花開，無情無義蔡伯喈（喈）。苦了妻兒趙氏女，蔴裙包土築
　　墳堆。

二月採茶杏花開，蘇秦求官空回來。家中爹娘全不睬，妻兒不肯下機來。

三月採茶桃花開，張生跳過粉牆來。紅娘月下偷情事，這段姻緣天上來。

四月採茶薔薇開，買臣當初曾賣柴。只因妻兒命八敗，不相宜利兩分開。

五月採茶石榴紅，瑞蘭遇見蔣士隆。曠野奇逢招商店，一朝拆散兩西東。

六月採茶荷花圓，十朋結義錢玉蓮。只因抱石投江死。安撫救取得團圓。

七月採茶菱花香，劉伯父子過大江。孝女尋父他州去，唯豆（回頭）幸得遇
　　張郎。

八月採茶木樨香，月梅小姐伴梅香。百花亭上閒遊戲，遇著陳魁（珪）心
　　上郎。

九月採茶菊花黃，智（知）遠生下咬臍郎。妻兒家中多受苦，夜間挨磨到
　　天光。

十月採茶楊柳衰，山伯遇見祝英台。與他三年同攻書，不知祝氏女裙釵。

十一月採茶雪花旋，看灯賒酒是周堅。願替趙朔身亡死，趙氏孤兒冤報冤。

十二月採茶臘梅開，蒙正當初去趕齋。苦了窰中千金女，忍飢受餓等夫來。

* 資料來源：趙景琛，〈採茶歌中的宋元南戲〉，《戲劇報》，1962年第9
　　期，頁53。

圖次及圖版出處

Metropolitan Museum of Art, 1996）。

圖2-5　（傳）唐寅，〈鶯鶯像〉，設色絹畫（香港藝術館編製，《好古敏求：敏求精舍四十週年紀念展目錄》，香港，2000）。

圖2-6　佚名，〈崔鶯鶯〉，〈千秋絕艷圖〉局部，絹本設色，（單國強主編，《中國歷代仕女畫集》，天津：天津人民美術出版社，1998）。

圖2-7　沙馥，〈仕女燒夜香圖〉，《仕女圖冊》之一，紙本設色（徐文琴提供）。

圖2-8　盛茂曄，〈草橋店夢鶯鶯〉，扇面畫，紙本淺設色，1612（Patricia Karetzky提供）。

圖2-9　王文衡繪，〈草橋驚夢〉，凌濛初本《西廂記》插圖，木刻版畫（周蕪提供）。

圖2-10　〈紅娘請宴圖〉，絹本設色（奧地利愛根堡皇宮提供）。

圖2-11　汪耕繪，黃鏻、黃應嶽刻，〈紅娘請宴〉，玩虎軒刊《北西廂記》插圖（周亮編，《明清戲曲版畫》上，合肥：安徽美術出版社，2011）。

圖2-12　任薰，〈鬧簡〉，《西廂記圖冊》之一，紙本設色（北京故宮博物院提供）。

圖2-13　任薰，〈驚夢〉，《西廂記圖冊》之一，紙本設色（北京故宮博物院提供）。

圖2-14　陳洪綬繪、項南洲刻，〈驚夢〉，《張深之先生正北西廂秘本》插圖，1639（周蕪編著，《武林插圖選集》，杭州：浙江人民美術出版社，1984）。

圖2-15　任薰，〈酬簡〉，《西廂記十二圖冊》之一，設色紙本（《海上四任精品：故宮博物院藏》，河北美術出版社／亞洲美術出版社，1992）。

圖2-16　〈酬簡〉，鳳亭圖書館藏版《第六才子書》插圖，1720（《西廂記》【聖歎外書】，臺北：遠東圖書公司出版，1955）。

圖2-17　費丹旭，〈驚夢〉，《西廂記圖》畫冊之一，絹本設色，1846（李文墨提供）。

圖2-18　程致遠繪，〈驚夢〉，金閶書業堂刊《第六才子書》插圖，（首都圖書館編輯，《古本戲曲版畫圖錄》，北京：學苑出版社，1997）。

圖2-19　費丹旭，〈泥金報捷〉，《西廂記圖》畫冊之一，絹本設色，1846（李文墨提供）。

圖2-20　程致遠繪，〈泥金報捷〉，金閶書業堂刊《第六才子書》插圖（首都圖書館編輯，《古本戲曲版畫圖錄》，北京：學苑出版社，1997）。

圖2-21　唐寅摹、何鈐刻，〈鶯鶯遺艷〉，《西廂記雜錄》插圖（周亮、高福民主編，《蘇州古版畫》1，蘇州：古吳軒出版社，2007）。

圖2-22　何鈐刻，〈宋本會真圖〉，《西廂記雜錄》插圖，1569（鄭振鐸編著，《中國古代木刻畫史略》，上海：上海書店，2006）。

圖2-23　叐君素繪，〈佛殿奇逢〉，《北西廂記》插圖，1602（周蕪提供）。

圖2-24　叐君素繪，〈杯酒違盟〉，《北西廂記》插圖，1602（周蕪提供）。

圖2-25　王文衡繪，〈莽和尚生殺心〉，凌濛初本《西廂五劇》插圖（周蕪提供）。

圖2-26　汪耕繪，黃鏻、黃應嶽刻，〈白馬解圍〉，玩虎軒刊《北西廂記》插圖（周蕪提供）。

圖2-27　〈崔孃像〉，何璧校刻《北西廂記》插圖，1616（《明閔齊伋繪刻西廂記彩圖‧明何璧校刻西廂記》，上海：上海古籍出版社，2005）。

圖2-28　仇英，〈修竹仕女圖〉，紙本設色（紀江紅主編，《中國傳世人物畫》3，呼和浩

第三章　十七、十八世紀「西廂」題材蘇州版畫

圖3-17　桃花塢本〈全本西廂記圖〉，木刻版畫，墨版套色敷彩（《蘇州版畫—中国年畫の源流》，東京：駸々堂，1993二刷）。

圖3-18　丁卯新鐫本〈全本西廂記圖〉，1747，木刻版畫，墨版套色敷彩，（馮德保提供）。

圖3-19　十友齋本〈全本西廂記圖〉，1747，木刻版畫，墨版套色敷彩（馮德保提供）。

圖3-20　「舊鐫對幅」〈全本西廂記圖〉故事情節發展順序示意圖（徐文琴提供）。

圖3-21　〈觀經變相部分‧序分〉，盛唐，壁畫（林保堯編，《敦煌藝術圖典》，台北：藝術家出版社，2005）。

圖3-22　張遵禮、李弘宜等人繪，〈純陽帝君神遊顯化之圖〉（局部），1358，壁畫（蕭軍，《永樂宮壁畫》，北京：文物出版社，2008）。

圖3-23　焦秉貞繪、朱圭刻，〈練絲〉，《御製耕織圖冊》之一，1696，套色木刻，（《御製耕織圖冊》，台北市：國立故宮博物院出版，1979）。

圖3-24　墨浪子繪，〈清鑑秋冬圖〉，木刻版畫，墨版（馮德保提供）。

圖3-25　墨浪子繪，〈唐家殿閣圖〉題款，木刻版畫，墨版（馮德保提供）。

圖3-26　墨浪子繪，〈全本西廂記圖〉局部，木刻版畫，墨版套色敷彩（馮德保提供）。

圖3-27　湖上扶搖子繪，〈西湖勝景全圖〉，1673，金陵王衙刊《西湖佳話》插圖，彩色套印版畫（北京國家圖書館提供）。

圖3-28　墨浪子繪，〈文姬歸漢圖〉，木刻版畫，墨版套色敷彩（馮德保提供）。

圖3-29　〈昭君和番圖〉，木刻版畫，墨版套色敷彩（三山陵編，《中國木版年畫集成‧日本藏品卷》，北京：中華書局，2011）。

圖3-30　陳洪綬繪、項南洲刻，〈目成〉，《張深之先生正北西廂祕本》插圖，1639（周蕪編著，《武林插圖選集》，杭州：浙江人民美術出版社，1984）。

圖3-31　西廂記高頸瓶，青花瓷器（徐文琴提供）。

圖3-32　〈月下聽琴〉，墨浪子本〈全本西廂記圖〉（局部）（馮德保提供）。

圖3-33　〈怨寄虞絃〉，閩建書林余泗崖刊《新鍥古今樂府新詞玉樹英》插圖，1599（首都圖書館編，《古本戲曲版畫圖錄》第一冊，北京市：學苑出版社，1997）。

圖3-34　「新鐫對幅」〈全本西廂記圖〉故事情節發展順序示意圖（徐文琴提供）

圖3-35　法蘭索瓦‧布雪繪，約翰‧英格蘭刻，〈中國人的好奇心〉，銅版畫（©RMN-Grand Palais【musée du Louvre】/ Tony Querrec）。

圖3-36　西村重長，〈新吉原月見之座鋪〉，浮繪（Gian Carlo Calza, *Ukiyo-e*, London & New York: Phaidon Press, 2005）。

圖3-37　年希堯，〈平地起物件法〉，《視學》圖示，1735（Kristina Kleutghen, *Imperial Illusions: crossing pictorial boundaries in the Qing palaces*, Seattle & London: University of Washington Press, 2015）。

圖3-38　年希堯，〈正視六層捲圖法〉，《視學》，圖示，1735（Kristina Kleutghen, *Imperial Illusions: crossing pictorial boundaries in the Qing palaces*, Seattle & London: University of Washington Press, 2015）。

圖3-39　蘇州玄妙觀之「三清殿」及其前方「六合亭」（董壽琪，薄建華編，《蘇州玄妙觀》，北京：中國旅遊出版社，2005）。

第四章　西廂記年畫、月份牌與「西洋鏡」畫片

圖4-10　〈新婚燕爾圖〉，木刻版畫，套色敷彩（伊紅梅，《呂蓁立與高密撲灰年畫》，北京：群眾出版社，2010）。

圖4-11　〈花園採花圖〉，木刻版畫，彩色套印（王樹村編，《中國民間年畫史圖錄》下，上海：上海人民美術出版社，1991）。

圖4-12　〈王定保當當圖〉，清末原作現代複印版，木刻版畫，彩色套印（徐文琴提供）。

圖4-13　〈當堂穿鞋圖〉，清末原作現代複印版，木刻版畫，彩色套印（徐文琴提供）。

圖4-14　〈驚艷圖〉，木刻版畫，套色敷彩（王金孝提供）。

圖4-15　〈鶯鶯與紅娘〉，木刻版畫，半印半繪（《山東省博物館藏年畫珍品》，北京：文物出版社，2010）。

圖4-16　〈月下佳期圖〉，木刻版畫，墨線版（王樹村編，《中國民間年畫史圖錄》上，上海：上海人民美術出版社，1991）。

圖4-17　〈張生悶坐書齋圖〉，《新刊奇妙全相註釋西廂記》插圖，1498（王實甫，《新刊奇妙全相註釋西廂記》下，古本戲曲叢刊本，上海：上海商務印書館，1954）。

圖4-18　〈張生遊寺圖〉，木刻版畫，套色敷彩（中國木版年畫研究中心提供）。

圖4-19　〈探母圖〉，咸豐年間，絹本設色（陳浩星，《鈞樂天聽：故宮珍繪》，澳門：澳門藝術圖書館，2008）。

圖4-20　（傳）張祝三繪，〈西廂記〉，木刻版畫，墨線版（劉見編，《中國楊柳青年畫線版選》，天津：天津楊柳青畫社出版，1999）。

圖4-21　〈六才西廂〉，木刻版畫，墨線版（樋口弘編，《中國版畫集成》，東京：味燈書屋，1967）。

圖4-22　程致遠繪，〈寺警〉，《繪像第六才子書》插圖，1720，木刻版畫（上海圖書館提供）。

圖4-23　〈新繪第六才子西廂記〉，前本（上）、後本（下），木刻版畫，彩色套印（姚遷主編，《桃花塢年畫》，北京：文物出版社，1985）。

圖4-24　〈西廂記前本〉（上）、〈西廂記後本〉（下），約1902，彩色石印版畫（Judith Zeitlin, Yuhang Li et al., *Performing Images: Opera in Chinese Visual Culture*, Chicago: Smart Museum of Art, The University of Chicago, 2014）。

圖4-25　周權，〈步武喜神〉，《新年十二景之四》，石印版畫（《飛影閣畫集・周慕橋專輯一》，上海：上海畫報出版社，2002）。

圖4-26　沙馥，《芭蕉美人圖》，紙本設色（陳斌編，《中國歷代仕女畫譜》，西安：三泰出版社，2014）。

圖4-27　杭穉英，〈沈檀膩月圖〉，1930年，彩色石印版畫（張燕風，《老月份牌廣告畫》，臺北：漢聲雜誌社，1994）。

圖4-28　慕夏，〈黃道十二宮〉（Zodiac），1896，彩色石印版畫（William Hardy, *A Guide to Art Nouveau Style*, London: Quintet Publishing Limited, 1986）。

圖4-29　慕夏，〈摩埃與香頓——白星香檳〉，1899，彩色石印版畫（《布拉格之春——新藝術慕夏特展》，臺北市：國立歷史博物館，2002）。

圖4-30　金梅生，〈待月西廂圖〉，彩色石印版畫，月份牌（夏文峰，〈河北博物館藏歷史題材老月份牌廣告畫賞析〉上，《文物天地》，2016年第11期）。

圖4-31　金梅生，〈待月西廂京劇圖〉，擦筆水彩，月份牌年畫（金梅生，《金梅生作品選集》，上海：上海人民美術出版社，1985）。

圖4-32　佛奎珠寶店復原場景，1901（《布拉格之春──新藝術慕夏特展》，臺北市：國立歷史博物館，2002）。

圖4-33　丁亮先，〈採茶歌圖〉（1-3月），木刻版畫，套印敷彩（徐文琴提供）。

圖4-34　〈採茶春牛圖〉，清末民初，木刻版畫，彩色套印（高福民編，《中國木版年畫集成‧桃花塢卷》下，北京：中華書局，2011）。

圖4-35　〈茉莉花歌圖〉，乾隆時期，木刻版畫，濃淡墨線版（三山陵編，《中國木版年畫集成‧日本藏品卷》，北京：中華書局，2011）。

圖4-36　〈月下佳期〉，〈茉莉花歌圖〉局部，木刻版畫，濃淡墨線版（三山陵編，《中國木版年畫集成‧日本藏品卷》，北京：中華書局，2011）。

圖4-37　〈時興十二月鬥花鼓圖〉，木刻版畫，套版敷彩（蘇聯科學院民族學博物館 Peter the Great Museum of Anthology and Ethnography〔Kunstkamera〕, Russian Academy of Sciences 提供）

圖4-38　何元俊繪，〈西童跳舞圖〉，《點石齋畫報》插圖，光緒17年12月初6（1892年1月5日），石印版畫（上海大可堂文化有限公司供稿自製，《點石齋畫報》，大可堂版，第24冊【1891年4月-1892年2月，原石集】）。

圖4-39　嵩山道人，〈三百六十行第十二冊：西洋景〉，1894，木刻版畫，套色敷彩（高福民編，《中國木版年畫集成‧桃花塢卷》上，北京：中華書局，2011）。

圖4-40　〈阿姆斯特丹市政廳透視圖〉（Vue d'optique of the Hotel de Ville d' Amsterdam），約1720，彩色石印版畫（https://commons.wikimedia.org/wiki/File:Vue_d%27optique_008.jpg）

圖4-41　〈鶯鶯聽琴圖〉，木刻版畫，墨線版（傅惜華編，《西廂記說唱集》，上海：上海古籍出版社，1986）。

圖4-42　〈寶琴採梅圖〉，木刻版畫，單色墨版（王樹村編，《中國民間年畫史圖錄》上，上海：上海人民美術出版社，1991）。

圖4-43　〈齋壇鬧會圖〉，木刻版畫，線版彩繪（《中國木版年畫集成‧日本藏品》，北京：中華書局出版社，2011）。

圖4-44　〈乘夜踰牆圖〉，木刻版畫，線版彩繪（《中國木版年畫集成‧日本藏品》，北京：中華書局出版社，2011）。

圖4-45　〈西廂院聘請張君瑞圖〉，同治、光緒之際，木刻版畫（張國慶、周家彪編，《中國木版年畫集成‧楊柳青卷》上，北京：中華書局，2007）。

圖4-46　〈長亭見別圖〉，同治、光緒之際，木刻版畫，墨線版（王樹村編，《楊柳青墨線年畫》，北京：人民美術出版社，1980）。

圖4-47　〈紅樓夢美人聯句瀟湘館圖〉，光緒年間，木刻版畫，套色敷彩（王樹村等，《中國各地年畫研究》，香港：神州圖書公司，1976）。

圖4-48　高桐軒，〈荷亭消夏圖〉，1902，木刻版畫（王樹村編，《中國民間年畫史圖錄》下，上海：上海人民美術出版社，1991）。

參考資料提要

專書

三山陵主編，《中國木版年畫集成・日本藏品卷》，北京：中華書局，2011。

王穎，《才子佳人小說史論》，北京：中國社會科學出版社，2010。

王樹村，《戲齣年畫》（上、下卷），台北：漢聲雜誌，1990。

王樹村編，《中國年畫發展史》，天津：天津人民美術出版社，2005。

王樹村，《楊柳青年畫》（上、下），臺北：漢聲，2001。

王樹村，《楊柳青青話年畫》，臺北：三民書局，2006。

王樹村、李志強主編，《中國楊柳青木版年畫》，天津：天津楊柳青年畫出版社，1992。

王樹村編，《中國民間年畫史圖錄》（上、下），上海：上海人民美術出版社，1991。

王衛平，《明清時期江南城市研究——以蘇州為中心》，北京：人民出版社，1999。

中國濰坊楊家埠村志編輯委員會編，《楊家埠村志》，濟南：齊魯書社出版，1993。

石琪主編：《吳文化與蘇州》，上海：同濟大學出版社，1992。

江洛一、錢玉成，《吳門畫派》，蘇州市：蘇州大學出版社，2004。

江瀅河，《清代洋畫與廣州口岸》，北京：中華書局，2007。

年希堯，《視學》，《續修四庫全書》，上海市：上海古籍出版社，1995。

李伯重，《多視角看江南經濟史，1250-1850》，（哈佛燕京學術叢書），北京：生活、讀書、
　　新知三聯書店，2003。

李秋菊，《清末民初時調研究》（上、下），北京：九州出版社，2016。

沈泓，《平度年畫之旅》，南寧：廣西人民出版社，2010。

周心慧，《中国古版畫通史》，北京：學苑出版社，2000年。

周心慧、馬文大主編，《中國版畫全集・5・清代版畫》，北京：紫禁城出版社，2008。

周萍萍，《十七、十八世紀天主教在江南的傳播》，北京：社會科學文獻出版社，2007。

周亮、高福民編，《蘇州古版畫》，蘇州：古吳軒出版社，2008。

周新月，《蘇州桃花塢年畫》，南京：江蘇人民出版社，2009。

周蕪，《徽派版畫史論集》，合肥：安徽人民出版社，1984。

吳新雷、朱棟霖主編，《中國崑曲藝術》，南京市：江蘇教育出版社，2004。

故宮博物院編，《吳門畫派研究》，北京：紫禁城出版社，1993。

高大鵬編著，《楊柳青木版年畫》，天津：天津古籍出版社，2010。

高福民主編，《中國木版年畫集成・桃花塢卷》（上、下），北京：中華書局，2011。

莫小也，《十七—十八世紀傳教士與西畫東漸》，杭州：中國美術學院出版社，2002年。

張秀民，《中國印刷史》，上海：上海人民出版社，1989。

張淑賢主編，《故宮博物院藏文物珍品全集55・清宮戲曲文物》，香港：商務印書館，2008。

張國慶、周家彪，《中國木版年畫集成・楊柳青卷》（上、下），北京：中華書局，2007。

張偉、嚴潔瓊，《都市風情——上海小校場年畫》，臺北市：新銳文創，2017。

張偉編，《中國木版年畫集成・上海小校場卷》，北京：中華書局，2011。

張燁，《洋風姑蘇版研究》，北京：文物出版社，2012。

張紫晨，《中國民間小戲》，杭州：浙江教育出版社，1995。

張殿英、張運祥，《濰坊木版年畫—傳承與創新》，北京：生活、讀書、新知三聯書店，2013。

張繼光，《民歌茉莉花研究》，臺北市：文史哲出版社，2000。

常任俠，《中國舞蹈史話》，臺北：文明書局，1985。

陳平原，《左圖右史與西學東漸——晚清畫報研究》，香港：三聯書局，2008。

陳慶煌，《西廂記的戲曲藝術——以全劇考證及藝事成就為主》，台北：里仁書局，2003年。

陳浩星，《鈞樂天聽——故宮珍藏戲曲文物》，澳門：澳門藝術圖書館，2008。

李世光、張小梅編，《中國木版年畫集成・楊家埠卷》，北京：中華書局，2005。

馮驥才主編，《中國木版年畫集成・平度、東昌府》，北京：中華書局，2010。

曾永義，《戲曲之雅俗、折子、流派》，台北：國家圖書館，2009。

廖奔、劉彥君，《中國戲曲發展史》，太原：山西教育出版社，2003。

趙春寧，《西廂記傳播研究》，廈門：廈門大學出版社，2005。

薛化元，《中國近代史》，臺北：三民書局，1995。

薄松年，《中國年畫藝術史》，長沙：湖南美術出版社，2008。

鄭金蘭主編，《濰坊年畫研究》，上海：學林出版社，1991。

鄭振鐸，《插圖本中國文學史》，北京：人民美術出版社，1957。

鄭振鐸編，《中國古代版畫叢刊》，上海：上海古籍出版社，1988。

顧聆森，《崑曲與人文蘇州》，瀋陽：春鳳文藝出版社，2005。

《吳文化與蘇州》，上海：同濟大學出版社，1992。

《中國各地年畫研究》，香港：神州圖書公司，1976。

小林宏光，《中國版畫史論》，東京都：誠勉出版社，2017。

河野實主編，《「中國の洋風畫」展：明末から清時代の繪画・版画・插繪本》，東京：町田市立國際版畫美術館出版，1995。

樋口弘，《中國版畫集成》，東京：味燈書屋，1967。

瀧本弘之編，《中國古代版畫展》，東京：町田市立國際版畫美術館發行，1988。

岡泰正，《めがね繪畫新考：浮世繪師たちがのぞいた西洋》，東京：筑摩書房，1992。

王舍城美術寶物館編輯，《蘇州版畫——清代・市井の藝術》，廣島：王舍城美術寶物館，1986。

喜多祐士等著，《蘇州版畫——中国年畫の源流》，東京都：駸駸堂，1992。

Balzer, Richard, *Peepshows: A Visual History*, New York: Harry N. Abrams, 1998.

Cahill, James, *The Compelling Image: Nature and Style in Seventeenth-Century Chinese Painting*,

Cambridge: Harvard University Press, 1982.

Cahill, James, *Pictures for Use and Pleasure: Vernacular Painting in High Qing China*, Berkeley, Los Angeles, London: University of California Press, 2010.

Chow, Kai-wing *The Rise of Confucian Ritualism in Late Imperial China*（儒家禮教主義），臺北市：南天書局出版，1996。

de Bruijn, Emile, *Chinese Wallpaper in Britain and Ireland*, London & New York: Philip Wilson Publishers, 2017.

Flath, James A., *The Cult of Happiness: Nianhua, Art and History in Rural North China*, Seattle: University of Washinton Press, 2004.

Impey, Oliver, *Chinoiserie: The Impact of Oriental Styles on Western Art and Decoration*, London: Oxford University Press, 1977.

Jacobson, Dawn, *Chinoiserie*, London & New York, Phaidon Press Limited, 1993.

Kleutghen, Kristina, *Imperial Illusions: crossing pictorial boundaries in the Qing palaces*, Seattle and London: University of Washington Press, 2015.

Lust, John, *Chinese Popular Print*, Leiden, New York, Koln: E. J. Brill, 1996.

Rawski, Evelyn, *Education and Popular Literacy in Ch'ing China*, Ann Arbor: The University of Michigan Press, 1979.

Rimaud, Yohan; Laing, Alastair, etc., *La chine rêvée de François Boucher: Une des provinces du rococo*, Besançon: Musée des beaux-arts et d'archéologie de Besançon, France, 2019.

Spee, Clarissa Von ed., *The Printed Image in China: from the 8th to the 21st Centuries*, London: The British Museum Press, 2010.

Wappenschmidt, Friederike, *Chinesische Tapeten für Europa: Vom Rollbild zur Bildtapete*, Berlin: Deutscher Verlag für Kunstwissenschaft, 1989.

Xu Yinong, *The Chinese City in Space and Time: the development in urban form in Suzhou*, Hawaii: University of Hawaii Press, 2000.

論文

山三陵著，韓冰譯，〈「年畫」概念的變遷——從混亂到誤用的固定〉，《中國版畫研究》，第5號，2007年，頁173-193。

方豪，〈嘉慶前西洋畫流傳我國史略〉，《大陸雜誌》，第5卷3期，1950，頁1-6。

王正華，〈乾隆朝城市圖像—政治權力，文化消費與地景塑造〉，《中央研究院近代史研究所集刊》，第50期，2005，頁115-184。

王正華，〈清代初中期作為產業的蘇州版畫及其商業面向〉，《中央研究院近代史研究所集刊》，第92期，2016，頁1-54。

王受之，〈大陸月份牌年畫的發展和衰弱〉，《聯合文學》，第10卷3期（總第111期），1994，頁129-144。

王家儉，〈清代禮學的復興與經世禮學思想的流變〉，《漢學研究》，第24卷1期，2006，269-296。

王樹村，〈民間畫師高桐軒和他的年畫〉，《中國各地年畫研究》，香港：神州圖書公司，1976，頁29-32。

朱偉明，〈《西廂記》與明清戲曲觀念的嬗變〉，《戲劇藝術》，第1期（總105期），2002，頁94-101。

向達，〈明清之際中國美術所受西洋之影響〉，《東方雜誌》，27卷第1號，1930，頁19-38。

戎克，〈萬曆、乾隆年間西方美術的輸入〉，《美術研究》，第1期，1959，頁51-59。

沈康身，〈從《視學》看十八世紀東西方透視學知識的交融和影響〉，《自然科學與歷史研究》，第14卷3期，1985，頁258-266。

李超，〈土山灣畫館──中國早期油畫研究之一〉，《美術研究》，第3期，2005，頁68-77。

李新華，〈月份牌年畫興衰談〉，《民俗研究》，第1期，1999，頁65-69。

阿英，〈閒話西湖景──「洋片」發展史略〉，《阿英美術論文集》，北京：人民美術出版社，1982，頁159-163。

周亮，〈關於明清蘇州版畫的界定──蘇州古版畫和蘇州古版年畫〉，《美術史論集》，第8期，2008，頁68-71。

祝重壽，〈中國古代木版插圖不宜稱作「版畫」〉，《裝飾》，第6期，2002，頁50，51。

邵文菁，〈海派商業畫家周慕橋與石印年代〉，《都會遺蹤》，第9期，2015，頁15-31。

卓伯棠，〈月份牌畫的沿革──中國商品海報，1900-40〉，《聯合文學》，第10期（總第106期），1993，頁93-112。

徐文琴，〈清朝蘇州單幅《西廂記》版畫之研究──以十八世紀洋風版畫「全本西廂記圖」為主〉，《史物論壇》，第18期，2014，頁5-62。

徐文琴，〈十八世紀蘇州版畫仕女圖與法國時尚版畫〉，《故宮文物月刊》，第380期，2014，頁92-103。

徐文琴，〈歐洲皇宮、城堡、莊園所見18世紀蘇州版畫及其意義探討〉，《歷史文物月刊》，第273期，2016，頁8-25。

徐文琴，〈十八世紀蘇州版畫仕女圖斷代及大型花鳥圖探討〉，《文化雜志》，102期，2018，頁134-154。

徐文琴，〈流傳歐洲的姑蘇版畫考察〉，《年畫研究》，2016秋，頁10-28。

陳玉琛，〈《西廂記》與明清俗曲〉，《中國音樂學》（季刊），第3期，2015，頁67-74。

黃冬柏，〈從民歌時調看《西廂記》在明清的流傳〉，《文化遺產》，第1期，2001，頁65-71，99。

張朋川，〈蘇州桃花塢套色木刻版畫的分期及藝術特點〉，《藝術與科學》，第11卷，2011，頁100-111。

張煒聃，〈民歌《茉莉花》的由來及發展〉，《當代音樂》，1月號，2015，頁136-138。

楊伯達，〈十八世紀中西文化交流對清代美術的影響〉，《故宮博物院院刊》，第4期，1998，頁70-77。

稻畑耕一郎，〈《採茶山歌》的流傳和分佈〉，《典籍與文化》，第4期，2006，頁113-122。

董惠寧，〈《飛影閣畫報》研究〉，《南京藝術學院學報》（美術與設計版），第1期，2011，

頁104-111。

蔣星煜，〈紅娘的膨脹、越位、回歸和變奏〉，《〈西廂記〉的研究與欣賞》，上海：上海辭書出版社，2004年，144-146頁。

劉汝醴，〈《視學》——中國最早的透視學著作〉，《美術家》，第9期，1979，頁42-44。

錢仁康，〈流傳到海外的第一首中國民歌——《茉莉花》〉，《錢仁康音樂文選》（上），上海：上海音樂出版社，1997，頁181-185。

聶崇正，〈「線法畫」小考〉，《故宮博物院院刊》，第3期，1982，頁85-88。

古原宏伸，〈「棧道積雪圖」の二三の問題——蘇州版畫の構圖法〉，《大和文華》，第58號，1973，頁9-23。

成瀨不二雄，〈蘇州版畫試論〉，《大和文華》，第58號（蘇州版畫特輯），1973，頁24-33。

田所政江，〈天理圖書館藏中國版畫——實見と實側の記錄を中心にして—〉，《ビブリア》，103號，1995年，頁26-74。

Cahill, James，"Paintings Done For Women in Ming-Qing China?" *Nan Nu: Men, Women and Gender in China*，2006. pp. 1-54.

Corsi, Elisabetta, *"'Jesuit Perspective' at the Qing Court: Chinese Painters, Italian Technique and the 'Science of Vision'"*, *Monumenta Serica Monograph Series*, Vol. LI, 2005, pp. 239-262 .

Hsu Wen-Chin, "A Study on The Representation of The Romance of The Western Chamber in Chinese Painting"，《真理大學人文學報》，3月號，2005，頁201-207.

Kaldenbach, Kees, "Perspective Views", Printed Quarterly, Vol. II, No. 2, 1985, pp, 87-105.

Kleutghen, Kristina "Chinese Occidenterie: The Diversity of 'Western' Objects in Eighteenth-Century China", *Eighteenth-Century Studies*, Vol. 47, No. 2, 2014, pp. 117-135.

碩博士論文

吳震，〈古代蘇州套色版畫研究〉，蘇州大學博士論文，2015。

殷勤，〈畫壇祭酒與文壇過客——禹之鼎士大夫形象的自我塑造〉，中央美術學院碩士論文，2013。

費臻懿，〈古吳墨浪子《西湖佳話》研究〉，東海大學中文研究所碩士論文，1991。

翁振新，〈清代中國人物畫寫生傳統初探〉，福建師範大學碩士學位論文，2012。

汪瑤，〈茉莉花「歌系」研究〉，武漢音樂學院碩士論文，2006。

羅珮綺，〈西風東漸——從月份牌海報看中國近代平面設計的西方文化影響〉，國立高雄師範大學視覺設計系碩士論文，2009。

伍潔，〈地方民歌的成功流傳及其啟示——以江蘇《茉莉花》為例〉，南京農業大學碩士論文，2007。

孫賢，〈文人畫對清代中期姑蘇版畫的影響研究〉，華東師範大學藝術研究所碩士論文，2015。

劉雙，〈Art Deco 對老上海月份牌風格形成的影響〉，北京服裝學院碩士論文，2017。

Lee, Julian Jinn, "The Origin and Development of Japanese Landscape Prints: A Study in the Synthesis of Eastern and Western Art", University of Washington Ph. D dissertation, 1977.

網絡資源

〈年希窯〉，《百度百科》，https://baike.baidu.com/item/年希窯，2018年8月27日查詢。
〈採茶戲〉，《維基百科》，https://zh.wikipedia.org/wiki/採茶戲，2019年5月1日查詢。
〈採茶歌〉，《百度百科》，https://baike.baidu.com/item/採茶歌，2019年5月1日查詢。
楊其文，〈舞臺空間介紹〉，《CASE網絡學院》，https://learning.moc.gov.tw/course/51538ec2-0e14-4735-88ff-a8dbd4187cd0/content，2019年2月20日查詢。

封面圖片：〈全本西廂記圖〉，墨浪子本木刻版畫（局部）。
封底圖片：〈時興十二月鬥花鼓圖〉，木刻版畫（局部）。

西廂記版畫藝術
——從蘇州版畫插圖到「西洋鏡」畫片

新銳藝術44　PH0253

新銳文創
INDEPENDENT & UNIQUE

西廂記版畫藝術
──從蘇州版畫插圖到「西洋鏡」畫片

作　　者	徐文琴
責任編輯	孟人玉
圖文排版	楊家齊
封面設計	蔡瑋筠

出版策劃	新銳文創
發 行 人	宋政坤
法律顧問	毛國樑　律師
製作發行	秀威資訊科技股份有限公司
	114 台北市內湖區瑞光路76巷65號1樓
	電話：+886-2-2796-3638　傳真：+886-2-2796-1377
	服務信箱：service@showwe.com.tw
	http://www.showwe.com.tw
郵政劃撥	19563868　戶名：秀威資訊科技股份有限公司
展售門市	國家書店【松江門市】
	104 台北市中山區松江路209號1樓
	電話：+886-2-2518-0207　傳真：+886-2-2518-0778
網路訂購	秀威網路書店：https://store.showwe.tw
	國家網路書店：https://www.govbooks.com.tw

出版日期	2021年12月　BOD一版
定　　價	650元

讀者回函卡

國家圖書館出版品預行編目

西廂記版畫藝術——從蘇州版畫插圖到「西洋鏡」畫片 /
徐文琴著. -- 一版. -- 臺北市：新鋭文創, 2021.12
　　面；公分. -- (新鋭藝術；44)
　BOD版
　ISBN 978-986-5540-39-5(平裝)

　1. 美術史　2. 版畫　3. 中國

909.2　　　　　　　　　　　　　　　　110006043